為時間終結而作

梅湘四重奏的故事

FOR

THE END OF

TIME

REBECCA RISCHIN

瑞貝卡・莉欽 ———— 著　沈台訓 ———— 譯

這個故事關於一首穿越古今的四重奏，
基於《啟示錄》而創作，寫在末日般的時代。
它挑戰過去，通往未來，
指向永恆，也銘刻現在。

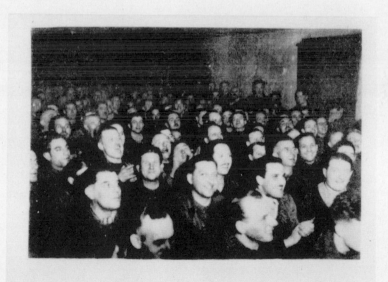

於八A戰俘營聽眾盛況。韓娜羅爾‧勞爾華德提供。（Theater spectators at Stalag VIII A. Courtesy Hannalore Lauerwald.）

給一九四一年一月十五日那超越時間囿限的四重奏

「我生來即是信徒。」—— 奧立菲耶・梅湘

Je suis né croyant.—Olivier Messiaen

「音樂正是我的好仙女。」—— 艾提恩・巴斯奇耶

C'est la musique qui a été ma bonne fée.—Etienne Pasquier

「囚徒是天生的越獄者。」—— 翁西・阿科卡

Un prisonnier, c'est fait pour s'évader.—Henri Akoka

「對於戰爭，唯一一個我想保留的回憶，就是《時間終結四重奏》。」

—— 尚・勒布雷

Le seul souvenir de la guerre que je veux garder,

c'est le Quatuor pour la fin du Temps.

—Jean Le Boulaire

序言　011　Preface

致謝　013　Acknowledgments

樂章標題與樂器配置　017　Movement Titles and Instrumentation

序曲 一張邀請卡　019　Invitation

第一章 四重奏啼聲初試　033　The Quartet Begins

第二章 囚營中的四重奏　053　The Quartet in Prison

第三章 排練四重奏　075　Preparing the Premiere

第四章 間奏曲　103　*Interméde*

第五章 首演之夜　121　The Premiere

第六章 四重奏獲釋　139　The Quartet Free

第七章 四重奏分飛　165　After the Quartet

第八章 永恆之境　191　Into Eternity

附錄 A：作曲家的樂譜序文　241　Composer's Preface

附錄 B：樂曲錄音選粹　249　Selected Discography

附錄 C：補充說明　257　Additional Commentary

作者註　265　Notes

參考書目　305　Bibliography

給中文版的序言

　　爲了加入對抗法西斯的戰役，歐洲的許多國家徵召了最普通與最出眾的戰士，讓他們一一穿上軍服、走上戰場，亦包括一名來自法國的音樂家奧立菲耶・梅湘在內，而他們最終從時代的煙硝中凱旋而歸。本書不僅是那套征戰戎裝的明證，亦見證了人們對於創作自由、理性思考與起身抗暴所懷抱的遠大抱負。本書中文版的印行，將帶給無論是音樂專業或非專業人士的中文讀者，來自那個決定性年代中孜孜奮鬥與勉力創發的人們的回憶與感懷。

　　本書自二○○三年由康乃爾大學出版社出版以來，評論界讚譽有加，如今亦被視爲是相關主題上一部足供參考、取材詳實的論著。本書的中文譯本是在相繼出版了法文、日文與義大利文譯本（出版年分分別爲二○○六年、二○○七年與二○一八年）後的最新譯介，而中文譯本是從二○○六年面世的平裝版本迻譯而來。

　　我有幸能在世界各國以英語與法語就本書進行演講，地點包括法國、德國、英國、挪威、瑞典、加拿大，以及美國境內各地。梅湘這首《時間終結四重奏》的知名度與它引人著迷的歷史掌故，以及那一場已經成爲傳奇的首演演出，在音樂史上堪稱無人望其項背。而有關催生這首鉅作的人們的故事，則驗證了音樂力量與人類意志足以跨越最駭人的恐怖時代。

　　我萬千感謝啟明出版社盡心竭力讓本書的中文譯本得以問世。再次感謝康乃爾大學出版社的版權與附屬權經理譚雅・庫克（Tonya Cook）的用心。本書之所以能夠譯成如此之多的語言版本，也證明

了，在偉大的二十世紀音樂的持續國際化進程中，《時間終結四重奏》一曲所擁有的歷久不衰的宏大引力。

第三個千禧年已經邁入第六年，在音樂廳、戲劇院與大學課室中，奧立菲耶‧梅湘的作品的現場演出仍舊繼續激活來自不同族群的聽眾的心靈。本書所獲得的熱情迴響，在某個程度上，也可以歸諸於這樣的現象使然。梅湘署名的作品，無論是管風琴前奏曲、歌劇或室內樂，皆具有特殊的質地，得以維繫與豐富聆聽者的生命世界。我的經驗即是如此：當邀約一個接一個，從加拿大的蒙特婁到奧勒岡州的波特蘭，邀請我去闡明有關梅湘最知名樂曲《時間終結四重奏》的創作與演出故事，著實一再讓我見證這樣的體會。

本書的出版，最歡喜的結果之一是，俄亥俄大學裡的親切同僚鼓勵我成立一個合奏團體，巡迴全國去演出梅湘的《時間終結四重奏》。儘管媒體各界認可拙著基本上是一本有關梅湘的學術文獻殆無疑義，但是，我並不敢因此宣稱，本書已經一一釐清了，作曲家在生涯上、著述上與音樂實踐上，種種神祕難解與頗具爭議的面向與問題細節。不過，對於一部偉大的藝術作品如何在歐洲文明崩潰與幾近瓦解之際得以誕生面世並獲得演出的過程，本書開啟了一場遲來許久的討論。本書的出版，也激起了研究梅湘的學者之間熱烈的論辯。加入這場討論的學界同行所提供的評論與新材料，如今也在梅湘研究上占有一席之地（參見附錄 C）。

我欣喜地見到康乃爾大學出版社印行了本書的平裝版本，並期待它能在持續增長的梅湘的粉絲、專家的圈子裡與音樂的愛好者中，持續覓得新讀者。

致謝

　　我永遠深深感激那些為了本書而同意受訪的人士，他們提供給我珍貴的照片、文件，與他們引人入勝的證言：翁西・阿科卡的家人潔內特（Jeannette）、呂西昂（Lucien）、菲利普（Philippe）與依馮（Yvonne）；尚・拉尼耶・勒布雷（Jean Lanier Le Boulaire）；依馮・蘿希歐－梅湘（Yvonne Loriod-Messiaen）；與艾提恩・巴斯奇耶。正是他們的人生經歷造就了本書的故事；正是他們的聲音為那段歷史注入了力量並讓它得以被訴說出來；正是他們的信念與愛，最終使得本書的計畫能夠實現。

　　我非常感謝韓娜蘿爾・勞爾華德（Hannelore Lauerwald），她同意讓我使用有關戰俘營的第八軍區編號 A 戰俘營（Stalag VIII A）的珍貴的照片與文件檔案。我也要謝謝多明妮克・阿科卡（Dominique Akoka）、米榭・阿希儂（Michel Arrignon）、奇伊・德卜律（Guy Deplus）、大衛・果胡朋（David Gorouben）、依菲特・拉尼耶・勒・布雷（Yvette Lanier Le Boulaire）、侯傑・穆哈厚（Roger Muraro）與長野健（Kent Nagano），他們對這部迷人樂曲的評論提供了深入見解。此外，我要感謝杜宏出版社（Éditions Durand）同意讓我翻譯《時間終結四重奏》樂譜的序文，並收入本書之中。我也要感謝以下機構的圖書館員的親切協助：法國國家檔案館（Archives Nationales de France）、法國國家圖書館（Bibliothèque Nationale de France）、當代音樂文獻中心（Centre de Documentation de la Musique Contemporaine）、抵抗運動與集中營歷史文獻中心（Centre

de Documentation de la Résistance et de la Déportation）、龐畢度中心（Centre Pompidou）、史丹佛大學的胡佛圖書館（Hoover Library at Stanford University）與俄亥俄大學的奧登圖書館與音樂舞蹈圖書館（Alden and Music/Dance Libraries at Ohio University）。而愛荷華大學（University of Iowa）的萊絲麗・史普勞特（Leslie Sprout），我也要謝謝她與我分享有關《時間終結四重奏》巴黎首演會的重要發現。

除開在注釋中所提及的段落，所有的譯文皆出自於我。對於我的友人，才華洋溢的一對姊妹花，吉內特・摩黑勒（Ginette Morel）與荷內・摩黑勒（Renée Morel），以及尚・皮耶・玻比諾（Jean Pierre Bobineau），他們慷慨地協助謄抄與校對訪談文字稿與書寫法文信件，我心存感激。我也要感謝佛羅里達州立大學（Florida State University）音樂學院的教授們，他們鼓勵我完成我的博士論文〈朝向永恆的音樂：奧立菲耶・梅湘的《時間終結四重奏》的新歷史〉（Music for Eternity: A New History of Olivier Messiaen's Quartet for the End of Time, 1997），也成為本書寫作的起點：詹姆斯・克羅夫特（James Croft）、約翰・狄爾（John Deal）、傑夫・基賽克（Jeff Keesecker）、派翠克・梅根（Patrick Meighan）、約翰・佩爾索（John Piersol），尤其是我的指導教授弗蘭克・卡瓦爾斯基（Frank Kowalsky）。我也謝謝來自弗蘿倫絲・路易斯（Florence Lewis）充滿創意的建議。我也要向奈傑爾・西梅爾納（Nigel Simeone）深致謝忱；他是梅湘研究的學者，他讓我可以一覽我在附錄 C 中將會予以討論的文件檔案。

能夠有機會與康乃爾大學出版社的工作人員一起共事，我深感榮幸與歡喜。對於社長約翰・亞克曼（John Ackerman）熱切地領導同仁進行平裝版本的出版計畫，並親切有禮地待我如作家，我要向他表達誠摯的謝意。對於原本的精裝版本，我謝謝編輯凱

薩琳・萊絲（Catherine Rice）深思熟慮的見解與誠懇真心的鼓勵，而製作編輯凱倫・朗恩（Karen Laun）、文稿編輯艾瑞克・施拉姆（Eric Schramm），我也要謝謝他們細心校稿的努力。另外還要謝謝文編督導蘇珊・巴奈特（Susan Barnett）與編輯助理梅莉莎・奧拉菲克（Melissa Oravec）、南希・弗格森（Nancy Ferguson）。我還要深深感謝傑出的公關經理海蒂・斯坦梅茨・洛維特（Heidi Steinmetz Lovette）、版權與附屬權經理譚雅・庫克、業務經理內森・傑米納尼（Nathan Gemignani）、行銷助理珍妮佛・朗雷（Jennifer Longley）。

　　我的寫作計畫之所以能夠實現，一部分的原因要歸功於兩項重要獎助金的贊助：一個是一九九三至九四年的海麗特・海爾・伍列獎助金（Harriet Hale Woolley Scholarship），讓我可以在巴黎的美國基金會（Fondation des États-Unis）旅居整整一年，自由從事研究工作；另一個是一九九四至九五年的佛羅里達州立大學博士論文獎助金，讓我可以繼續在歐洲與美國進行第二年的研究，直至論文完成。

　　我非常幸運能夠擁有一大家子的完美家人，包括我的姊妹與眾多親戚。最後，我想要感謝我的父母，謝謝他們在歷史與文學上的非凡見地，以及在我的研究與寫作期間對我的無盡關愛與支持。

時間終結四重奏
Quatuor pour la fin du Temps
樂章標題與樂器配置

奧立菲耶・梅湘為小提琴、降 B 調單簧管、大提琴與鋼琴而作

Ⅰ. 晶瑩的聖禮 　　　　　　　　　　　　　　　　　四重奏全體
Liturgie de cristal

Ⅱ. 無言歌，獻給宣告時間終結的天使 　　　　　　　　四重奏全體
Vocalise, pour l'Ange qui annonce la fin du Temps

Ⅲ. 禽鳥的深淵 　　　　　　　　　　　　　　　　　單簧管獨奏
Abîme des oiseaux

Ⅳ. 間奏曲 　　　　　　　　　　　　　小提琴、單簧管與大提琴
Intermède

Ⅴ. 禮讚耶穌基督的永恆 　　　　　　　　　　　　　大提琴與鋼琴
Louange à l'éternité de Jésus

Ⅵ. 顛狂之舞，獻給七隻小號 　　　　　　　　　　　四重奏全體
Danse de la fureur, pour les sept trompettes

Ⅶ. 彩虹紛陳，獻給宣告時間終結的天使 　　　　　　四重奏全體
Fouillis d'arcs-en-ciel, pour l'Ange qui annonce la fin du Temps

Ⅷ. 禮讚耶穌基督的不朽 　　　　　　　　　　　　　小提琴與鋼琴
Louange à l'Immortalité de Jésus

序曲
一張邀請卡

　　一九九四年六月六日，我站在聖奧諾黑市郊路（rue du Faubourg St. Honoré）237 號的門牌之前。這是一棟光華褪去的褐砂石建築，位於巴黎第八區，距離凱旋門與香榭麗舍大道步行約十分鐘的地方。

　　我搜尋著「Pasquier, É.」的名字。解鎖的鈴聲響起，我推開門扉。這棟公寓有著別致的十九世紀末、二十世紀初的建築特色，並沒有配備電梯。當我上氣不接下氣爬到六樓時，就看見一名身穿米色成套西裝、白髮蒼蒼、體態柔弱的紳士在向我問候。

　　「老天！您是怎麼爬完這些階梯的？」他開玩笑說道：「這五大層樓梯，我已經爬了超過五十多年了 —— 而且還得揹著我的大提琴！」他邁著微小的步子領著我走進客廳。那兒有一架小型平台鋼琴，而在它旁邊牆壁的上方，掛著一支看起來像是中提琴的樂器。「那是我拉的第一把大提琴。」他說：「我在只有五歲大的時候就開始學琴，所以我必須拉一把比較小的琴。如果您靠近觀察，會注意到有個地方有一塊刮過的痕跡。我被它絆倒過一次，不得不把琴拿去修理[1]。」

　　而在鋼琴右邊的牆壁上，懸掛著一幅肖像照；照片裡一名黑髮女子身穿露肩洋裝，圍上一條貂皮披肩。「那是我太太，」他說：「她是個迷人的女人，個性善良又深情，而且非常漂亮。她生前是名歌唱家，畢業於巴黎國立高等音樂舞蹈學院（Paris Conservatory；下文簡稱「巴黎音樂舞蹈學院」），榮獲優等文憑。她在十年前過世。我

們夫妻兩人相伴了五十四年。」

　　我首次登門拜訪艾提恩・巴斯奇耶就是這麼開始的；我總共訪問他五次。我並非第一個、也不會是最後一個訪問他的人士，因爲，艾提恩・巴斯奇耶屬於他的那個世代最知名的大提琴家之一，他也是最後一名親身參與了幾近一整個世紀的法國室內樂歷史的演奏家。

　　　儘管他高齡八十九歲，但他的記憶力依舊驚人。他一邊笑著，一邊談起他初次遇見卡米爾・聖桑（Camille Saint-Saëns）的往事：

　　　我小時候住在圖爾（Tours），那是個小城市；有一天，我去聽了一場聖桑擔任鋼琴演奏的音樂會。我媽媽後來問了我對於那場演出的感想，我說：「喔，聖桑先生彈得不錯，不過他的拍子不對。」我當時才十一歲，對於大師聖桑，我居然說他沒有保持穩定的節奏！然後我媽媽對我說：「他是故意那樣彈的。」我回說：「喔，我不覺得。」（他說完笑了起來。）

　　他走到鋼琴邊上，拿來一份「巴斯奇耶三重奏樂團」（Trio Pasquier）的新聞稿；他與兩位哥哥尙（Jean）、皮耶（Pierre）於一九二七年成立了這個樂團。新聞稿上寫道：「享譽全球的一流樂團，專門致力於演出爲一支小提琴、一支中提琴與一支大提琴所作的樂曲。」

　　他突然取出皮夾，從一個夾層中掏出一張褪色的卡片。他說：「我用全部生命保存著它。」卡片上是一段邀請文字，以法文寫出：「《時間終結四重奏》首演會。作曲家：奧立菲耶・梅湘。一九四一

年一月十五日。哥利茲（Görlitz）的第八軍區編號 A 戰俘營。演奏家：奧立菲耶・梅湘、艾提恩・巴斯奇耶、尚・勒布雷與翁西・阿科卡」。（參見圖 1、圖 2）

他頗為自豪地大聲朗讀邀請卡背面的題辭：

> 獻給艾提恩・巴斯奇耶 —— 巴斯奇耶三重奏樂團的泰山磐石！ —— 我冒昧地希望，他永遠不會忘記節奏、調式、彩虹，與彼世之橋 —— 那是他的友人鋪設在聲響空間中的天橋；因為他在演奏我的樂曲《時間終結四重奏》，是如此細緻、精準、情感洋溢、充滿信念，並且技巧臻於完美之境，這將可能使得聽眾以為，他應該這一輩子都在演奏這樣的音樂！
>
> 謝謝你，獻上我誠摯的敬愛，
>
> 奧立菲耶・梅湘[2]

● ● ●

這個故事關於一首穿越古今的四重奏，基於《啟示錄》而創作，寫在末日般的時代。它挑戰過去，通往未來，指向永恆，也銘刻現在。

在二十世紀的音樂史、政治史與文化史中，奧立菲耶・梅湘的《時間終結四重奏》，是一部留下重大印記的作品。在第二次世界大戰期間，這首為小提琴、單簧管、大提琴與鋼琴而作的四重奏，於德國的一座戰俘營中譜寫而成並舉行首演，然而，令人意外的是，針對它的學術研究出版品可說少之又少。事實上，這首包含八個樂章、長度接近一小時的歷史性室內樂作品，比起作曲家其他較不知

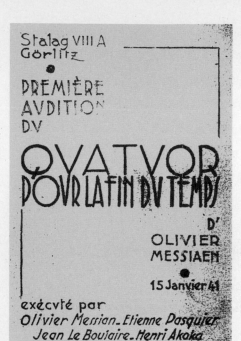

圖 1
第一個版本的首演邀請卡。艾提恩·
巴斯奇耶提供。

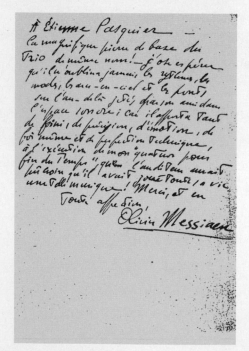

圖 2
梅湘寫在邀請卡背面獻給巴斯奇耶
的題辭。艾提恩·巴斯奇耶提供。

名的曲子來說，還更加無法獲得學者的青睞。儘管爲數不少的梅湘傳記照例將對《時間終結四重奏》的考察收錄在內，但大多數人討論《時間終結四重奏》創作歷史的作法，都僅僅止於作爲一篇簡短的簡介，放在對該作品進行廣泛的理論分析的前面而已。而大多數決定詳述《時間終結四重奏》歷史的作者，在取材上，卻都仰賴二手資料，或僅提及業經刊登的作曲家本人的說明。鮮少有作者去訪問其他三位演奏者與他們的家人，或是去找出曾經出席那場歷史性首演會的見證人，或是去檢視與第八軍區編號Ａ戰俘營（下文簡稱「八Ａ戰俘營」）相關的檔案文獻——然而這個關押戰犯的囚營，卻正是音樂會首演舉行的地點。

　　所以，本書旨在首度檢視，有關《時間終結四重奏》這一段饒有興味的歷史故事；而它所涉及的內容包括有：促成這首樂曲成功譜寫與初次演出的種種事件；這幾位音樂家在八Ａ戰俘營的體驗；這些被囚禁的音樂家對於生活處境、首演會與所處時代的反應。本書將揭露，梅湘與初次演出的見證人之間，在幾個重要問題上存在彼此矛盾的說法，比如：該樂曲諸樂章的寫作順序、首演會上的聽眾數目、樂器的狀況，以及作曲家被釋放的因由等。本書將討論作曲家在音樂詮釋上的偏好，與樂手在演奏技巧上所遭遇的難題，以及兩者如何影響《時間終結四重奏》的首演與後續的表演問題。本書也將描述這幾位音樂家在戰俘營中的生活，探討作曲家與音樂夥伴間的關係、他與該地德國軍官間的關係，以及，在梅湘所重述的囚營經驗中，那些明顯被他忽略的面向。梅湘的幾位音樂夥伴在這場重大的首演會之前與之後的人生際遇，是整個《時間終結四重奏》故事中最扣人心弦的部分之一。這幾名音樂家的個人史迄今皆未披露於世。於是，本書致力於記敘這個非比尋常的團體；正是這個團體的成員進行了《時間終結四重奏》的首次公演。而從他們的證

言，再加上來自梅湘親友圈的說法，不僅將改變我們對於這首樂曲創作的了解，也將對二戰時的戰俘營文化產生不同的理解。

正如《時間終結四重奏》的組成一般，本書也由八個「樂章」——八個長短不同、性質各異的篇章構成。第一至第三章將檢視，導致梅湘被俘的一連串事件；他意外遇見一名大提琴手、一名單簧管手、一名小提琴手的經過；那座戰俘營的生活條件，與這幾名音樂夥伴之間所發展出來的友誼；樂器的取得過程；以及，在演奏《時間終結四重奏》時所遭遇的困難。第四章如同《時間終結四重奏》一樣命名為「間奏曲」，該章將考察這首樂曲的內容問題。第五章，將重塑那場著名的首演會的各種戲劇性狀況。第六與第七章將詳述，其中三名音樂家從八Ａ戰俘營獲得釋放、第四名音樂家大膽逃脫的過程；巴黎首演會的情況；以及，梅湘之後身為作曲家與教師的生涯變化。第八章「永恆之境」，則以第一人稱講述筆者與兩名參與《時間終結四重奏》首演的音樂家的對話，也包括與梅湘親友圈還在世的成員及其親屬的談話，以便讓這場充滿生機的對話能夠傳送至「永恆之境」。

一階又一階爬向艾提恩·巴斯奇耶住家公寓的那五層樓梯，領我目睹了那張邀請卡，彷彿使我看見了一九四一年一月於西利西亞（Silesia）地區的戰俘營所舉行的《時間終結四重奏》首演會，而它也成為重新去講述梅湘的這首樂曲如何得以面世的邀請。

● ● ●

梅湘究竟何許人也？儘管他盡職地回答了訪問人士的提問，並且在各種訪談文章與自己作品的序文、附記中提供了私人的訊息，但梅湘依然成謎。

　　作爲一名虔誠的天主教徒，梅湘的宗教熱情與對神祕主義的
興趣，一起結合進了他對大自然與超自然事物的熱愛之中。而作爲
鳥類學家、節奏學者與作曲家，梅湘如同畫家混合顏彩一般調製聲
音，賦予了某些調式、和弦擁有特定的微妙色調。他利用了葛利果
聖歌（Gregorian plainchant）、教會調式（church modes）與古希臘及
印度教所使用的節奏，把基督教象徵主義與「聲音－色彩」、鳥鳴
的錄寫三者交織成一體，創造出了一種兼容並蓄的音樂語言，如此
獨一無二，僅屬於他自己，如同一道錯綜複雜的謎語，其中所涉及
的成分似乎彼此截然相異，但卻不可思議地產生了音樂的感官意義。

　　梅湘於一九〇八年十二月十日出生於法國的亞維儂。父親皮
耶・梅湘（Pierre Messiaen），是一名英語教師，翻譯過莎士比亞的
劇作，而母親賽西樂・索伐吉（Cécile Sauvage）則是一名詩人。梅湘
在相當年幼之時，即展現對於神祕現象、神奇事物與詩文的興趣。
童年著迷於莎士比亞的戲劇作品，對他來說那就像是「超級神話」
一般，而這影響了他接納天主教的選擇；他在這個宗教中發現，
「奇蹟事物可說是成百、成千倍增，簡直多不勝數[3]」。梅湘的母親
在懷著他的期間，就預感未降世的胎兒擁有藝術稟賦；而她也以懷
孕爲主題，寫下二十首詩，並將詩集取名爲《萌芽的靈魂》（L'âme
en bourgeon）。梅湘說：「這就是爲什麼，在她還不知道我將成爲作
曲家的時候，她會說『我因爲某種遙遠飄忽的音樂而受苦』的
原因[4]。」

　　梅湘的和聲學老師傑翁・德・及朋（Jehan de Gibon）曾經贈送
給他一部阿希爾－克洛德・德布西（Achille-Claude Debussy）的歌劇
《佩利亞斯與梅麗桑德》（Pelléas et Mélisande）的總譜；梅湘聲稱這本
樂譜對他產生了「最具決定性的影響[5]」。而這個影響，明顯地表現
在梅湘就讀於巴黎音樂舞蹈學院期間；他在那兒跟隨著馬塞爾・迪

普黑（Marcel Dupré）、莫里斯‧埃瑪紐耶爾（Maurice Emmanuel）、
保羅‧杜卡斯（Paul Dukas）與其他老師研習音樂，並獲得五個科目
的優等文憑 ：對位法與賦格（1926）、鋼琴伴奏（1927）、管風琴與
即興演奏（1928）、音樂史（1928）與作曲（1929）；而他在和聲學
（1924）則獲得二等文憑[6]。

　　一九三一年，梅湘二十二歲，被巴黎的聖三一教堂（Église de
la Sainte-Trinité）指定為首席管風琴手（參見圖 3），成為法國擁有
該頭銜的最年輕的管風琴手[7]。五年之後，他獲得音樂師範學院
（École Normale de Musique）與聖樂學院（Schola Cantorum）的教職。
同年，梅湘與奕夫‧博德西耶（Yves Baudrier）、翁德黑‧卓利韋
（André Jolivet）、丹尼耶－勒緒爾（Daniel-Lesur）等作曲家聯手創立
「青年法蘭西」（La Jeune France）團體，宣示為了「誠實不欺、寬大
為懷與藝術良知」等共同目標而戮力以赴[8]。一九三九年八月二十五
日，梅湘受徵召從軍（參見圖 4）。後來，於一九四〇年的夏天，德
軍俘虜了他，將他遣送至一處關押戰犯的囚營去[9]。

　　梅湘針對自己的作品於戰俘營首演的說明，已經成為傳奇。以
下是他的現身說法：

　　　　我在囚禁期間所構思與創作的《時間終結四重奏》，
　　於一九四一年一月十五日在八Ａ戰俘營舉行首演。那間
　　囚營位於西利西亞地區的哥利茲，首演當天的天氣異常寒
　　冷，房舍都被大雪覆蓋。我們囚犯有三萬人（大部分是法
　　國人，再加上少數的波蘭人與比利時人）。四名樂手用來演
　　奏的樂器都很破舊：艾提恩‧巴斯奇耶的大提琴只有三根
　　弦；我的直立式鋼琴的琴鍵，經常一按下去就不會回彈
　　起來[10]。

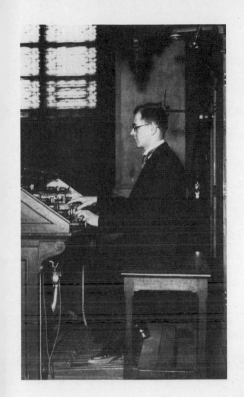

圖3
一九三一年，奧立菲耶‧梅湘在巴黎的聖三一教堂
演奏管風琴的情景。本圖獲得依馮‧蘿希歐的許
可，重印自彼得‧席爾主編的《梅湘指南》一書。

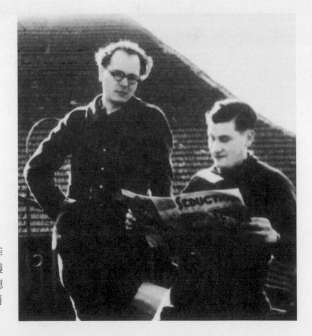

圖4
一九四〇年，作為軍人的奧立菲
耶‧梅湘攝於法國東部前線。本圖獲
得依馮‧蘿希歐的許可，重印自卡德
希恩‧瑪熙的《奧立菲耶‧梅湘的肖
像》一書。

正是這樣狀況的鋼琴，我用來演奏我的《時間終結四重奏》，面對著五千名的聽眾。我和其他三名音樂夥伴，身上的衣著稀奇古怪、破爛不堪——比如，我自己穿著一名捷克軍人的深綠色軍服——而雙腳套著的木鞋，尺寸大得足以讓血液循環不受阻礙，儘管腳下踩著積雪⋯⋯聽眾各色人等皆有，來自社會上不同的階級，包括有：農民、工人、知識分子、職業軍人、醫生與教士等。我之前從未有過被這麼專注聆聽，並且感到被深深理解的經驗 11。

這個故事聽來不同凡響，然而，如果考量到以下幾個事實：有關二戰的電影與書籍可說汗牛充棟；《時間終結四重奏》一曲在演奏人士與聽眾之間皆具知名度；該樂曲的錄音唱片如此之多，甚至遠遠超過梅湘所有其他作品；在西方經典中，《時間終結四重奏》名列二十世紀最偉大的室內樂之一，它的初次演出可以與一九一三年伊果・史特拉汶斯基（Igor Stravinsky）的《春之祭禮》（ *The Rite of Spring* ）的首演相提並論，同屬於「二十世紀音樂史中最偉大的故事之一 12」——那麼，對於《時間終結四重奏》一曲的創作歷史研究付之闕如的現象，就讓人頗為訝異。

儘管二戰時期產生了由理查・史特勞斯（Richard Strauss）、阿諾德・荀伯格（Arnold Schoenberg）、保羅・亨德密特（Paul Hindemith）與史特拉汶斯基所譜寫的許多重要樂曲，而且，戰爭本身也激發了難以計數的音樂作品的創作，比如，從德米特里・蕭士塔高維奇（Dmitri Shostakovich）的交響曲，到班傑明・布瑞頓（Benjamin Britten）與德米特里・卡巴列夫斯基（Dmitry Kabalevsky）的安魂曲，以及由荀伯格、克里斯多福・潘德列茨基（Krzysztof Penderecki）、莫頓・顧爾德（Morton Gould）、盧卡斯・佛斯（Lukas

Foss）與史提夫・萊許（Steve Reich）等人針對猶太人大屠殺主題所寫作的樂章——然而，鮮少有音樂直接去表達戰俘營的苦難經驗。至於今日，雖然人們持續地發掘出那些寫作於監獄與集中營中的樂曲，比如捷克作曲家帕維爾・哈斯（Pavel Haas）與維克托・烏爾曼（Viktor Ullmann）的作品，但是，《時間終結四重奏》一曲卻是迄今所發現、唯一一首由一流作曲家所完成的樂曲。

而更令人玩味的是，我們很容易理解，許多靈感來自二戰的作品，皆聚焦在處理「上帝缺席」的困境難題，但是，梅湘的《時間終結四重奏》卻並非如此。《時間終結四重奏》所釋放的訊息，並不涉及絕望，相反地，它是一則再度肯認上帝存在的嘹亮宣言。確實，梅湘並沒有如同猶太人一般，面臨死滅的命運。我們甚至可以這麼說，「上帝與他同在」。然而，身處於一個引發許多囚犯同伴沮喪憂鬱、甚至自殺的環境當中，梅湘的靈感來源卻相當令人信服。《時間終結四重奏》一曲受到了《啟示錄》第十章的前六節文字所啟發。這首曲子在樂譜的書名頁上提及了，天啟天使（Angel of the Apocalypse）舉手向天並宣告時間再也不存在的段落：「向天啟天使獻上敬意；他舉起手朝向上天，一邊說著：『再也沒有時間存在了[13]』」。這闋樂曲證明了，精神的永恆自由凌駕於肉身的現世禁錮；它也例示了，失去自由的監禁反而弔詭地釋放出了一部作品的光輝；這首絕唱不僅成為了創造力的明證，它也印證了一名虔誠天主教徒的堅定信念，而且，對於參與《時間終結四重奏》首演的梅湘的音樂夥伴們來說，它也反映了他們各自人生中的信仰面向。

《時間終結四重奏》一曲在其他好幾個方面同樣也是獨一無二的，最明顯的特色即是，它選擇了單簧管、小提琴、大提琴與鋼琴作為樂器配置。除了《時間終結四重奏》之外，保羅・亨德密特的四重奏曲（1938）與武滿徹（Tōru Takemitsu）的《四行詩》（*Quatrain,*

1975）、《四行詩之二》（*Quatrain II, 1977*），同樣屬於少數幾個為
這樣的樂器組合而撰寫的樂曲。《時間終結四重奏》為何從一開始選
擇如此的樂器配置，而這種作法與《時間終結四重奏》創作的環境
條件又有何關係，這兩個問題多年來始終被擱置不談，本書將優先
探討其中因由。

　　《時間終結四重奏》被認為是梅湘的創作中「唯一一部最重要
的作品」，因為「它是技巧的泉源，直接催生了梅湘後來的所有樂
曲[14]」。確實，《時間終結四重奏》在作曲家風格的發展上，標誌著
兩個重要的轉折點。它屬於梅湘將可識別的鳥鳴結合進創作的首批
樂曲之一；而鳥鳴作為一個音樂元素，將不斷反複出現在他之後的
許多作品當中。它也是梅湘納入他對節奏的思考的第一批樂曲之
一，並預示著他第一部重要的理論專著《我的音樂語言的技巧》（*The
Technique of My Musical Language,* 1944）的誕生。

　　儘管《時間終結四重奏》普遍被視為二十世紀室內樂的鉅作之
一，但它卻是梅湘在此類作品中唯一重要的一首。在梅湘七十首業
經公演的樂曲中，僅有五首是室內樂，而其中三首撰寫於《時間終
結四重奏》完成之前。研究梅湘的學者保羅・葛瑞菲茨曾提及：「對
於一首只有四個演奏者、長度接近一小時的這樣的樂曲而言，並不
需要太多前置準備工作，尤其對於此前多年期間，僅有的重要器樂
系列作品皆是為管風琴而作的作曲家來說，更是如此[15]。」而對於
一部如此聞名遐邇的樂曲來說，更為諷刺的是，它的面世幾乎是出
於偶然。假使梅湘沒有碰巧遇上那三名後來成為他的表演夥伴的音
樂家，《時間終結四重奏》一曲萬萬無法以這樣特殊的樂器配置去進
行構思。而且，如果梅湘所在的戰俘營中沒有剛好派任那些熱愛音
樂的德國軍官，這首曲子也將永無降生之日；本書將會見到，這些
軍官如何特地通融，以滿足這位知名作曲家需求的過程。

最後，《時間終結四重奏》一曲的譜寫與表演的故事也是絕無僅有，因爲，它不只是一首音樂的四重奏，它也是這幾位出類拔萃的音樂家的四部曲：他們每一個人各自的人生道路如此非比尋常，他們不僅獻身於打造音樂的藝術之中，也投入在君子交誼之道中，並且在一個殘酷、動盪的時代下，活出一套從監禁逆境中脫困的求生術。

● ● ●

在喧囂與沉默、恐怖與安詳的對比之中，《時間終結四重奏》一曲反駁了對於人身囚禁的刻板印象，而藉由它大膽明確的宣言，它則要求我們必須去打破，環繞在它的創作過程中的緘默不語。

這首《時間終結四重奏》是爲了一個時代的完結而作。這個故事是爲了一段時日的告終而寫。完整而無間斷地閱讀它，一章接著一章，一個樂章接著一個樂章，如同你聆聽《時間終結四重奏》一曲一般，你將飄升至那未知之境，那是梅湘的小提琴最後一枚音符所尋覓的空間，而在那個地方，你將湧上一股瞥見眞實與永恆景象的感受，一首穿越古今的四重奏曲將淹沒你，那正是《時間終結四重奏》。

第一章
四重奏啼聲初試

　　一九三九年九月一日，德國入侵波蘭。兩天之後，英、法兩
國對德宣戰。有史以來最具毀滅性的戰爭，於焉爆發。而在一週之
前，奧立菲耶・梅湘經政府徵召入伍；那時他剛完成了《享天福的
聖體》（*Les corps glorieux*）一曲的創作。然而，由於他視力不良，被
認為不適合作戰任務[1]。他轉而分發至薩爾格米納，充當家具搬運
工；後來改為擔任護佐（醫療助手），先是在薩爾拉爾布服役，之後
則被派往凡爾登[2]。後來，連同其他數千名士兵，他被德軍擒獲並關
押入獄。

　　多位音樂學學者已經將《時間終結四重奏》的寫作緣起，追溯
至第八軍區編號 A 戰俘營一地；梅湘據稱在這個囚營上，遇見了那
三名決定了他在作曲時有關器樂配置選擇的音樂家。事實上，《時
間終結四重奏》一曲的歷史起點要再更早一些，而且，它的譜寫亦
非以迄今反覆宣稱所披露的次序發展而成。《時間終結四重奏》雖然
誕生於八 A 戰俘營，但它實際上是在凡爾登一地開始構思；梅湘在
那兒認識了艾提恩・巴斯奇耶與翁西・阿科卡兩名音樂家，而這兩
人全然不知自己對形塑這一段音樂史，作出了貢獻。

● ● ●

　　如同梅湘一般，巴斯奇耶亦非正規軍人。巴斯奇耶於一九〇五

年生於圖爾；他堪稱神童，年方五歲即開始拉起他稱之爲「音樂盒」的大提琴。他的母親會在某個房間教授鋼琴，他的父親則在另一個房間教授小提琴，而他與哥哥們則在臥室裡練習樂器。「每個人都在玩音樂[3]。」

艾提恩・巴斯奇耶跟隨兩位哥哥尚與皮耶——他們各自的專長是小提琴與中提琴——一同展開國際性的演奏生涯。一九一八年，正值第一次世界大戰告終之際，十三歲的巴斯奇耶進入巴黎音樂舞蹈學院就讀；他在一九二一年獲得該校的大提琴專業科目的優等文憑。而在同一年，他成爲戈隆恩交響樂團（Concerts Colonne）最年輕的團員[4]。之後，在他服完兵役後的隔年，亦即一九二七年，他與兩位哥哥尚與皮耶共同組建了巴斯奇耶三重奏樂團[5]（參見圖5、圖6）。他們的樂團演奏生涯橫跨了四十七個年頭，不僅與享譽世界的音樂家一同表演，比如瑪格麗特・朗（Marguerite Long）、尚－皮耶・朗帕爾（Jean-Pierre Rampal），而且也接受多位作曲家委任演出三重奏曲，比如尚・弗宏樹（Jean Françaix, 1934）、博胡斯拉夫・馬爾蒂努（Bohuslav Martinu, 1935）、安德烈・若利韋（André Jolivet , 1938）、大流士・米堯（Darius Milhaud, 1947）、弗洛宏・施米特（Florent Schmitt, 1948）與加布里耶・皮耶爾納（Gabriel Pierné, 1952）[6]。

一九二九年，艾提恩・巴斯奇耶二十四歲，迎娶歌手蘇姍・古茨（Suzanne Gouts），並加入巴黎歌劇院管弦樂團；隔年，他被任命爲助理首席大提琴手。而九年之後，他的演奏生涯遭遇了重大的轉折。

「一九三九年九月三日，我接到了動員令，」巴斯奇耶開始講述，並回憶起促成他初次與奧立菲耶・梅湘相見的始末：

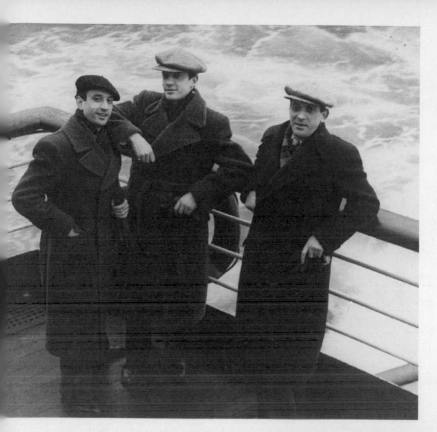

圖 5
早年時期的巴斯奇耶三重奏樂團。從左至右依次是艾提恩、尚與皮耶。艾提恩‧巴斯奇耶提供。

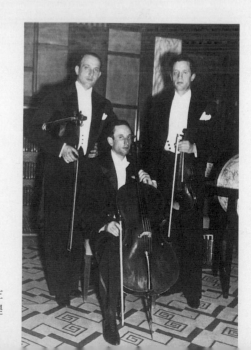

圖 6
巴斯奇耶三重奏樂團的宣傳照。從左至右依次是皮耶、艾提恩與尚。艾提恩‧巴斯奇耶提供。

所以我就當兵去了，前往法國東部的洛林地區。一九四〇年，我獲得批准，要離開當地。洛林當時的天氣寒冷刺骨，以至於我的耳朵發痛，而且愈來愈嚴重，於是，我並沒有立刻返回前線，我反而被送往巴黎的聖寵谷醫院。三週之後，當我回到駐地，就被調往凡爾登的沃邦堡壘去。由於凡爾登一地的戰事暫時平息，一名叫作于茨傑（Utziger）的法國將軍，就為士兵設立了一個戰區樂團。我的軍階是下士——這是指在音樂上。而在我底下有四個法國人歸我領導，其中一人就是奧立菲耶‧梅湘。我們的友誼正是在這個地方，凡爾登的沃邦堡壘上，逐步建立起來[7]。

這兩位音樂家一相識，立即點燃了他們之間的惺惺相惜之感。早已培養出鳥類學興趣的梅湘，要求派發勤務的巴斯奇耶，安排他們兩人同時值班站哨，如此一來，他們即可一起聆聽破曉時鳥兒醒轉後的啼唱。巴斯奇耶語帶幽默與深情，詳述這些細節：「『你看，在那邊，有一絲隱約的微光。要日出了。』梅湘他會這樣說著。晨光開始一點一點出現。『你仔細聽哦，太陽一露出來，就要全神貫注。』」巴斯奇耶繼續說道：

這一刻還無聲無息。然後，突然之間，我們聽見「唧唧」！一隻鳥兒的輕啼聲，一隻鳥兒給出了一個音高，就像是個樂團指揮一樣！過了五秒鐘後，所有鳥兒一起開始高歌，這也跟管弦樂團如出一轍！「注意聽！」梅湘會說：「這些鳥兒正在給彼此分派任務。牠們今天晚上會重新聚在一起，然後講述牠們在白天裡的所見所聞。」所以，梅湘每次值夜班時，我都會跟著他去，同樣的鳥啼音樂會

又會重新上演一遍。「啾啾！唧唧！」然後，過了幾秒鐘，
一整個鳥群交響樂團就突然齊聲高奏！簡直震耳欲聾！然
後，鳥鳴聲停了下來。不過之後，就像個真正的軍團般，
鳥兒會在晚上回來報告牠們的觀察所得[8]。

在靠近凡爾登的這個地方，巴斯奇耶所發現的震天價響的萬鳥
大合唱，啟發了一部樂曲譜寫的靈感，而它之後將成為一首歷史性
作品的第三樂章。不過，在單簧管樂手翁西・阿科卡的眼中，這首
樂曲亦包含有人的鼓舞與激勵。

● ● ●

一九一二年六月二十三日，翁西・阿科卡生於阿爾及利亞的小
鎮巴里高（Palikao）的一個音樂家庭之中；他在六名子女中排行第二[9]
（參見圖7、圖8）。他的父親亞伯拉罕是一名自學有成的小號樂手；
一九二六年，亞伯拉罕懷抱著讓子女成為職業音樂家的夢想，舉家
搬遷至法國的澎杰西[10]（Ponthierry）。在那兒，亞伯拉罕・阿科卡
帶著已經開始學習單簧管的翁西，與翁西的大哥低音號樂手喬瑟
夫，一同在附屬於一家壁紙工廠的樂隊中，依靠演奏掙錢；這間工
廠同時雇用了他們父子三人。年僅十四歲的翁西也找到了為無聲電
影演奏的工作；當時的無聲電影經常請來樂手即席演奏配樂[11]。翁
西的老師布西永松先生（Briançon），是法國首屈一指的軍樂隊共和
國衛隊（Garde Républicaine）所屬樂團的單簧管樂手，在他的鼓勵之
下，翁西參加了巴黎音樂舞蹈學院的甄試；他最後在一九三五年六
月獲得該校的單簧管專業科目的優等文憑。一九三六年，他加入了
史特拉斯堡無線電台交響樂團（Orchestre Symphonique de la Radio-

diffusion de Strasbourg）；他在那兒參與「午餐音樂會」的演出。
不久之後，他成為團址設於巴黎的國立廣播管弦樂團（Orchestre
National de la Radio）的團員。但是戰爭的爆發中斷了他的樂手任
期。一九三九年，阿科卡被徵召入伍；他被派往靠近凡爾登的沃邦
堡壘，他在那兒的軍隊交響樂團擔任樂手，於軍人劇場中從事表演
工作 [12]。而正在此地，出現了另一次偶然的相遇。

●　　●　　●

　　「我之前從未見過翁西・阿科卡。」艾提恩・巴斯奇耶說：「我
在歌劇院工作，而他在法國廣播電台的交響樂團。不過，在戰爭期
間，凡爾登那兒成立了一支軍隊交響樂團。而他被派到那裡去，這
就是我們兩人得以認識對方的原因 [13]。」梅湘與阿科卡也很快成為
朋友。隨身攜帶樂器的阿科卡，不時會激勵梅湘，使他立即埋首寫
作起來。

　　所以，巴斯奇耶回憶說，《時間終結四重奏》一曲並非在八 A
戰俘營才開始撰寫，而是在凡爾登就已經動筆。在凡爾登，聆聽鳥
兒的晨歌成為一項每日儀式，而梅湘也動念譜出專為單簧管獨奏而
作的著名樂章〈禽鳥的深淵〉。但是，阿科卡甚至沒有展讀梅湘樂譜
的機會，因為，一九四〇年五月十日，德軍對比利時、盧森堡與荷
蘭發動閃電戰突襲。這三名音樂家被迫逃亡。在他們尚未抵達目的
地之前，六月二十日，他們就在一座森林中遭德軍俘虜，然後被押
往四十三英里遠的南錫附近地區，而且只能徒步前行，過程備嘗艱
辛 [14]。巴斯奇耶語帶感激，回憶起這場漫長的行軍旅程中，阿科卡
鼓勵他要堅持不懈，在他筋疲力竭之時支持他繼續走下去的情景：

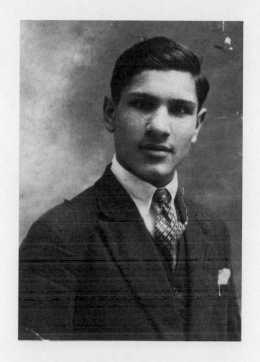

圖7
十六歲時的翁西・阿科卡。依馮・德
宏提供。

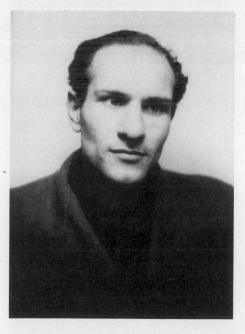

圖8
二十五歲時的翁西・阿科卡。呂西
昂・阿科卡提供。

他這個人對我既忠實又親切。他年紀比較輕，也比較身強體健，他扶著我走上好長好長的距離[15]。

我還能活著，可以說都要歸功於他，因為，當德軍逮捕我們後，把我們送往南錫那個方向去，我們要徒步走上七十公里的距離，而且一路上都沒有東西吃。我有時走著走著，會因為太餓的關係而不支倒下。但是阿科卡會扶起我來，引導我向前走，直到我可以再度自行走路為止。他沒有一次放棄過我⋯⋯他是個古道熱腸的好心人，而且演奏功力極佳[16]。

他們一直步行到靠近南錫的一處空曠田野，德軍才讓這些俘虜宿營過夜，等著之後將他們遣送至位於德國的戰俘營去；而正是在這個時候，阿科卡才得以首次展讀〈禽鳥的深淵〉的樂譜。當阿科卡吹奏起樂音，梅湘在一旁聆聽，而無法隨身攜帶大提琴的巴斯奇耶就充當「樂譜架」來幫忙：

就是在那片開闊的田野上，阿科卡第一次看譜吹了起來。而我是「樂譜架」，這個意思是說，我為他拿著樂譜。他不時會發點牢騷，因為他覺得作曲家要他做的事太難了。他會說：「我永遠都吹不出來⋯⋯」而梅湘則回應說：「誰說的，你絕對可以的，你後來就會知道[17]。」

● ● ●

儘管《時間終結四重奏》的其他樂章尚未寫出，而且那名小提琴手的人影也還在未定之天，但是，梅湘、巴斯奇耶與阿科卡三人

之間的特殊友誼卻已然萌芽成形。而從巴斯奇耶的回憶中也可以清楚看出，這三個人在性情上各不相同，而他們個性上的差異也深深反映在，他們在面對相同的苦難時所產生的明顯相異的應對方式上。

艾提恩儘管才華過人，而且作為知名的巴斯奇耶三重奏樂團的成員之一可謂功成名就，然而，他始終是個謙沖自持的迷人紳士。而且，即便他在戰爭期間曾經遭受嚴厲的身心折磨，但他直到最終仍依然保有討人喜歡的幽默感。

阿科卡同樣也擁有具感染力的幽默感。他的兒子菲利普還記得父親講話頗愛使用暗語。比如，「我現在要去練單簧管了」這句話的意思是：「我現在要去打個盹了 18。」這種率直的對於練習樂器的隨性態度，同樣見於巴斯奇耶對阿科卡閱讀〈禽鳥的深淵〉樂譜時的描述，他說阿科卡不時會針對樂曲的困難度「抱怨」一兩句。假使，甚至是今日，《時間終結四重奏》一曲依然被視為難度極高的作品——即便當代音樂對技巧的要求已經非常嚴格——那麼，在阿科卡那個技術水平較低的年代，想要去演奏梅湘如此深具原創風格的樂曲，肯定更是難上加難，完全可以理解阿科卡當時備受挫折的心情。

可以確定的是，阿科卡的吹奏風格深深影響了梅湘往後在音樂上的偏好。阿科卡如同他在巴黎音樂舞蹈學院時的老師奧古斯特·沛西耶（Auguste Périer），同樣使用庫威儂（Couesnon）牌子的單簧管，以及同品牌的吹嘴，而且吹嘴的切面（facing）還是沛西耶偏愛的款式 19。阿科卡確實因為他的單簧管與吹嘴的特色，以及他對吹奏的概念，使得他吹送的樂音相較於當今的單簧管手的音色，顯得較為明亮、纖細，比較具有「金屬感」，而那也是他的那個年代中典型的法國樂派的特色。梅湘對於如此明亮音色的記憶，影響了後來他對演出他的作品的單簧管手的選擇。一九六三年，在梅湘

的監督下，由先前在巴黎音樂舞蹈學院擔任單簧管教授的奇伊・德卜律（Guy Deplus）進行《時間終結四重奏》的錄製工作，作曲家要求他在〈禽鳥的深淵〉這一樂章的音量強弱上做了一個改動，以彌補他與阿科卡之間在音色上的差異。德卜律就此解釋道：

> 梅湘在心中保留著對阿科卡吹奏時的特殊音響的記憶[20]。當他與我們的四重奏樂團合作時，他頗為吃驚，因為我的聲音很不一樣。比如，在〈禽鳥的深淵〉這一樂章，當主題從開始的段落回轉到單簧管的低音音域時（當主題回轉到低音域的「升 F」時，如同一開始的段落，同樣標記著「緩慢的、表現性的、悲傷的」），樂譜上標記「弱的」，但梅湘對我說：「不行。你來吹的話，必須大聲一點。」因為我的音色比較暗淡，所以發出的聲響比較弱。但如果是阿科卡來吹「弱的」，他發出的聲音卻會比較大。我吹的話，效果不一樣。所以梅湘要求我在這裡吹「稍強的」，而不是「弱的[21]」。

德卜律在巴黎音樂舞蹈學院的後繼者米樹・阿希儂回憶說，當他的樂團「奧立菲耶・梅湘四重奏」（Quatuor Olivier Messiaen）在作曲家的監督下錄製《時間終結四重奏》一曲時，梅湘在〈禽鳥的深淵〉的同樣過段上，做了相同的音量強弱上的修改[22]。

雖然在音樂層面上，梅湘與阿科卡經常可以在想法上不謀而合，但在哲學層面上，他們兩人則涇渭分明。單簧管演奏家明顯的實事求是的作風，在本質上，與作曲家看來偏向苦行天主教徒的個性，可謂大異其趣。從他們的夫人依馮・蘿希歐（Yvonne Loriod）與潔內特・阿科卡（Jeannette Akoka）所作的評論來看，梅湘與阿科卡

兩人在哲學觀上迥然有別。她們兩人同樣描述到一件事：法軍遭受德軍俘虜，在徒步走上通往南錫的四十三英里的路程之後，又飢又渴，人人為了互爭一口水而大打出手。如同梅湘一般，依馮・蘿希歐也是虔誠的天主教徒，她提及了，他的丈夫在看到他所認為的人性卑鄙猥瑣的一面時，所流露的蔑視神情：

> 他們因為好幾天沒吃沒喝而受苦，最後來到一個可以分發飲水的地方。然後就發生了那一幕令人意想不到的情景：幾千名士兵真的為了喝上一口水而彼此拳打腳踢。梅湘那時坐在一個小院子裡，他從口袋裡掏出一本樂譜，某個音樂作品，就開始讀了起來。那裡還有另外一個人，同樣也是坐著讀書，拒絕加入那場飲水爭奪戰，他的名字叫作奇伊－貝爾納・德拉皮耶（Guy-Bernard Delapierre；是一名埃及學學者）。嗯，這兩個人就講起話來，他們對彼此說：「沒錯，我們兩個人是兄弟，因為我們把生命中最美好的事物，放在對世俗食糧的爭奪之前[23]。」

阿科卡女士也提到同一件事，但說法大相逕庭；對比於她與翁西所感知到的梅湘的虔誠行為的無用性，她強調著她的丈夫的實用性格的優點：

> 梅湘會說：「看看這些人的行為。他們為了一口水而打架。」而翁西會答說：「但現在最重要的事情是去找來一些容器，好讓我們可以分發飲水。」梅湘深具天主教性格，他會跪下來祈禱，而翁西會對他說：「祈禱幫不了忙。我們要做的事是行動，去幫這裡的這些人做點事[24]。」

然而，梅湘與阿科卡縱然在哲學觀與個性上截然有別，但他們兩人在相處上卻出奇地和氣融洽；呂西昂・阿科卡聲稱道：梅湘喜歡翁西「是因為他生氣勃勃、妙趣橫生，同時又是一名了不起的單簧管手。他擁有罕見的幽默感。每個跟翁西往來的人都會被他迷住」。呂西昂繼續說，梅湘「就像其他人一樣，也拜倒在翁西的魅力之下」，如此五體投地，以至於還為他寫出一首曲子[25]。菲利普・阿科卡不僅將《時間終結四重奏》一曲的肇生，歸諸於他父親在音樂與個性上的吸引力，而且還歸功於翁西對梅湘的激勵使然：

　　這是翁西固執的一面，我記得很清楚。他說過，梅湘在囚禁期間，失去了作曲的意願。他對我說過很多次：「我會催促他。為我寫個什麼嘛。我們手邊的時間多得是。我們是囚犯啊。動手寫個曲子來。」依照我父親的說法，就是在這樣的互動之下，催生出了《時間終結四重奏》。因為他們手邊僅有的樂器就是那支單簧管[26]。

　　於是，《時間終結四重奏》一曲就這麼誕生於相繼而來的偶然相遇之中，而梅湘結識這兩名友人的時間點，都是在他抵達八Ａ戰俘營之前。而與德拉皮耶的相識，對於梅湘往後的生涯，同樣也產生了間接的影響。德拉皮耶是一名古典音樂迷，他在靠近南錫的開闊田野上，曾經向梅湘借閱史特拉汶斯基的《婚禮》（Les Noces）的樂譜。三年之後，兩人再度重逢，而且是在這名埃及學學者的家中，梅湘在那兒舉辦了分析當代音樂的課程講座[27]。而在這些課程中，第一批被解析的作品，就包括《時間終結四重奏》在內[28]。

　　促成《時間終結四重奏》一曲創作的最後幾個意外相遇，則發生在八Ａ戰俘營之中；梅湘、巴斯奇耶與阿科卡在短暫停留於南

錫附近的開闊田野後，就被送往這間囚營去。由於添加上了新面
向──最顯著者即是小提琴家尚‧勒布雷的出現──於是，一首樂
曲的譜寫與四名各領風騷的音樂家之間的友誼，逐步發展起來。諷
刺的是，八Ａ戰俘營給予作曲家與他的音樂夥伴能夠享有自由的特
權，並提供方法讓他們去完成另外七首曲子的創作與舉辦首演會，
而連同〈禽鳥的深淵〉在內，一部具有八個樂章的四重奏樂曲於焉
面世，並由此揭開了一則音樂傳奇的序幕。

●　　●　　　●

　　音樂學學者始終主張，第四樂章〈間奏曲〉，為小提琴、單簧管
與大提琴所作的這首三重奏樂曲，是《時間終結四重奏》第一個被
完成的樂章；而且，它是梅湘為了他在八Ａ戰俘營所結識的三名音
樂家所寫作的實驗性作品，於是它成為梅湘創作樂曲的「幼芽」，
《時間終結四重奏》的另外七個樂章皆萌生於它。所以，梅湘在抵達
八Ａ戰俘營之前，似乎並沒有考慮過，去為小提琴、單簧管、大提
琴與鋼琴撰寫四重奏樂曲的想法。

　　如此的宣稱並非毫無根據，因為它是以作曲家的實際證言為本
而來的論述。作曲家反覆肯認，《時間終結四重奏》一曲既是考量實
際條件所進行的創作，但同時也是來自宗教上的靈感啟發以致。而
且，他強調，它不同尋常的樂器配置完全是個次要性的問題；他決
定為如此特別的組合撰寫樂曲，絲毫沒有反映他對這些特定樂器有
任何特殊的偏愛。更確切地說，梅湘進一步強調，這樣的樂器配置
僅僅是出於巧合，是他偶然認識了一名小提琴手、一名單簧管手與
一名大提琴手所產生的結果 [29]。

　　梅湘在與他的一名訪問者翁端恩‧果雷阿（Antoine Goléa）的對

談中，對此予以詳細說明：

　　在戰俘營中，碰巧出現一名小提琴手、一名單簧管手
與大提琴手艾提恩・巴斯奇耶。我立刻為他們寫了一首短
短的三重奏曲，心中並沒有太大的企圖；他們在廁所間演
奏給我聽，因為單簧管手隨身帶著樂器，而大提琴手收到
一份禮物，是一把三根弦的大提琴。初次聽到這首曲子演
奏出來，讓我勇氣大增，我於是保留這首小曲子當作間奏
曲，然後圍繞著它陸續增加了七個樂章，使我的《時間終
結四重奏》的樂章總數累積到八個[30]。

　　有關《時間終結四重奏》一曲的樂章撰寫次序，梅湘說得確切
不移，所以學者們會一再主張〈間奏曲〉是第一個完成的樂章，也
就不足為奇。在這些訪談中，梅湘從未在任何一處提及，他在凡爾
登一地寫了單簧管獨奏的那個樂章。相反地，他宣稱，它是〈間奏
曲〉之後「相繼」增加的七個樂章之一。他同樣沒有提及，在他來
到戰俘營之前就已經認識了大提琴手與單簧管手；他反而全然省略
凡爾登那一段往事：「在戰俘營中，碰巧出現一名小提琴手、一名
單簧管手與大提琴手艾提恩・巴斯奇耶[31]。」

　　然而，在巴斯奇耶的回憶版本中，梅湘遇見阿科卡與巴斯奇耶
的時間是完全早於他抵達八Ａ戰俘營之前，而初次譜寫與閱讀〈禽
鳥的深淵〉也完全早於其他樂章的出現，而且這件事並非發生在德
國，而是在法國境內。由於阿科卡是《時間終結四重奏》四位原初
的表演者中唯一一位隨身攜帶樂器的樂手，於是巴斯奇耶有關《時
間終結四重奏》撰寫次序的說法版本，便十分合乎情理，也最讓人
信服。

　　安東尼‧波普（Anthony Pople）的《梅湘：時間終結四重奏》（*Messiaen: Quatuor pour la fin du Temps*，劍橋音樂手冊系列〔Cambridge Music Handbooks〕）一書，是首度討論這首樂曲在肇生問題上容有矛盾說法的著作；作者在書中援引了，巴斯奇耶對阿科卡初次展讀〈禽鳥的深淵〉曲譜情景的回憶段落。在波普有趣的分析中，他以梅湘與巴斯奇耶的證言，再加上音樂素材的發展等資料爲本，來思索樂曲的撰寫次序。他寫道：「假使必須使這兩個說法協調一致，那麼，我們必定會獲得以下的結論：阿科卡在田野中一邊看譜、一邊吹奏的樂曲，僅僅是一首有待發展的曲子的基礎段落，而梅湘後來某日在八 A 戰俘營中終於完成了它[32]。」

　　然而，疑問依舊沒有獲得解決：梅湘爲何對自己的作品緣起的重要事實略而不提呢？確實，創作過程複雜費解，也許樂曲構思的順序，與實際寫成的順序，兩者並不相同。而也不無可能：梅湘在戰時所遭受的身體與情感上的苦難，導致記憶抹除了某些事件。不過，一個擁有如同梅湘這等才智的人物，會渾然不覺地省略了有關作品靈感根源如此重要的訊息，似乎顯得不太可信，尤其因爲這則訊息蘊含了一段如此趣味盎然的故事。

　　這兩個版本之所以相異，顯而易見的理由是，它讓故事變得簡短，比較容易解釋給訪問者了解。藉由機敏地憶述導致他被俘虜至戰俘營的事件，跳過凡爾登一地的細節，梅湘因此可以立即聚焦在那個舞台之上──《時間終結四重奏》舉辦首演的囚營，然後再從容地詳述那個高潮情節──亦即首演會本身。

　　把〈間奏曲〉說成是第一個寫就的樂章，而且是爲了他在八 A 戰俘營中所結識的三名音樂家而寫，並且說他是在大約相同的時間點認識他們，梅湘藉此也可以排除任何疑惑，他正是從一開始就意圖爲一個四重奏樂團來創作，而非爲了其他組合的樂團。由於鋼琴

是最後一件運抵戰俘營的樂器，於是以小提琴、單簧管與大提琴為主的三重奏作為核心樂章之用，並成為主要樂器組合，後來再加入鋼琴[33]。不過，本章所呈現的歷史證據，也可能讓人產生其他方面的聯想。當梅湘寫作〈禽鳥的深淵〉時，他應該無法確定，他可以很快在某個時候就有其他任一件樂器可用。假使完全無法取得那些樂器，〈禽鳥的深淵〉如今就會成為一首獨立的樂曲，專為單簧管獨奏而作，而不是作為一個樂章，被納入一部長度較長的室內樂作品之中。除開亨德密特（Hindemith）於一九三八年所作的四重奏樂曲外，小提琴、單簧管、大提琴與鋼琴如此的樂器配置可說並無歷史先例，而且，在一九四一年時，梅湘與亨德密特兩人也尚未相熟[34]。假使考慮到梅湘直到抵達八A戰俘營才認識勒布雷，那麼，梅湘有無可能意圖寫一支為單簧管、大提琴與鋼琴而作的三重奏曲呢？這種三重奏類型，因為貝多芬與布拉姆斯的作品而廣為人知。巴斯奇耶對此並不確定，雖然他曾經說，當梅湘、阿科卡與他來到戰俘營時，他們便在「找尋」一名小提琴手。但這個說法似乎確認了，從一開始，梅湘即打算寫一首為小提琴、單簧管、大提琴與鋼琴而作的四重奏曲[35]。

　　有關梅湘為何宣稱〈間奏曲〉是《時間終結四重奏》第一個被完成的樂章的原因，另一個理由則是，這麼說有利於對作品進行條理通貫的分析討論。我們不要忘記，梅湘是身兼教育家、理論家與作曲家三個身分的名家。從作曲的觀點，梅湘在向學生解釋《時間終結四重奏》一曲的創作緣由時，使用一個比較不複雜、比較不具雄心的樂章當作一首較為龐大的樂曲的起點 —— 它相當於是一首序曲，而非間奏曲 —— 如此的說法可說合情合理。〈間奏曲〉是《時間終結四重奏》一曲中最輕盈的樂章，而在節奏與和聲上也是最簡單的一個。它也包含主題音樂的片段，如同「旋律的喚起」，梅湘表

示他會用作其他幾個樂章的音樂素材的基礎。

　　有關《時間終結四重奏》的創作史，梅湘爲何講述不同版本的最後一個理由是，他也許只是想要表現社交客套。梅湘版的故事含蓄地把《時間終結四重奏》的靈感觸發，一視同仁歸諸於小提琴手、大提琴手與單簧管手三個角色。相反地，假若梅湘講述的是巴斯奇耶版本的故事，他就會說最早譜寫完成的是那個單簧管樂章，那麼，比起艾提恩・巴斯奇耶與尚・勒布雷兩人來說，作曲家似乎就賦予了翁西・阿科卡一個比較顯著的地位。

　　《時間終結四重奏》的創作根由，又因爲其中兩個樂章是來自重新編寫較早的作品而成，因而更加複雜化。以大提琴爲主奏搭配鋼琴伴奏的第五樂章〈禮讚耶穌基督的永恆〉，是從爲馬特諾琴而作的《美泉節慶》(*Fêtes des belles eaux*, 1937)中，擷取了一個片段而來，而以小提琴爲主角搭配鋼琴伴奏的第八樂章〈禮讚耶穌基督的不朽〉，則是翻新管風琴作品《雙聯畫》(*Diptyque*, 1930)而成。梅湘從未提及，他在譜寫第五與第八樂章時，是否心中已經計畫採取整體一致的形式(意指兩者的相似性；兩個樂章皆是對永恆進行冥想的 E 大調「歌曲」，由此賦予了兩者前後呼應的對稱性)。他也沒有談過，是否因爲完成作品的壓力，他才在之後改編了早先的樂曲 [36]。

　　從社交客套的觀點來看，可以理解，這兩個樂章在時序上應該會比較早一點完成，因爲，寫完〈禽鳥的深淵〉之後，梅湘可能會想要使大提琴手與小提琴手兩人放心，讓他們也能擁有獨奏的樂章。這個假設如果從實務的觀點來看也頗爲合理，因爲，如同〈禽鳥的深淵〉一般，第五與第八樂章也能夠在沒有鋼琴伴奏的情況下進行排練。梅湘僅僅在四個樂章(第一、第二、第六與第七樂章)中使用全部樂器的這個決定，確實可能兼具實務與美學二者的考量。

儘管齊聲合奏的第六樂章，以及第二樂章寫給弦樂二重奏搭配鋼琴伴奏的中間段落，應該都可以在沒有鋼琴的情況下排練，但是，第一、第七與第二樂章的頭尾段落，因為在節奏上遠遠較為複雜，恐怕無法在只有小提琴、單簧管與大提琴的狀況下練習。

　　有關梅湘對於《時間終結四重奏》創作緣起的說法與本書所提供的理由之間的差異，以上這些說明，皆僅是若干可能解釋。本書在接下來的篇章中，將會有更多的疑問浮現出來。

　　說來不可思議，居然從未有人去實際探問，有關《時間終結四重奏》一曲的肇生故事。即便在《我的音樂語言的技巧》（1944）一書中多次提及這首曲子，加上可以參考的豐富的梅湘受訪文章，不過，我們依然對《時間終結四重奏》的譜寫原委所知甚少。箇中緣由付之闕如的現象，恰恰放大了作曲家本人難以捉摸的特質；他略而不說的作法，正好維繫了環繞《時間終結四重奏》一曲的種種迷思，並且使他本人持續籠罩在神祕費解的氛圍之中。

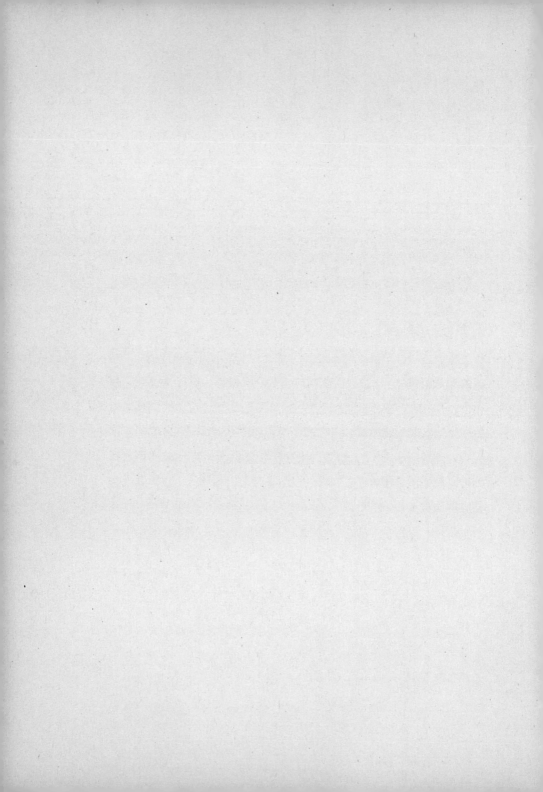

第二章
囚營中的四重奏

　　一九四〇年五月，德國入侵法國，不到兩個月後，法國拱手投降。同年六月二十五日，雙方簽署停戰協定。一份休戰條款針對準政權法蘭西國設下規範，內容包括：德國占領三分之二的法國領土，涵蓋北部地區，並延伸至整個大西洋岸地帶，而法蘭西國則控制法國南方與地中海沿岸地區，並以維琪小城作爲首都。協定中的第三款要求，法蘭西政府必須協助德國當局在占領區中行使「占領權的諸般權利」。它命令法蘭西的官員與公務員「遵從德國當局的指令行事，並忠誠地與他們合作[1]」。合作一詞，「意指協同工作，是一個如此尋常的詞彙，但在歷經四年的德國占領之後，卻成爲重大叛國罪的同義詞[2]。」儘管法國的俯首稱臣與維琪政權的通敵作爲，直接損害了這個國家輝煌的自由主義傳統，並且使這個偉大的民族捲入驅逐與根絕法國猶太人的罪行中，但諷刺的是，如此的降服與合作，卻也促成了梅湘《時間終結四重奏》一曲的誕生。

● ● ●

　　在奧立菲耶·梅湘、艾提恩·巴斯奇耶與翁西·阿科卡三人遭擒獲的五天之後，停戰協定正式於一九四〇年六月二十五日生效。在靠近南錫的一處空曠田野 —— 阿科卡在此地首次覽讀〈禽鳥的深淵[3]〉—— 宿營大約三週之後，這幾位音樂家連同他們的同袍就被

遣送至位於德國的八Ａ戰俘營去；這座囚營是專爲非軍官的士官兵戰犯而設，坐落於德國西利西亞地區的哥利茲－莫依斯（Görlitz-Moys）城鎮上一片占地五公頃（大約十二英畝）的區域之中[4]。

梅湘對於他初抵八Ａ戰俘營情景的描述，成爲他決心熬過苦難，並在如此嚴苛處境下最終譜出鉅作的象徵：

> 如同其他戰犯，在我來到西利西亞地區的哥利茲一地的囚營 —— 以軍方行話來說就叫作八Ａ戰俘營 —— 的那一天，馬上被命令全身脫得精光[5]。儘管我赤身露體，我還是一臉凶相地護衛著我的一只書包，裡頭裝著我全部的寶貝，是幾本袖珍版的管弦樂總譜，就像一個小圖書館一般，它將在我挨餓受凍時 —— 德國人自己也會挨餓受凍 —— 成爲我的精神慰藉。這個品味不拘一格的小圖書館，包括從巴哈的《布蘭登堡協奏曲》（Brandenburg Concertos）到奧本・伯格（Alban Berg）的《抒情組曲》（Lyric Suite）不等的作品[6]。

梅湘在稍後的一個訪談中表示，他所表露的「一臉凶相」，是擺給想要沒收他的樂譜的一名荷槍軍人看的：「那兒有一名拿著手提輕機槍的軍人想要拿走我的書包。我一臉凶狠地盯著他看，導致反而是他害怕了起來，而我，全身一絲不掛，卻得以保住我的樂譜[7]。」依馮・蘿希歐的描述則爲這個場景添加上了憂傷的色彩：

> 想像一下這個情況：梅湘，什麼都沒穿，只揣著這個小書包，裡頭裝有四、五本史特拉汶斯基、德布西與其他作曲家等等讓他揪心的樂譜，因為他不願意讓人家沒收。

但是德國軍官想要拿走樂譜，於是他跟他們抗爭。他對其中一名德國軍官表現得如此兇惡，使得這個人怕了起來，於是讓他留下樂譜[8]。

縱然在這個場景的重述中，感人的描述容有使用戲劇性元素的可能，但是它說明了一個我們將會在這個故事中重複見到的重點。梅湘為了保有樂譜而與德國軍官抗爭，實際上的程度有多激烈，可能不得而知，但是，可以確定的是，這名軍官允許他保留了樂譜。事實上，這則插曲預示了，作曲家後來在八Ａ戰俘營被對待的方式。梅湘不僅被善待，而且還被鼓勵作曲，而德國人不僅協助他舉辦音樂演出，而且還頌讚他的樂曲之美。

● ● ●

從一九三九至四五年期間，大約有十二萬名戰犯曾經在八Ａ戰俘營中停留過[9]。第一批抵達這座囚營的戰犯是八千名的波蘭人，時間是一九三九年九月七日；而幾天過後，又來了兩千多名。隨著戰爭持續進行，之後又再送入比利時人、法國人、塞爾維亞人、俄羅斯人、義大利人、英國人與美國人[10]。當梅湘身在此地期間，八Ａ戰俘營中大約有三萬名犯人，其中占大多數者是法國人[11]。然而，這些囚犯中的大多數人，並非被安置在營地本身，而是住在給「勞動小隊」（commando）入駐的偏遠附屬房舍中，他們會被派到農場、礦坑與工廠中工作。於是，在任何特定時間，實際住在囚營中的犯人，大約只有一千名左右[12]。

第一批戰俘於一九三九年九月抵達八Ａ戰俘營時，營地本身尚處於草創初期。波蘭囚犯通通睡在預定給三百至五百人使用的大

帳篷裡，他們被命令去修建該地的營房。德國出人意表地快速征服法國，頓時使得住宿難題雪上加霜，因爲必須安置突然湧入的數千名法國戰俘。一九三九年十二月，犯人開始從帳篷移入營房中，即便遲至一九四〇年底，該囚營依然使用帳篷來因應住宿問題[13]。於是，當梅湘、巴斯奇耶與阿科卡於一九四〇年夏天來到此地，八 A 戰俘營依舊處於大興土木期間。（參見圖 9）

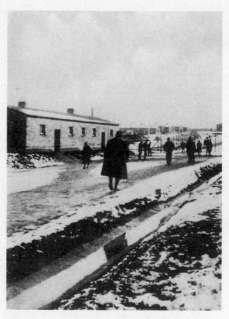

圖 9
一九三九至四〇年冬天的八 A 戰俘營。韓娜蘿爾‧勞爾華德提供。

那個夏季由於法國戰俘的突然湧入，也導致了食物短缺的問題。直到紅十字會介入前，長達好幾個月，八 A 戰俘營裡的犯人只是勉強度日而已。甚至在紅十字會來了之後，食物的配給量依然不

足。依馮‧蘿希歐聲稱，梅湘一整天除了中午一碗漂著鯨脂的湯，就沒有什麼東西可吃；他和獄友會彼此詳述菜單與食譜來安慰對方：「所以，巴斯奇耶先生會說：『奧立菲耶，你還記得橙汁鴨肉吧？你知道，它的料理方式像這樣：你先煎一下這個，然後你再這麼煮[14]……』」巴斯奇耶回憶說，典型的一天的伙食是從一杯代用咖啡開始，它是早餐兼午餐，搭配（每日）一片黑麵包，「上面放有一小塊油脂」，然後晚餐什麼都沒有。巴斯奇耶說，如此的飲食狀況持續了好幾週，直到紅十字會設法為他們運來一箱箱食材為止。後來，他們就固定可以吃到燉煮馬鈴薯、甘藍與包心菜。不過他說，有好幾個星期，他們「餓得要死」。巴斯奇耶表示，德國人並沒有意圖要餓死這些囚犯，他們只是對突然湧進這麼多法國戰犯毫無準備。巴斯奇耶說：「他們可以勉強餵飽一百人左右，但我們有三千人[15]！」

然而，甚至在接受紅十字會的協助之後，戰俘的身體狀況，即便明顯不像流放犯那般駭人，但也極端面黃肌瘦。大部分的囚犯都骨瘦如柴到了危及生命的地步。比如巴斯奇耶，他起初的體態即屬苗條，後來體重遽降大約二十磅[16]。某些犯人連頭髮與牙齒都掉了。梅湘因為氣候嚴寒與營養不良，因而長出凍瘡[17]。

紅十字會協助犯人收發郵件。但是，德軍會檢查所有寄來與寄出的郵件，而且僅允許西歐人可以收發包裹。比起東歐囚犯來說，西歐囚犯被允許可以收發遠遠更多的信件[18]。

一九四一年初，剛好在迎來一場嚴酷的冬季時，四十六棟兵營及時落成[19]。每一棟囚犯的營房，大約長五十五碼、寬十碼，配備有三層臥鋪床架，以及木製的長椅與桌子。每棟營房中央，設置了一個大約十一平方碼大的盥洗區，配有自來水，而污水則排放至位於屋外的溝渠[20]。雖然營房內有土砌的火爐可以供暖，但大部分

囚犯還是蒙受寒凍之苦。巴斯奇耶開玩笑說，營房實際上是由「人肉暖氣爐」—— 亦即囚犯本身 —— 來供暖[21]。每一棟營房都有足夠的床位提供大約一百七十五人住宿[22]，即便某幾棟擁有更多的小鋪位可以讓多達二百二十二人入住（參見圖 10、圖 11）。犯人通常依照國籍來劃分，但有時也依照職業別，或在營地上所負擔的工作來區分。比如，神職人員被安置在獨立一棟的營房中。梅湘與其他來自法國、比利時的囚犯分配到編號十九 A 的營房[23]，但他經常躲到天主教教士的營房中，以便能在祥和安靜的氣氛下閱讀[24]。巴斯奇耶與廚工住在一起；由於他與大約四十名的其他囚犯有幸能夠在廚房工作，他們於是可以準備自己的餐點。負責廚房事務也使得他可以出售馬鈴薯給其他囚犯，而且偷拿麵包、糖、甚至是白奶酪（fromage blanc；類似優格或酸奶油）去跟同伴分享。他說他從未被抓到過[25]。

一九四一年初，戰俘營總計有二十棟營房配給囚犯居住，而兩棟分給營地上的軍官，十二棟則是守衛人員。此外還有幾間廁所、兩間醫務室、兩間廚房、一棟餐廳、一棟淋浴場、一棟郵務樓，甚至有一棟營房被指定為劇院，還有一棟是禮拜堂兼圖書館[26]（參見圖 12、圖 13）。一份稍後釋出的平面圖顯示出發展更為完善的營地規劃，包括一座運動場，可以讓囚犯玩足球、手球、排球與乒乓球[27]，並且還將興建更多的營房[28]。（參見圖 14）

總體而言，當德國捷報頻傳，而法國繼續通敵合作，八 A 戰俘營的生活條件也不斷有所改善。一九四〇年秋天時，戰俘營中的圖書館藏書數量僅有五百冊。一年過後，它所收集的書籍增加至六千冊，而到了一九四三年，則累積達一萬冊。一個由波蘭樂手組織的小型樂團，逐漸成長為擁有二十四件樂器、由多國樂手所組成的古典管弦樂團，由一位比利時囚犯菲爾迪儂・卡宏（Ferdinand Caren）

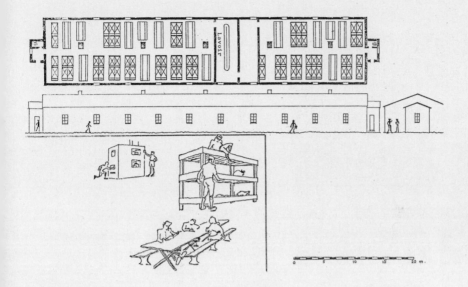

圖 10

八Ａ戰俘營的營房建造圖示。每棟營房可以容納大約一百二十六個床位；如果移走桌子與長椅，還可以再容納另外九十六個床位。盥洗區域位於建築的中央地帶，而土砌的火爐則沿著走道排列。韓娜蘿爾・勞爾華德提供。

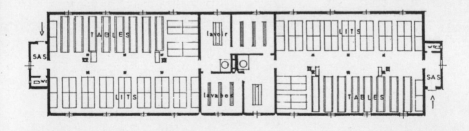

圖 11

八Ａ戰俘營的營房平面圖。從該圖可看出，盥洗區域位於中央地帶，而床鋪區位於它的右邊，桌椅區位於它的左邊。韓娜蘿爾・勞爾華德提供。

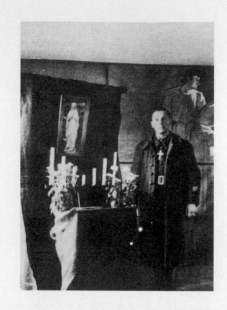

圖 12
八 A 戰俘營的隨軍教士。韓娜蘿爾·勞爾
華德提供。

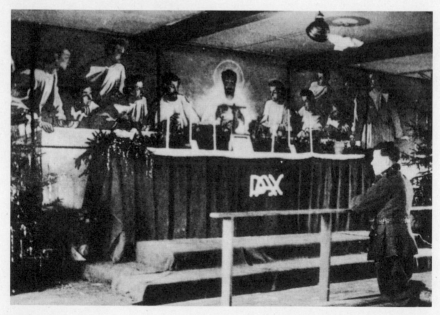

圖 13
八 A 戰俘營的禮拜堂。韓娜蘿爾·勞爾華德提供。

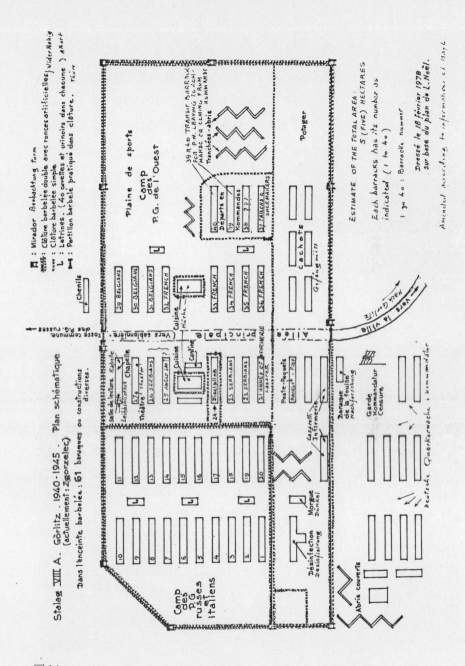

圖 14

八 A 戰俘營的平面圖。（Clôture barbelée 即帶刺鐵絲網。）韓娜蘿爾‧勞爾華德提供。

擔任指揮 [29]（參見圖 15）。另外也有一個爵士樂隊 [30]。他們所提供的節目內容受到嚴格管控；全面禁止那種會喚起愛國情操的音樂。從一九四一至四四年，囚營的軍官在囚犯阿貝爾·莫哈（Albert Moira）的指導下主辦了藝術展覽。由囚犯辦理的報紙《微光報》（*Le lumignon*），每個月發行一次，儘管報刊的內容想當然爾也受到審查 [31]（參見圖 16）。一名一九四一年四月至一九四三年四月受囚於八 A 戰俘營的犯人居勒·勒弗布爾（Jules Lefebure），把戰俘營描述成「一所貨真價實的大學」，營內舉辦有英語或德語的學術會議與課程 [32]。

　　相較於趕盡殺絕的集中營來說，配備有許多文化與娛樂設施的八 A 戰俘營的「文明化」氛圍，可能讓人感到訝異，但卻可以說明，促成《時間終結四重奏》的譜寫與首演得以實現的原因。然而，並非所有的八 A 戰俘營的囚犯都享有同樣的特權。在梅湘離開此地之後，該營區分割成兩個區域，一個主要用來關押西歐人，另一個則是囚禁俄羅斯人與義大利人。俄羅斯人於一九四二年一月五日來到此地，而義大利人是在墨索里尼垮台之後的一九四三年十二月陸續抵達；因為義大利人被視為叛徒，所以把他們與俄羅斯囚犯關在一起，當作對他們的懲罰 [33]。所有的文娛設施（包括劇院、禮拜堂、圖書館、廚房、餐廳與運動場），皆位在西歐人這一邊的區域中。囚犯依照國籍不同而有差別待遇的作法，亦清楚見於受囚人的證言中。「我有時候會看到波蘭人因為不遵守命令而遭到惡劣對待，」巴斯奇耶回憶說：「他們會用棍棒揍那些波蘭人。但卻從來沒有對法國人這麼做過 [34]。」

　　然而，如同許多其他戰俘營一般，八 A 戰俘營所實施的差別性待遇，似乎在某個程度上不僅由國籍決定，而且也取決於囚犯的職業。音樂家受到特別的禮遇，這個傾向大抵是由於德國長久的音

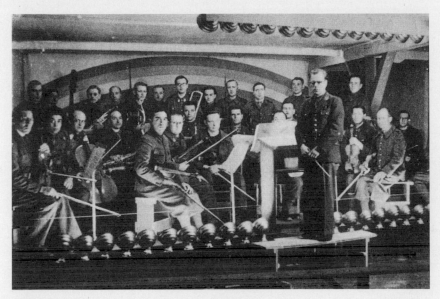

圖 15

八Ａ戰俘營的管弦樂團指揮菲爾迪儂‧卡宏及其樂團。韓娜蘿爾‧勞爾華德提供。

NUMÉRO **20** · JUILLET 1942

13

le *Témoignen*

journal mensuel du STALAG VIII A

AMI LECTEUR,

Voici ton journal réadapté, vivifié, ragaillardi. J'en ai accepté le parrainage; j'assume dès lors la responsabilité de le conduire dans la voie du succès.

Au Conseil d'Administration qui m'a choisi, j'adresse mes remerciements cordiaux. Soyez sûrs que je suis sensible à cette marque de confiance. Que ne puis-je souhaiter de plus que de m'en montrer digne, et de conserver la collaboration précieuse qui me permettra d'accomplir ma tâche.

Ami, je connais tes griefs. Notre modeste feuille ne répondait pas à tes besoins, à tes désirs. Elle ne t'amusait ni ne t'instruisait. Tu l'ignorais sim-

NOTRE ÉQUIPE
Directeur: B. SINELLE
Rédacteur en chef: G. HENNUY
Gérant responsable: R. GERBAUX
et nos Collaborateurs

Souvenir du Pays

Nous avons tenu à célébrer dignement notre fête nationale avec les moyens du bord! Nous y avons apporté tout notre cœur et toute notre âme! Il nous a donc

圖 16

八Ａ戰俘營的報紙《微光報》，一九四二年七月。韓娜蘿爾‧勞爾華德提供。

樂傳統使然，如同菲利普・阿科卡所指出的：「德國人尊敬音樂與音樂家。在談論德國人時，這是我認爲的唯一一件好事。他們深深愛好音樂，所以音樂家可以獲得某種相對上的特權[35]。」翁西的弟弟呂西昂是一名小號手，二戰時長達五年被囚禁在德國的齊根海恩（Ziegenhain）一地的九 A 戰俘營（Stalag IX A），他記得音樂家會獲得比較多的食物與煤塊，而這也是爲何他的一位獄友法朗索瓦・密特朗（François Mitterrand）—— 這名律師後來成爲一九八一至九五年的法國總統 —— 經常出入音樂家的營房的原因：

> 在戰俘營中，每個人都在受苦，但是身爲音樂家享有一些好處。囚犯什麼職業都有，但在我的囚營那裡，藝術家卻擁有特權。我記得，原本一條麵包是六人份，但我們卻分配給四個人吃。我們都沒有肉可以吃，但是每天分給我們的湯，會稍微濃一點。我們有煤塊可以取暖。我們有很多其他犯人沒有的東西。我們被分配住在特別的營房中。這也是為什麼密特朗 —— 他也是我們那裡的囚犯 —— 他總是跟我們混在一起，待在音樂家所屬的營房之中。因為我們的營房很暖和。在一九四一至四二年的冬天期間，氣溫是攝氏零下三十度[36]。

不過，在看待德國人給予音樂家較好待遇這件事上，呂西昂的觀點比起他的姪子菲利普就顯得比較嘲諷。在呂西昂的囚營中，有一個由大約五十名樂手所組成的管弦樂團，它是在備受尊崇的指揮家尚・馬丁儂（Jean Martinon[37]）的指導下組建而成。而德國人給予樂手樂器與排練場地，這是爲了要向世人 —— 亦即紅十字會 —— 顯示，他們善盡了照顧囚犯的責任，並以此確保法國的持續合作：

　　想要展示良好形象的德國人，指派了幾名軍官去照顧音樂家。他們為我們設立了一間排練廳，給我們每個人樂器。我於是有了一把小號。而小提琴手也有了小提琴。這些小提琴是從哪兒弄來的？我想應該來自德國，因為在一九四一年那時候，他們尚未洗劫所有能夠偷走的東西，然後跑走。德國人並沒有把樂器帶走，他們反而把樂器給了我們。他們希望我們可以為德國軍官與囚犯安排音樂會。他們說：「我們有好好照顧囚犯。你們別無選擇，就只能和我們合作[38]。」

　　德國人由於音樂傳統使然，因而表現出對於音樂人的尊重。「我們必須承認，」蘿希歐說：「德國人儘管身為納粹，但仍舊是音樂家[39]。」不過，如同現在已經眾所周知，納粹也是政治宣傳的專家。納粹使用音樂家作為宣傳工具的最好例子來自於特萊西恩施塔特（Theresienstadt）集中營；參與制定「（猶太人的）最終解決方案」（Final Solution）的萊茵哈德・海德里希（Reinhard Heydrich）把這個集中營，稱作是「臨時住居區」，用來關押要送往滅絕營去的猶太人。而在這個住居區中將藝術家集合起來，是為了要讓紅十字會的代表團相信，他們有善待猶太人[40]。

　　如同呂西昂・阿科卡的九Ａ戰俘營一般，八Ａ戰俘營的音樂家也受到較好的對待。九Ａ戰俘營的囚犯，如果沒有被送往勞動小隊去工作（亦即前往位在營地之外的勞動地點），一般上都被分派去擔任裁縫師、補鞋匠、廚工或護佐，或是去營地的洗衣房工作[41]。然而，音樂家經常可以免除較為吃重的勞役任務，至少梅湘人際圈中的音樂家確實如此。比如，巴斯奇耶一抵達八Ａ戰俘營，馬上被送往史堤高（Strigau）一地的花崗岩礦區；這個勞動小隊距離營地大約

六十哩，他在那裡擔任挖礦工，負責把作爲墓碑之用的石頭裝滿貨車。「我們住在一間供十個人住的房間中，但我們有二十八人。我們只好一個疊一個、全擠在一起。」巴斯奇耶說：「而我在使用鏈鋸時，差點就割斷一根手指頭[42]。」在他的一位戰友荷內·夏訶勒（René Charles）的介入之下，巴斯奇耶才得以被派回戰俘營中；夏訶勒本身是位演員，他去跟營地的軍官說，如果巴斯奇耶繼續在花崗岩礦坑工作，他的音樂生涯恐將毀於一旦。他之後被指派擔任享有特權的營地廚工的工作，而他直到結束囚禁前都一直從事這項活兒。大提琴手巴斯奇耶把他所獲得的特別待遇，歸因於他隨身攜帶的一份新聞稿，上面節選了來自世界各地的報紙評論：「我在營地管理階層的命令下，被帶回戰俘營中，這是因爲我的兩個哥哥和我在德國已經是有名的樂手！我手中也有新聞稿……我原本有可能在史堤高的礦坑中工作好幾年，但是在指揮官的命令下，我被送回到營地上來[43]。」（參見圖 17）

梅湘在這座囚營中所受到的特殊待遇，則遠遠更爲顯著。他被允許繼續在凌晨站哨，以便讓他可以有一段寧靜祥和的時光去思考創作。蘿希歐回憶說，梅湘因此有一天在凌晨時分看見北極光，天空中一抹抹奇光異彩無疑強化了他對色彩的迷戀，而他最後也將這份著迷的感受表達在音樂之中[44]。梅湘提過他一天會出勤務兩次[45]，但是，他的一名戰友夏爾勒·儒達內（Charles Jourdanet，他出席了八 A 戰俘營那場知名的首演會）卻寫道：「我可以作證說，這位我們親暱地稱之爲『法國莫札特』的作曲家，他被免除所有營地人員都必須負擔的雜務活兒[46]。」巴斯奇耶支持儒達內的說法。大提琴家說，當梅湘身爲知名作曲家的身分漸爲人知之後，他立即被豁免執行囚犯的勤務，而且被安置在一座營房中，以便讓他可以安心創作。

圖 17　巴斯奇耶三重奏樂團的新聞稿。艾提恩·巴斯奇耶提供。

　　營地的管理部門認出了梅湘是誰。他在戰前就已經發表過音樂作品！評論家一致同意，他的才華不同凡響。當德國人得知這件事，他們就帶他到某個營房，並且跟他說：「好好寫個曲子。你是名作曲家，那麼就寫個曲子。我們不會讓你受到其他人的干擾。」於是，我們會為他送餐。要梅湘去出勞務，根本是不可能的事。他整天都在作曲。

　　他們在梅湘所在的營房前派了一名守衛看守大門，目的是為了防止其他人進入。巴斯奇耶補了一句：「德國人，他們就是這樣做的[47]。」

　　蘿希歐同意，梅湘被允許可以在安詳寧靜的氣氛下創作，但她講述的版本比較不那麼溫和可親。她指出，梅湘是被拘禁起來作曲，而且不是在營房中，而是在某間兵營的公廁內：

　　　　所以，我的丈夫曾經告訴過我一件事，很不可思議，因為大家都認為他是個極為安靜的人，不會傷害任何人，也不開口要求什麼事，一名德國軍官就對他說：「先生，我知道您是個音樂家，我偶爾就會帶一塊麵包給您，也會提供鉛筆與草稿紙。如此一來，您就享有一點平靜的時間，我會把您鎖在一間廁所裡面，以便您能一個人安靜地工作」。想像一下，那應該是多麼令人感動的事啊！

　　　　可憐的梅湘，杵在三千名囚犯出入的廁所裡面。這些人肯定不太愛乾淨。而他被鎖在廁所間，好讓沒有人可以打擾他，讓他去寫他的《時間終結四重奏》。我們可以想像，他所遭受的是哪一種痛苦[48]。

　　無論梅湘是在營房或廁所裡面作曲，巴斯奇耶說：「我所知道的是，我們不准去打擾他 [49]」。描述梅湘是在囚犯公廁中譜寫這首經由聖靈啟發樂思的《時間終結四重奏》，確實會與巴斯奇耶所講述的版本，引發出迥然有別的印象。就前者而言，德國軍官被描寫成幾乎如同聖人一般，而在後者，他則被呈現爲一名賞罰分明的凡人。從梅湘與其他該營地囚犯兩方的證言來看，巴斯奇耶的版本似乎比較接近事實。但這並不意謂，梅湘絕對沒有在營地公廁中作過曲，而只是簡單說明，德國軍官的動機似乎是出於眞心。

<center>● ● ●</center>

　　在多不勝數有關《時間終結四重奏》的譜寫歷史說明中，都會提到一名德國軍官，他提供梅湘補給品，好讓梅湘可以創作他所珍愛的樂曲。梅湘依舊記得：「在某些必須出勤的雜務之外，我很快就能享有某種相對上的安寧，德國人認爲我是個完全不礙事的人……而且，由於他們向來尊重音樂，不管是出自哪兒的音樂都一樣，所以他們不僅讓我可以留下我的樂譜書，而且有一名軍官還給我鉛筆、橡皮擦與草稿紙 [50]。」

　　然而，在許多年期間，梅湘從未提及上述這名德國軍官的名字。梅湘在一九九一年的一場訪談中 ── 亦即他過世的前一年 ── 他才透露了這名神祕人物的身分：

　　　　有一名德國軍官，他並不屬於戰俘營的軍人，他在民間時是位律師 ── 除開稱呼他「布呂爾先生」（Monsieur Brüll）外，我對他一無所知 ── 他兩三次祕密地帶一塊麵包給我，而且還給我更不可思議的東西。他知道我是作曲

家，所以他為我帶來草稿紙、鉛筆與橡皮擦。就是這些東
西讓我得以寫作音樂 51。

　　假使天啟天使帶給了梅湘譜曲的靈感，那麼，這位布呂爾先
生可以說是天使派來的使者，提供梅湘工具，讓他得以實現藝術靈
感。布呂爾不僅協助梅湘的四重奏樂團成員，他也是極少數有意保
護猶太裔囚犯的軍官之一。

　　霍普斯曼‧卡爾－阿爾貝特‧布呂爾（Hauptmann Karl-Albert
Brüll）的職業是律師，他的父親是德國人，而母親則是比利時人。
他的父親是西利西亞地區的天主教青年組織的主席。他的母親是比
利時列日市的市民，因為她的關係，布呂爾習得法語，並對答流
利。在八Ａ戰俘營，布呂爾受雇於警衛隊 52，而且並非武裝人員 53。

　　大衛‧果胡朋，是八Ａ戰俘營的一名法籍囚犯，在一九四一
年，他從營地被派往哥利茲的城區擔任皮革匠，他從未與奧立菲
耶‧梅湘打過照面，但他與霍普斯曼‧布呂爾相當熟識。果胡朋在
一九四〇年六月二十一日遭到逮捕，然後送往八Ａ戰俘營；他在那
兒擔任了翻譯員六個月，因為他之前曾經從一名在巴黎的中學教授
德語的表親那兒，學會了德語。他正是在八Ａ戰俘營認識了布
呂爾。

　　「布呂爾是一名德國的民族主義者，但他反對納粹，」果胡朋
寫道：「早在一九四〇年，他就告訴我說，德國會輸掉這場戰爭，
他因此鼓舞了我的士氣。」布呂爾協助了許多八Ａ戰俘營的囚犯。
不過，由於他法語流利，對法國與比利時的犯人特別有助益。如同
囚營中其他講法語的人，果胡朋很感激可以遇見一名能講他的母語
的軍官。而且，他對於能碰到一名對猶太人的困境具有同情心的德
國軍官，格外感到寬慰，因為果胡朋雖然生於巴黎，但卻是俄羅斯

裔的猶太人。布呂爾明顯地幫助了果胡朋與許多囚營中的其他猶太人，他建議他們不要企圖逃跑，因為如果後來被抓到的話，很可能會有遭到流放的危險：「我們成為很好的朋友，而他繼續找出許多猶太人囚犯，並盡最大力量建議與協助我們。他建議我不要逃走，並且對我說，只要我穿著這套制服，我就能得到保護，可是，如果我返回法國，我卻要冒著被逮捕與驅逐的危險。我於是就一直待在哥利茲，長達五年的時間 [54]。」

如果考慮到希特勒的「最終解決方案」的全面根絕的意圖，當大多數的歐洲猶太人最終都走進了如同奧斯維辛－比克瑙（Auschwitz-Birkenau）這樣的集中營中 —— 這是一條幾乎確定會遭到滅絕的通道 —— 那麼，我們可能會吃驚於，猶太人如何能夠處身在如同八A戰俘營這樣的囚營中，而始終不被糾舉出來。不過，在此必須提醒，直到一九四〇年十月三日之前，法國並未阻止猶太人從軍，而在法國投降之後，維琪政府才制定出一系列反閃族的法案 [55]。果胡朋在一九三九年九月收到動員令。他在身分上的「雙重歸屬」似乎對他有利，因為，他被認為是一名定居在法國的西歐人，於是當他來到戰俘營後，就免於步上東歐猶太囚犯的後塵；一九四一年二月四日，有一千五百二十三名的猶太人從八A戰俘營遣送至盧布林，而他們將繼續踏上「目的地未知」的最後旅程。依照《陌生國度》（*Im Fremden Land*；該書詳述了有關八A戰俘營的歷史史實）一書的作者韓娜蘿爾・勞爾華德的說法，八A戰俘營裡，沒有任何一名西歐的猶太囚犯遭到流放：「他們可以一如他們的同袍一樣自由行動，被身上所穿的祖國軍人制服所保護 [56]。」所以，如同果胡朋這樣的猶太人，似乎置身於關押戰犯的囚營中，可以保有相對上的人身安全。然而，住在法國的猶太公民就沒有這般幸運了。在法國的占領區中，系統性的大量驅除猶太人，從一九四二年

五月與六月即正式展開 [57]。

在某一本有關梅湘的《時間終結四重奏》的著作中，似乎曾附帶提及維琪政府在迫害猶太人一事上所扮演的角色。事實上，兩者直接相關。假使梅湘與他的音樂夥伴沒有在一月十五日，而是在一個月後的二月十五日才準備好表演《時間終結四重奏》一曲；假使納粹要求八Ａ戰俘營的西歐與東歐猶太軍事囚犯都在一九四一年二月四日遭送出去，那麼，《時間終結四重奏》的這場首演勢將永遠胎死腹中。為什麼呢？原因很簡單，因為，該曲一開始所譜寫的對象，單簧管手翁西・阿科卡，他是猶太人。在有關《時間終結四重奏》的任何出版品中，幾乎沒有提及這個事實，即便作曲家本人心知肚明。我們接下來將會見到，一如梅湘《時間終結四重奏》故事的百轉千回，阿科卡幾經重重波折才得以倖存的奇蹟。

第三章
排練四重奏

來自德國軍官卡爾－阿爾貝特‧布呂爾的鼎力相助，梅湘的《時間終結四重奏》一曲的完成指日可待。但對於首演會來說，尚有一個重要角色還未指派；直到小提琴手尚‧勒布雷（參見圖18）的到來，問題才迎刃而解。

厄建‧尚‧勒布雷，一九一三年八月二日出生於法國的聖旺（Saint-Ouen-sur-Seine）一個擁有四名子女的家庭[1]。他的父親，一如巴斯奇耶、梅湘與阿科卡的父親一般，都曾經應召入伍，參與第一次世界大戰；這些早期對於戰爭醜惡的印象，疊加上勒布雷自己之後所經歷的二戰經驗，對他影響至鉅。「我對於童年的最初回憶，就是那些被毒氣所傷的士兵、殘廢的士兵，非常可怕，我們都說那些人有一張『破爛的臉』，」他寫道：「我在學校的同學，大多數都是孤兒。除了我之外，很多其他人也都有相同的恐怖經歷，我寧願不要回想這一切[2]。」

勒布雷在七歲時，開始學習小提琴，這件樂器「由木頭做成，只有八百公克重，會發出美妙的聲音，深深（讓他）著迷[3]」；他在十四歲時，就讀巴黎音樂舞蹈學院。他與梅湘在該校就學期間雖然從未相識，但勒布雷熟知年輕作曲家這號人物。不像梅湘一路順遂，勒布雷不幸地沒有獲得優等文憑。他指出：「這個失敗，讓我久久難以忘懷[4]。」

圖 18
五十歲之時的尚·勒布雷。
尚·拉尼耶提供。

　　勒布雷在一九三四至三六年已經服過兵役，但他在一九三八年再次被徵召入伍。他描述了導致他在一九四〇年夏天被俘虜的經過：

　　　　一切都起因於法軍一次絕望的飛行。在（一九四〇年六月）敦克爾克戰役之後，我們飛到英國去。我們在那裡橫越了英國南部，然後經由（布列塔尼半島的）布雷斯特被送回法國。您可以想見我們這一段路走得多麼曲折。然後我們開始想方設法要回到巴黎。就在這個時候，我們通通被抓起來，當時的情況是如此惡劣、如此醜陋，我根本一

點都不想談起這件事[5]。

　　勒布雷於是就被送入八Ａ戰俘營，而梅湘、巴斯奇耶與阿科卡已經關押在該地。除開清掃的勤務──阿科卡也被要求去做，而一開始，梅湘也必須做──勒布雷就幾乎沒有什麼雜務活兒[6]。為了逃離無聊的生活，他要不是躲進書堆中，就是去淋浴：「那裡的生活非常令人厭惡。完全單調，乏味至極。我們注定要無聊到死。完全無事可做。我於是都把時間花在讀著一本又一本的書。一直努力去讀點東西，或做點什麼事，如果可能的話，我就會去沖個澡（他笑了起來）。那是一項最棒的消遣[7]。」

　　不過，勒布雷在被分派營房時運氣很好，因為，他發現自己跟某個法國單簧管手分到同一個鋪位[8]。正是翁西‧阿科卡告訴他，梅湘也被關在這個戰俘營中[9]。消息也傳到作曲家耳中，於是不久之後，三重奏就變成四重奏。然而，這四名樂手卻很悲慘地只有一件樂器可用──亦即阿科卡的單簧管。巴斯奇耶與勒布雷原本就沒辦法攜帶自己的樂器，而梅湘，顯而易見，也沒有鋼琴。

　　某些本身也是樂手的囚犯，能夠依靠在營地上做些小活兒掙錢去買樂器，而其他人則共用由紅十字會所提供的樂器[10]。勒布雷描述了當時的情況：

　　　當時那兒有四萬人（實際上大約三萬人），卻只有四、
　　五把小提琴，一、兩把大提琴，與一部鋼琴，您了解吧？
　　只有阿科卡擁有自己的樂器單簧管。英國人、波蘭人也會
　　要求玩玩音樂，所以我們大家必須輪流使用所有這些樂
　　器。這導致了一個很糟糕的狀況。一個人如何能夠在這種
　　條件下，達到演奏像梅湘的《時間終結四重奏》這樣曲子的

水平呢？真的非常難[11]。

就《時間終結四重奏》的樂手這個例子來說，尚·布侯薩爾長老 ── 他是一名法國教士，在一九四〇年十月至一九四五年二月被關押在八 A 戰俘營[12]；他也出席了《時間終結四重奏》的首演會 ── 他指出：「相當可能的情況是，囚營的管理當局提供了樂器；他們非常樂於顯示，他們的寬宏大量與他們對於高尚音樂的品味[13]。」

巴斯奇耶與勒布雷支持布侯薩爾的推測。勒布雷將他們取得樂器一事，歸因於布呂爾的協助，亦即那位提供梅湘鉛筆、橡皮擦與草稿紙的軍官。巴斯奇耶則說是戰俘營的指揮官給予他們樂器；他並未提及這位德國指揮官的姓名，但很可能是阿洛伊斯·畢拉斯（Alois Bielas），他在一九四〇年八月七日至一九四三年七月二日擔任八 A 戰俘營的指揮官[14]：

> 我們非常幸運遇到這位營地指揮官；這個德國人熱愛音樂，也明瞭當時的狀況。順便說明一下，我從未碰到過這個人。囚犯的生活，如同池塘裡的金魚。你永遠只跟相同的人碰面[15]。
>
> 當營地的指揮官了解到這裡有音樂家（我手中有一份新聞稿），他就為梅湘提供一部鋼琴，為勒布雷提供小提琴，也讓我擁有一把大提琴[16]。

巴斯奇耶有幸能夠自己去挑選要買的樂器。這是個讓人歡喜的故事：他記得自己跟著兩名帶槍的守衛去哥利茲市區的店家，購買一把大提琴、一把琴弓與松香；而費用六十五馬克，是由其他囚犯從打零工所賺得的錢慷慨捐獻給他。當他那天在平日收工的六點鐘

返回營區時，所有囚犯報以熱烈的喝采聲，然後他們懇求他就這麼
拉琴拉了好幾個鐘頭。他說：

　　　哇！他們開心地大吼。我這輩子從未見過這樣的熱
情。他們叫我拉琴拉到宵禁熄燈才停止。而且我注意到了
一些事情。從音樂的角度來說，這些人可說完全未受過教
育，但他們察覺到，我並不是那種一輩子註定只能演奏大
眾化曲子的樂手。當我拉奏聖桑的（《動物狂歡節》的）〈天
鵝〉與巴哈的（無伴奏大提琴組曲的）〈詠嘆調〉，他們興趣
盎然、反應熱烈，簡直瘋了。我之後也為他們演奏一首通
俗音樂《小丑的情人們》（*Les mignons d'Arlequin*）。所以，
這是一個好徵兆。他們這些人可以立刻意識到我是個嚴肅
的樂手[17]。

　　除開阿科卡已經開始練習的那個單簧管獨奏的樂章之外，由於
囚營管理當局尚未能夠取得鋼琴，他們幾個樂手僅能完整排練那個
涉及三重奏的第四樂章，而他們在一間營房的廁所間裡面，首次讀
到這一樂章的樂譜[18]。

　　直到調來鋼琴之後，四個音樂家才能從頭到尾練習整首樂曲，
而作曲家也在此時才終於滿心歡喜地聆聽了自己的鉅作[19]。無論如
何，從那一刻起，營地的劇院就成為這四個人展現音樂存在感的
中心。

●　　●　　●

　　在一九四〇年六月二十五日，德、法雙方簽署停戰協定之後不

久，囚營管理當局就把第二十七號營房，指定為專為戲劇表演、音樂會與電影放映之用。該營房超過一半的空間被改裝成劇院，裝設足夠的木製長椅，提供大約四百人的座位；盥洗區域變成舞台，而營房剩下的空間則作為後台[20]。

　　梅湘連同翁西・馬帝（Henri Marty）、呂西昂・菲亞勒（Lucien Vial）、荷內・菲爾內特（René Vernett）與勒葛宏（P. Legrand）等等許多藝術家，對於這座劇院的建立，起著很大作用[21]。在囚營管理當局的費爾德弗貝・卜魯榭（Feldvebel Pluscher）與拉格邁斯特・佛格勒（Lagermeister Vogl）的協助之下，劇院配置了布景、戲服、假髮、樂器等等器材設備[22]。劇團提供的演出劇目，橫跨古典與當代戲劇，包括喜劇、諷刺劇、喜歌劇與法國戲劇（參見圖 19）。女性角色想當然爾皆由男性扮演[23]。有一名囚犯記得，甚至上演過芭蕾舞[24]。一九四〇年十一月二十四日，在囚營指揮官與數名軍官到場之下，連同好幾百名囚犯觀眾，這間劇院舉行了開幕演出[25]。

　　在梅湘、巴斯奇耶、阿科卡與勒布雷四人還受囚該地的時期中，完整編制的古典管弦樂團與爵士樂隊均尚未成立，兩者在往後卻是這間劇院的音樂會要角，但是演員荷內・夏訶勒已經獲得管理當局的許可，每週舉辦室內樂音樂會與綜藝性節目的演出[26]。於是，每個星期六的晚上，囚犯都會擠滿二十七號營房，希望可以逃離每日生活的單調之苦[27]。古典音樂會在六點鐘開始表演，而一個鐘頭之後，就會上演由夏訶勒所籌辦的綜藝表演，內容由歌手、樂手、喜劇演員、說書人與特技演員擔綱演出[28]。一張票的票價是二十芬尼，所有節目結束在宵禁開始的九點鐘[29]。巴斯奇耶記得，古典音樂會的觀眾出席人數一直都相當高：「我們跟每個人講：『如果你不喜歡古典音樂，七點鐘之後再來看表演。』但是所有人六點鐘都來了！他們來聽古典音樂，儘管他們壓根兒沒有受過任何音樂

教育！營房內始終都座無虛席 30。」

第三章——排練四重奏

第二十七號營房，亦作爲電影院與演講廳之用。囚營管理當局所主辦的電影放映，通常都是政治宣傳影片 31，但是由囚犯擔任講員的演講，就包含各式各樣的主題。其中一個最有名的講座，即出自梅湘本人。一名天主教教士在得知梅湘擁有虔誠的信仰，並且對《啟示錄》興趣濃厚，就邀請他針對《啟示錄》中的色彩重要性論題，給一群教士囚犯發表演說；作曲家宣稱，這些教士「贊同他的詮釋 32」。「我非常驚訝他們那麼專注地聆聽我的演講，」梅湘說：「最後，正是這次的講座、這位（頭上頂著彩虹的）天使，讓我重燃譜曲的願望 33。」這場作爲《時間終結四重奏》先兆的演講，題目是「《啟示錄》中的色彩與數字」，想必點燃了教士們對於這名來自法國的「作曲家／教士」的好奇心，因爲，在一九四一年一月十五日那一天，神職人員成群地湧來 —— 尙‧布侯薩爾長老回憶說道；他曾經出席了梅湘的演講會與音樂首演會兩者 34。

在梅湘演講完不久，德國軍官給營地搬來了「一部直立式鋼琴，聲音完全走音，而且琴鍵動不動就卡住 35。」在所有的音樂會與綜藝表演中，所使用的正是這部鋼琴，而《時間終結四重奏》的首演亦不例外。（參見圖 20）四重奏樂團成員也演出過其他曲子，循例排在綜藝節目之前。巴斯奇耶還記得那個晚上，他和梅湘、阿科卡面對一屋子滿滿的囚犯，演奏了貝多芬爲單簧管、大提琴與鋼琴而作、作品第十一號的三重奏曲；觀眾在散場之後熱情地等待作曲家，希望可以有機會和他本人說上幾句話：

一九四〇年十二月，在西利西亞地區的哥利茲一地，一場爲戰俘表演的音樂會劃下了休止符。屋外一片漆黑、天候嚴寒。但是有一群愛好音樂的人等待著一名藝術家的

現身，這個人是這場音樂會背後的動力。他的名字叫作奧立菲耶‧梅湘；他是著名的作曲家與巴黎聖三一教堂的管風琴演奏家。不顧陣陣刺骨寒風，他和藹可親地答覆許多人向他所提出的談話請求。我當時正站在他的身邊，因為剛剛與他、翁西‧阿科卡一起演奏完貝多芬三重奏而心情快活。幸運的是，囚營的指揮官了解到，這位年紀尚輕卻已然知名的大師級人物的重要性。他可以為他的營地獄友貢獻大量的時間，他可以發揮安慰他們的效用。對此，指揮官知之甚詳[36]。

有一名曾經出席《時間終結四重奏》首演音樂會、姓名不詳的囚犯也回憶說，他去聽過一場早前的音樂表演，當時演奏的曲目是重新編曲的貝多芬的第七號交響曲：「那場演出感動了我。但我直到那個時候，還是一個對古典音樂一竅不通的人[37]。」

隨著時光流轉，梅湘成為了八Ａ戰俘營中小有名氣的人物。囚犯們會圍著他，希望能向他求教。「所有這些人都是來尋求梅湘的建言，」巴斯奇耶聲稱：「因為他是個罕見的音樂家。但他也是詩人！他的母親是一名詩人，而他的父親是英文譯者，在翻譯界備受敬重。」那些囚犯就像那種追星的狗仔隊，甚至無畏氣溫寒凍，只想懇求虔誠的作曲家給自己帶來啟發：

在營地的人群中，有知識分子、音樂家、畫家。您想想，那兒有好幾千名囚犯，什麼樣的人都有。他們會過來找梅湘，希望可以安排時間訪問他。您應該見識看看那個場面：我們全都衣衫破爛，但所有人不得不站在冷得嚇人的屋外等待，而且都排隊等著跟梅湘訂上一個談話的

約會。他人就在那兒，身邊圍著這些衣著破破爛爛的人，他們站在刺骨的寒風裡，每個人都冷得發抖。但是，在那兒……他們耐心地等待，心中希望可以跟梅湘訂上一個約會。那說起來真的很奇特 [38]。

其他囚犯請求梅湘與他的音樂夥伴給他們簽名作為紀念，但實在沒有太多時間得以滿足每個人的心願。有一個簽名是梅湘與巴斯奇耶題獻給翁德黑・弗隆（André Foulon），這個人是戰俘營劇院的祕書；依馮・蘁希歐保留了這份文件。（參見圖 21）

隨著鋼琴送到營地上來，梅湘與他的音樂夥伴頓時忙碌起來；對於作曲家來說，有時也就難以滿足所有想要談話的囚友的要求。他的當務之急是，與他的四重奏樂團一同排練，並對曲子進行必要的修改。當這四個人著手應對這首無比艱深的作品時，他們的演奏技巧、音樂才能、思考方式，與他們之間的人際關係也隨之產生改變。在他們的音樂宇宙的中心，只見一名高深莫測的作曲家的身影，他的才華散發出玄妙的神奇光輝，但是，他在面對這個顯得令人絕望的環境時，所懷抱的無可動搖的信念，卻經常帶來讓人困惑的疑問。

●　●　●

在鋼琴最終運抵此地，當年十一月的某一天，所有樂手終於以一個完整四重奏樂團的編制，開始排練整首樂曲 [39]。每天傍晚六點鐘，巴斯奇耶會離開廚房，然後趕往劇院的營房進行練習 [40]。囚營的指揮官允許他們一天練習四小時 [41]，這讓他們既可以練習合奏，又可以針對他們個別的段落下工夫。德國的軍官通常會靜靜地在一

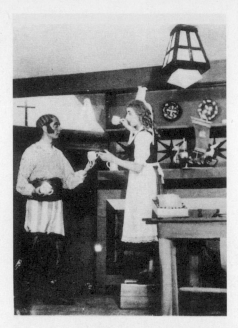

圖 19

八 A 戰俘營的一場戲劇演出。韓娜蘿爾‧勞爾華德提供。

圖 20

梅湘在《時間終結四重奏》首演會上所使用的鋼琴。韓娜蘿爾‧勞爾華德提供

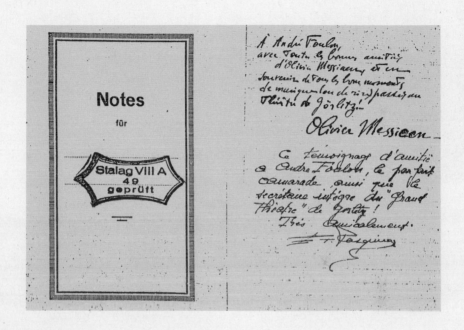

圖 21

題辭。「致翁德黑・弗隆,獻上來自奧立菲耶・梅湘的祝福,以紀念在哥利茲劇院
曾經共享音樂(與笑聲)的那一段美好時光!奧立菲耶・梅湘」「滿滿的友誼要獻給
翁德黑・弗隆,他是最佳好友暨哥利茲「大劇院」最忠實的祕書!敬愛你的,巴斯
奇耶」依馮・蘿希歐提供。

旁觀看他們，直到練習結束後，才帶著敬意走向他們[42]。

　　他們也會利用週六下午的休閒時段；囚犯們在那一天可以有至少兩個鐘頭的自由運用的時間。巴斯奇耶說：「中午一點鐘時，我們不用回到工作崗位，反而可以休息一下，然後再去劇院的營房進行排練[43]。」而梅湘也可以在晚上其他囚犯入睡之後，繼續練習與修改他的作品。勒布雷寫道：「我想，我記得是那位心地善良的布呂爾，他在促成這件事上扮演很大的角色[44]。」布呂爾也協助為音樂家們提供一個舒適的排練環境，給他們享有其他獄友得不到的禮遇：

　　　　許多人死於囚禁期間。氣溫降到攝氏零下二十五度，是稀鬆平常的事。然而我們排練所在的那間營房，在供暖上，卻比起其他營房好很多，這件事似乎很奇怪，因為這位德國軍官會給我們木柴。我們都能讓自己保暖，實際上，這對戰俘營的囚犯可以說是聞所未聞。我清楚記得這件事。我們可以讓手指頭暖起來。這已經是一個很大的福利。它可能並不是多大的好處，但卻是大部分其他人無法享有的福利[45]。

　　然而，排練的條件卻一點也不理想，勒布雷承認：「給音樂會使用的第二十七號營房，是所有人可以進出的地方，所以這個場地經常充滿難以形容、震耳欲聾、混合各種話語的聲響。我們聚集在擺放鋼琴的那個角落，非常難以獲得片刻的寧靜[46]。」我們可以想像，四名音樂家在這種條件下排練比如那兩個哀婉的「禮讚」樂章時，所會產生的挫折感。

　　勒布雷的心中還記得囚營中的殘酷景象。「當衛兵的態度冷血

嚴厲的時候，就會發生很糟糕的事情。一些年輕人因為偷了三顆馬鈴薯，就遭到了槍斃！」但是，小提琴家承認，當德國軍官面對音樂家時，行為舉止「完全合乎禮儀」：「我不知道是否到處都是這個樣子，但對我來說，德國軍官的舉動非常中規中矩。我不記得他們做過任何一絲殘忍的事情。相反地，他們盡所有的力量協助我們[47]。」

● ● ●

在囚營管理當局的協助之下，一一克服了為了實現《時間終結四重奏》首演的三個主要障礙：樂器、排練場地與練習時間匱乏的問題。然而，依然存在著一個最大的難題：梅湘作品的難度無比之高，甚至會使處在最佳環境條件下的樂手心生畏懼。

不過，對於準備這場首演的音樂家來說，他們所擁有的一個優勢是，作曲家本人既是其中的鋼琴手，也是他們的指導人。梅湘之後在《時間終結四重奏》樂譜的序文中，納進了一些他當初在進行排練時所提出的意見：

> 首先，讀一讀上述的那些「註解」與「簡要理論」。但是在演奏時，就不要專注在那些說法上面：只要去演奏音樂、那些音符與確切的時值（time value），並忠實地跟隨所指示的強度，如此就已足夠。對於諸如〈顛狂之舞，獻給七隻小號〉這樣非節拍化的樂章，為了幫助自己，您可以在心中默數十六分音符，但只有在開始練習時這麼做，因為這個過程可能會妨礙公開演出的表現；所以，您應該在心中保留節奏長度的感受，僅此即可。不用擔憂誇大強度、漸快、漸慢等等使演出詮釋更為活潑、細膩的一切標

示。尤其，在〈禽鳥的深淵〉的中段，演奏時務必充滿想像
力。而那兩個極端緩慢的樂章，〈禮讚耶穌基督的永恆〉與
〈禮讚耶穌基督的不朽〉，要頑固地對如此的速度堅持不移[48]。

僅僅只是閱讀梅湘的作品，然後把它完整地演奏出來，就是一
項超乎尋常的任務。勒布雷說：

> 第一個非常困難的工作是讀譜。那真不容易。而第二
> 個困難是，把它完整地演奏出來。那同樣也是不容易。我
> 們在合奏上，同樣問題重重。梅湘會給我們一些提示，但
> 那並沒有使演奏變得比較不困難。今天有一些非常傑出的
> 年輕人，肯定比我們當初做得好上很多。但是我們，包括
> 巴斯奇耶在內，碰到了某些我們在此之前從未見識過的技
> 巧，我們幾個人都有點跌跌撞撞走過來[49]。

勒布雷指出，梅湘最厭惡的事情是，囚禁於慣常節奏的支配之
下。他經常會說：「我不喜歡偶數拍子。我不喜歡用兩隻腳走路，
我不喜歡正步走、按節奏走。」他對這種「節奏拘束衣」感到不自
在，那讓他厭煩。但是，梅湘這種罕見的節奏概念與經常排除節拍
的作法，卻對四重奏樂團其他三名音樂家提出了巨大的挑戰，如同
勒布雷的回憶所提到的，他們在從慣常音樂樣式這樣的囚籠解放出
來之後，頓時感到迷失方向：

> 梅湘在想法上正確的地方是，他說我們都是被節奏囚
> 禁的犯人。在聽覺上，對我們來說，真的很難在毫無參照
> 點、完全沒有節奏可言的混亂之中，從這樣糾結的節奏、

從這些曲折的道路間，找到一條直行的捷徑。不再有那些四四拍、三四拍的測量單位，我們都有點束手無策的樣子[50]。

阿科卡甚至在來到八Ａ戰俘營之前，就已經遇到了一些這樣的困難，如同早先所述及的一般。在〈禽鳥的深淵〉中，那些難以忍受的冗長樂句與延長的漸強段落，在在迫使單簧管手必須在呼吸控制上做到極限。作曲家也要求阿科卡在最高音域中吹奏極弱的效果。當阿科卡在靠近南錫的一處空曠田野中首次讀譜時，他就懷疑自己能否克服樂譜上所讀到的困難處。巴斯奇耶回憶道：

在〈禽鳥的深淵〉這個單簧管獨奏的樂章中，梅湘難以置信地要求吹出高音！阿科卡會抗議說：「這做不到。」然後梅湘會看著他吹，一邊聆聽，並說：「沒錯！這樣就對了。你做到了[51]……」梅湘也會希望阿科卡吹得更響亮一點……「不可能！」單簧管演奏家會這麼抗議。「但你已經在這樣做了！你做到了啊！」梅湘則會這樣說，使他放心[52]。

甚至是世界級的大提琴家也承認，梅湘的音樂推促他超越了自己的極限：「在此之前，從來沒有任何大提琴手被要求這樣演奏。為了演奏這樣的曲子，我不得不摸索出新技巧[53]。」巴斯奇耶說，如何拉出確切音準特別困難，以及從高音域快速跳至低音域也同樣不容易。「再來就是泛音系統的問題。您知道，要做出所有那些泛音（尤其是第一與第五樂章），真的很難[54]。」

梅湘在音樂風格上的弔詭特色，使勒布雷深感敬畏，尤其是作曲家並置了協和音與不協和音的作法，喚起了末日啟示的二元性：

既存在「妖怪與災禍」，卻也有「讓人崇敬的寧謐與奇妙的祥和景致[55]」。

　　有兩種理解奧立菲耶・梅湘的方法。一邊是神祕主義者，一邊是一介凡人，而《時間終結四重奏》可以分割成這兩部分來看。所謂一介凡人，也就是說，那個鳥類愛好者、那個愛好大自然的人。但是也存在某些極端殘酷的部分，而這個部分讓我們更容易理解，為何梅湘受到那麼多的批評：因為，有時候，曲子讓人難以消受，根本不能聽。曲子有時粗糲尖銳，讓人驚嚇，其中沒有和諧感、沒有歌、沒有旋律，只是瀰漫一股殘酷感……於是，我們有點被他的音樂震驚到說不出話來，因為，在一片嚴厲兇惡之中，突然間，就升起了一支歌[56]。

　　在鋼琴尚未運抵之前，作曲家非常可能在他們初次讀過樂譜後，就進行了某些改動。勒布雷記得他看過作曲家修改了許多樂段的節奏，雖然梅湘對此並沒有多談；勒布雷說：「基本上，他沉浸在自己的夢境中，而且不想走出來[57]。」巴斯奇耶記得自己為了答覆有關大提琴部分的技術問題，前往作曲家的營房好多次[58]；大提琴手本人決定了許多拉弓、指法與琴音發送的方式，而這都出現在業經出版的樂譜上[59]。

　　巴斯奇耶聲稱，在進行排練時，梅湘的要求極端嚴格。想要努力做到作曲家所希望的水準，經常並非易事：

　　　　梅湘會要求爆發性的強度。他會對單簧管演奏家說：「堅持住那個音符，直到你再也吹不出聲音為止。讓音量更響亮。」或者，他也會敲鋼琴。他想要嚇人的最強音，尤其是在〈顛狂之舞，獻給七隻小號〉這一樂章[60]。他想要

做到驚嚇人的效果，但他也希望非常細膩。而在節奏上，則要求做到絕對精確[61]。

在寫給大提琴與鋼琴的第五樂章，作曲家堅持巴斯奇耶要忠實地遵守所標示的速度，儘管大提琴家抗議說，實際上無法使琴弓拉出如此緩慢的速度：「他希望曲子可以『非常』慢。甚至是一種幾近不可能做到的緩慢。所以我就跟他爭辯起來，因為你沒辦法在那樣的速度下維持住琴弓。『可以的，你就做到了啊』，他會這麼堅持說[62]。」

為了解釋《時間終結四重奏》中的鳥鳴聲，梅湘通常會吹起口哨，或是借用鋼琴給出暗示，或是模仿單簧管的樂音；勒布雷把單簧管稱為梅湘「心愛的樂器」：

> 梅湘迷戀單簧管。他跟我這麼說過，他也告訴過阿科卡。不管什麼時候，當他解釋的樂段涉及鳥鳴聲時，他就會模仿單簧管非常甜美的聲音哼起曲子來。他告訴我說，他會花上好幾個鐘頭，一整個早上聆聽鳥啼聲。當他要表達鳥鳴的聲響時，他也會吹口哨。他真的很會吹口哨。他也會用鋼琴來表示鳥鳴聲，一邊彈，一邊說：「這是夜鶯」。我不知道那到底是不是夜鶯，因為我們都努力想要理解他的心思或什麼想法，不過，我們都以某種方式設法聽出鋼琴聲裡的夜鶯[63]。

梅湘對小提琴的指法表達了一些意見，但勒布雷認為，大體上是梅湘不肯在節奏上有所讓步：

　　梅湘要求運用不同的指法，要滑奏，或是不要滑奏，要強調某個音符或樂句中的某個部分等等。在節奏上，絕對必須保持平穩。這些「鐵塔」、這塊「花崗岩」，絕對不能動搖（這些說法是借用了作曲家在《時間終結四重奏》樂譜序文中對第六樂章的解釋）。他對節奏的表現完全不容妥協。我了解他的用意，我盡最大的努力遵守這些節奏的規定。因為這是呈現這首曲子的唯一方式 [64]。

　　勒布雷記得，對於寫給小提琴與鋼琴的第八樂章，梅湘堅持要他完全遵守所標示的速度，一如在第五樂章，作曲家對巴斯奇耶的要求。勒布雷說，速度必須「不近人情地緩慢」，以便能夠建立該樂章標題「禮讚耶穌基督的不朽」所傳達的來世氛圍：「這樣的緩慢並不會令人厭煩。相反地，我感覺到，我們一無所知的那個世界，事實上，必定帶有某種節奏感，但卻是無比的寧靜、沉靜、幽靜。某種比無聲無息更優越的東西。我所感到優美的地方，正是這種音樂性的寂靜。在那樣的時刻中，人已經離開了凡間塵世 [65]。」

　　勒布雷說，梅湘在這個樂章上對聲音的處理同樣別具一格。「他經常說到上升或升天。」他指出，這個樂章並非那種傳統上為小提琴而寫的曲子。它超越了技巧的框架。勒布雷觀察到，梅湘並沒有利用小提琴在技巧上的機敏特質，他反而是以緩慢的速度搭配小提琴的音色與高音域的樂音，以創造出一種來世的氛圍、一種永恆的氣韻，讓《時間終結四重奏》一曲以此作終。單簧管、大提琴與鋼琴的表現，同樣也是出之以非慣用的手法。「他的音樂並非是那種為了幾個樂器來譜個什麼曲子的作法；他所創造的音樂與這種作法相去甚遠。而那正是梅湘之所以是個偉大天才的原因 [66]。」

　　當《時間終結四重奏》的排練繼續進行，演奏家之間的人際關係開始反映在他們的工作之上。如同優秀的室內樂樂手，除了會彼此傾聽、期待，並回應對方，而且當熟悉了彼此的演奏風格後，也能信賴臨場的靈感即興而非預先計畫好的提示 —— 他們這四個人彼此交談、爭辯，各自反省並採取行動，把異議逐漸化為贊同，不過依然聽得出他們在意見上的個別差異。

　　在宗教、哲學與政治觀點上，《時間終結四重奏》一曲的四個音樂家可說各有所好。處在這個音樂圈中心點的人正是梅湘，他的《時間終結四重奏》啟發了所有夥伴，但他的宗教信念卻並非其他同伴所共有。圍繞在梅湘這位虔誠天主教徒身邊的其他三人：巴斯奇耶，是在天主教家庭長大，但在意識型態上屬於不可知論者；勒布雷，同樣成長於天主教家庭，但他承認自己是個頑固的無神論者；至於阿科卡，他是非信徒的猶太人，也是一名熱情的托洛斯基主義者（Trotskyist）。但這四個人卻共享一項將他們相連在一起的音樂使命，並且由此孕生了超越彼此差異的友誼。引導這項使命的人是梅湘；勒布雷說，出於尊敬，其餘夥伴把梅湘放在與他們稍微有別的位置上：

　　　　我們在戰俘營中建立起了溫暖窩心的友誼。我跟阿科卡與巴斯奇耶很親近，不過，跟巴斯奇耶的關係其實有稍微遠一點。但是跟梅湘的話，我們之間存在著奇怪的和諧關係。他只比我大上三歲。我們是很可能一下子成為朋友的，但我們沒有。也許聽起來很奇怪，我們很尊敬這位同伴，我們都感覺他在我們之上，比我們優秀。我們幾個人都了解，梅湘才華出眾，所以他的地位始終比我們高一

點。我們會心存敬意地聽他說話。

確實，集作曲家、鳥類學家、節奏學者與虔誠天主教徒於一身的梅湘，在其他人眼中，可說地位崇高。「我完全承認，我到現在還是一直記得這個人的神祕感，」勒布雷說：「但那正是梅湘如此具有吸引力的地方。他這個人有點難以捉摸，他生活在自己建立起來的世界中。而那也是我欽佩他的原因[67]。」其他戰俘因為受到囚禁而變得精神不穩定、意志消沉、喪失理智的一面，在這些人眼中，梅湘想必看起來令人費解地平靜安詳。他如果沒有與夥伴一起排練曲子，或是與那些約好求教於他的人相談，那麼他就會退隱到營房一隅，以便可以不受打擾地譜寫他的《時間終結四重奏》。而「每個星期天，」巴斯奇耶說：「梅湘會消失不見[68]。」在那一天，人們會發現作曲家在營地的禮拜堂中祈禱。

於是，對於囚犯與八Ａ戰俘營的管理當局，梅湘之所以引發敬畏之情，不只是因為他是一名音樂天才，也因為他那似乎不受動搖的信仰。他的同伴肯定經常嘗試理解他那首成謎的樂曲，他們想必也百般思索過梅湘在作曲上、詩學上、節奏上、鳥類學上所展現的過人才情的根源，一如他們心中肯定也存在許多疑問：當眼下的世界似乎正在末日邊緣搖搖欲墜，到底是怎樣的神祕力量促使這名不世出的天才深信至善的可能性？當然，當時還沒有人知道，《時間終結四重奏》的預言性有多高。在日常生活上，《時間終結四重奏》的三名夥伴天天與作曲家工作、互動，他們就像其他囚犯一般有時也會陷入絕望，而對於這三位不信教的音樂家來說，這名撒下謎團的天才起著一種類似「彌賽亞降臨」的效應。

「我們信賴梅湘，」巴斯奇耶說：「我們相信戰爭終有結束的一天。」巴斯奇耶否認他曾經因為受囚而心灰意冷，他聲稱，他「因為（自己）天性樂觀而度過難關……那兒有很多政治宣傳，但從未

影響到我。我當時深信德國人最後會戰敗。我的一個哥哥看事情總是很悲觀，但我的士氣向來很高[69]。」他又說：「對於我們會把德國人攆出門外，我從未懷疑過。我很確定他們會輸……我當時大約三十五歲。我還是一身硬骨頭[70]。」

至於梅湘，作曲家「儘管深信自己已經遺忘有關音樂的一切，將永遠不再能夠進行另一次的和聲分析，而且此生將再也無法譜曲[71]」，卻在飢寒交迫之際，從小書包裡的《聖經》與幾本樂譜中覓得慰藉。「梅湘會說，我們必須相信音樂。」巴斯奇耶被問及在《時間終結四重奏》排練期間有關作曲家所說過的評論時，回想道：「我們幾個人都是好朋友。是啊，那是段不可思議的日子！但我從未失去希望，一點也沒有[72]。」

對於生性遠為悲觀許多的勒布雷來說，梅湘「渾身散發出某種光輝」：

> 我想坦白說點事情。我這個人，什麼也不信。我並不相信上帝。我相信基督是曾經存在過的人，但僅此而已，別無其他。然而，當我聆聽梅湘的音樂，我突然覺得，是有可能存在著什麼東西。其中的原因多到說不完，比如：他表達自己的方式，他的善意，他的親切，他對音樂的深入鑽研，他對鳥類、風與大自然的愛好等等。……所有這些都給我留下非比尋常的印象。我在無意之間碰到了神的問題，而隨著梅湘的音樂響起，我突然就對我自己說：「啊，上帝[73]……」

勒布雷雖然從未與梅湘討論過他的宗教立場，但他承認，作曲家促使他質疑起自己缺乏信仰的問題，而且在他處於深沉的絕望之

際，梅湘帶給了他安慰：

> 我承認……嗯，我在一些晚上流過淚。但是，突然之
> 間，梅湘開始唱起歌來。我就是這樣遇上了神存在與否的
> 問題。我從來都不敢跟他提起這樣的問題。因為我可能會
> 被取笑吧，再說，我八成也聽不懂他在談什麼。但是，碰
> 到像梅湘這樣的人，某些我不了解的事就這麼出現了，我
> 到現在依然不了解，還是會自問到底是怎麼一回事。我把
> 這樣的感受歸諸於他深沉的覺悟。正是他創造了這樣的信
> 念。在音樂上，我們完全意見一致，但在精神層面上，他
> 對我提出了一個我從未在其他地方提起的問題[74]。

與梅湘在所有方面形成尖銳對比的人，則是翁西・阿科卡；他
不僅在宗教上，而且也在他自我養成的哲學與政治意識型態上，與
作曲家南轅北轍。巴斯奇耶記得，在八Ａ戰俘營中，梅湘的咒語是
「我相信上帝」，而阿科卡的咒語則是「我相信人[75]」。呂西昂・阿
科卡解釋說：「那兩句話可以概括出他們在本性上的基本差異。翁
西與梅湘兩人相對立，他們在所有方面都相反。梅湘接受他的命
運，因為那是上帝的意志使然。但翁西會說：『我們必須想辦法離
開這裡。』當梅湘在祈禱，翁西則在為脫逃預作準備[76]。」

翁西實際上從八Ａ戰俘營逃走過兩次，而在第二次嘗試時，他
出逃成功。呂西昂聲稱，翁西在第一次時，曾經鼓勵梅湘跟他一起
走，但在最後一刻，梅湘退縮了：

> 翁西跟梅湘說：「嗯，奧立菲耶，我們在這裡是犯人，
> 我們必須立刻逃走。我會帶上乾糧，我們將需要走上好長
> 一段路。」幾個月後，到了準備乾糧與指南針的時刻，翁

西跑去跟梅湘說：「我們明天就出發囉？」梅湘回答說：「不，我要留在這裡，因為上帝要我留在這裡[77]。」

無論如何，阿科卡還是逃走了。一九四〇年九月，他與荷內・夏訶勒以及一名波蘭籍囚犯逃離了營地；白天期間，他們會藏身某處，然後到了晚上才又開始趕路，他們會分開抵達一座村子，等到一切安全之後，三人才再度會合[78]。阿科卡、夏訶勒與波蘭囚犯橫越了幾近三百五十哩的路程。在出發後一星期，他們遭到逮捕，當時他們已經來到距離捷克斯洛伐克的邊境十三哩的地方[79]。阿科卡以他向來的行事風格，企圖憑藉他的才華與風趣去說服德國軍官，勒布雷聲稱：

> 我不知道他是怎麼辦到這件事的，但阿科卡找到方法帶著他的單簧管逃亡。他弄丟了一半的衣服，但單簧管還在。我在想，當他被抓到時，就被帶到營地指揮官的辦公室去，然後他設法利用單簧管來取悅指揮官，表演一段出自《教士牧場》（Pré aux Clercs）的獨奏。他從來都沒弄丟過他的樂器，一次也沒有[80]。

阿科卡被允許保留他的單簧管，但被下令關進單人禁閉室兩週的時間，巴斯奇耶回憶說道。而處身在那間營地的囚房中，阿科卡受到相當好的待遇：

> 那間禁閉室是唯一有供暖的監牢，所以他在那裡過得很舒服（巴斯奇耶笑了起來）。我們會帶餐點給他吃。他一直在看書。他讀了好多書；兩個禮拜暖呼呼又愜意。他應

該會希望可以繼續待下去，因為他一個人過日子，沒人吵他，他也不必勞動，而他想要讀什麼書，就讀什麼書，而且還吃得不錯（巴斯奇耶又笑了起來 81）。

「身為猶太人，翁西冒了很大的生命危險，」呂西昂說：「很多猶太人被抓到後，都消失不見了；他們無疑都被送進了滅絕營 82。」但是，梅湘對於逃離囚營的猶豫，應該不能視為他缺乏勇氣的例證。在體格上，翁西比梅湘與其他同伴都更強壯。「翁西·阿科卡擁有不可思議的精力……他年紀比較輕；他更為身強體壯。他長得不高，但他非常結實。他一找到可以吃的東西，就會帶來給我們一起分享 83。」大提琴家這麼回憶說；他反覆強調，阿科卡在那段走到靠近南錫的開闊田野的漫長行軍之旅時，是如何幫助他、支持他，「直到（他）又可以自己一個人走路為止 84」。

阿科卡出逃的決定，反映了一種不可撼動的堅定意志。呂西昂說：「他這個人知道怎麼下決定 85。」在翁西的兒子菲利普的眼中，他的父親是一個「始終精力充沛的人」。他的個性樂觀，又有幽默感，這有助於他熬過戰爭的考驗，並在其他人生艱困時期中設法堅持下去。「我的父親在他的一生中，從未有過一刻感到灰心喪志，」菲利普堅稱：

在他抵達囚營的第一天，他就已經在思考如何逃脫的問題。他已經做了計畫。他試過逃跑兩次。而且，他總是帶著喜悅的語調談論這段往事，即便那是他一輩子中非常艱困的時期。他會以十分幽默的方式來講述他的逃亡事件。他向來都以正面的眼光看待生活的一切……而梅湘就有些微消沉的一面 86。

　　阿科卡在個性上也有叛逆的傾向，驅策著他去打破規則；對他而言，規則就是該被蔑視的現狀的象徵。「阿科卡是革命家。他是托洛斯基主義者，」巴斯奇耶說：「他會說：『我們唯有在不斷進行革命下，才能獲得成功[87]。』」單簧管演奏家會去雪鐵龍與雷諾汽車工廠散發宣揚托洛斯基主義的小冊子，並說服父母在一九三六年西班牙對抗弗朗西斯科・佛朗哥（Francisco Franco）的戰爭期間，在家中藏匿逃難的托洛斯基分子[88]。

　　想當然爾，翁西的革命思維直接與在宗教上、政治上採取保守立場的梅湘相衝突，然而翁西在與作曲家的談話中，卻也經常流露他的政治思想。他的妹妹依馮說：「翁西總是努力要說服別人。他努力要人們贊同他的主張。他的個性就是這樣。而且他絕不會輕言放棄[89]。」然而，令人驚訝的是，鮮少提出自己觀點[90]的虔誠作曲家，卻折服於這名率直的革命家的魅力。呂西昂把梅湘對他兄長的喜愛歸因於翁西獨特的性格與幽默，以及他顯而易見的音樂才華[91]。菲利普指出：「翁西是如此具有群眾魅力，個性如此特殊，以至於沒有人可以對他談論的事情無動於衷[92]。」而且，翁西的文化教養很高，嗜讀萬卷書，如此的特質搭配上他激進的政治見地，使他成為眾人激賞的健談人士。翁西在十四歲時就離開學校擔任職業樂手謀生，所以他實際上是自學有成；他熱愛詹姆斯・喬伊思的小說與莎士比亞的劇作。菲利普強調說，翁西可以依靠記憶複誦莎士比亞的名句，而且是出之以英文[93]。呂西昂評論道：

　　　　翁西聰明過人。他讀過不知多少本書。他只取得了「初級學業證書」（法國授予十四歲學生的文憑[94]），但他熟知米歇爾・德・蒙田、弗朗索瓦・拉伯雷與所有的古典

名著！翁西非常博學多聞。而且他個性很好，又十分有教
養。梅湘很快就注意到這一點。在哲學見解上，他想必有
時會與梅湘針鋒相對。但是翁西肯定可以提出非常令人信
服的論據，去說給梅湘聽。有鑑於他的政治傾向，翁西真
是很不一樣的一個人。而梅湘也被他所吸引。

　　梅湘與翁西之間，擁有彼此惺惺相惜的情誼。「翁西對新事物
有很強的好奇心，」呂西昂‧阿科卡說：「他熱愛現代藝術。那是為
什麼他如此喜歡梅湘的音樂的原因……因為，梅湘是一名屬於二十
世紀的作曲家，而翁西則文化涵養很高[95]。」

　　「阿科卡是猶太人，但他並不是信徒，」巴斯奇耶回憶說：「然
而，他與十足的天主教徒梅湘，兩個人卻是很好的朋友。」巴斯奇
耶還記得梅湘說過的一句話，正好可以解釋他們兩人友誼的成因：
「很有趣。阿科卡相信革命、相信人的力量，而梅湘，他則相信上
帝，但他們兩人卻是很好的朋友……因為梅湘曾經說過：『你知道，
我們兩人都有信仰，只是信仰的事物不同[96]。』」

　　所以這個信仰圈，最終在一九四一年一月十五日《時間終結四
重奏》舉辦首演之際，圓圈嚴密地接合了起來。而標示出這個四重
奏樂團曲終人散的一刻，將成為一個重大事件，一首獻給某段時日
告終的四重奏曲。

第四章
間奏曲

在詳述一九四一年一月十五日那場著名的首演會之前，我們暫時止步不前，先來探討《時間終結四重奏》一曲的音樂內容。如同梅湘的作品本身一般，第四樂章起著間奏曲的功能，在風格上與其他樂章迥然有別。在閱讀本章這個「間奏曲」之前，也許先去翻閱附錄 A〈作曲家的樂譜序文〉，將會有所助益。

●　●　●

梅湘的思想複雜難解，他是個在智識與審美興趣上極為廣泛的人，而這也直接反映在他兼容並蓄的音樂風格之上。在梅湘的《時間終結四重奏》一曲中，有四個相異的元素出沒其間：天主教教義、節奏、聲音－色彩，與鳥鳴。在《時間終結四重奏》樂譜的序文中提及了這四個元素，作曲家並且在該文中進行了闡述。想要從根本上理解《時間終結四重奏》的音樂語言，這四個元素可說至為重要。

●　●　●

「我何其有幸可以是個天主教徒，」梅湘說：「我生來即是信徒，在我甚至還是個孩子的時候，就對《聖經》印象深刻。去闡明

天主教信仰的神學眞理，是我的作品的第一個面向；能夠領受那崇高至極的眞理 —— 無疑也是最爲有益、最有價值的眞理，或許還是世上唯一的眞理 —— 將使我至死也不會感到遺憾[1]。」

　　天主教指引了梅湘的音樂表現，一如它給他的人生引路。在他所發表的作品中，將近一半提及了《聖經》、神學與禮拜儀式等主題。梅湘最鍾愛的《聖經》篇章之一是，《新約》裡的使徒約翰所寫就的《啟示錄》：在其中，一名天使預告了末日的降臨、世界的毀滅，以及其後經由基督的降生、受難與復活等事件因而拯救了世人。依馮・蘿希歐指出，《啟示錄》中充滿妖怪與災禍的壯觀場面、彩虹的絢麗多彩景象、碧玉般的海洋、一座由藍寶石與紫水晶打造的天國之城等等，這些故事使作曲家在童年時著迷不已。「當梅湘還小時，他就讀過莎士比亞，他說那是個『超級神話』。但當他發現《啟示錄》，他就說它是最迷人、最奇妙、最不可思議的神話[2]。」

　　《時間終結四重奏》是梅湘受《啟示錄》啟發而創作的八首作品中的第二首。樂章的標題與作曲家在樂譜序文中的闡釋，以及該曲的名稱，皆先後喚起了駭人的災禍與宗教的勝利這種《啟示錄》中成對出現的對比性意象。底下的段落，節錄自序文開端，正是作曲家在靈感上的直接來源：

　　　「我看見另一名力大無窮的天使從天上下來，周身纏繞雲霞，頭頂則有一道彩虹；他的臉龐如同太陽，他的雙腿形同兩根火柱……他的右腳踩在大海中，他的左腳踏在大地上……他挺立在大海與大地之上，然後他舉起右手朝向上天，對著長生無疆的祂起誓……說：『再也沒有時間存在了；但在第七名天使吹起小號的時日中，上帝的奧秘將被應驗。』」（《啟示錄》，第十章[3]）

誰也無法忽略，在天使的末日預報與一九三九至四五年間發生在歐洲的凶兆事件，兩者之間的類似之處。對於如此之多遭受烽火蹂躪的倖存者來說，第二次世界大戰即是世界末日的善惡大決戰（Armageddon）。在八A戰俘營中，如同羅傑・尼可斯（Roger Nichols）所寫道：「囚營中無止盡的乏味無聊……想必經常看起來就像是……天使的預言已經應驗[4]。」

然而，梅湘否認，《時間終結四重奏》一曲的末日暗示，尤其是曲名本身，跟他的受囚之間有任何的關係[5]。而且，他說，《時間終結四重奏》一曲從未企圖如實描繪一場末日經驗。在曲名中的引用，只是他譜曲時的一個「簡單的出發點」；他寫作這首曲子是為了他當時身邊可以找到的樂器與演奏者而已[6]。但是，兩者的相似點具有諷刺意味，於是作曲家讓步，戰爭確實間接地重燃他對《新約》故事的興趣，因為他在受囚期間所經驗到的生理性剝奪，導致他的夢境顏彩斑斕──幾乎就像幻覺一般──這提點了他，因而記起在《啟示錄》中所呈現的五顏六色的意象。而這些意象進一步推促他重讀了某些經文段落：

奇妙的是，由於我沒有食物可吃，我開始做起帶有五顏六色景象的夢……而因為我腦海裡存在著這些彩色景象……我於是重讀《啟示錄》，而我在那些經文中看到，其中提及了許多的色彩，尤其是兩個互補色：綠色與紅色。在神的寶座之前，有一片碧玉般的海洋──這就是綠色──然後在很多地方都出現紅色……最後，出現一名非比尋常的人物……一名天使頭頂著彩虹──這代表著所有的色彩──而這名巨大的天使……他的身形非常高大，比地球還大……他舉起手朝向上天，一邊說著：「再也沒有

時間存在了[7]。」

頭頂著彩虹的天使，既是救星，也是繆斯。梅湘《時間終結四重奏》一曲的靈感出處，也是他在八 A 戰俘營中，面對飢寒交迫與意志消沉之際，所獲得的慰藉泉源，如同作曲家所告白的：

> 那是一段可怕的絕望時期……我作為一名戰俘，處身在西利西亞地區……我深信自己已經遺忘有關音樂的一切，將永遠不再能夠進行另一次的和聲分析，而且此生將再也無法譜曲。然而，從我入伍當兵，我在我的書包裡就放著一本小書，儘管它的開本真的非常小，但裡頭包含有《詩篇》、《福音書》、使徒書信、《啟示錄》與《師主篇》（*Imitation*[8]）。我從未讓這本小書離開我的身邊；我到哪裡都帶著它。我一直讀了又讀；我會停在聖人約翰所見的幻象之上，他看到一名頭頂著彩虹的天使。而我在其中發現了一絲希望的微光[9]。

梅湘說，在理解《時間終結四重奏》的曲名意義上，關鍵的是天使那句著名的話──「Il n'y aura plus de Temps」（再也沒有時間存在了）──的翻譯。這句引言在《新約》的許多版本中，皆譯成「Il n'y aura plus de délai」（再也沒有延遲了）。梅湘提及了永恆的概念，將這句話提升至神聖的位置：

> 有些人理解成「再也沒有延遲了」。但那是個錯誤。實際上是「再也沒有時間存在了」，而且是首字母大寫的「Temps」（時間），也就是說，再也沒有空間、再也沒有時

間存在了。我們離開了帶著循環與命運重量的人間向度，進入了永恆之境。所以，我最後會譜寫這首四重奏曲，並把它獻給宣告時間（Temps）終結的天使[10]。

在梅湘的《時間終結四重奏》的曲名中，事實上，「時間」是個關鍵詞。「假使我並沒有參考被關押的時間長度來玩弄文字遊戲，」梅湘說：「那麼，或許，存在有一個我自己經常思考的文字遊戲，那便是在古典音樂上，那種具有相同時間長度的拍子的問題[11]。」如同作曲家所解釋的，曲名上的雙重意義，並非是因為無止無盡的受囚狀態使然，而是起因於作曲家想要根除對於音樂時間和「過去與未來」的慣常概念的希望[12]。在音樂上與哲學上的時間的概念，對於理解這首四重奏曲至為關鍵。

● ● ●

當我還是個囚犯的時候，食物的缺乏導致我做了五顏六色的夢：我看見天使頭上的彩虹，還有不停飛旋的奇怪色彩。然而，之所以選擇「宣告時間終結的天使」，是基於遠遠更為嚴肅的因素。作為一名音樂家，我研究節奏。節奏在本質上涉及變化與分劃。去研究變化與分劃，就是研究時間。可以測量的、相對化的、生理上的、心理上的時間，可以用千百種方式去進行分劃，而對我們所造成的最立即的影響即是，未來永不間斷地被轉變成過去。而在永恆之中，這些變化就不再存在了。這當中涉及好多問題！我在《時間終結四重奏》這首曲子中，已經提出了這些問題。但是，實際上，這些問題已經指引我進行所有有關

聲音與節奏的研究長達四十多年的時間[13]。

　　梅湘指稱自己是「作曲家與節奏學者[14]」，說明了節奏對於他的音樂哲學的重要性。「我珍愛時間，」作曲家說：「因為它是一切創作的起始點[15]。」對於時間主題的熱愛，導引了梅湘的音樂生涯的所有發展面向（包括理論研究與樂曲創作），甚至影響了他對演奏的品味（顯而易見，他討厭「彈性速度」[rubato]，他認為那會「扼殺節奏[16]」）。但是，梅湘並不滿意慣常使用的節奏與節拍所具有的限制。所以他利用了來自比如古希臘的節拍、印度教的節奏與西方的音樂發展等種種資源素材，創發了一種嶄新的節奏語言。

　　梅湘在巴黎音樂舞蹈學院的老師馬塞爾‧迪普黑與莫里斯‧埃瑪紐耶爾，介紹他認識了古希臘的節拍，而之後，梅湘持續自力鑽研。梅湘研究印度教節奏的主要來源是沙楞伽提婆（Çarnagadeva）寫作於十三世紀的論著《樂藝淵海》（Samgitaratnâkara）；該書列出了一百二十種的「塔拉」（deçî-tâlas；該詞指稱來自不同省分地區的節奏類型[17]）。在《時間終結四重奏》的第一樂章〈晶瑩的聖禮〉中，鋼琴部分所反覆出現的固定節奏，即是奠基於這些塔拉節奏的其中三種：「râgavardhana」、「candrakalâ」與「lakskmîça」[18]。

　　藉由使用諸如時值上的增加或減少，與「附加時值」（added value；它指稱：「將一個短時值附加至任一節奏之上，而無論是使用音符、休止符或附點音符等附加作法，都有延長音長時值的效果[19]。」）等技巧來改變節奏，梅湘創造出了他的一個標誌性技術：「不可逆行的節奏」（nonretrogradable rhythms）——相當於音樂上的「回文」（palindrome）作法——亦即，「在任一組音符中，從左至右讀，與從右至左讀，兩者的時值皆相同，也就是說，無論從哪一個方向讀，兩者呈現出完全相同的時值順序[20]。」《時間終結四重

奏》的第六樂章即使用了包括不可逆行的節奏，與時值增減法、附加時值法，以及源自希臘的節奏與節拍等技巧：

　　最主要地，那個樂章是針對節奏的研究。它的主題段落採用了「附加時值」技巧……與希臘的音步（feet）節拍，包括：五拍子中的第二種三抑一揚格（second péon）、七拍子中的第二種三揚一抑格（second épitrite）、五拍子中的揚抑揚格（amphimacre）與五拍子中的反抑揚揚格（antibacchius）。在接近該樂章的中間段落，一串意想不到的極弱樂音把「不可逆行的節奏」加諸在一個獨立的重複樂段之上。然後，在小提琴與大提琴的相同時值中，主題樂音則纏繞在由鋼琴與單簧管的低音域所引入的「時值增加的節奏」與「時值減少的節奏」中奮戰。這些時值增減的作法是屬於古典音樂未知的領域，諸如在時值上增加四分之一、三分之一、兩倍、四倍，或是扣除音符的附點、減少時值的四分之三等等作法。然後，樂曲速度加快；由一段悠長的顫音所緊跟的狂暴的漸快段落，宣告出結尾中以最強音演奏的主題，而它將被增加時值與音域變換的作法所改變[21]。

　　梅湘把《時間終結四重奏》一曲稱作是，他的「第一批在節奏表現上的重要作品」之一[22]。確實，《時間終結四重奏》是梅湘將自己對於節奏的研究灌注於綜合性的樂曲表現形式上的首批作品之一。該曲的樂譜序文中，有一個段落的標題題為「我的節奏語言的簡要理論」，事實上，它是梅湘第二篇針對節奏的重要論述（而第一篇是他在一九三五年為管風琴而作的曲子《天主的誕生》[La

Nativité du Seigneur] 的序文），而這篇文章也預示了，他在一九四四年所出版的理論論著《我的音樂語言的技巧》一書；在該書中，作曲家援引了許多來自《時間終結四重奏》一曲的例子，並且引用次數多過他的任何其他樂曲 [23]。

在《時間終結四重奏》一曲中所運用的節奏語言，特別是對不可逆行的節奏的使用，是梅湘藉以實現讓音樂「中止時間 [24]」的技巧之一，而這個說法是暗指宗教與哲學上的永恆概念：「這些無關於固定節拍的特別的節奏，」作曲家在該曲樂譜的序文中寫道：「有力地促成了抹除時間的效果 [25]。」

梅湘在《時間終結四重奏》一曲中也運用了一些其他方法，來創造一種「無止無盡」的感受 —— 明顯的是作品本身的長度（大約五十分鐘）—— 但是，更為重要的技巧是，他依賴節奏的時值而非節拍的作法（第三、五、六樂章），以及他採取了極端緩慢的速度（第三、五、八樂章）。該作品的整體形式亦有助於「永無休止」概念的實踐。對於那兩個相似度明顯的終曲式的樂章 —— 亦即兩支讚歌，其一獻給「耶穌基督的永恆」，其二獻給「耶穌基督的不朽」—— 這兩個樂章同為弦樂器的緩慢獨奏搭配鋼琴伴奏，調號同樣屬於 E 大調，而且同樣取材自早先的作品 —— 大提琴的第五樂章出自《美泉節慶》（1937），而小提琴的第八樂章出自《雙聯畫》（1930）—— 這種種相似處，進一步使樂曲正常進展的意義變得複雜起來。「如果人們熟悉一般樂曲即將結束的方式……那麼，大提琴的那個樂章聽起來似乎就是終曲了，而所有剩下的樂章就如同發生在作品結束之後。或者，也可以看成是，它為更多的樂章、更多的終曲留下了可能性的潛在空間，因為，該作品已經顯示出，一支表面上的收尾樂曲，事實上並不必然意謂結束的到來 [26]。」

最後，樂章的數目本身，即是永恆的象徵。如同作曲家所指出

的：「這首《時間終結四重奏》包含了八個樂章。原因為何？『七』是個完美的數字，神造萬物花了六天的時間，然後由一個神聖的安息日所認可；這個休養生息的第七日將延伸進永恆之境，成為充滿永恆之光的第八日，洋溢恆久不變的平和與安詳[27]。」

對梅湘而言，時間是「一切創造的起始點[28]」。無疑地，時間也是《時間終結四重奏》一曲創生的起點。梅湘通過克服節奏與節拍的慣常作法，事實上即「抹除了時間[29]」，並由此揭開了音樂的末日，在其中，原本樂曲宇宙中的基石之一 —— 時間 —— 已不復存在。

●　　●　　●

> 無論何時，當我聽見音樂，我就看見相應的色彩。無論何時，當我閱讀樂譜（我在心中聽見樂音），我也看見相應的色彩。……那些色彩，如此神奇，難以言傳，變化萬千。當樂音挑動、變化、四處飄盪，這些色彩也隨之變動不居，不斷幻化[30]。

「聲音－色彩」的概念，這種在聽覺與視覺間的關聯性，是梅湘樂風的一個基本特色。對梅湘而言，泛音的現象，類似於色彩的互補色現象，也就是說，前者作用於耳朵，後者則作用於眼睛之上[31]。比如，當凝神傾聽鋼琴所彈出的樂音，有人不僅可以聽見那個基礎音，也能聽見由那個音符所發出的許多泛音，但在強度上有所減低。相同的現象也見於色彩之上，稱為「共時對比」（simultaneous contrast）。舉例而言，假使我們盯著緊鄰白色區塊旁的紅色色塊，最後就會看見在白色區塊上斷斷續續閃現淡綠色的色彩，因為綠色是紅色的互補色[32]。

梅湘在和聲語言上最主要的發展是「有限移位調式」（modes of
limited transposition）；這是一種作曲技巧，調式可以藉由半音進行
移位，而如此移位幾次後，就會再度出現最初的音符組合[33]。如同
作曲家的解釋，這些調式分別與特定色彩相扣連，只要處在相同的
位置的音組，都會產生相同的顏色組合，但是一經移位，就會生成
不同的光譜：

> 第二調式（Mode 2）的第一移位，是以如下的方式來
> 界定：「一疊藍紫色的岩石，上頭布滿灰色的小立方體，
> 以及鈷藍色、深沉的普魯士藍的斑點，並在一些紫羅蘭
> 色、金色、紅色、深紅色的光澤以及淡紫色、黑色與白色
> 的星狀顏彩等的襯托下，變得更加耀眼。但主要色彩是紫
> 藍色。」而第二調式的第二移位就完全不一樣：「在棕色與
> 深紅色的垂直條紋的背景上，有金色與銀色盤旋上升。主
> 要色彩是金色與棕色。」第二調式的第三移位則像是：「淡
> 綠色與草原般的綠色葉形物，上頭有藍色、銀色與橘紅色
> 的斑點。主要色彩是綠色[34]。」

《時間終結四重奏》一曲的第二樂章，提供了有關這些色彩的
一些例示：「在鋼琴的部分，可以看見：藍色與淡紫色、金色與綠
色、紫紅色、帶有藍影的橘色所緩慢匯流而成的淙淙和弦瀑布，而
在這之間的主要色彩是鐵灰色[35]。」

梅湘如此非比尋常的顏色感受性，可以歸因於何？梅湘承認，
他並非第一個把顏色與聲音相連結的作曲家。如同他所指出的，從
莫札特到蕭邦到德布西到華格納等作曲家，已經有意地運用了某些
和弦，藉以創造或引發色彩的印象[36]。特別是亞歷山大·尼古拉耶

維奇・史克里亞賓（Scriabin）這名作曲家，他奠基於聲音與色彩的關係，創發了嶄新的和音與科學系統。如同德布西，梅湘同樣使用音色（timbre）作為結構策略，並將音色的重要性提升到與音高（pitch）及音長（時值）的地位相提並論[37]。然而，對於梅湘來說，色彩具有更為特殊的功能，他連結於聲音的那些色調令人吃驚地具體明確，如同在前述段落中，他對第二調式的移位的描述是如此明白清楚。

作曲家提到的一個影響來源是，他在「共時對比」上受到侯貝爾・德羅內（Robert Delaunay, 1885–1941）的繪畫與掛毯的作品的啟發[38]。梅湘也詳細地談及他與「聲音的畫家」夏爾勒・勃朗—加帝（Charles Blanc-Gatti）相識的經過；加帝罹患了一種視聯覺（synopsia）上的疾病，他的視覺與聽覺神經上的異常，使他可以在聽到聲音時看見顏色[39]。

然而，梅湘追溯他初次的這種色彩化的感動，是發生在孩提之時：當他置身於巴黎的聖禮拜堂（Sainte Chapelle），生平首次看見裡面的彩繪玻璃窗櫺。「對我來說，那真是一場閃閃發光的天啟經驗，我永遠無法忘懷；我當時才十歲大，這個童年時的初次印象成為我往後在音樂思考上的一個關鍵體驗[40]。」作曲家同樣還記得，小時候在閱讀他所喜愛的莎士比亞時，他如何製作出一套劇場舞台布景，「直接與（他）對於彩繪玻璃的著迷有所關聯」：

> 我使用從糖果盒或糕餅盒中找到的玻璃紙，來充當舞台的背景布幕；我會用中國水墨顏料或只是水彩在上面著色；然後，我會把做好的布景放在窗玻璃之前，而陽光透過這張上過色的玻璃紙會產生多彩的光輝，投射在我的小劇場的地板上，也會映射在登場人物之上。我於是會設法

改變這張布景，就如同電工控制劇場的燈光一般[41]。

深深啟發梅湘研究聲音－色彩兩者關係的靈感之一，是來自使徒約翰所寫就的《啟示錄》。他解釋了，他那種被聖禮拜堂、沙特爾大教堂、巴黎聖母院、布爾日大教堂等的玫瑰花窗所震懾身心的感受，如何「因為閱讀《啟示錄》中那些令人目眩神迷、宛如神話般的奇色異彩而得到深化；那五色斑斕的光彩，分明即是神聖之光的象徵[42]。」

　　天國之城是以許多顏色繽紛的寶石建築而成，比如紫水晶、紅寶石、藍寶石等。有一個描述特別觸動了我：書上說，天主坐在寶座之上，祂的外表如同焰火或是如同石英——火與石英都是紅色的。而環繞著祂有一道如同虹橋的綠寶石——這就是綠色。於是，可以見到紅與綠兩個互補色[43]。

在梅湘的作品中，《時間終結四重奏》一曲的獨一無二的特質，不僅是因為它的「聲音－彩繪」效果來作曲家一生對色彩的著迷，而且也是他在八A戰俘營中身為囚犯時所遭受的生理剝奪使然。在《時間終結四重奏》樂譜的序文中，他對於第七樂章所作的註解，梅湘以令人驚豔的詩化散文，回憶起那些啟發他重讀《啟示錄》的七彩夢境：

　　在夢中，我傾聽經過歸類的和弦與旋律，並且觀看常見的顏色與造型。接著，經過了這個短暫的時期之後，我墜入了一片失真迷離之間，於狂喜中，我遭逢聲音與色

彩的漩渦；這些聲音與色彩迴旋交融，超乎常人的感知之外。這些火焰之劍，這些藍色交雜橘色的流淌的熔岩，這些驟然飛掠的星光：這就是混沌，這種種就是彩虹[44]。

在之後的樂曲創作中，畫筆與鉛筆聯手譜寫樂音，因此畫筆成為指引梅湘樂思的一件主要樂器。

● ● ●

梅湘說：「所有人都知道，我是一名鳥類學者，而且在我的作品中，鳥兒啼鳴的歌聲占有非常重要的地位[45]。」梅湘從十五歲起，就開始在奧布地區的鄉間為鳥歌記譜[46]，而他的鳥禽之愛對他的樂曲創作影響至鉅。作曲家曾經表明：「在藝術的位階上，鳥類很可能是地球上最偉大的音樂家[47]。」

儘管梅湘第一次參照鳥鳴而作的樂曲是《天主的誕生》(1935)，但是，《時間終結四重奏》卻是他第一首系統性運用鳥歌的作品[48]，亦即，他在該曲中試圖描繪一個特殊鳥種的鳥啼[49]。鳥歌重新出現在他後續的作品中，而且在他於一九五○年代的一系列創作中，鳥鳴是以主要的作曲材料來發揮作用[50]。

梅湘並非第一位對鳥歌感興趣的作曲家，但是他是「無論國籍為何的作曲家中，第一位嚴肅看待鳥鳴，並把它視作音樂創作上的一個重大取材來源的人士[51]。」橫貫整個西方的音樂史，從弗宏斯瓦‧庫普杭 (Couperin) 的《戀愛中的夜鶯》(Rossignol en amour)，到貝多芬的《田園交響曲》，雖然有許多樂曲包含有模仿鳥鳴的段落，然而，大多數這些作品的鳥歌都奠基於既存的演奏庫存技法，包括斷奏的琶音 (staccato arpeggio)、顫音與普遍的裝飾音技巧。如同梅

湘所指出的：「所有這些作法皆與眞實世界中的鳥鳴相去甚遠，不過，布穀鳥的鳴叫聲是個例外，因爲那太容易模仿了！」梅湘的特出之處是在於，他嘗試記錄下鳥鳴的明確音樂型態，而且他並不想借助於公式化的擬聲作法。確實，梅湘聲稱：「我是第一個做出眞正科學的——而且我希望也是準確的——鳥歌紀錄的人 [52]。」作爲一名業餘鳥類學家，作曲家可以「只靠耳朵，毫不遲疑地辨認出，法國境內五十個品種的雀鳥的鳴叫聲」，而依靠指南手冊、雙筒望遠鏡與一些補充性資訊的幫助，他能夠指認棲居於法國與歐洲的大約五百五十個其他品種的鳥歌 [53]。梅湘周遊世界，腳蹤遍及美國、亞洲與新喀里多尼亞等地，他會隨身攜帶鉛筆、草稿紙、鳥類圖鑑、雙筒望遠鏡，偶爾還會帶上錄音機，隨時錄寫鳥鳴，如同在做音樂聽寫一般 [54]。

梅湘在錄寫鳥歌並將它納入自己的音樂作品中，無可避免地會遭遇一些難題。音樂與鳥鳴共有某些特徵，比如：「有音高」與「無音高」的聲音；重複性的旋律樂句；重複性的節奏單位；漸強、漸弱、漸快、漸慢的使用；以及，有聲與無聲之間的平衡等 [55]。然而，鳥鳴也在好幾個方面與音樂相異，最主要地是在較高的音域與速度兩者。「鳥類的技藝超群，任何的男高音或花腔女高音皆無法望其項背，」梅湘強調說：「因爲牠們擁有一個特殊的發聲器官『鳴管』（syrinx），讓牠們可以發出細碎的顫音，音程差距非常小，並且可以速度超快地高歌 [56]。」因此，作曲家不得不改編他所錄寫的鳥歌，以適應人類天生的限制：

　　　　一隻鳥的體型遠比我們小上許多，心臟搏動卻比我
　　們急促，而神經的反應更是敏捷；鳥類可以以飛快的速度
　　引吭鳴唱，而我們的樂器則完全無法做到。所以我被迫以

較慢的速度去改動鳥歌。而且，這種急速啼聲還搭配著非常高亢尖銳的音高，因為鳥類能夠在極高的音域上飆唱，我們的樂器同樣無法複製這種能力，所以，我只好以低一個、兩個或三個八度音來轉寫。但是調整之處並不僅止於此：出於同樣的理由，我也必須刪除樂器所無法演奏的那些太小的音程。我會以半音去取代那些大約有一兩個音差（comma）的音程，但我尊重不同音程之間的時值尺度，也就是說，假使幾個音差相等於一個半音，那麼真正的半音就相當於一個大二度（whole tone）或大三度；所有的音程都被增大，但是比例關係維持不變。因此，我所復原的鳥歌依然是準確的。它是以人類的尺度，對我聽到的鳥歌所進行的轉換 [57]。

就《時間終結四重奏》來說，梅湘在該曲中尚未達致他自一九五三年以降，運用鳥鳴作曲所具有的那種準確度。然而，《時間終結四重奏》中包含有作曲家首次刻劃特殊鳥種的企圖，亦即他想模擬烏鶇（blackbird）與夜鶯；這兩種鳥兒是他在住家附近與度假時，在法國境內所會瞥見的鳥禽 [58]。鳥歌出現在《時間終結四重奏》的第一樂章〈晶瑩的聖禮〉，由單簧管與小提琴所演奏的部分。在該樂譜的序文中，作曲家描述了鳥群歡慶黎明到來的情景：「在清晨三點與四點之間，鳥群醒來：一隻烏鶇或夜鶯即興領唱，四周環繞著啁啾的喧囂漩渦，一圈圈泛音消失在高聳的樹梢之巔。把這一切轉換成宗教層面：你就擁有天國的祥和寧謐 [59]。」

在樂譜上，作曲家並未指明哪種飛禽是由哪件樂器來描繪，他只是在單簧管與小提琴的部分，標記了「如同鳥鳴一般 [60]」。不過，研究梅湘的學者羅伯特・舍洛・強生指出，那些旋律的屬性已經十

分清晰，可以讓人明顯辨別出，在這一個樂章中，小提琴演奏夜鶯之歌，而單簧管則吹出烏鶇之曲 [61]。

而在該樂譜上，梅湘同樣沒有在其他樂章指明，樂曲中所暗示的特殊鳥種。然而，若與第一樂章進行比較，強生認為，我們是有可能在第二與第三樂章辨識出烏鶇的蹤跡 [62]。例如，第二樂章中，在 B 樂段的第二與第七小節開端上，單簧管部分的顫音與十六分音符的三連音，很清楚地是來自於第一樂章中單簧管的最初音樂動機。第三樂章的中間段落包含有同樣的顫音與十六分音符三連音，但這次標示為裝飾音（「幾近強烈」的第二小節）。事實上，梅湘在之後的闡釋中，指認出了這些音樂動機：「這些鳥歌是以烏鶇的古怪而歡欣的風格寫成 [63]」。

在第一樂章中，頌讚破曉的雀鳥，代表著「天國的祥和寧謐」。在第三樂章〈禽鳥的深淵〉中，鳥兒則握有遠遠更為重要的象徵意義。如同作曲家於樂譜序文中所指出的：「深淵即是時間，瀰散出陰沉與憂鬱的氣氛。鳥類則是時間的對立物：牠們象徵著我們對光、星辰與彩虹的嚮往，也是我們對歡騰之歌的渴望 [64] ！」

第三樂章採取「ABA」三段曲式，緩慢的 A 段落明顯地令人聯想起深淵，而且很可能是參照了使徒約翰在《啟示錄》中第十一章第七節的預言：「從深坑底爬上來的怪獸將會發動戰爭 [65]」；而歡快的 B 段落則代表著鳥群。梅湘寫道：「注意這巨大的、持續增強的樂音：從極弱、大幅度漸強，到極端難以忍受的最強音 [66]。」巴黎音樂舞蹈學院的單簧管教授米榭・阿希儂——他曾經在作曲家的指導之下進行《時間終結四重奏》一曲的錄音作業 [67]——認為，這些延長記號的使用，是表徵著永恆的負面意義，亦即，深淵的永恆性：「我從未跟他討論過這些段落……但是當聲音可以持續愈久，他就愈滿意。我總是盡我所能堅持住，延長音能吹多久就多久。就我來

看，這些樂音象徵著永恆，但那是令人完全毛骨悚然的永恆，深淵中的永恆[68]。」

而在無底深淵的恐怖之上，歡喜的鳥兒自由自在地高飛。對梅湘而言，飛鳥象徵著我們對光的渴慕，而且也表達著我們想要飛翔的欲望：

> 正是對於我自己，或說對於人類的不信任的心情，使我把鳥歌當作楷模。假使你想要象徵，我們可以繼續這樣說，鳥類即是自由的象徵。我們走路，牠們飛翔。我們製造戰爭，牠們引吭高歌……我相當懷疑，在人類的音樂中——無論多麼出色的作品——可以找到如同鳥歌中的那種絕對自由的旋律與節奏[69]。

音樂學者崔佛・侯德（Trevor Hold）將飛鳥視為，梅湘意欲從自我所加諸的限制中解放出來的一種表達。的確，鳥歌連同梅湘音樂語言的其他重要元素——比如節奏、聲音－色彩與天主教教義——一同運作，以創造出一種專屬於他的音樂。有鑑於鳥類對於梅湘在象徵上的重要性，因此也讓人能夠理解，《時間終結四重奏》為何是鳥歌在其中占有顯著地位的首批作品之一，因為，該曲是在受囚的環境之下被譜寫而成，有關自由的想法在當時應該始終揮之不去、縈繞在心頭之上。

《時間終結四重奏》一曲被視為是梅湘戰勝時間的里程碑。處身在八A戰俘營景況惡劣的囚籠中，懷抱著「對於人類的不信任的心情」，作曲家「把鳥歌當作楷模[70]」，翱翔在自我內在的樂音之間。一九四一年一月十五日，梅湘實現了他的飛鳥之夢。當他周圍的人類兵戎相向，梅湘則宛如一隻雀鳥，他在創造音樂。

119

第五章
首演之夜

　　《時間終結四重奏》一曲的排練持續了好幾個月，直到有一天，最後的潤色修飾終告完成。囚營的指揮官長久以來一直支持作曲家的嚴肅音樂創作，他同意在一九四一年一月十五日舉行首演，而當日的演出與一般為古典音樂會所排定的時間相同，於晚上六點鐘開始。通常在週六舉行的音樂會，都會緊接著安排喜劇與綜藝表演節目，但是梅湘的《時間終結四重奏》首演之夜，除了改訂為週三演出，而且給予梅湘樂團獨享整晚的時段[1]。

　　這的確是一個特殊事件，而囚營指揮官的舉措則確保了這場音樂活動將為世人所銘記。他下令印製節目單，上面要列出戰俘營的名稱、樂曲的名稱、作曲家的姓名、首演日期、演奏者的姓名，並蓋上囚營的正式用印「Stalag VIII A geprüft」（八 A 戰俘營核可）。這張節目單由一名囚犯翁西‧布賀東（Henri Breton）「以手邊得以運用的工具」將就設計而成[2]，它同時也作為這場歷史性事件的邀請卡之用[3]。（參見圖 1 與圖 22）

　　巴斯奇耶與他的音樂夥伴一起分發節目單給其他囚犯，熱情地邀請他們前來參加首演會[4]。知名作曲家將在八 A 戰俘營舉行作品首演的消息一經傳開，想參加音樂會的請求頓時使德國軍官們應接不暇。反應如此熱烈，甚至使囚營指揮官違背自己的良好判斷力，下達一道特別的命令，讓處在檢疫隔離的囚犯也能來參加音樂會。巴斯奇耶回憶道：

想來真是很奧妙。在營地中,有一些人因為年紀或
健康因素,即將遣送出境,要被送回法國。所以,為期兩
週,我們不准與他們接觸;他們全被集中在一個由鐵絲網
圍繞的區域中。可以想見的是,在那些要返回法國的人當
中,有一些人在還沒被隔離之前就已經相當熟悉梅湘的作
品。於是他們寫了一封信給營地的指揮官,希望可以批准
他們去聽音樂會。正常來說,他們是不會被允許離開檢疫
區的。指揮官一開始拒絕了他們,但最後卻欣然同意。整
個檢疫區裡的人都來了!那還是正式下達的命令[5]。

連那些被派往某些偏僻地區的勞動小隊的犯人,同樣也獲得許
可來參加盛會[6]。

儘管我們已知,在一九四一年一月十五日,四名音樂家面對滿
屋子黑壓壓的觀眾進行了演出,但是,長久以來,有關當晚究竟有
多少囚犯與會,卻始終眾說紛紜。作曲家與他的妻子所作的估計是
數千名之譜[7]。然而,許多當晚的參與者,包括巴斯奇耶與勒布雷在
內,皆肯定地表示,因為首演是在一個封閉的軍營中舉行,所以能
夠出席的觀眾人數應該不超過數百名。巴斯奇耶在某個訪問中估算
說,大約有兩百名聽眾,但在另一個訪談中,他卻認為有四百人[8]。勒
布雷寫道:「有鑑於我們可以運用的營房空間大小,觀眾應該不會
超過三百至三百五十人,而且這個人數已經包含德國軍官在內[9]。」
無論是哪一種說法,巴斯奇耶明確表示:「營房內座無虛席[10]。」
姑且不論這些參與者的證言,梅湘的估算本身似乎相當不可信:試
問,在囚營中有哪一種大堂可以容納多達五千名的觀眾?可以確定
的是,在哥利茲一地並沒有如此的場地。而假設首演會是在隆冬之
際的戶外舉行,這種可能性則幾乎完全難以想像。

　　事實上，所有的見證人皆確認，首演是在劇院營房中舉行，而那個地方也是樂團排練、音樂會與綜藝節目的定期演出之地。「劇院營房擠得水洩不通，」勞爾華德寫道：「囚犯湧進最多可容納四百個座位的空間中，再多人就擠不下了[11]。」布侯薩爾長老（Abbé Brossard）是一名法國教士，他曾經出席梅湘以「《啟示錄》中的色彩與數字」為題所發表的演講，而他連同大多數的神職人員也一起聆聽了梅湘首演的樂曲——因為囚營的牧師秀茲博士（Dr. Scholz）與他的助理阿弗西勒神父（Father Avril）鼓勵他們踴躍出席盛會。「觀眾席的第一排坐著那些囚營的領導人士，那些德國軍隊來的軍官，」布侯薩爾回想說：「燈光亮度很低，如同氣溫也很低迷一樣，因為，時序正值隆冬，而暖氣設備付之闕如。當時的情況很嚴酷，因為冰雪會從一座營房被大風直直吹向另一座營房裡面[12]。」確實，對於舉辦任何一種公眾活動，這種種情況皆是最不利的條件（參見圖 23）。在上西利西亞地區，冬季氣溫照例會下降到華氏負十三度以下[13]。勞爾華德寫道：「地上與屋頂上覆蓋著四十至五十公分（約十六至二十寸）的積雪，而窗玻璃上都結著霜花[14]。」巴斯奇耶也還記得，只能依靠囚犯們的體熱來維持營房的溫暖[15]。

　　在如此艱困的條件下，受傷的囚犯也被從醫院營房中以擔架搬運過來，放置於觀眾席之前[16]；連同這些傷員在內一共好幾百人，一起等待著一場最後被視為二十世紀偉大的首演會之一的歷史事件上演。當音樂家們最終步上舞台開始演奏，他們幾個人站在台上想必呈現出一幅奇怪的畫面。梅湘記得，他的「衣著稀奇古怪……一身捷克軍人的深綠色軍服，破爛不堪，而雙腳套著的木鞋，尺寸大得足以讓血液循環不受阻礙，儘管腳下踩著積雪[17]。」巴斯奇耶笑著描述他所記得的情景與他們幾個夥伴怪異的打扮：「我穿著一件有著許多口袋、來自捷克斯洛伐克的夾克。而我們套著會讓我們腳

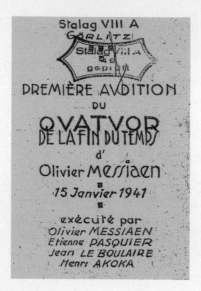

圖 22
第二個版本的首演會邀請卡。依馮·蘿希歐
提供。

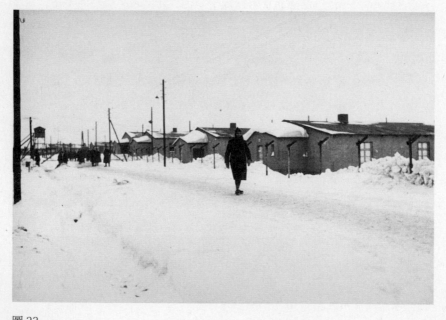

圖 23
一九四二年冬天時的八Ａ戰俘營。韓娜蘿爾·勞爾華德提供。

痛的木鞋。不過也沒有其他的選擇了。但是木鞋可以讓兩腳溫暖。梅湘穿著的夾克，到處都是補釘。多虧我的關係，所以他穿得很糟糕（巴斯奇耶笑了起來）。我就是那個幫他找衣服的傢伙[18]。」勒布雷深表同意：「我可以確認梅湘從頭到尾所說的話一點不假。他提到了木鞋，但我倒是對於木鞋毫無怨言，因為穿上後，我的腳就不會發冷。假如我一直穿著原本那雙破鞋，我可能早就死於凍傷。大家都你爭我奪為了穿到木鞋[19]！」

儘管梅湘誇大了出席觀眾的人數，但他卻準確地記得當晚參與者在出身上的多樣性：「聽眾各色人等皆有，來自社會上不同的階級，包括有：農民、工人、知識分子、職業軍人、醫生與教士等[20]。」聽眾當中有許多人都是平生首次聆聽室內樂，而且沒有人先前曾經聽過任何類似當晚所演奏的曲風。可以理解表演者很難讓這一干形形色色的群眾安靜下來，他們在國籍上幾乎如同在社會階級上一樣紛雜相異。一如勒布雷所講述的：

> 您知道，囚營中的這些節目演出都是倉倉促促完成，隨便拼湊了事。到處都有人發出聲音。首先，想要讓眾人安靜下來，就是個大問題。那是最難辦到的事之一（勒布雷笑了起來）。我們想盡辦法要這麼做，但真的不容易！奧立菲耶・梅湘的《時間終結四重奏》，在當時完全是個法國的東西。所以波蘭人意興闌珊，雖然很多波蘭樂手都來了……但是就音樂這個層次來說，我們所有人都有點毫無頭緒[21]。

當觀眾終於安靜下來，梅湘站起身來。因為先前曾在那些教士囚犯面前就「《啟示錄》中的色彩與數字」發表演講，而且作曲家聲

稱這些教士「贊同他的詮釋」——受到那次經驗的激勵，梅湘「獲得了不怯場的膽量」，進行了他稱為「首次對音樂創作緣由的介紹」：

> 首先，我告訴他們，這首四重奏是為了時間的終結而作，但並沒有暗示我們遭受關押的時間來玩弄文字遊戲，而是針對取消過去與未來這樣的概念，也就是說，是為了揭示永恆的到來。而且，這個作品是奠基於《啟示錄》上一段精彩的文字；在經文上，使徒約翰說：「我看見另一名力大無窮的天使從天上下來，周身纏繞雲霞，頭頂則有一道彩虹……他的臉龐如同太陽，他的雙腿形同兩根火柱。他的右腳踩在大海中，他的左腳踏在大地上，他挺立在大海與大地之上，然後他舉起右手朝向上天，對著長生無疆的祂起誓說：『再也沒有時間存在了 [22]。』」

而聽眾對於這段解說的反應為何？在一篇於一九四二年刊登在《費加洛報》（*Le Figaro*）上的文章中，一名曾經坐在觀眾席中的前戰俘馬爾賽勒·艾德悉克（Marcel Haedrich）文采斐然地描述了當時的氣氛：

> 突然之間，他似乎變得遙不可及；原本一名平凡的夥伴，完全變了一個人，從容地出入在一個我們難以一窺究竟的世界。幾乎很難認出他來：原本如此謙遜、近乎靦腆的人，如今洋溢著非凡的自信。他的心思都在他的曲子之上，他想要與每一個人分享，這個晚上能夠在營地舉辦首演所感到的喜悅之情……
>
> 觀眾面面相覷。他的葫蘆裡到底要賣什麼藥？當他為

大家解釋了這首四重奏的創作緣由時，我們略帶一絲疑惑
傾聽他說：「在旋律與和聲上實現了某種調性並存的調式，
可以引領聽者更加接近空間上的無垠與永恆。而無關乎節
拍的特殊節奏，則有力地促成了抹除時間的效果。」

　　在這位年輕大師身邊，其他三名音樂家都專注在自己
的樂器之上。艾提恩・巴斯奇耶，以溫柔的動作撫觸著他
的大提琴。尚・勒布雷，他在為小提琴調音；而翁西・阿
科卡，他把單簧管置於膝蓋之上，環視著室內，並對著他
的哥兒們微笑。阿科卡已經知道，待會當他回到營房內，
將會被他的朋友們嘲笑很長一陣子，因為，奧立菲耶・
梅湘剛剛才說，在四重奏中，單簧管構成了一個「生動多
彩的要素」（élément pittoresque）……或許在首演之夜過
後，他將會有個新外號跟著他：「比多先生[23]」（Monsieur
Pitto）。

　　然後，樂聲就響動了起來。演出的情況如何？在報導上，有關
首演中音樂家們所遭遇的實際障礙，已經反覆被學者與作曲家本人
提及：

　　我收到了一架鋼琴，但老天，那是怎樣的鋼琴啊！
這是部直立式鋼琴，而且有些琴鍵會卡住。所以，當我在
彈奏顫音時，經常會卡住不動，我必須把琴鍵拉回來，以
便繼續往下彈。小提琴或多或少還算標準，但是大提琴，
哎呀，卻只有三根琴弦。幸運的是，我記得還有 E 弦（原
文照登[24]），以及低音 C 弦。所以，還是可以將就拉琴，
雖然少了第二或是第三根弦，我不記得是哪一根。不過到

最後，因為我們的大提琴手的功夫了得，所以我們依舊應
付得很好。然後是單簧管。那是另一個災難。您知道，單
簧管上有側鍵。其中一個側鍵因為單簧管有一次放在太靠
近供暖用的火爐邊，以至於受熱軟化。可憐的單簧管手。
不過我們最後還是依靠這些樂器演奏，而且我向您保證，
我們當時沒有人感到好笑。我們幾個人是如此鬱悶，以至
於，儘管有這一切不如意的事情，首演的結果對我們來說
似乎出奇地好 [25]。

梅湘對於他與夥伴們於一九四一年一月十五日演奏時所使用
的樂器，所作出的慘不忍睹的描述，已經成為一則傳奇。然而，如
同他聲稱觀眾多達五千名囚犯之譜，他對於樂手們在首演會上所遭
遇的困難狀況的描述，也多少有點誇大。鋼琴無疑不堪使用。但
是，阿科卡的一個按鍵因為德國軍官所提供的煤油爐而遭到部分熔
化——這個說法則顯得難以置信，原因是，假使熱度高到可以熔化
按鍵，那麼整支單簧管應該已經著火了才對。

最後，有關三根弦的大提琴故事，則全然是杜撰而成。與梅
湘的說法相反，巴斯奇耶再三重申，在八Ａ戰俘營中，他在排練與
首演時所使用的樂器，一直都是擁有四根弦的大提琴。「我告訴他
說，我是用『四』根弦演奏的，」巴斯奇耶說：「我一直跟他這麼
說：『我有四根弦，而且你也明白這件事。』我跑了一趟哥利茲，去
那裡的店家買了一把琴弓，當然還有一把四根弦的大提琴。沒有琴
弦，你根本沒辦法拉！如果梅湘懂得拉大提琴，他就會知道，我們
沒辦法用三根弦去拉他那首曲子（巴斯奇耶笑了起來 [26]）。」但是梅
湘依然繼續告訴採訪的記者說，巴斯奇耶只用三根琴弦來拉奏，儘
管大提琴家提出異議，他還是依然故我 [27]。

　　梅湘爲何故意竄改歷史？因爲，「那樣講讓他很開心！」巴斯奇耶笑著說：「戰後，不管我什麼時候遇到他，我都會說：『你明明知道我有四根弦』。因爲三根弦根本無法演奏他那首曲子。而我一講完，他就開始發笑。不過他依舊到處講我只有三根弦可以拉[28]。」在之後的一個訪問中，巴斯奇耶猜測，梅湘固執地重複講述這個故事，可能源自於他想要說明，樂手們在演奏曲子上所面對的艱困條件[29]。因此，這個故意誤導的情節，目的是爲了提高《時間終結四重奏》一曲的傳奇性，並保證首演事件將永遠被銘記下來：它是戰勝所有艱難險阻的標誌。

　　於是，在促成這個三根弦大提琴的神話成爲不朽的手法中，也浮現出梅湘的另一個面貌。對於身兼作曲家與虔誠天主教徒的梅湘來說，現在又多加了一個身分 ── 劇作家；擁有這個新身分的梅湘，他誤導故事並非爲了個人小我的娛樂使然，如同表面上所顯示的一般，他反而是爲了一個截然不同的理由才出此計策。藉由將三根弦大提琴的情節塑造成一則永恆傳奇，梅湘讓他的故事暈染了更爲眩目的奇蹟光輝，上演著鳥兒高飛於深淵之上、一個四重奏樂團從《啟示錄》中升起、透過音樂來救贖世人等等意象。刺骨嚴寒的天候下，對許多人來說，似乎已經來到《啟示錄》的預言迫在眉睫的應驗時刻，而這四名樂手儘管衣衫襤褸，手中的樂器破爛不堪，他們卻在謳歌復活的眞理，帶領他們的觀衆進行一場音樂的祈禱。巴斯奇耶即便是使用一把完好無缺的四根弦大提琴來演奏，即便觀衆人數是數百名而非數千名，然而 ── 以勞爾華德的話來說 ── 可以確定的是，「在梅湘的記憶之中，一場多達數千名囚犯共聚一堂的畫面，這個彌賽亞版本的故事，對他卻始終栩栩如生[30]。」

　　萊絲麗‧史普勞特所發表的一篇題爲〈梅湘的《時間終結四重奏》：現代主義、再現與一名士兵的戰爭故事〉（Messiaen's *Quatuor*

pour la fin du Temps: Modernism, Representation, and a Soldier's Wartime Tale）的論文，則提供了另一個理論性解釋。她推論指出，梅湘的誇大行徑，一方面植根於他對於《時間終結四重奏》一曲的情感性眷戀，另一方面則來自於該曲「在戰後所受到的批評與忽略」所滋生的挫折感，而他對此耿耿於懷，「很可能因此才導致他為該曲提供一個引人入勝的次文本（subtext）：一個在扣人心弦的戰爭局勢下所發生的故事 31。」

然而，無論梅湘誤導世人的理由為何，可以確定的是，一九四一年一月十五日，長達一小時的音樂演出帶給了聆聽者難以忘懷的印象。依照依馮・蘿希歐的說法，囚犯們「因為感動而備受震撼 32」。而在這些囚犯中，有一位名叫亞歷山大・李切斯基（Lyczewski）的波蘭建築師，他在首演之夜的經歷，被英國音樂學者查爾斯・博德曼・瑞（Charles Bodman Rae）以動人的筆觸記錄下來。一九八一年的秋天，專攻波蘭音樂的瑞，剛好是李切斯基家中的房客。這名音樂學者並不知曉李切斯基曾經被關押在八A戰俘營中，他當時正為了表演《時間終結四重奏》一曲而不斷練習，然後，李切斯基突然「闖進了房間，臉上的表情混合著困惑與憂傷」：

> 他說他認得我在練習的這首曲子，他希望能夠知道作曲家是誰。他坐了下來，我開始講述有關梅湘這個人，以及《時間終結四重奏》是在怎樣的狀況下被譜寫而成並首度公開發表的始末。他於是對我詳述，他身為戰俘受囚於西利西亞地區哥利茲一地同一座囚營的經歷。當亞歷山大回憶起這些事情時，他的情緒頗為激動。他的淚水在眼眶裡打轉，他花了點時間才重拾平靜。首演之夜時，他人就坐在觀眾席中；他對那棟偌大的冰冷營房裡的氣氛仍然記憶

猶新，那晚有好幾百名囚犯（包括許多波蘭人、其他來自中歐的人與一些法國人）聚集在那兒聆聽樂曲演奏。那首曲子持續了大約一個鐘頭，他還記得他的獄友們在表演期間全程鴉雀無聲、靜靜聆聽的情景。他本人深深被這場音樂演出所打動[33]。

另一名身在觀眾席中的囚犯夏爾勒‧儒達內，於首演會六週年之際，在一篇刊登於法國報紙《尼斯早報》的文章中，清晰生動地描述了那一夜的經驗：

　　大提琴的獨奏之後，是一長段華麗的小提琴朝向高音域的爬升：這些曲終前的音符迴響在整座「音樂廳」之內，也迴響在每一位聆聽者的心底。然後是一陣靜默橫陳……觀眾並沒有立刻鼓掌喝采。有些觀眾……往前聚集到站在舞台上的作曲家之前。屋外是（攝氏）零下二十度。而室內，儘管有幾台舊式暖氣爐，但到處可見有人身著冬季軍用服裝（兜帽披風、軍帽與圍巾）。氣溫可能不會超過五度……對於數百名如此榮幸能夠出席這一場音樂首演──而且是全球首演──的觀眾來說，這樣可茲紀念的一天，其實也是一如往常的平凡的一天。早上六點鐘：分發代用咖啡。從早上八點鐘到中午：囚犯上工去做各種指派的任務。中午：所有人都有一碗包心菜湯。下午一點到四點：各種雜活勤務。下午五點：再次分發代用咖啡，附帶五分之一條的黑麵包與一點白奶酪及一大塊油脂……最後，晚上六點鐘：第二十七號營房裡的音樂會；好幾個月來，這棟營房都充當「劇院」之用……在一九四一年一月

的這個寒冷夜晚，坐在二十七號營房裡的長椅上，我們傾聽著梅湘稱之為「偉大的信仰行動」的樂曲，有些人被意料之外的熱烈氣氛所感染，有些人則因為不熟悉的節奏與響亮的樂音而顯得有些煩躁……音樂會結束了，但是對於我們之中的某些人來說，這個美妙的時刻卻尚未劃下休止符，而這名才華洋溢的年輕大師則被友人與仰慕者所團團簇擁[34]。

可以理解的是，如同儒達內所暗示的，聽眾中有一些人多少有點對這首前衛的作品感到困惑。呂西昂·阿科卡推測說：「人們對於《時間終結四重奏》首演的反應，應該會非常驚訝才對。對於只聽莫札特、貝多芬與這類樂曲的人來說，《時間終結四重奏》的首演應該有點像是聽史特拉汶斯基的《春之祭禮》首演一樣[35]。」他的說法應該不無道理。

然而，這兩場首演本身卻沒有多少相似之處。《春之祭禮》是在理想的條件下，於一九一三年五月二十九日在巴黎的香榭麗舍劇院舉行首次演出，而且因此引發了音樂史上數一數二臭名遠播的醜聞[36]。相對而言，哥利茲一地的聽眾聆聽梅湘的《時間終結四重奏》卻是在一片心存敬意的安靜之中。出席這場首演會的法國教士之一的布侯薩爾表明：「當然，我是虔誠而認真地在聽，但我承認，我沒有太受音樂啟發，它超過了我的理解能力之外[37]。」勒布雷回憶道：

　　就我記憶所及，當時的觀眾有點不知所措。他們納悶著發生了什麼事。每個人都是。我們也是。我們自問：「我們到底做了什麼？我們演奏了什麼東西？」教育水平不是非常高的囚犯——比如工廠工人、電工——應該可能大吼

大叫才對。但是現場有很長一陣子無聲無息。於是，之後
就有很多沒有解答的討論，都在討論這一首沒有人了解的
曲子。甚至是德國軍官，他們八成教育程度比較高，但也
有點迷惑不解[38]。

其他的囚犯也同樣感到困惑。顯而易見，當音樂開始演奏之
後，梅湘對各樂章的簡短說明所引發的各種不同意見，就更加受到
強化。「翁西‧阿科卡的朋友們彼此用手肘相碰示意。『他吹得很
棒很巧妙，但是，為什麼這個樂章叫作〈禽鳥的深淵〉？』」艾德悉
克寫道：「聽眾分成讚不絕口與鴨子聽雷兩邊。『所謂一塊塊紫色的
暴烈，到底是什麼意思？』（此處是參照梅湘對第六樂章所作的評
述）不只一個人的臉上，流露著這樣的疑惑[39]。」

梅湘曾經對果雷阿說出的著名陳述：「我之前從未有過被這麼
專注聆聽，並且感到被深深理解的經驗[40]。」毫無疑問，這是指稱
囚犯們的情感狀態，而非他們在理智層面上的領略。梅湘在一個之
後的訪問中，更清楚地劃分了兩者：「那時有好多觀眾……他們來
自社會的各個階層……但我們都是難兄難弟，因為我們的處境相同
……他們認真、安靜地聽我的音樂。我之前從未有過被這樣專注聆
聽的經驗……即使這些人對音樂所知不多，但他們馬上理解到，有
什麼特別的東西在這裡面[41]。」

有趣的是，雖然梅湘強調了囚犯的多元社會背景，但艾德悉克
卻沒有對這個多樣性留下深刻印象。萊絲麗‧史普勞特認為：「讓
作曲家感到高興的是，社會性分野有助於在一個最意料不到的地
方，重新創造出一場重要的巴黎首演會的爭議氣氛。換句話說，《時
間終結四重奏》給一群受困於德國囚營悲慘氣氛中的人，再現了巴
黎音樂生活的常態，而非與之相反[42]。」

如同梅湘一般，巴斯奇耶也深受那一刻驟然改變的神奇力量所撼動——音樂使平凡的八Ａ戰俘營一轉而爲一個瀰漫崇高氛圍的空間。巴斯奇耶呼應了《時間終結四重奏》的宗教主題，將首演會描述成是一場奇蹟，它不僅超越了空間與時間的侷限，而且弭平了人們在國籍與社會階級上的差異：

　　　　每個人都恭恭敬敬地在聆聽，幾乎是出自宗教性的虔誠之心，包括那些或許是平生首次聆聽室內樂的人在內。說起來那真是一個「奇蹟[43]」。

　　　　這些人以前從未聽過這種類型的音樂，卻一直保持肅靜。這些完全對音樂所知甚少的人，也感覺到這個樂曲擁有某些不同凡響之處。他們帶著敬意一聲不吭地坐著。沒有一個人輕舉妄動。這些人肯定在之後就會重新回歸原本的個性與生活，但在那一刻，他們都臣服在一個奇蹟之下：也就是經由這首樂曲的演出所帶來的奇蹟[44]。

在表演結束之後，艾德悉克寫道：「一股尷尬的靜默延長了最後樂音的回聲，然後才響起了掌聲，有時顯得遲疑。通常而言，對於一個在首演時引發爭議的作品，這是它卓越出眾的徵兆，但是，我們應該怎麼去思考，這一首與我們所熱愛的那種音樂相去甚遠的樂曲呢？……整首曲子充滿著信仰的流露，對於那些『沒有搗住耳朵、願意傾聽』的人來說，它如同是針對囚禁、針對囚營的悲慘氛圍的一場報復[45]。」

從期待到不安，從困惑到敬畏——在音樂所帶來的短暫時刻中，囚犯們是自由的個體。在演出結束後，那些從檢疫隔離區來的人就被送回原處，而之後不久，他們就返回巴黎[46]。而觀眾席中的

其他囚犯與德國軍官也會重拾每日的作息與勤務，雖然所有人都深深被他們在那一夜所聽所見所影響。然而，受到影響最大、最久的人，無疑非表演者本身莫屬。在一張為首演印製的節目單的背面，梅湘請他的夥伴們寫幾句題辭送給他，以紀念《時間終結四重奏》一曲的肇生（參見圖 24）：

> 哥利茲一地的囚營……二十七 B 號營房，我們的劇院……戶外，入夜，積雪，悲慘處處……但這裡，有一個奇蹟……獻給「時間終結」的四重奏帶領我們走向神奇的天堂，讓我們遠離這個可厭的塵世。非常感謝你，親愛的奧立菲耶‧梅湘，永恆純粹的詩人。
>
> <div align="right">獻上我誠摯的敬愛，</div>
> <div align="right">艾提恩‧巴斯奇耶</div>

> 致奧立菲耶‧梅湘，是他為我顯露了音樂的奧秘。我想藉由隻言片語對他證明我的感激之情，也只是白費功夫而已；我懷疑我真有能力證明此事。
>
> <div align="right">翁西‧阿科卡</div>

> 致奧立菲耶‧梅湘，我的摯友，他以一首獻給「時間終結」的四重奏，讓我踏上通往神奇世界的壯闊之旅。獻上我的萬千感謝與我的最高讚美及友誼。
>
> <div align="right">尚‧勒布雷[47]</div>

圖 24

阿科卡、勒布雷與巴斯奇耶於邀請卡背面寫上獻給梅湘的題辭。在卡片左
下方，梅湘親筆寫下所有樂章標題。請注意第六與第八樂章的原始名稱
是：「號角響起」與「再次禮讚耶穌基督的永恆」；梅湘之後更動為較具描
寫性的「顛狂之舞，獻給七隻小號」與「禮讚耶穌基督的不朽」。依馮・蘿
希歐提供。

第五章 ——— 首演之夜

第六章
四重奏獲釋

　　於一九四一年一月十五日所舉行的《時間終結四重奏》的首演會，標誌著一段以音樂會友的發展巔峰，卻同時也是梅湘、巴斯奇耶、阿科卡與勒布雷四個人的人生轉捩點。對於梅湘與巴斯奇耶來說，首演會不僅使他們的聲名遠播，而且也讓他們從囚營獲釋，並進而促成了《時間終結四重奏》的巴黎首演與第一次錄音作業等演出。阿科卡與勒布雷則被迫踏上不同的道路，因為戰爭的壓力、人員的調動與歷史事件等因素的輻輳聚合，把他們推離了夥伴們所共享的音樂世界。對於他們來說，一九四一年一月十五日成為時間中凍結的一刻，只能緬懷，卻再也不能重溫。然而，儘管阿科卡與勒布雷從此無法再次體驗「時間的終結」，但是他們分別繼續以非比尋常的方式活出自己的歷史。

●　　●　　●

　　有關梅湘獲釋的日期與原因眾說紛紜。比如，他的傳記作者阿朗・沛齊耶（Alain Périer）寫道：「儘管整個世界墮入第三帝國的瘋狂之中，但是好仙女照看著梅湘：他在一九四二年被遣送回國，隨著他早前被指派加入的衛生部隊一起離開；而且立即被任命為巴黎音樂舞蹈學院的和聲學教授[1]。」

　　事實上，梅湘是在首演會之後不到一個月的時間即從八A戰俘

營獲釋，並且在一九四一年五月即開始在巴黎音樂舞蹈學院教授和聲學[2]（參見圖 25、圖 26）。依據依馮・蘿希歐的說法，梅湘之前在巴黎音樂舞蹈學院的老師馬塞爾・迪普黑運用了影響力，才讓作曲家得以獲得釋放[3]。布侯薩爾長老猜測，作曲家可以身在首批解放車隊之中，「很可能是因爲他的人品與聲譽使然[4]」。勞爾華德贊同布侯薩爾的看法，她認爲，梅湘之所以被遣送回國，是因爲他屬於「知識階層的職業類別之一」；那是在維琪政府的法律中，除開第一次世界大戰的退役軍人、擁有大家庭的父親、農民與其他人之外，亦被准予釋放的人士之一[5]。而依照史普勞特的見解，德軍在一九四〇年入侵法國後逮捕了超過一百萬名法國人，而德國「決心要盡可能長久地拘留這些戰俘，將他們當作迫使法國合作的人質。維琪政府無法取得全部國民回國的許可，他們於是期待能夠釋放知名的藝術家；因爲維琪政府可以慶祝這些人的歸來，以資作爲進步的象徵，不然在他們與第三帝國的協商過程中，成果可說微不足道[6]。」「一件事，或好或壞，導致了另一件事的發生，」巴斯奇耶若有所思地說：

> 由於我留在了聖寵谷醫院，所以我才能去凡爾登，然後在那裡遇見梅湘。而正是因爲他，我才能在不到一年之後回來[7]……囚營的指揮官讓我們返回法國，是因爲我們是音樂家，很有名的音樂家。我帶著德文的新聞稿文件，上面有巴斯奇耶三重奏樂團的德文評論[8]。音樂一次又一次救了我。音樂是我的好仙女。如果沒有音樂，我大概會在戰俘營裡關上五年[9]。

雖然巴斯奇耶與梅湘兩人都是著名的音樂家，但巴斯奇耶聲

稱，他之所以獲釋，是由於囚營當局對梅湘的特殊關切，而梅湘「帶他一起走」：

> 在我們排練《時間終結四重奏》期間，經常會有幾名德國軍官來看我們，他們會坐在大廳前面，聽我們練習……有一天，其中一名法語流利的軍官（布呂爾）對梅湘說：「梅湘先生，我有些事想告訴您。幾個星期後，有一批囚犯會遣返巴黎。請不要錯過火車[10]。」

但是，只有一個難題亟待解決。囚營管理當局以為，梅湘與巴斯奇耶兩人是軍樂兵，亦即，被徵募來於部隊服役並擔任樂手一職，如同阿科卡的例子一般，他被派遣至凡爾登的軍隊交響樂團擔任樂手，原則上並不佩帶槍械。顯而易見，樂手並不被視為戰鬥人員，而是藝術家。然而，巴斯奇耶堅稱他是個負責音樂演出的下士，但並不是軍樂兵。「我被抓到時，身上就有一把步槍[11]。」他說：「我是個軍人，就像所有其他人一樣[12]。」

於是梅湘與巴斯奇耶皆陷入這個困境。他們被告知，他們將以軍樂兵的身分獲釋，但是他們兩人都沒有文件得以證明自己是軍樂兵。巴斯奇耶因此心生一計。有小道消息指出，那些服役於醫務隊的人，比如護士、擔架兵與護佐，他們一如軍樂兵同樣並非戰鬥人員，所以也將是首批遣返的人員之一。「由於得知醫務人員將馬上獲得釋放，」勒布雷寫道：「就好像施了魔法，每個人都變成護佐了[13]！」

於是，巴斯奇耶採取了行動：

> 當那個德國軍官前來告訴梅湘說：「即將有回國的機

會，不要錯過火車，」梅湘就看著我，說：「我怎麼可能回得去？」德國軍官於是說：「因為您們是軍樂兵啊。您們被抓到時，並沒有攜帶武器。」但那不是事實。所以，當其他德國人走開後，我對梅湘說：「把你的文件拿給我」。我在上面寫上「護佐」。我就這樣徒手寫上去，而且得到德國軍官（布呂爾）的默許；他是我們的共犯（巴斯奇耶笑了起來）。他很希望我們可以回國。我也在我的文件上動手腳。我在上面寫上「護佐兵[14]」……我撒了謊，我在所有文件上都做手腳。我在辦理遣返的表格上，填上「護佐」，而那是在那名德國軍官對我們說過的話的激勵之下，才這麼做的。而我們獲得了囚營指揮官（畢拉斯）的批准，就離開了那裡[15]。

所以，沛齊耶在書中述及，梅湘隨著衛生部隊遣返回國，只對了一半。因為梅湘的證件是假造的。至於他所提到的「照看著梅湘的好仙女」，實際上，卻是穿著軍服的血肉之軀，正是他們之前提供了作曲家紙筆，並為樂手們帶來了樂器：他們就是霍普斯曼‧卡爾－阿爾貝特‧布呂爾與指揮官阿洛伊斯‧畢拉斯。然而，假使巴斯奇耶沒有偽造證件，他與梅湘或許還是依然能夠獲釋，但是大提琴家認為，最好不要把這件事留給運氣來捉弄。

● ● ●

一九四一年二月，翹首盼望的日子終於到來。梅湘、巴斯奇耶與演員荷內‧夏訶勒一行人即將搭上遣返列車[16]。在他們身旁站著阿科卡，他是軍樂兵，他持有真正的文件[17]。出於不明原因，

尚・勒布雷被排除於這群人之外，或許是因為他在音樂上不如巴斯奇耶或梅湘知名，而他也不像阿科卡擁有軍樂兵的身分。

巴斯奇耶、梅湘與夏訶勒搭上了火車。阿科卡緊接著也要上車，卻被一名德國軍官攔了下來；阿科卡的妹妹依馮・德宏回憶說：「就在要走上車廂那一刻，一名德國軍官叫翁西下來。翁西問他原因，對方回說：『猶太人』。」德宏接著指出，其他人肯定因此嚇得發抖，但翁西不會。阿科卡以他典型的不傷人的幽默感，向對方示意自己要脫下褲子，以便向這名軍官證明他弄錯了。德宏說：

> 翁西說：「我不是，」然後示意要拉下自己的褲子，因為小時候的割禮並沒有做得很好，他認為自己有可能不被看成是猶太人[18]。但是那名軍官逮捕了他，並把他帶回營區，而其他人則回到了法國。我清楚記得——艾提恩・巴斯奇耶應該也告訴過您——正是翁西他自己說，火車開走後，車廂內的那些人一定很懊惱。因為翁西沒有一起跟來[19]。

阿科卡被送回囚營去，而巴斯奇耶、梅湘與夏訶勒則在返回法國途中。不過，這個事件並沒有使單簧管手灰心喪志，因為他總是習慣於克服萬難。「翁西絕不會消沉氣餒，」他的弟弟呂西昂說：「他這個人什麼都不怕，面對任何困難從不退縮，不管是怎樣的難題都無法讓他低頭。（一九四〇年他第一次試圖出逃後）當他一被抓到，他就在思考如何再度脫逃的問題，而且開始為他下一次的嘗試準備補給品[20]。」

一九四一年二月那一天，當德國軍官拘捕了他，翁西・阿科卡再次展現了無畏的精神，因為他知道他將找到另一個離開此地的方

法。「翁西有他的『音樂主題』，」他的妹妹依馮說：「他總是這麼說：『囚徒是天生的越獄者 [21]。』」

<center>● ● ●</center>

梅湘、巴斯奇耶與夏訶勒，連同八Ａ戰俘營其他被遣返的囚犯，一同被載送至瑞士的康士坦茲。他們將從此地穿越法國領土被載送至里昂的一座兵營中，然後在那裡等待釋放。巴斯奇耶由於在八Ａ戰俘營擔任廚工，所以他在里昂的兵營中，同樣被指派去爲囚犯煮食。

巴斯奇耶、梅湘與他們的戰友一起在里昂停留了三週。一經獲釋，他們共同搭火車返回巴黎；巴斯奇耶回到他位於郊區的住家，而梅湘則回到他在市區的公寓 [22]。

兩名音樂家都因爲受囚導致瘦削得不成人形。巴斯奇耶的體重減輕了二十磅。一名比利時的畫家爲巴斯奇耶返回巴黎繪製畫像，圖中顯示出大提琴手雙頰凹陷。巴斯奇耶決定前往靠近楓丹白露的鄉間地帶，住在姻親家裡療養幾週；在那兒，他能受到良好的照護，直到他身體強壯到可以重新擔任巴黎歌劇院管弦樂團的助理首席大提琴手一職 [23]。梅湘則前往香檳區（Champagne）的奧布地區，住在兩名姑姑的農場中；他同樣在這裡接受照料，以恢復身體健康，然後才能重新擔任聖三一教堂中的管風琴手的職位 [24]。在一九四一年三月與四月，他在維琪小城停留了六週，爲皮耶‧謝費（Pierre Schaeffer）的青年法蘭西協會（Association Jeune France）完成了兩首《聖女貞德》合唱曲。一九四一年五月，他開始在巴黎音樂舞蹈學院教授和聲學 [25]。

圖 25
一九五二年，奧立菲耶・梅湘攝於巴黎國立高等音樂舞蹈學院。本圖獲得依馮・蘿希歐的許可，重印自彼得・席爾主編的《梅湘指南》一書。

圖 26
一九五二年，奧立菲耶・梅湘與依馮・蘿希歐攝於巴黎國立高等音樂舞蹈學院的鋼琴前。本圖獲得依馮・蘿希歐的許可，重印自彼得・席爾主編的《梅湘指南》一書。

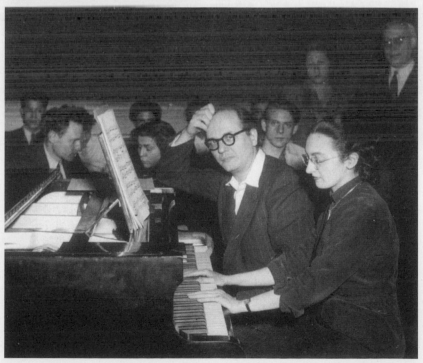

梅湘之所以能夠獲得巴黎音樂舞蹈學院的職位，是維琪政府在德國占領之下被要求制定的反閃族政策，所間接促成的結果。一九四〇年十月三日，維琪政府通過了惡名昭彰的「猶太人地位法案」（Statut des juifs），禁止猶太人占有足以影響輿論的職位，比如在教育、新聞業、電台、電影與劇院等的工作[26]。於是，巴黎音樂舞蹈學院突然面臨聘用新教師的需求，以取代一些被免職的猶太人，比如梅湘所取代的和聲學教授翁德黑・布洛科（André Bloch）即是其中之一。依馮・蘿希歐是梅湘授課的第一個班上的學生，她依然記得學生們看見新教授的凍瘡（腫脹的手指）時的吃驚感受，以及他們對這位老師的崇敬之心，因為，梅湘在他們面前，「從形式與和聲的觀點」，分析德布西的《牧神的午後前奏曲》（Prelude to the Afternoon of a Faun），「是這麼有見地；整間教室……充滿著我們對於這位從天上下凡來的大師的欽佩與讚嘆[27]」：

> 在他的第一個班上，學生們備受震驚，一方面是因為眼前這名老師如此年輕，另一方面是看到他的腫脹的手指——由於他關押在西利西亞期間物資缺乏，導致他得了凍瘡。他拿出一本德布西的《牧神的午後前奏曲》的袖珍版樂譜，把它放在鋼琴上，然後為我們彈奏。我們好驚訝，居然有人可以讀得懂管弦樂樂譜，並且還彈得出來——我們那時候實在好年輕！——可是他就在那裡彈奏，儘管手指畸形，但是鋼琴流洩出美麗的琴音。我們簡直深深著迷，整間教室的學生都直接流露崇拜他的神情[28]。

蘿希歐指出，對於作曲家而言，那是一段艱困的時期。除開他所承受的身體上的苦難——先是長久遭受囚禁，然後是德國人占領

法國後所實施的糧食配給制，兩者所造成的後果──梅湘也在情感上受苦。由於他的首任妻子克萊爾・蝶樂玻（Claire Delbos）病重，不得不送至非占領區的一家療養院休養，作曲家於是必須獨自扶養兒子帕斯卡（Pascal），並且同時兼任聖三一教堂的管風琴手與巴黎音樂舞蹈學院的和聲學教授兩份工作，而他回到家後還要兼顧作曲的志趣。蘿希歐解釋道：

梅湘在被關的時候受了好多苦。就像其他囚犯，他也掉了頭髮與牙齒。當他回到法國，他得了凍瘡、手指腫脹，因為他先前都沒有東西吃。所有囚犯的身體狀況都很慘，儘管並沒有像那些遭驅逐的人那般嚴重。而之後，稍稍讓他恢復健康的是來自兩名姑姑的照顧；她們在（香檳區的）奧布地區擁有一座農場。他的姑姑們在那段期間接待他，給他吃雞蛋、牛奶等食物，讓他多吃一點，因為那時候我們只有糧票可用。那時候戰爭還在。我們都吃得很差。

當他回到法國，他就與他的首任妻子與小兒子重新團聚。（他的小兒子出生於一九三七年。當小帕斯卡才兩歲大，梅湘就不得不離開去打仗。）但他的妻子生了病；她喪失記憶，被送往非占領區的一家機構療養。於是，梅湘獨自一人在巴黎扶養這個小兒子。他沒有任何幫手。他親自去房子地下室加熱取暖用的火爐；他帶著兒子去餐廳吃飯。可以想見，他們吃得很不好。他總是不停地在工作。他必須賺錢餬口，所以他除了在巴黎音樂舞蹈學院做教授外，他還在聖三一教堂擔任管風琴手，但即便如此，他還是沒有很多錢可用。他總是在說：「我必須要節省開支。

我打算走路去上班,而不是搭地鐵。因為,我這樣能省下
一餐飯的錢。」他就一直這樣過日子直到戰爭結束。之後,
他的健康逐漸恢復起來,但那段時期真的很艱苦[29]。

● ● ●

當梅湘與巴斯奇耶逐漸恢復身體健康,並重拾起巴黎的音樂
生涯,翁西‧阿科卡與尚‧勒布雷則繼續囚禁在德國。在戰友於
一九四一年二月獲釋之後,阿科卡下定決心要立即逃走,他於是擬
定了一個計畫。

在日內瓦公約規定的新命令之下,對於法國在非洲殖民地上所
徵募並被關押在德國戰俘營中的軍人,將給予特殊考量。依照翁西
的妹妹依馮的說法,這道命令的實施,將使德國人必須將非洲裔的
軍人轉送至氣候較為溫和的地區;之所以會制定這個新命令,是為
了回應紅十字會的譴責,因為紅十字會指出,習慣於撒哈拉地區氣
候的囚犯,無法忍受西伯利亞的寒冬。由於膚色較深與具有閃族人
的面貌特徵,出生於阿爾及利亞的翁西,可以被看成是阿拉伯人;
於是,在一九四一年三月,翁西隨同其他阿爾及利亞裔的囚犯被轉
送至迪儂(Dinan),一個位在法國布列塔尼半島上的小城。依馮曾
去到那兒探視翁西,並為他帶去一些他所央求的單簧管練習曲譜[30]。

翁西的弟弟呂西昂,卻講述了一個有所差別的故事。「耶路撒
冷的伊斯蘭教『穆夫提』(Mufti),是希特勒的好友。在某種程度
上,他可以讓很多阿拉伯人獲得釋放。」儘管囚犯與公民之間的通
信受到嚴密審查,但是不同戰俘營的囚犯之間的通信似乎不受限
制,於是,翁西可以寫信給位在齊根海恩的九A戰俘營中的呂西
昂,鼓勵他去冒充阿拉伯人,所以呂西昂也得以被轉送離開囚營。

「『有專為阿拉伯人準備的火車，』他寫信告訴我說：『如果你們營區也有這種火車，就搭上去，因為阿拉伯人會送回法國後再釋放[31]。』」不幸的是，在一九四一年三月轉送至迪儂的阿爾及利亞裔囚犯，並沒有獲得釋放。

依馮・德宏指出，一九四一年四月，當德國人重新集合囚犯，要將他們送回八Ａ戰俘營時，翁西就決意出逃[32]。德國人把囚犯趕上運送牛隻的貨運車廂，並以鉛板封好，而火車將駛往西利西亞；他們並且在每個車廂指定一名囚犯為車長，只要有犯人逃跑，立即槍斃車長。由於翁西已經計畫逃亡，他於是自願成為車長，因為他不想危及戰友同袍[33]。依馮還記得她的哥哥對她講述從火車上一躍而下的驚險往事：

> 當火車穿越法國中北部約納（Yonne）地區的村鎮聖瑞利安迪索爾（Saint-Julien-du-Sault）時，翁西請求他的夥伴們，把他們的腰帶串接起來，做成一條繩索。他們稍微移開車頂上的木板，接著利用那條代用繩索，把翁西舉起來，然後讓他從那個洞溜出去。當時正值午夜，火車仍舊在行進中，車頂上的翁西就那麼縱身一跳。最神奇的事情是，當他往外跳時，他手臂裡還揣著他那支單簧管！單簧管從未離開過他的身邊（德宏笑了起來[34]）。

翁西的兒子菲利普也同意姑姑的觀察：「令人驚訝的是，他在這些脫逃的嘗試中，單簧管始終帶在身邊。他從來沒讓單簧管離開過他。」菲利普也記得父親曾經說過，他如何枉費唇舌說服同車囚犯一起跟著他跳出貨運車廂：「你們什麼都不用怕。我是車長。我是那個要負責任的人，所以，如果我們跳車，我才是那個他們要槍

斃的人。跟我一起來吧[35]。」由於懼怕可能遭受的後果，沒有人跟隨翁西的腳步。

從火車上往外一跳，翁西墜落到河岸邊，由於掉落時的撞擊，翁西昏厥過去，並且造成手部受傷。兩名鐵路扳道工發現他不醒人事躺在河岸旁，於是就把他帶到一名醫生那兒，去包紮傷口。兩名扳道工意識到翁西是逃跑的囚犯，為了安撫他們的疑慮，那名醫生向他們保證，他隔天會將翁西轉送去德國管理機關。事實上，這名醫生並不打算這麼做。巴斯奇耶在重述翁西之後告訴他的故事時，他描述說，當扳道工離開，醫生就對翁西說：「『您必定覺得我瘋了……我要把您給藏起來。』所以，醫生就讓翁西躲在他家，照料他恢復健康，並且成功地讓他逃到非占領區。這真是個不可思議的故事[36]。」這名無私的醫生「冒著自己的生命危險，以全然的奉獻之心」，幫助了阿科卡，照顧他「超過一個月的時間[37]」。

在抵達非占領區之前，翁西先去了靠近亞維儂的貝都望（Bédouin）一地，走訪一位名叫古德朗（Coutelin）的友人住處；古德朗先生也是單簧管手，翁西自就讀巴黎音樂舞蹈學院的年代即與他熟識。古德朗聯絡上貝都望的一名神父，後者同意為翁西偽造一份洗禮證明[38]。翁西於是從此地北上巴黎與家人團聚。依馮‧德宏對她哥哥歸來那一天的情景，依舊歷歷在目。一九四一年五月十六日，那天恰巧也是她的生日：

> 翁西依舊帶著他的單簧管，他去到我們的好友茱莉‧巴依（Julie Bailly）的家中；她住在貝勒逢街（Bellefond Street）……當時他的手還是非常腫脹。我想是在早上八點鐘，茱莉來到我們家，對我們說：「阿科卡夫人，不要因為我底下要說的話驚慌。翁西昨天來到我家了。他覺得

他可能被跟蹤。所以他無法直接回到你們家，但是他很希
望可以私下祕密地看看爸爸、媽媽與所有家人。」所以我
們就跑去第十區的一名表親家裡碰面，大家待在一起一整
天……爸爸那時憂心忡忡。他擔心翁西失蹤的消息已經傳
了出去[39]。

　　結果，過了一九四一年五月十六日這一天之後，翁西・阿科
卡從此再也無法見上父親一面。隔天，翁西順利地非法穿越分界
線，前往位於非占領區中的馬賽。翁西在接到動員令之前任職的國
立廣播管弦樂團，原本團址設於巴黎，由於德國占領的關係，已經
遷往馬賽[40]。翁西重新接洽位於非占領區中的管弦樂團，並得以復
職，他於是在馬賽維持相對平靜的生活，一直到一九四三年；在這
一年，對於猶太人與參與法國抵抗運動（French Resistance）的人來
說，生活變得岌岌可危起來。

● ● ●

　　在此同時，身在巴黎的梅湘，則正在籌劃《時間終結四重奏》
的樂譜出版與法國首演事宜。一九四一年五月十七日，阿科卡抵達
非占領區；而同一天，杜宏出版社收到了作曲家的手稿[41]。這份文
件，見證著作曲家關押為囚的歷史。文件使用德國的草稿紙，第
三十三號的「貝多芬紙品」（Beethoven Papier）（每頁十六行）；作
曲家在每一頁的右上角都簽上名字，而在第二、六、七樂章的首頁
則印有「Stalag VIII A 49 geprüft」（八 A 戰俘營 49 核可）字樣。文件
上同時也顯示了，作曲家在八 A 戰俘營首演會前後所進行的修正的
紀錄。

　　除開第六與第八樂章的標題更動（參見圖24）之外，樂譜的序文就幾乎沒有顯示什麼大幅修訂的痕跡。然而，在樂譜上的許多速度標記被刪除，並替代上較慢或較快的註記。樂曲的整體速度與各樂章內的速度關係，兩者皆被改動，藉以創造更為極端的效果：大多數的情況是，緩慢的速度變得更為緩慢，而急促的速度則變得更為急促。第二與第三樂章的內在速度皆已更動（慢的段落變得更慢，快的段落變得更快），藉以在樂章本身之內製造更大的速度反差[42]。梅湘在聽過八Ａ戰俘營中的排練與首演的表現之後，是有可能認為，該曲目需要在速度上顯現更鮮明的差異性，抑或，以更為棘手的要求去挑戰演奏者，將比較能確保樂手達成他所想要的速度。舉例而言，少有單簧管手、大提琴手與小提琴手實際上在演奏各自的第三、第五與第八樂章時，可以在速度上緩慢到一如樂譜上的速度標記，因為那對於樂手在呼吸與琴弓控制上的難度過高。的確，假使梅湘只是保留原本的速度標記，演奏者可能更加無法達到他所希望的「抹除時間」的目標。

● ● ●

　　杜宏出版社在收到了手稿的一個月之後，緊接著就舉行了《時間終結四重奏》一曲的巴黎首演。這場音樂會是為了慶祝作曲家歸返故里，時間是一九四一年六月二十四日星期二傍晚五點，而舉行地點是位於第八區、瑪德蓮教堂（L'église de la Madeleine）附近的瑪度杭劇院（Théâtre des Mathurins）。音樂會的曲目安排，是對梅湘的室內樂作品的禮讚，最受注目的樂曲是《時間終結四重奏》的巴黎首演，而其他作品則包括有，寫給小提琴與鋼琴的《主題與變奏》（Thème et variations, 1932），以及四首寫給女高音與鋼琴的歌曲：選

自《三首歌》（*Trois mélodies,* 1930）的〈微笑〉（*Le sourire*）、《無言歌》（*Vocalise,* 1935），與選自《天地歌吟》（*Chants de terre et de ciel,* 1938）中的〈子夜裡外〉（*Minuit pile et face*）及〈復活〉（*Résurrection* [43]）。女高音瑪賽樂・邦烈（Marcelle Bunlet）表演聲樂作品，而梅湘擔任伴奏。梅湘之後在《我的音樂語言的技巧》的前言中，提及這位女高音，連同巴斯奇耶，同為他的作品的「最忠實的詮釋者 [44]」之一。負責為梅湘翻動琴譜的依馮・蘿希歐指出，想當然耳，梅湘也擔任《時間終結四重奏》一曲鋼琴部分的表演，而他在台上也簡單介紹並解說了所有的作品。巴斯奇耶重新擔任《時間終結四重奏》的大提琴手，而同為巴斯奇耶三重奏樂團成員之一的哥哥尚，則擔任《時間終結四重奏》與《主題與變奏》的小提琴手。巴黎的喜歌劇院的助理首席單簧管手翁德黑・法瑟里耶，則吹奏單簧管的部分 [45]。

翁西・阿科卡與尚・勒布雷，他們此時人在何方？明顯可見，阿科卡無法參與盛會。原因不只是因為他是逃亡的戰犯，而且也因為他是猶太人。假使他試圖離開非占領區、穿越分界線北上，他可能會陷入九死一生的危險當中。而勒布雷，則當然還關押在八Ａ戰俘營。

蘿希歐指出，這場音樂會並沒有錄音，因為瑪度杭劇院並非音樂廳。事實上，音樂會舉行的時間是劇院的午休空檔；對於某些沒有排定活動的時段，劇院會出租他用 [46]。然而，這場音樂會在三份重要的法國報刊上均獲得樂評家的評論報導，包括有《新時代報》（馬塞爾・德拉華［Marcel Delannoy］，〈從神祕主義到智力遊戲〉［Depuis le mysticisme jusqu'au sport］）、《音樂週訊》（賽吉・莫河［Serge Moreux］，〈瑪度杭劇院：梅湘的作品〉［Théâtre des Mathurins: Oeuvres de Messiaen］），以及《喜劇週報》（*Comoedia*；阿合度爾・歐內格［Arthur Honegger］，〈奧立菲耶・梅湘〉）。如

同巴黎戰時的典型作法，這些評論文章延遲數週才發表，大約在七月中旬見報。有趣的是，如同史普勞特所觀察到的，儘管音樂會上有兩名新近遣送回國的戰俘在場，而且舉行日期饒富政治意含——法、德簽署停戰協定屆滿一週年前夕——但是，這些評論幾乎沒有提及梅湘與巴斯奇耶被關押為囚的事蹟。德拉華只是簡單提到戰俘營舉辦過首演，而莫河則對俘虜一事隻字未提，這將導致對樂曲創作背景一無所知的法國讀者，全然想像不到這首曲子是在德國戰俘營中譜寫而成。而且，就在巴黎首演後隔天，梅湘的作品成為一個全國性轉播的廣播節目的放送主角之一；該節目主要為了褒揚德國入侵後遇難或被囚的作曲家。廣播節目的主持人是丹尼耶爾‧勒敘爾（Daniel Lesur），轉播的日期是一九四一年六月二十五日星期三，以紀念停戰協定一週年。當日的廣播內容，包括梅湘兩首先前錄音的、寫給鋼琴的《前奏曲》（*Préludes*, 1928-1929），以及墨西斯‧提希耶（Maurice Thiriet）與墨西斯‧裘貝（Maurice Jaubert）兩人的作品；前者曾經被關押在呂西昂‧阿科卡所屬的九 A 戰俘營，而後者則於交戰之中捐軀 [47]。

　　大體上，《時間終結四重奏》巴黎首演的評論人儘管深受音樂本身所震懾，但似乎如同在戰俘營首演時的觀眾一般，多少有點被不尋常的音樂語言與圍繞在作品本身的強烈神祕主義色彩及宗教性文本，攪弄得不知所措。尤其是宗教性文本，至少激怒了兩名評論人，並且使得某些觀眾敬而遠之。

　　莫河的簡短評論，可謂讚美之辭溢於言表。他在大膽的開場白中即斷言，《時間終結四重奏》一曲是「自從荀伯格上一首四重奏在巴黎演出之後，我們所聽過最讓人印象深刻的室內樂作品」。而他繼續加以闡釋：

原因為何？因為，得助於一種奠基於對古希臘節奏與印度教調式的思考——那是在他的藝術發展中他不得不面對的思考——所催生而出的深具原創性的旋律與節奏語言，奧立菲耶・梅湘邀請我們走入——但這一次走得更遠——他的內在世界中那一片施了魔法的叢林。在那兒，他以純粹音樂的歡愉來取悅我們。閃爍不定的和聲；緩慢聲線的重量，強烈傳達出神聖的氛圍；而令人激賞的、洋溢奇想的節奏時值之舞，在創意上則顯示出非凡的原創力：在這首一流的作品中，通過所有元素的調度，達致了震動聽覺與迷魅人心的效果，連最頑固的聽眾在離開音樂會之際也會這般承認[48]。

然而，莫河寫到結論時卻批評了「在八個樂章分別進行演奏之前，作曲家所做的解說，流露出一種禱告般的語調」（梅湘宣說了從自己的序文中摘錄出來的註解文字）；莫河繼續寫道：「這種作法除了破壞了該部樂曲在音樂上的連續性，而且作曲家的（宗教性的）辯護語調，讓某些人吃驚，也惹惱了許多人。我們會期待比較是屬於作曲技巧方面的解說，尤其因為慣常來聽這類音樂會的聽眾，組成分子主要是巴黎的音樂精英[49]。」

或許是因為身為梅湘的友人與支持者，歐內格——他也是著名的法國作曲家團體「六人團」（Les Six[50]）的成員——並沒有針對《時間終結四重奏》一曲的音樂或音樂之外的內容進行針砭，他把評論的主要篇幅致力於解釋作曲家的風格。歐內格在提及梅湘來自宗教的靈感與獨一無二的音樂語言時，措辭婉轉圓滑：

原則上，我對於這些預先建立的理論並沒有太大的

信心，但是，當演出讓我感覺到，這些理論是屬於音樂構
想中整體的一部分，並非是不必要的添加，於是我承認，
所有研究都是在信仰的促動下完成的。在此，實情正是如
此……某些人可能會發現，圍繞著這首樂曲有太多的文學
性陳述，並且為此感到遺憾。這雖然不無可能，但是，人
們卻能感受到作曲家令人信服的說服力；他在音樂上的創
見，是如此令人激賞，以至於我也不准自己去說三道四。
《時間終結四重奏》是一首激動人心的作品，音樂之美不同
凡響，並且標示出一名音樂人的雄心壯志 [51]。

　　歐內格的評論文章，以讚揚梅湘任職於巴黎音樂舞蹈學院作
結：「我確信，如此一名誠懇的藝術家所發揮的影響力將無與倫比；
學生們將從他的教導中，獲致不同於流俗想法的藝術品味 [52]。」

　　最嚴厲的批評來自於馬塞爾・德拉華。儘管德拉華承認梅湘創
作上的誠懇，但是如同莫河的評論，他也反對隨同作品出現的那些
註解說明，並且直率地挑戰了作曲家以下的主張：「如此的信仰行
動，必須透過全然翻轉的、非常人所擁有的音樂方法來表達。在旋
律與和聲上實現了某種調性並存的調式，引領聽者更加接近永恆。
而無關乎節拍的特殊節奏，則有力地促成了抹除時間的效果。」作
為回應，德拉華驚呼：「這些主張是多麼宏大的企圖！而且真誠度
不容置疑！但它卻先一步讓評論人繳械，因為它假定了所有問題都
已解決：白紙黑字上寫著『音樂語言不涉人世』、『非常人所擁有
的音樂方法』；『當時間消失，將更加接近永恆』——於是，想要對
作品進行詮釋，就必須從一個『神祕主義歷程』的觀點入手，而我
承認，這已經超出我的能力所及。」德拉華接著離題討論了神祕主
義與藝術的哲學問題，之後他譴責作曲家：「對我而言，謙遜地力

求達致完美之境的藝術家，並不需要為了能夠接近上帝而去描繪祂……就梅湘的情況來說，在希冀描繪上帝之光的企圖中，存在一種狂熱的主觀論，一種類似撒旦般的傲慢。更有甚者，他試圖在他的音樂中創造一種個人式奇蹟的力量，然後平靜地宣布，他已然大功告成[53]！」

至於樂曲本身，德拉華的態度卻有點模稜兩可：「器樂的整體風格有時顯得不討人喜歡」。尤其，他對於單簧管頗不以為然；在第三樂章中，他寫道：「單簧管的表現似乎顯得捉襟見肘」。他接著補充說：「但是這個樂章是屬於內容廣泛的整體中的一部分。它本身倒是構成了一個傑出的獨奏曲。」德拉華也指出了瑪度杭劇院的鋼琴品質不佳，並批評了第六樂章：「顯而易見，假使沒有作曲家那種『不當預設』的說法，我們大概絕對不會想到『顛狂的七隻小號』（以及它們所需要的管弦樂團）。」相反地，德拉華讚揚了第五與第八樂章在「旋律上的設計……充滿了宏大之美[54]」。

儘管獲得了這些好壞參半的評論，或許也由於評論人嘲笑的是信仰的問題，所以梅湘顯然並沒有因此氣餒卻步。雖然《時間終結四重奏》樂譜的出版實際上是在一年之後，亦即一九四二年五月 ── 由於長期的紙張短缺，導致杜宏出版社在首版上只印行了一百冊 ── 但是作曲家持續好幾個月始終掛念著這首曲子[55]。在一九四一年的夏天，梅湘送給他喜愛的大提琴家一個來自他們受囚時期中的別致紀念品 ── 那是一份《時間終結四重奏》首演的邀請卡，他在紙張背面親自寫上了題辭。一年之後，一九四二年的夏天，梅湘在納薩訶克開始提筆寫下《我的音樂語言的技巧》一書（於一九四四年出版）；在該書中，梅湘援引《時間終結四重奏》一曲作為說明範例遠超過他的任何其他作品[56]。

• • • •

對於梅湘與巴斯奇耶這類少數的幸運寵兒來說，戰時的生活儘管艱苦，但仍舊繼續往前進。相對而言，阿科卡家族就沒有受到好運眷顧。翁西的父親，亞伯拉罕・阿科卡是第一次世界大戰的老兵，如同其他猶太裔老兵，原則上是屬於維琪政府反閃族法律的豁免之列[57]。雖然一九四〇年九月二十七日所頒布的命令要求居住在占領區中的猶太人必須向當局登記，並在身分證上蓋上「猶太男性」或「猶太女性」的戳記[58]，但是，當時的猶太人尚未遭受系統性的圍捕並驅逐的處置。然而，法國抵抗運動的成員則經受毫不寬待的搜捕行動[59]。有時，甚至與抵抗運動毫無瓜葛的人，無論是否為猶太人，也會被當局出於報復而加以逮捕，原因只是因為居住在曾經發生過抵抗行動的地區，或是被懷疑與抵抗運動分子間有所關連以致。一九四一年十二月十三日，法國警方拘捕了睡在床上的亞伯拉罕・阿科卡。諷刺的是，並非因為他是猶太人才漏夜抓走他[60]。

警方實際上正在追捕亞伯拉罕的第四名兒子喬治（Georges）；他使用化名馬努黑（Manouret），是法國抵抗運動中的一名活躍分子。由於遍尋不著喬治，警方於是逮捕亞伯拉罕作為替罪羔羊[61]。他的退伍軍人身分明顯被置之不理；他的媳婦翁端涅特在她的著作《爸爸說那肯定是個猶太人》一書中寫道：

> 這名待人接物循規蹈矩的法國人，隨同其他法國人投入一戰的戰鬥並獲得勳章表揚，而且對此榮譽頗為自豪，他並不願意遵從他人給予的建議躲藏起來，他相信自己不會受到無謂的傷害。他以身為法國人為榮，他對於能捍衛自己的國家，並將如此的愛國信念傳承給自己的子女深感

榮耀；他的三名兒子（翁西、呂西昂與喬瑟夫）都已成為戰俘。他全然無所畏懼！唉！但是德國人嘲弄他，嘲笑他的作為、他的想法與他所代表的一切。殘酷的是，他們幾乎沒有給他時間去擁抱妻子，他的妻子對突發的抓補行動完全不明所以；他們用步槍抵住他的背，把他推搡到公寓門外 [62]。

亞伯拉罕・阿科卡被帶走的前一天，有六百四十三名法國猶太人遭到圍捕；而他之所以被抓，顯然是當局為了報復法國抵抗運動所發起的一連串反德攻擊事件以致。該戰鬥行動的時間點是選在，美國在蒙受日本於十二月七日突襲珍珠港而決定參戰之後 [63]。依馮・德宏在底下引文中詳述了父親被逮捕的悲痛往事：

> 我父親是在黑克斯電影院（Rex movie theater）發生暴動事件後被抓走的。但是他們要找的人並不是他，而是我弟弟喬治。那時候，我們已經好久都沒有喬治的消息。而只要發生反抗事件，警方的鎮壓行動就愈來愈嚴厲。

> 我父親在康比耶涅（Compiègne）被拘留了好幾個月的時間，然後被移送到德朗西（Drancy），接著又轉送到皮蒂維耶（Pithiviers）。他非常自豪自己是戰爭老兵，非常非常引以為榮。我曾經對他說過：「你是戰爭老兵有什麼用？那只不過證明了你曾經跟他們（德國人）打過仗。」他是個忠心耿耿的人，所以他叫我母親主動去登記出身是猶太人。而我拒絕了他。我絕不會去登記。

> 當我父親人在德朗西的時候，他寫信告訴我們說：「我們最後都會被承認是打過仗的退伍軍人，而且也是法國

人。我現在要離開德朗西的囚營，前往皮蒂維耶。我再過幾天就可以回到家。」但他從此再也沒有回來 [64]。

從一九七八年出版的一本法文書《遭流放的法國猶太人的紀念冊》（*Le mémorial de la déportation des juifs de France*；作者是賽吉・克拉斯費爾德［Serge Klarsfeld］），阿科卡家族終於確切得知他們的父親之後的遭遇。克拉斯費爾德的研究，使用了當代猶太文獻中心（Centre de Documentation Juive Contemporaine）所提供的資料，鉅細靡遺地登載了每一輛從法國出發、載送遭驅離的猶太人的火車，並且列出了每一名遭流放者的姓名、出生日期與被逮捕的地點。在編號第三十五號的列車載送名單上，出現了亞伯拉罕・阿科卡的名字。克拉斯費爾德寫道，這輛載送了一百名法國猶太人的列車，在一九四二年九月二十一日從皮蒂維耶囚營啟程，而於九月二十三日抵達了奧斯維辛：「在這批遭流放者到達目的地之前，有超過一百五十名男人在科塞爾（Kosel）被挑選出來轉往其他勞動營……而到了奧斯維辛，有六十五名男性被留下來從事勞動；他們一一被編號，號碼從 65356 到 65420。同時也有一百四十四名女性被留下來，她們的編號是從 20566 到 20709。而該火車剩餘的人則直接送進毒氣室 [65]。亞伯拉罕・阿科卡就身在這些人當中。

● ● ●

當梅湘與巴斯奇耶在巴黎重拾音樂生涯，翁西・阿科卡也回到國立廣播管弦樂團擔任單簧管手；樂團位於非占領區的馬賽，阿科卡也因此可以逃離殘殺整個歐洲猶太人的恐怖行動。而在此同時，小提琴手尚・勒布雷則繼續關押在八 A 戰俘營中。「注定要無聊到

死 66」，他曾挖苦自己說道；他在當時不僅失去梅湘與巴斯奇耶，而且也被奪走了摯友阿科卡；他曾經與他們三個人共同實現了他一生中最值得紀念的大事之一。如同許多其他囚犯，勒布雷也熱切地想要逃離囚營 67。一九四一年十月，他與兩名獄友企圖逃亡，但不幸的是，三天後即被抓獲，又被遣送回哥利茲的囚營之中 68。

一兩個月後，接近一九四一年年底，勒布雷獲得一個幸運的機會。同樣經由霍普斯曼・布呂爾的協助，勒布雷利用與他的夥伴梅湘、巴斯奇耶相同的方法進行離營的嘗試，亦即，借助布呂爾偽造的文件，宣稱自己是一名護佐：「事情就像是出自連環漫畫一樣。布呂爾爲我們假造證明文件，使用由馬鈴薯雕刻出來的假印章。他允許我們造假。而如此一來，就讓我們得以離開。我們每個人都冒充成護佐 69。」

勒布雷在一九四二年年初抵達巴黎之時，他有「完全失去人生方向」之感，他覺得「他作爲小提琴手的生涯已經告終」。服兵役幾乎用上了他人生中七年的光陰，而且是一名懷有抱負的音樂人在生涯中最關鍵的一段時期。勒布雷感到，他這些年來荒廢練習，以致技巧生疏，已經到了無法挽救的地步：

　　由於從一九三四年開始服兵役，我基本上直到一九四二年之時，已經放棄了小提琴的專業（除開演奏梅湘《時間終結四重奏》一曲之外）。練習根本是不可能的事。我那時候想，在這樣一段時間中，其他人已經更上層樓了，而我永遠沒辦法追上他們的水準。我的人生可說毫無方向感。我想要拋棄一切。但是心中還有那麼一點意願，想著也許還可以再試著拉拉琴。我於是想說可以成立一個三重奏或四重奏樂團，但是種種想法最後都變成一團

亂。我並不想成為一個小樂團中的樂手，而是一名獨奏樂手，而且，如果有可能的話，我想成為一名指揮。總之，從一九三四到四二年，我沒有聽過任何音樂，連一個鐘頭也沒練過琴，我認為這件事已經沒有轉圜的可能。不管好壞，整個情況就是這樣了 [70]。

勒布雷儘管獲釋，卻反而感覺自己無路可出，直到一名同樣畢業於巴黎音樂舞蹈學院的友人「扔給了他一件救生衣」。這名友人本身是位演員，她告訴勒布雷說他擁有一副好嗓音，她建議他跟著一起練習朗讀劇本，因為她即將參加導演夏爾勒·杜朗（Charles Dullin）於巴黎的莎哈－白納特劇院（Sarah-Bernhardt Theater）所舉行的角色甄選。「我琢磨著，反正也不會有什麼損失，就同意跟她對戲。我於是帶著劇本到劇院去為她對台詞。結果，居然錄取的人是我！而這也成為我的職業生涯的新起點 [71]。」

杜朗對勒布雷極有好感，只是覺得他的姓氏對於舞台演員來說有點太長，建議他取一個比較短的姓氏，同樣以 L 開頭：「Lanier」。於是，一九四二年八月，尚·勒布雷搖身一變成為尚·拉尼耶（Jean Lanier [72]）。他的第一個角色是演出尚·薩蒙（Jean Sarment）的劇作《瑪木黑》（*Mamouret*）中的馴馬師一角，而他只有二十四小時可以熟悉這個人物。他的下一個角色的戲分遠為吃重許多，是飾演莎士比亞的劇作《理查三世》（*Richard III*）中的白金漢公爵（Duke of Buckingham），他謙沖地承認說：「請注意，我是有點驚訝杜朗挑了我來扮演白金漢公爵這個大角色，因為在此之前，我從來沒有在舞台上說過台詞。於是我像發瘋似地投入這個角色之中，完全不了解自己在做什麼 [73]。」

勒布雷演完《理查三世》之後，就在尚－保羅·沙特（Jean-Paul

Sartre）的重要劇作《蒼蠅》（*Les mouches*）的首演中，擔綱演出俄瑞斯忒斯（Oreste）一角。之後許多角色接踵而至，不僅在劇場獲得表演的機會，而且也參與電影與電視的演出。「我會拉小提琴這件事，讓杜朗感到非常吃驚。是的，這真的逗得他發笑。而且，他也把我這項能力派上用場。」已經成為演員的小提琴手笑著說道[74]。無論何時，只要劇本中的角色需要一名小提琴手，尚・勒布雷，又名尚・拉尼耶，就會是第一個被垂詢與邀請的對象。看起來，他已經找到他一生的志業。

第七章
四重奏分飛

　　隨著時光流轉，參與《時間終結四重奏》戰俘營首演的音樂家們，分別踏上了不同的道路。奧立菲耶・梅湘晉身法國最舉足輕重的作曲家與教育家之一，而艾提恩・巴斯奇耶的巴斯奇耶三重奏樂團則名列法國一流的室內樂樂團之一。翁西・阿科卡成功地實現了身為一名管弦樂團單簧管手的生涯，而尚・勒布雷，又名尚・拉尼耶，則在劇場、電影與電視上獲致藝術盛名。儘管他們彼此後來中斷了聯繫，但是他們在《時間終結四重奏》首演會之後仍然偶爾會有相遇的因緣，因為，梅湘、巴斯奇耶與阿科卡隸屬於相同的職業圈子。這四個人的生涯無論彼此間的分歧多麼巨大，他們交會在《時間終結四重奏》一曲時所綻放的光芒，將永遠留名青史。

●　　●　　●

　　一離開了八Ａ戰俘營，《時間終結四重奏》一曲的音樂家們頓時理解到，他們所面對的環境依舊布滿荊棘險阻。直到大戰結束前，在法國的生活儘管明顯比八Ａ戰俘營中好上許多，但仍然極端困頓。不僅食物匱乏，藝術自由也備受箝制。法國境內的所有居民每天都生活在德國人與維琪政權的監視之下，而有些人則在日復一日的恐懼之中苟且求生。

　　一九四二年十一月初，同盟國的軍隊登陸法屬北非地區、希

特勒下令全面占領法國之後，日常生活變得更加無以為繼。十一月十一日，德軍跨越分界線長驅直入非占領區。整個法國至此全部淪陷[1]。

對於一直以來居住在占領區中的梅湘、巴斯奇耶與勒布雷來說，日常生活並未因為分界線的抹消而有多少改變。然而，對於阿科卡來說，希特勒的新命令卻造成深遠的影響。在法國投降之後，原本團址設於巴黎的國立廣播管弦樂團播遷至非占領區，如今被迫重返巴黎。翁西此前跟著妹妹依馮與弟弟皮耶住在馬賽，並於該管弦樂團擔任樂手。在馬賽時，依馮擔心自己的猶太身分會被發現，於是就改姓「Angéli」（翁潔麗）；那是她的弟妹翁端涅特 —— 並非猶太人 —— 的娘家姓氏。而翁端涅特 -「angel」（天使）・阿科卡，則把自己的身分證借給大姑使用[2]。當管弦樂團遷回巴黎，翁西與皮耶同樣採用假身分，改姓歐里尤勒（Auriole）。依馮以難得的好心情解釋了所牽涉的複雜過程：

> 當管弦樂團遷回巴黎，我們所有人都改了姓。（依馮笑了起來）喔，我們還真的設計出一套騙人的說法，以便取得身分證。我的身分證是真的，因為那是我弟妹給我的。但其他人的證明文件都是假的[3]……總之，我們先把我們的媽媽「嫁給」某位歐里尤勒先生，如此一來才能生下翁西，然後再讓媽媽跟他「離婚」，接著「改嫁」給翁潔麗先生，如此才能生下我，然後我們讓媽媽「再度離婚」，以便「重新嫁給」歐里尤勒先生，如此才能生下我弟弟皮耶。說起來真是騙很大[4]。

在巴黎先借住友人家一陣子後，三名改了姓氏的手足租到了

一間位於聖夏爾勒街（rue Saint Charles）237 號的公寓，就在雪鐵龍汽車工廠的正對面；他們說服房東相信他們是來自敦克爾克的難民。依馮記得，每天傍晚，當他們回到家中，就會說「又成功了一天[5]」。三名頂著假姓氏的阿科卡兄妹，繼續在巴黎營生，一直到大戰結束。翁西在管弦樂團中實際上還保留著眞實姓氏，而且始終未被舉發，「無疑是因爲他（討人喜歡的）個性使然」——他的弟媳如此聲稱道[6]。但是該樂團的其他猶太裔樂手就沒有那般幸運[7]。

德國的占領，同樣使得當初四重奏其他三名成員在生涯發展上無法一帆風順。儘管因爲法國身陷經濟危機造成對新演員的需求降低，但是拉尼耶還是努力讓自己在劇場界站穩腳跟，先後主演了薩蒙的劇作《瑪木黑》（1942）、莎士比亞的劇作《理查三世》（1942）、沙特的劇作《蒼蠅》（1943）、尚·季洛度（Jean Giraudoux）的劇作《所多瑪與蛾摩拉》（*Sodome et Gomorrhe,* 1942），以及普利斯特里（J. B. Priestley）的劇作《危險的轉角》（*Virages dangereux,* 1944）。

巴斯奇耶在戰前已經是聞名遐邇的大提琴家。巴斯奇耶三重奏樂團當時已經擁有一系列令人欽佩的錄音作品，並接受委任演出過尚·弗宏榭（1934）、博胡斯拉夫·馬爾蒂努（1935）與安德烈·卓利韋（André Jolivet, 1938）等人的作品[8]。想當然耳，戰爭造成了該樂團的巡演計畫突然中斷。自巴斯奇耶於一九四一年返回巴黎直至大戰結束，他的音樂表現僅限於在巴黎歌劇院管弦樂團的演出，以及偶爾隨同巴斯奇耶三重奏樂團在法國所舉辦的音樂會而已[9]。

梅湘雖然於這段時期在作曲上創作甚豐，但他在巴黎音樂舞蹈學院的教學自由卻多少受到約束，因爲，納粹明顯對於諸如史特拉汶斯基、伯格等「現代主義」作曲家進行打壓，而且也因爲他本身只是和聲學教授，而非作曲學的老師。然而，一九四三年，在他的友人奇伊－貝爾納·德拉皮耶——這名埃及學學者與梅湘相識於

從南錫前往八Ａ戰俘營的路途之上——的邀請之下，作曲家開始在德拉皮耶位於維斯康提街（rue Visconti）的寬敞公寓中，針對作曲開立私人課程；這幢公寓有一段時間屬於十七世紀的偉大劇作家尚‧哈辛（Jean Racine）所有，而且擁有兩架出色的大鋼琴[10]。在該課程中，梅湘第一批進行解析的作品，即包括屬於「現代主義」風格的《春之祭禮》與《時間終結四重奏》[11]。如同梅湘受囚時的那些戰友們一般，梅湘的學生們，包括賽吉‧尼格（Serge Nigg）、克羅德‧普里歐（Claude Prior）、弗宏絲瓦絲‧歐卜（Françoise Aubut）、墨西斯‧勒胡（Maurice Le Roux）、依馮‧蘿希歐、依菲特‧葛西摩（Yvette Grimaud）、尚－路易‧馬丁涅（Jean-Louis Martinet）與皮耶‧布萊茲（Pierre Boulez），同樣對作曲家充滿崇拜之情，賦予他某種「彌賽亞降臨」的神力。梅湘把這群學生稱爲「又專注又深情的弟子[12]」。他們利用梅湘名字所喚起的象徵意義，把自己暱稱爲「箭矢」（flèche），蘿希歐解釋說：「我們都叫彼此爲『箭矢』，原因是，如同所有年輕人一樣，我們想像我們即將給這個世界帶來天翻地覆的改變，我們將把一支支箭射向四面八方；所以我們也想到，這些箭代表著字母 M，也就是『Messiaen』（梅湘），而『Olivier Messiaen』的 O，就代表著他的入室弟子這一個圈子的學生[13]。」

　　梅湘與這一群欽佩他又有才華的學生的交誼，想必應當激勵他提筆寫下《我的音樂語言的技巧》（1944）一書，他將該書題獻給德拉皮耶；而葛瑞菲茨將如此的教學相長描述如下：「梅湘在藝術上經歷了十年的快速成長，他的創意爆發緊緊關聯於他在音樂技巧上的嫻熟，而顯然也應該與人際關係有關，特別是與依馮‧蘿希歐的交往[14]。」在這一段時期中的幾個作品，包括《阿門的幻象》（*Visions de l'Amen*, 1943）、《凝視聖嬰二十回》（*Vingt regards sur l'Enfant-Jésus*, 1944），皆是獻給蘿希歐，並且由她擔任首演。克萊爾‧蝶樂

玻（Claire Delbos）於一九五九年過世，而三年後，蘿希歐成為梅湘的第二任妻子[15]。

然而，在維琪政權之下，新進作曲家的作品很難獲得演出機會。奈傑爾・西梅爾納在〈梅湘與七星音樂會：某種反抗德國占領的祕密式報復〉（Messiaen and the Concerts de la Pléiade: A Kind of Clandestine Revenge against the Occupation）這篇文章中指出，德國當局實際上自一九四三年，即全面禁止在音樂廳中演出法國作曲家所有未曾發表過的樂曲。在某種程度上，正是為了規避如此的禁令，嘉斯東・伽里瑪（Gaston Gallimard）與丹妮絲・杜阿樂（Denise Tual）遂創立了七星音樂會；這個系列性音樂會僅開放給受邀而來的巴黎知識分子與文化精英：「以便為幾位首屈一指的法國作曲家，提供一個重要的演出平台，不然他們的音樂作品在德國占領期間大部分皆始終沒有發表機會。」這個系列性音樂會委任過梅湘進行創作，並主辦他最重要的兩首作品的首演：《阿門的幻象》（1943）與《上帝臨在的三個小聖禮》（Trois petites liturgies de la Présence Divine, 1945[16]）。

然而，萊絲麗・史普勞特卻對七星音樂會的重要性不以為然，並挑戰法國「現代主義」派別的作曲家在這段時期遭受迫害的說法：

　　大多數學者假定……在德國境內所實施的禁止法國新樂曲公開演出的禁令，同樣也在法國的占領區內執行；而且，納粹對於本國的現代主義作曲家的迫害，應該使得梅湘的最新作品想要在占領之下的巴黎發表，在政治上顯得並不恰當。梅湘與七星音樂會的緊密關係……更加強化了如此的假設。在戰後的流言蜚語中，人們以為，這個系列性音樂會是戰時巴黎唯一一個上演前衛性音樂節目的單

位，再加上杜阿樂宣稱他們為了反抗德國禁令，特別將每場音樂會排定給遭受德國人打壓的樂曲來演出——這些說法長久以來被直接照單全收。但是，從來都未出現過針對當代法國音樂——或大體上針對現代主義作品——的禁令。在第三帝國眼中，巴黎這座城市是一個國際性櫥窗，繼續維持當地多采多姿的文化生活，對於納粹統治下的新歐洲所可能呈現的面貌，可說是最佳的政治宣傳。德國軍官也期望，對於法國文化抱持寬容的態度將有助於兩國合作。各式各樣的藝術活動，甚至是——或說特別是——引發爭議的文化事件，最起碼也能使大眾轉移對於戰爭苦難的注意力 [17]。

不過，梅湘與維琪政權的關係卻更為複雜。當許多法國作曲家獲得來自維琪政府的委任創作，但梅湘卻從未列在候選名單之內。如同史普勞特所解釋的，梅湘於一九四一年獲得巴黎音樂舞蹈學院的教職一事，

　　使該校許多上了年紀的著名作曲家感到憤慨。梅湘那種具有強烈個人色彩的音樂語言，以及他新穎的教學法——把調性和聲的編排視為創造性的作曲技巧——幾乎使他與所有同事格格不入。在維琪政府中職掌藝術管理局（Administration of Fine Arts）的官員，擔心現代主義影響了法國的獨特審美品味的未來，於是將梅湘排除在新近擴增的獎助機會之外；這項補助計畫，旨在支持法國新創作的樂曲，以對抗德國的宣傳攻勢 [18]。

　　比起梅湘被排除在這些政府委任作曲的名單之外，遠遠更爲令人吃驚的作法是，「由維琪政府的戰俘外交事務局（Diplomatic Service for Prisoners of War）所獎勵的音樂會籌辦單位，顯然應該會挑選寫作於受囚時期的樂曲，但卻忽略了」梅湘的《時間終結四重奏 [19]》。這個音樂會的其中一場，命名爲「囚營中的作曲家」，於一九四二年一月十一日由音樂舞蹈學院演奏會協會（Société des Concerts du Conservatoire）擔綱演出，而節目內容包括三名新近獲釋的作曲家梅湘、尙・馬丁儂與墨西斯・提希耶的作品。馬丁儂與提希耶是呂西昂・阿科卡被囚的九 A 戰俘營中的囚犯，他們兩人所發表的樂曲皆寫作於囚營之中；至於梅湘，則並非如此。由於這是一場由管弦樂團出演的音樂會，指揮夏爾勒・明希（Charles Munch）挑選了《被遺忘的奉獻》（*Les offrandes oubliées*, 1930）而非《時間終結四重奏》一曲來代表梅湘的作品 [20]。甚至丹妮絲・杜阿樂同樣也忽略了，梅湘想要在七星音樂會演出《時間終結四重奏》的請求 [21]。不過，梅湘在這段時期中確實舉行了兩場《時間終結四重奏》的私人音樂會：其中一場是特別爲了他的私人課程的學生所辦，時間是一九四二年十二月二日，於威爾森總統大道（avenue du Président-Wilson）上的一間畫廊舉行；另外一場則是在「青年法蘭西的友人」（Les Amis de la Jeune France）團體的支持之下，於一九四五年五月二十五日，在奇伊－貝爾納・德拉皮耶的家中舉行 [22]。然而，除開巴黎首演一個月後第五樂章作爲安可曲進行表演，以及另外兩次的全本演出，《時間終結四重奏》一曲直到大戰結束都不再有公開演奏的機會 [23]。

　　《時間終結四重奏》一曲所受到的忽視，明顯並非完全起因於它的音樂內容使然，史普勞特認爲：「巴黎的樂評家與聽眾已經準備接受其他的現代主義作品，並把它當作這一場戰爭的見證，只

要作曲家使用音樂來撫慰而非逃避，被眼下種種慘痛事件所折磨的人心[24]。」有兩部作品可以引為例證：其中之一是安德烈‧卓利韋的連篇歌曲（song cycle）《一名敗戰士兵的悲悼》（*Laments of a Defeated Soldier*）；它如同梅湘的《時間終結四重奏》具有許多維琪政權的傳統主義者所反對的現代主義特徵，但是在戰爭期間卻經常有表演機會。另一個例子是馬丁儂為合唱隊與管弦樂團所寫作的《戰俘之歌》（*Chant des captifs*）；一九四三年六月由音樂舞蹈學院演奏會協會予以演出，並因此獲得該年度最佳新音樂創作的巴黎城市大獎[25]（Grand Prize of the City of Paris）。這兩部作品皆情感熾烈地表達了挫敗士兵的困境；相對而言，梅湘的《時間終結四重奏》則對此毫無著墨。如同作曲家在之後的一個訪問中所說，他並不承認末日的隱喻是對於他受囚時日的評述：「我譜寫這首四重奏曲，是為了逃離大雪、逃離戰爭、逃離囚禁狀態、逃離我自己。我從這首曲子所獲得的最大益處是，在三十萬名[原文照登]的囚犯之間，我大概是唯一一個自由的人[26]。」

然而，最終卻是梅湘而非其他人的作品，普遍上被認為與囚犯經驗的關聯甚鉅。唯有《時間終結四重奏》一曲通過了時間的考驗。

● ● ●

一九四四年六月六日，同盟國的軍隊登陸諾曼第。當德軍敗戰撤退，法國的在地抵抗運動開始奪取控制權，戴高樂將軍的臨時政府於是派遣代表進入被解放的地區，監督權力移轉的過程。該年八月十九日，巴黎的抵抗運動部隊向德國占領勢力發動攻擊；八月二十五日，德軍節節敗退，「自由法國人」部隊在菲利普‧勒克萊爾將軍（Philippe Leclerc）的領導下進入巴黎。翌日，戴高樂將軍率

領軍隊走上香榭麗舍大道進行凱旋閱兵遊行。巴黎終獲解放，法國人欣喜若狂。英國、美國與蘇聯於同年十月二十三日聯袂正式接受，由戴高樂將軍領導的法國臨時政府的地位。

一九四五年一月二十七日，奧斯維辛獲得解放。八 A 戰俘營中的最後一批囚犯亦於同年五月八日獲釋[27]。

德國於一九四五年五月二日投降，而日本也於八月十四日踵繼其後。歷史上最具毀滅性的戰爭至此終告落幕。

當全世界逐漸恢復秩序，《時間終結四重奏》的音樂家也開始重拾正常生活。翁西・阿科卡連同他的手足皮耶和依馮丟棄了假身分，一起與他們的兄弟們 ── 他們全都倖存下來 ── 團聚。呂西昂與喬瑟夫兩人於一九四五年春天分別從各自所關押的囚營中獲釋，而原本化名為馬努黑、參與抵抗運動進行地下戰鬥的喬治，也成功躲開了維琪政權與德軍當局兩方的追殺[28]。阿科卡家族的重新團圓原本應該綻現的歡欣心情，卻因為雙親的缺席反而悲傷低迷；父親亞伯拉罕不幸於一九四二年九月被送進奧斯維辛的毒氣室，而他們的母親哈樹樂（Rachel）則於幾個月後的一九四三年一月，因為太過悲傷而與世長辭[29]。

一九四五年，翁西・阿科卡與潔內特・謝菲麗耶（Jeannette Chevalier）相遇；潔內特當時是巴黎的一名藥學系學生。她在一九四七年嫁給了翁西，生下兩名子女，分別是一九五〇年出生的潔納維耶芙（Geneviève；小名 Gigi），與一九五二年出生的菲利普[30]。一九四六年，翁西贏得了法國廣播愛樂樂團（Orchestre Philharmonique de Radio France）的助理首席單簧管手的職位。十一年之後的一九五七年，他的弟弟呂西昂獲得了該樂團的第四小號手的職位，排在首席小號手墨西斯・翁得黑（Maurice André）這個傳奇人物身邊吹奏。呂西昂記得，翁西與梅湘在排練該樂團經常演奏的

曲目《愛之交響曲》（*Turangalîla-symphonie*, 1948）時，經常彼此談話的情景。「在休息時間，梅湘總是跟翁西在一起。他一定在翁西身邊。他們之間惺惺相惜，因為翁西也很喜歡梅湘[31]。」他們兩人之後就比較沒有經常來往。雖然梅湘與巴斯奇耶比較常碰面，但他們兩人後來也彼此失聯，原因是兩人皆行程滿檔[32]。

在大戰結束後，巴斯奇耶再度與巴黎首演時的樂手一起演出《時間終結四重奏》，亦即，梅湘彈奏鋼琴、他的哥哥尚拉奏小提琴，而翁德黑·法瑟里耶吹奏單簧管；演出地點靠近巴黎的傷兵院（Les Invalides），是博蒙伯爵（Comte Étienne de Beaumont）位在杜侯克街（rue Duroc）上的豪華宅邸。一九五六年，梅湘偕同法瑟里耶、艾提恩與尚·巴斯奇耶在巴黎的聖樂學院進行《時間終結四重奏》的首次錄音[33]。這次的錄音成品，先是由法國唱片俱樂部公司（Club Français du Disque）於一九五六年發行，之後於二〇〇一年再由環球音樂／悅耳動聽公司（Universal Music/Accord）重新發行，並收錄在「法國音樂典藏」（Collection musique française）系列底下[34]。這是梅湘親自錄製《時間終結四重奏》的唯一一份錄音，在巴斯奇耶眼中，它是該曲在速度與強度上的權威性參考版本[35]：

> 我認為，有一件事很重要：那張我們在巴黎灌錄的唱片，是由梅湘擔任鋼琴演奏。對於想要演出這首曲子的人來說，他們可以去聽聽這張唱片在速度與強度等等作法上的表現方式。因為梅湘本人在彈鋼琴，而且他當時對我們的要求非常嚴格。而我們也確實地做出了他所要求的演奏方式。它是作曲家真正的意思[36]。

在這次錄音完成後某日，梅湘在《時間終結四重奏》樂譜的單

簧管部分的首頁上，寫下獻給翁德黑・法瑟里耶的題辭（參見圖27）：

致翁德黑・法瑟里耶──

這首曲子於一九四二年（原文照登）在瑪度杭劇院舉行首演之際，擔任單簧管演奏的無與倫比的音樂家：他此後亦已吹奏該曲許多次，而且始終如此出類拔萃，技巧完美純熟！

獻給偉大的藝術家！

獻給摯愛的友人！

<div align="right">

全心全意感謝你，

奧立菲耶・梅湘[37]

</div>

圖27
梅湘在《時間終結四重奏》樂譜的單簧管部分的首頁上，寫下獻給翁德黑・法瑟里耶的題辭。其上的日期並不正確，應該是一九四一年。奇伊・德卜律與依馮・蘿希歐提供。

　　巴斯奇耶最後幾次看見梅湘的場合中，有一回是在巴黎歌劇院
管弦樂團進行《愛之交響曲》的芭蕾舞作排練之時；他當時仍然在
該樂團擔任大提琴手。巴斯奇耶記得在第一次排練時作曲家表達了
一些意見，並從中指出了梅湘個性中幽默的一面，而這是作曲家的
各種傳記中鮮少提及的面向：

　　　　歌劇院有一次為《愛之交響曲》配上芭蕾舞。我當時
　　還在那兒擔任大提琴手，而且我也還記得第一次排練時的
　　情景（巴斯奇耶笑了起來）。梅湘人在現場。他大幅擴增了
　　管弦樂團的編制，添加上了各種各樣的樂器，包括有：馬
　　特諾琴（一種電子鍵盤樂器）、打擊樂器，而且為獨奏的鋼
　　琴加裝了擴大機 —— 演奏鋼琴的人就是他的妻子依馮·蘿
　　希歐。還有其他音量極端響亮的樂器設備。在進行排練的
　　前半場時，因為這一干樂器調整得不盡如人意，於是製造
　　出相當可怕的噪音。我們所有人的耳膜都要破掉了。在休
　　息時間時，我跟梅湘一起走進大廳，他對我說：「老天！
　　我搞出了多大的噪音！難怪德布西老是被說東說西，因為
　　他沒有做出夠響亮的噪音。」您看看他講這句話多風趣！
　　他是很有幽默感的人。他真是才華出眾[38]。

　　勒布雷由於已經全方位開展演藝生涯，所以他不再有機會可以
與作曲家見上一面。然而，梅湘卻與另一名前戰俘、波蘭建築師亞
歷山大·李切斯基往來通信；這名建築師曾經在現場聆聽《時間終
結四重奏》的首演音樂會。一九八四年十二月，李切斯基寄給梅湘
一份《時間終結四重奏》於波蘭演出的節目單；這是另一名八 A 戰
俘營的前戰俘、農業學教授切斯瓦夫·麥特哈克（Czeslaw Metrak）

所贈送給他。麥特哈克連同其他三名同囚營的前戰俘在該份節目單上簽上了名字，他們分別是：賽布洛斯基·康哈德（Cebrowski Konrad）、布爾當·薩摩斯基（Bohdan Samulski）與日迪斯瓦·納德里（Zdzislaw Nardelli）。李切斯基記得，納德里是一名作家，在戰俘營時負責管理圖書館；他在戰後出版了一本書，書中提及了《時間終結四重奏》的首演，以及梅湘在圖書館內譜寫樂曲的情景。李切斯基寫道：

> 我寫著信，一邊聽著查爾斯·博德曼·瑞送給我的《時間終結四重奏》唱片所傳出的樂聲。作為一名建築師與業餘的畫家，我對於這首曲子的組成方式、它的樂音色彩與作品精神深感欣喜。
>
> 再次感謝您的來信，以及特別是〈禽鳥的深淵〉所喚起的心靈感受 [39]。

另一名來自八Ａ戰俘營的舊識，在大戰結束後也尋求與梅湘重新聯絡，那就是德國軍官霍普斯曼·卡爾－阿爾貝特·布呂爾。（參見圖28）布呂爾戰後在新成立的東德的哥利茲一地，重拾律師的職業生涯。一九四八年，在一次失敗的造反行動後，他被判強迫勞動三年。他在獲釋後，前往西柏林為西德政府工作。

梅湘似乎曾經寫過謝辭寄給布呂爾，感謝他使獲釋過程一切無虞。布呂爾曾將這個謝辭拿給大衛·果胡朋過目；果胡朋是八Ａ戰俘營的一名猶太裔囚犯，並與布呂爾成為朋友，兩人在戰後仍保持聯絡 [40]。一九六八年，果胡朋以布呂爾的名義寫了一封信給梅湘，詢問作曲家是否能撥出時間與他在巴黎找一天見面敘舊：

　　我本身是八Ａ戰俘營的前戰俘，我正是在那兒結識布
呂爾先生。一九四○年，我起初是在醫務室擔任翻譯員。
然後，因為我本身的職業是皮革匠，我就被派往勞動小隊
那邊工作。這也是我一直沒有機會認識您的原因……

　　我自我介紹的唯一目的是為了告訴您，我又再次見到
布呂爾先生。我想並不需要再為您講述他的事情，因為在
他讓我翻看的一本冊子上，有您親筆的題辭，內容令人
感動。

　　我想，正是布呂爾先生，這名德國軍官與職業律師，
保障您當時安全地獲得釋放。

　　不知您是否希望改日與他相見？我們可以在我前往巴
黎時碰面；我每個月都會跑一趟巴黎……而且我可以為您
安排相會事宜……地點任您挑選。

　　親愛的先生與友人，請接受我最誠摯的敬意。期待您
的回音[41]。

　　事情的結果是，梅湘與布呂爾兩人會面一事從未發生。果胡朋
得知梅湘的地址，於是帶著布呂爾去拜訪他。但是，果胡朋聲稱，
門房說梅湘並不希望與他們見面。布呂爾「當時非常氣惱，不想堅
持下去[42]」。然而，蘿希歐說，作曲家在之後不久幾次嘗試與這名德
國前軍官取得聯繫，卻徒勞無功，布呂爾在那段時間很可能已經過
世了[43]。依照果胡朋的說法，布呂爾後來出了車禍，而確切的死亡
日期無法獲知。

圖 28
高齡八十歲時的霍普斯曼・卡爾－阿爾貝特・布呂爾。大衛・果胡朋與韓
娜蘿爾・勞爾華德提供。

● ● ●

　　自從八 A 戰俘營的首演之後，翁西・阿科卡就再也沒有參與
過《時間終結四重奏》的演出，原因顯然是因為，法國廣播愛樂樂
團要求獨占旗下所有樂手的音樂演出權利[44]。一九七一年，他從樂
團退休下來，開始隨同妻子經營位在巴黎的藥局生意[45]。然後，
一九七五年，他被診斷罹患癌症[46]。

　　阿科卡於一九七五年十一月二十二日往生，享年六十三歲
（參見圖 29）。難忘於他的迷人個性與餘音繞樑的吹奏風格，愛
樂樂團的同事們稱呼他是「單簧管界的佛里茲・克萊斯勒（Fritz
Kreisler）」。「當他吹起單簧管，」他的弟弟呂西昂說：「可以達到

一種真正超群絕倫的感性水準[47]。」他那種永不退縮的樂觀天性，是緊密相連於他討人喜歡的幽默感，他的兒子菲利普說：「我記憶中的他，一直是個始終看重人生積極一面的人。他總是帶著歡喜的心情對我們講述那段往事，儘管那是他人生中非常艱困的一段時期。他會幽默十足地細說他的逃亡故事[48]。」

呂西昂說，翁西雖然欠缺正式教育，但他遍覽群書、學問淵博，而且他的智慧與機智影響了每一個他所接觸的人。翁端涅特—翁潔麗·阿科卡在她的著作《爸爸說那肯定是個猶太人》中，極為生動地捕捉到了翁西的魅力本質：

> 他自學有成，擁有探知一切的熊熊欲望：各種各樣主題的知識，都讓他興趣盎然。他的個頭比喬治與皮耶矮小，身形消瘦，始終不善打扮，而且難以置信地健忘，但卻又能聚精會神投入在讓他感興趣的事物之上。他很難稱得上是英俊小生：一頭鬈髮、大鼻子、小而深陷的雙眼，而且兩頰瘦削；想要找出值得稱讚的外貌特徵，只是枉費心機。再加上他的膚色黝黑，使他的兄弟都戲稱他是「黑人」。然而他一點都不在乎，因為，儘管他的外表欠缺吸引力，但他知道自己擁有一種難以界定的個人魅力：一種誰也不能動搖的快活個性，尤其，他的幽默感讓他能夠在最絕望的處境中，辨識出最細微的美感或撫慰的痕跡。他能讓無動於衷的人發笑，而人只要一笑，無論當時多麼愁雲慘霧，實際上就能得救[49]。

阿科卡之死，對於奧立菲耶·梅湘而言，也是一個巨大的損失。一九七五年十二月五日，梅湘寫了一封弔唁信函給予潔內

> 獲悉好友翁西・阿科卡過世的消息，我是如此震驚與悲痛。我敬愛他、敬重他這樣一個人、這樣一名朋友、這樣一位音樂家。我們曾經共同被囚於（西利西亞地區的）哥利茲一地的八Ａ戰俘營；正是他，在這座囚營中所舉行的我的《時間終結四重奏》首演會上吹奏單簧管。之後，他也經常在（法國廣播）愛樂樂團裡參與我的作品的演出。他是一位深具魅力、聰穎過人的人物，也是一位真正的藝術家。失去他，讓我們失卻太多。獻上我對他在音樂成就上的讚嘆與佩服，以及我的萬千摯愛，盼望您節哀順變。
>
> 　　　　　　　　　謹致我恭敬而關愛的祝福，
>
> 　　　　　　　　　　　　奧立菲耶・梅湘[50]

● ● ●

大戰結束之後，接踵而至的委託作曲、教職任命、榮譽的表彰與獎項的授予，在在肯定了梅湘所擁有的大師級地位。《時間終結四重奏》最終成為他最著名的創作之一，而且也是他在世界各地最常被表演的名曲之一。在法國，他作為一名傑出教育家的聲譽日隆，使巴黎音樂舞蹈學院在一九四七年任命他擔任樂曲分析課程的教授；這是院長克羅德・迭勒凡古（Claude Delvincourt）特別為他設立的講座。梅湘在這個位子上春風化雨將近二十年，教學內容完全超出傳統音樂學院課程之限，他分析古希臘節拍、印度教節奏與鳥歌，以及德布西的《佩利亞斯與梅麗桑德》與第二維也納樂派（Second Viennese School）的系列作品。這堂課後來被稱為「超級

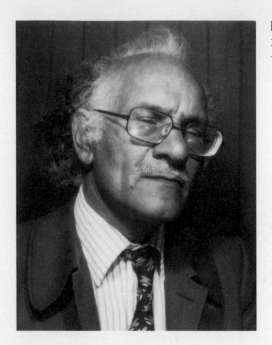

圖29
六十三歲時的翁西・阿科卡。依馮・德宏提供。

圖30
一九七五年十二月五日，於翁西・阿科卡去世之際，梅湘寫給潔內特・阿科卡的弔唁信。潔內特與呂西昂・阿科卡提供。

作曲課程」，以其獨一無二的音樂取徑聞名世界[51]。一九六六年，巴黎音樂舞蹈學院任命梅湘擔任作曲學教授；他直至一九七八年才從這個職位退休[52]。自一九四一至七八年間，無論是註冊選修或旁聽這些和聲學、樂曲分析與作曲學課程的知名學生名單，恰恰是作曲家在教學上卓著聲譽的最好明證。連同上文曾經提及的才華洋溢的皮耶·布萊茲、賽吉·尼格與依馮·蘿希歐，還包括有：卡爾海因茲·史托克豪森（Karlheinz Stockhausen）、伊阿尼斯·澤納基斯（Iannis Xenakis）、蓓茨·裘拉絲（Betsy Jolas）、吉爾貝·阿密（Gilbert Amy）、特希斯東·米哈伊（Tristan Murail）、傑哈·格西賽（Gérard Grisey）、傑拉德·李文森（Gerald Levinson）、威廉·鮑爾科姆（William Bolcom）與喬治·班傑明（George Benjamin[53]）。

梅湘作為作曲家的名聲，同樣在這些年之間扶搖直上，給他帶來了一系列管弦樂曲的大型創作委託案，包括有：《愛之交響曲》（1949）、《群鳥甦醒》（*Réveil des oiseaux*, 1953）、《異邦鳥禽》（*Oiseaux exotiques*, 1956）、《天堂的顏彩》（*Couleurs de la cité céleste*, 1964）、《而我期待死者復活》（*Et exspecto resurrectionem mortuorum*, 1965）、《從峽谷到群星》（*Des canyons aux étoiles*, 1974）與《光耀彼世》（*Éclairs sur l'au-delà*, 1992），以及歌劇《阿西西的聖方濟各》（*Saint François d'Assise*, 1983）。在梅湘晚年期間，以他的作品為主題的大型音樂節在歐洲各地先後舉行，也證明了他在國際上的盛譽不同凡響。法國在向作曲家致敬而辦理的活動中，其中一個是在他七十歲生日之際，由法國的文化傳播部、法國廣播電台（Radio France）與巴黎市政府聯合主辦；另一個是在他八十大壽之際，由巴黎音樂舞蹈學院主辦；還有一個則是於一九九六年由法國國家圖書館主辦。一九八六年，他被授予法國的最高榮譽勳章「大十字勳位榮譽軍團勳章[54]」（Grand-Croix de la Légion d'honneur）。

梅湘在八十歲生日過後不久，健康狀態開始走下坡。但是隨之而來的許多頌揚作曲家成就的典禮，與多不勝數演出他的曲目的音樂會，數量已經多到他無法親自出席的地步。一九九一年一月十五日，一場紀念《時間終結四重奏》首演五十週年的誌慶音樂會，在德國哥利茲的聖彼得教堂（St. Peter's church）的地下室舉行。該日的曲目除了《時間終結四重奏》之外，還包括梅湘寫給管風琴的《雙聯畫》與寫給長笛與鋼琴的《烏鶇》兩首曲子。梅湘沒有出席這場盛會；他的經紀人墨西斯·維爾納（Maurice Werner）聲稱，該地喚起了作曲家「太多的痛苦記憶」，而且，由於近來身體不適，他不得不「減少出外旅行[55]」。然而，兩年前，他慷慨捐款給「軍官戰俘營暨第八軍區戰俘營的前戰俘全國聯誼會」（Amicale Nationale des Anciens Prisonniers de Guerre des Oflags et Stalags VIII）；這個全國性的組織成立於一九六五年，宗旨是爲了曾經受囚於軍官戰俘營與第八軍區戰俘營的前戰俘之間能夠重新取得聯繫並保持聯絡[56]。該組織的主席保羅·多爾納（Paul Dorne）寫了一封信給依馮·蘿希歐感謝梅湘的大筆捐款，他寫道：

　　　　來自您的善意所贈予聯誼會的這一張慷慨的支票，是爲了我們生活窮困的戰友著想，而且也是一個紀念那段遭受囚禁的時日的象徵，我確信，如此的用心將感動我們所有的會友。我以所有會友之名，謹向您如此令人敬佩、觸動人心的用意，致上萬分感激之情。

　　　　我讀了又讀，我會說我充滿熱情地一再覽讀，這樣一封直接來自我們的大師奧立菲耶·梅湘真心吐露的對於音樂信仰的表白。五月底，我們將在尼姆舉行大會，我屆時何其有幸能以最高的熱忱，爲我的戰友們朗讀如此清晰有

力的訊息。

五月二十三日晚上六點鐘，在聖佩爾沛帝教堂（Église Sainte Perpétue）中，《時間終結四重奏》的唱片樂音將迴盪在我們內心，而我們所有戰友的思緒與祈禱都將迴向給我們摯愛的大師奧立菲耶‧梅湘[57]。

一九九二年，戰友們的禱告再度迴向給虔誠的作曲家。軍官戰俘營暨第八軍區戰俘營的前戰俘全國聯誼會，於勃艮第的城鎮沙隆（Chalon-sur-Saône）的聖彼得教堂中舉行宗教儀式，以紀念該年去世的前戰俘。而奧立菲耶‧梅湘也是逝者之一[58]；他在巴黎的博榮醫院（Beaujon Hospital）歷經了兩次手術與「好幾個月的痛苦[59]」，最後於一九九二年四月二十八日凌晨時分撒手人寰，享壽八十三歲。

梅湘最後的管弦樂作品《光耀彼世》，是在過世的兩週前與依馮‧蘿希歐共同完成；蘿希歐當時在徵詢了作曲家的意思後，補加了速度上的標記。而在喬治‧班傑明的指導之下，蘿希歐也完成了《四重協奏曲》（Concert à quatre）的最後一個樂章；因為在梅湘去世之時，這一樂章的管弦配曲僅譜寫了部分[60]。

他最後的著作只能處於未完成狀態，預計將是一部歷史性鉅作，而且也是作曲家自一九四四年《我的音樂語言的技巧》一書以來，在作曲研究與樂曲分析的主題上最具權威性的論著。這一部《論節奏、色彩與鳥類學》（Treatise on Rhythm, Color, and Ornithology），將呈現作曲家在巴黎音樂舞蹈學院四十年之間的教學成果；該書包含七冊，每一冊皆超過三百頁[61]。梅湘過世後的一九九二至二〇〇二年這十年之間，蘿希歐勤奮不懈地與阿勒豐斯‧勒都克出版社（Éditions Alphonse Leduc）共同努力要將這套鉅著付梓面世[62]。她預言這套書籍將如同《我的音樂語言的技巧》一般

被譯成多種語言，以便讓世界各地對奧立菲耶・梅湘的樂曲感興趣的人們都能親炙他的音樂思想[63]。

一九九四年，在法國基金會（Fondation de France）的支持之下，成立了奧立菲耶・梅湘基金會（Fondation Olivier Messiaen）。該基金會在蘿希歐的主持之下，致力監督以下工作的進行：與傳播梅湘作品有關的活動、支持年輕的音樂家與學者、梅湘的手稿保存，以及如作曲家所願，繼續維護梅湘位於波迪樹（Petichet）的屋舍與花園。正是在多菲內（Dauphiné）地區的拉夫雷湖（Lake Laffrey）南邊的波迪樹小鎮，作曲家從一九三六年直至去世前，幾乎每年夏天都會避居此地作曲（參見圖 31）。他的工作室從他在一九九一年秋天離開此地後一直原封不動保存至今，而連同他所使用的書桌、大鋼琴與書櫥，如今都成為「梅湘博物館」的一部分。他的大部分手稿保存在作品的出版者手中，包括《時間終結四重奏》一曲的手稿在內。而其他部分則存放在法國國家圖書館，或是由依馮・蘿希歐保存[64]。

對於梅湘的另一種紀念形式，可以在八 A 戰俘營的位址上見到。大戰結束後，哥利茲這座城鎮被平分成兩半，分屬德國與波蘭兩國。囚營原址如今被一片野草覆蓋，處於靠近德國邊界的波蘭小鎮茲戈熱萊茨（Zgorzelec）之內。當初的營房已不復存在，但是在原本的大門入口處豎立了一塊告示牌，上面以波蘭文簡述了八 A 戰俘營的掌故；而在它的旁邊有一塊紀念碑，上面的飾板載有法文與波蘭文寫就的紀念文字 ── 這個地點，因為一個由法國囚犯所組成的四重奏樂團因而聞名世界。飾板上的文句讀來簡單：「成千上萬名戰俘曾經受囚於這座囚營，他們在此生活與受苦。」（參見圖 32、圖 33）

於是，有關八 A 戰俘營及其囚犯的記憶退隱至歷史的洪流之

中，因為歷史是受時間束縛的觀點下的產物。然而，梅湘看見超越時間邊界之外的光景。「梅湘總是為時間的現象所震動，」蘿希歐說：

> 我的丈夫認為，時間是上帝的發明，而由於時間是上帝的創造物，有一天，當世界終結，時間將會結束而且會銜接上永恆。真的很難想像，當人一死，就不再臣服於時間的控制之下。所以逝者處於永恆之中。這即是《時間終結四重奏》一曲的主題：當時間終結，當宇宙不復存在，就會漂流至永恆之境。這個難解的謎團使我的丈夫深深著迷[65]。

當作曲家踏上永恆之境，也就繼續長存下去。

圖 31
一九九一年夏天，梅湘與蘿希歐攝於波迪榭。依馮·蘿希歐提供。

圖 32
八A戰俘營今日景觀。大門入口處豎立了一塊告示牌，上面寫道：「關押軍官以下的士官兵的戰俘營。哥利茲八A戰俘營，設立於一九三九年九月七日。一九四五年五月八日獲得解放。一九三九年九月，超過一萬名波蘭士兵被囚禁於此。總計有超過十二萬名戰俘曾經先後受囚此地，包括有：美國人、英國人、義大利人、法國人、南斯拉夫人、俄羅斯人與波蘭人。囚營的高死亡率，是起因於飢餓、寒冷、疾病，與囚營人員的殘殺所致」。譯者楊‧雅可布‧柏坤 (Jan Jakub Bokun)。

圖 33　用以紀念八A戰俘營的囚犯的紀念碑上的飾板。

第八章
永恆之境

　　這首《時間終結四重奏》包含了八個樂章。原因為
何？「七」是個完美的數字，神造萬物花了六天的時間，
然後由一個神聖的安息日所認可；這個休養生息的第七日
將延伸進永恆之境，成為充滿永恆之光的第八日，洋溢恆
久不變的平和與安詳[1]。

　　本書包含八章。原因為何？「七」是個完美的數字，一首為了
某一段時日告終而創造的四重奏曲，綻現在一個不完美世界的崩落
之上；而第七章延伸進永恆之境，成為得以重溫往昔時光的第八章。

　　為何要有這個第八章？本章致力於述說《時間終結四重奏》一
曲誕生的第二面向：在梅湘與阿科卡辭世之後，仍舊持續往前滾進
的歷史；那兩位依然在世的夥伴艾提恩・巴斯奇耶與尚・勒布雷的
人生、他們的感懷，與梅湘、阿科卡的親人們的感想；以及，經由
音樂所復甦的那段可怖的過往，對他們所有人所產生的影響。本章
在此將重新講述，於〈序曲 一張邀請卡〉初始幾頁所展開的對話，
並讓它持續下去。本章經由與在世見證者的對話，想重新迎回那個
年代的浮光掠影，並在這個時代中重現《時間終結四重奏》，讓它不
朽的樂音躍然紙上。

●　●　●

我與艾提恩・巴斯奇耶的首次訪談是相約他家；那棟位於巴黎第八區聖奧諾黑市郊路上的公寓，距離凱旋門與香榭麗舍大道步行僅約十分鐘，坐落在一個美麗的街區上。他一看到我，立即開朗地問候我；這名瘦削的長者，只見合宜的外套與領帶掛在他柔弱的身形之上。我當時思忖，這位老先生依然活力旺盛，而他討人喜歡的幽默感，則頓時使我起初的恐懼煙消雲散，因為，原本一想到這位名氣響亮的大提琴家，他所屬的三重奏樂團曾經在全球舉行過大約三千場的音樂會，就不免心生畏懼[2]。

在第一次訪談中，當他開始鉅細靡遺詳述一連串導致他被關押的事件；他與梅湘、阿科卡、勒布雷之間建立的友誼；他在八A戰俘營中的生活點滴；《時間終結四重奏》一曲的首演始末；他與巴斯奇耶三重奏樂團的音樂生涯；以及，他與自德布西以降幾乎所有大師級的法國作曲家的合作關係——有一件事當時清晰無比，大提琴家儘管年事已高，卻明顯擁有非凡的記憶力。在我眼前的這名音樂家，與音樂界的接觸廣泛深遠，能夠以令人讚嘆的精確度講述他的經驗，而且還擁有說書人的魅力。在一碟脆餅與一瓶波特酒的助興下緬懷往事，他拉出一只大行李箱，裡頭裝滿三重奏樂譜，並且樂譜上都可以見到諸如米堯、埃爾諾・多赫南伊（Ern Dohnányi）、海托爾・維拉－羅伯斯（Heitor Villa-Lobos）、阿爾貝爾・魯塞爾（Albert Roussel）、亨德密特、皮耶爾納等人的簽名，然後聽他一一講述帕布羅・卡薩爾斯（Pablo Casals）、喬治・安奈斯可（Georges Enesco）與莫里斯・拉威爾（Maurice Ravel）等這些曾經與他有過交集的音樂家的人生故事。（參見圖34）

當請大提琴家談談長達四十七年、作為巴斯奇耶三重奏樂團成員之一的經驗時，他僅僅懷念著美好的時光：「看見三兄弟都擁有或多或少相同的天賦，而且一直保有手足之情，其實頗讓人驚喜。

我們之間幾乎從未發生過什麼小摩擦。我們當然也會彼此爭論，但是只要我們一演奏音樂，那些芝麻小事似乎就不再有什麼大不了的[3]。」

巴斯奇耶以愛慕的心情談起他已逝的妻子蘇姍·古茨（參見圖36）。他不僅描述她的音樂才華、她的美貌與深情，而且還舉例講述她在戰時所表現的善良與勇敢的事蹟。這名女子明顯不只一次冒著自己的性命危險，去幫助她的猶太友人：

> 我的妻子與我在法蘭西喜劇院（Comédie Française）有個朋友，他是個演員，名叫勒古爾答（Le Courtois），是我在當兵時的上司，他是一名士官。他在遭到關押之前，娶了一名年輕的猶太女子。當他從囚營回來之後，他與他的妻子當然不得不找個地方躲起來。所以我太太就盡她所能幫助他們。她甚至把自己的身分證換了照片，然後給了他的妻子，以便讓她能夠逃到非占領區。而另一個也受到威脅的朋友，有一天打電話給我太太，說：「我有一只裝著文件的手提箱，絕對不能留在家裡；如果被德國人發現，我必定會被抓走。」他們的房子離我們家非常近，而房子後面架有梯子。我太太於是爬上那個梯子，拿到手提箱，然後把它帶回家裡來。如果是她被逮到，那就是她會被送去集中營。哦，她真的做出很大的犧牲[4]。

而正是在被問及有關《時間終結四重奏》的故事緣由時，大提琴家衷心地分享了他永難忘懷的回憶，包括「三根弦」的大提琴與首演時觀眾「數以千計」的錯誤說法；梅湘的樂曲譜寫與〈禽鳥的深淵〉的首次讀譜；以及，翁西·阿科卡驚險萬分的逃亡經歷。當

被問到他是否曾經想像過《時間終結四重奏》一曲有朝一日會如此聞名，巴斯奇耶評論道：「沒有，自然想像不到。我沒有想像過它會引發人們這麼大的興趣。但它當然是實至名歸，因為這首曲子真的很傑出[5]。」

在回憶起與梅湘的相處往事時，巴斯奇耶不只是提供了日期與相關人事地物的名稱，他還能確切地娓娓道來所有細節。在重現戰爭年代的氛圍時，巴斯奇耶不僅填補了歷史的空白之處，而且所講述的故事是如此令人回味再三。傾聽著他生動地描述與梅湘在凡爾登觀察鳥鳴的過程，我彷彿也身歷其境聆聽到鳥兒群起的啁啾之歌。

巴斯奇耶的口述證言更令人讚嘆的一點是，在憶述種種戰爭時期的事件時，他總是試圖從這些悲慘的處境中發現幽默的一面。當他憤愾地談論著八A戰俘營中囚犯食物匱乏的情形時，他的語調陡然輕快起來：「我記得曾經注意到一名法國囚犯，一個壯碩的傢伙，來自諾曼第，身材高大粗壯，很胖的意思。經過兩個禮拜之後，我們看見他整個人像消了氣的氣球一樣瘦下來。最後這個人瘦得跟竹竿一樣。然後（紅十字會的）補給包裹到來，他又像充氣一樣胖回來（巴斯奇耶笑了起來）。他又回到原本的體型了[6]。」

在回想那一個野蠻殘酷的險惡年代時，巴斯奇耶反而念念不忘那些做出小小人性舉動的人們。「戰爭是關於人性的一堂課，」他說：

> 我有一段為時不長的時間，被派遣到我們稱為「勞動小隊」的地方工作。我從營地被送到大約一百公里遠的史堤高，去為一名擁有花崗岩礦場的紳士工作。我們總共有二十八人，住在一間提供給十人居住的房間。我們只

好一個疊一個、全擠在一起。負責煮食的人是德國婦女；她們的丈夫也跟我們一樣在花崗岩礦坑工作。我們每天起床後，大約早上六點鐘抵達那兒，然後就開始勞動。到了十一點鐘，我們會有個什麼東西可以「喝」……而不是吃。不過是一杯代用咖啡而已。但是德國男人都由他們的妻子供餐，各種各樣的罐頭肉品、馬鈴薯應有盡有，但我們卻什麼都沒有！尤其是麵包，吃都吃不到。他們有半個鐘頭的用餐時間。三十分鐘一過，接著就抽一根香菸。然後我們就必須回去工作。但是，當這些男人經過我們面前時，會小心不被德國守衛發現，他們會偷偷遞給我們半條麵包……這足以證明……戰爭的荒謬。

自豪於高人一等的法國菜，大提琴家心情愉快地笑著補充說：「我們在那個勞動小隊吃的所有菜餚都是用『煮』的。所以，有一次，我的一個朋友對我說：『我打賭這些德國女人不知道怎麼炸東西。』我們應該去教她們怎麼炸馬鈴薯的。她們想必會這麼想：『這些法國人真是天才[7]。』」

在這些訪談中，大提琴家有時會運用說書人的技藝來逗我這位美國客人開心。當講述到從八 A 戰俘營獲釋後的時期時，在他仍舊處於德國人的監視之下，於里昂一地，他同樣被派去擔任廚工一職。巴斯奇耶表現得如同是這個美食聞名全球的國家的代表，再次嘲笑德國人的烹飪技巧。他聲稱，他們的乾淨與效率幾乎無助於改善他們平淡無味的菜餚。「我接下來要娛樂您一下，」他說：

我在德國時就是擔任廚工。當我被遣送回國時，我先被送到里昂的一座法國兵營。我被指派去煮湯。於是，第

圖 34
巴斯奇耶三重奏樂團與作曲家弗
洛宏・施米特（坐者）合影。站立
者從左至右依次是艾提恩、尚與
皮耶。艾提恩・巴斯奇耶提供。

圖
35
艾
提
恩
・
巴
斯
奇
耶
於
排
練
中
情
景
。
艾
提
恩
・
巴
斯
奇
耶
提
供
。

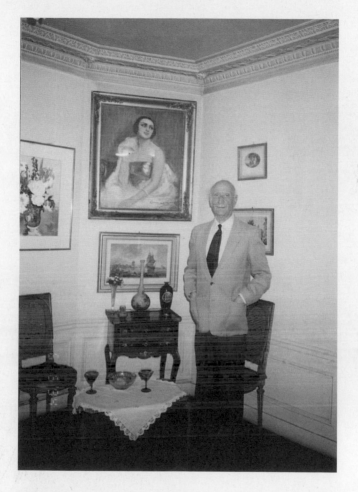

圖 36

一九九四年六月六日，艾提恩・巴斯奇耶攝於巴黎自宅。牆壁
上懸掛著他的妻子蘇姍・古茨的肖像畫；該畫像由露蕙絲・拉
余 (Louise Larrut) 所繪。

一天，我們被命令說：「六點鐘必須煮好湯。這裡有鍋碗
瓢盆可以用等等。」他們給我們用的湯杓都不是很乾淨。
但是那鍋湯真美味。它嚐起來的味道比起我們在德國煮的
湯好喝太多，可是在德國，每樣東西永遠都很乾淨、都收
拾得很整齊（巴斯奇耶笑了起來）。在法國，器具都不是很
乾淨，但是食物很美味[8]。

巴斯奇耶帶著崇敬的口吻談論梅湘卓越的才華，而且不僅如
此，梅湘對待其他人所抱持的寬大與尊重的態度也讓他佩服。他還
記得梅湘極為鼓勵年輕作曲家去尋求音樂表達的新形式：

梅湘真是個寬大為懷的人，在所有層面上都是。只有
那些本身不好、行事不走正道的人，他才會討厭；不然，
每個人都有權活著，都值得獲得別人的尊重。他真是個傑
出的人。而且他對於那些前輩作曲家的看法，表現得尤其
公正。他對於過往的那些大師級作曲家完全心悅誠服、敬
重有加。有一回，我在批評朱爾·馬斯奈。我跟他說：「馬
斯奈總是想獲得大眾認可。事實上，他只是一味地討好觀
眾。他盡做些諂媚阿諛的事來得到觀眾的掌聲。」然後梅
湘回答說：「或許是有這個傾向，但是不管怎樣，他懂得
作曲，他的技巧真的很優秀。再說，馬斯奈是德布西的老
師，而德布西獲得羅馬大獎的清唱劇《浪蕩子》，從旋律的
觀點來看，跟馬斯奈很相像。」因此您可以明白，他是個
很公正的人。而且他總是在鼓勵那些在努力尋找新作曲方
法的年輕人[9]。

巴斯奇耶在提及音樂對戰俘營中那些囚友的影響時，語調充滿激昂的熱情。囚犯們當時集資捐錢給他，以便讓他可以去買琴弓、松香與「四根弦」的大提琴，他大笑起來（這是暗指梅湘錯誤地宣稱，他在首演時所使用的大提琴僅有三根弦）。當他帶著新琴回到囚營中時 ── 他表情生動、指手畫腳地說 ── 所有人「開心地大叫[10]」。巴斯奇耶同樣以如此興奮的情緒，把《時間終結四重奏》的首演之夜描述成一場「奇蹟」，因為那些對音樂所知不多的獄友們全都正襟危坐聽完最後一個音符。

而在講述這一段悲苦時期的往事時，大提琴家甚少表露憤懣或苦澀的反應。作為一名知名的音樂家與梅湘的友人及同行，巴斯奇耶確實多少受到幸運之神的眷顧，而這或許也是他之所以能夠始終保持如此樂觀態度的原因。「我們只要想想，」他說：「有人在那些戰俘營一待就是五年這麼長的時間！我真的非常幸運可以跟梅湘在一起。多虧了他，我才能夠回來[11]。」

在考慮到他在八Ａ戰俘營中所受到的特殊待遇，當大提琴家聲稱他從未因為遭受關押而灰心喪志，就比較不令人訝異。「對於我們會把德國人攆出門外，我從未懷疑過，」他說：「我很確定他們會輸……我當時大約三十五歲。我還是一身硬骨頭……我從未失去希望。一次都沒有[12]。」

在五次的訪談中，巴斯奇耶僅有一次談話語氣轉為憤怒，那是在他談及，童年時目睹父親從第一次世界大戰的戰場返家時「完全變了一個人」，導致他喪失信仰，以及第二次世界大戰居然隨著一戰結束不久之後而來。「在我小時候，我有很多錯誤的想法。我在年輕時就是個樂觀的人。」他說：

第一次世界大戰開打時，我才九歲，我看見我的爸爸

出發上戰場，然後在回家時完全變了一個人。我的母親那時非常掛念我的父親，因為他可能會戰死沙場。一個人還小時就記得這些事情，真是可怕。當戰爭結束時，大家就說：「沒錯。絕不會再發生像一戰那樣的另一場戰爭了。絕對不可能。」然後二十年之後，戰爭卻又再度出現（巴斯奇耶踩了一下腳）！真是難以置信 [13]。

「戰爭是不義的行為，」他在隔一次的訪談中下結論道：「但是我從未試圖逃避該負的責任。我是可能逃避兵役的，但我對自己說，我去當兵就可以替代某個人上戰場。所以我也從未想過要從戰俘營逃走。而梅湘也沒想過這樣的事 [14]。」

巴斯奇耶也與我分享了他對一些較為私人性議題的想法。當被問及梅湘的虔誠信仰時，他順勢解釋了他自己的不可知論的立場：

我的哥哥尚，行事風格比較傳統，他每個星期天都會上教堂。另一個哥哥皮耶卻不會去。而我也不會。我覺得那樣做很做作。所以我也放棄了……有一次，我很好奇，於是翻出《侯貝爾法語大辭典》（*Grand Robert*），想查查「agnostique」這個字是什麼意思。它的定義讓我很開心。辭典上寫著：在我們去世之後，我們可以想像發生什麼事嗎？一切皆有可能發生？抑或，什麼事情皆不可能發生？對此，我們一無所知。不可知論，意思就是我們無法得知。我的立場就是這樣。我一點也不是無神論者！無神論者所為何來？我們可以在大自然中、在音樂中發現上帝的存在……法蘭茲·舒伯特的樂曲就是神聖的。不過我們創造出某個有著一把大鬍子的人物以及他的兒子……所有這

一切都有點造作。

　　他拿給我看了好幾幅他自己的畫作，包括一幅鬱金香的靜物畫，就掛在他的客廳裡。當天最後，他拿出一首他寫的詩給我看，那是他在幾天前於巴黎的蒙梭公園所寫下的一篇頌讚光輝童年的詩作。「年紀愈大，」他說：「就愈喜歡小孩。因為他們還尚未被這個世界的一切所腐化。」

> **蒙梭公園**
>
> 我在那兒，仰慕，感動，身處美麗的花園中，
> 正值草木蓬勃的春日。
> 我身邊有一名年幼的小女孩，
> 開心地灑出麵包屑餵食鴿子。
> 小女孩就是天賜的恩澤。
> 佩戴金色皇冠（一頭金色的細髮），眼睛眨動著，
> 她擁有這個孩童世界中最美的雙眼，就像是位小女王。
> 她是尚未遭受精神污染的
> 奇蹟女孩 [15]。

　　巴斯奇耶在吟誦他的詩作之時，想起了尚－雅克・盧梭的一句著名箴言：「『孩童生而美善，是社會敗壞了他。』對這個句子，我有自己的解讀方式。我認為小孩生來既不好也不壞。他尚未了解什麼是好或什麼是壞……最後要由他自己來選擇、來決定 [16]。」

　　在我們會面的那段時期，艾提恩・巴斯奇耶已經不再拉奏大提琴；他的手指因為罹患掌腱膜攣縮症而僵硬，但因為他是碩果僅存見證法國室內樂幾近百年來的發展的人士，所以演講、訪問的邀

約從未間斷。一九九二年五月三十一日，梅湘逝世後一個月，康比耶涅的皇家劇院（Théâtre Impérial）主辦了一場紀念音樂會，演出梅湘的《時間終結四重奏》與寫給小提琴與鋼琴的《主題與變奏》（Themes and Variations）。那天正是由當時高齡八十七歲的巴斯奇耶擔任音樂會之前的評述講解，而他的姪子黑吉斯（Régis）則擔任小提琴的演奏[17]。一九九五年春天，巴黎的聖三一教堂舉辦了向梅湘全部的管風琴作品致敬的音樂節；梅湘生前曾在此地擔任首席管風琴手超過六十年的時間。而位列九名主講者之一的巴斯奇耶，他講述了八 A 戰俘營「奇蹟的」首演之夜，以及眾人所緬懷的這位「非常偉大的」作曲家。

作為膝下無子的鰥夫，以及巴斯奇耶三重奏樂團最長壽的成員，艾提恩・巴斯奇耶在妻子去世後，獨自一人懷抱著回憶住在巴黎十三年。每個星期天，他會去拜訪組成「新巴斯奇耶三重奏樂團」（Nouveau Trio Pasquier）的他的姪子黑吉斯與布須諾（Bruno），以及他的嫂子奈麗（Nelly）的家，去與他的姪女、孫姪女、孫姪兒同樂[18]。

艾提恩・巴斯奇耶在一九九七年十二月十四日過世於一家位在巴黎郊區納伊（Neuilly-sur-Seine）的療養院中，享壽九十二歲[19]。然而，在奈麗位於納伊的家中，她繼續傳授音樂給她的十四名孫兒女，於是，艾提恩孩提時在圖爾家中的「音樂盒」氣氛，仍舊縈繞在他的後人之間。

●　　●　　●

艾提恩・巴斯奇耶已經告訴過我，尚・勒布雷改行當起演員，並取了藝名尚・拉尼耶；儘管有了這些資料，我還是對於找到他本

人不抱多少希望，遑論去他家拜訪他。由於熟知美國藝人在保護私人生活上的嚴密程度，我於是也以爲法國藝人應該如出一轍。帶著這樣的預期心理，我去巴黎的龐畢度中心公共圖書館，從法國演員名錄中查找他的名字。我查到了他的經紀人的名字；這位先生在聽了我訪查的理由之後，親切地給了我勒布雷的住家地址。我於是寄了一封信給他，詢問他是否眞的是那名曾經參加過梅湘的《時間終結四重奏》於八Ａ戰俘營首演的尙·勒布雷，以及，他是否同意與我見面。他以一張字條回覆我：「現在要重溫久遠的過去，心情難免起伏。我相信，我們最好親自碰面，才能夠從容地暢所欲言。親愛的女士，謹致我誠摯的敬意[20]。」

我們的第一次見面──也是唯一一次──是選在他位於巴黎第十五區的騎兵街（rue de la Cavalerie）上的公寓；那天站在家門口迎接我的人，是他的妻子依菲特（Yvette）；她是一名和藹可親、喜歡說話的女人，年紀還不到七十歲[21]。她一邊說我太客氣還帶了花束前來，立即忙著把花兒插在廚房的一只花瓶中。當她在嘩嘩水聲中清洗碗盤，一邊繼續催促到那時還尙未露面的丈夫，我則在餐桌上整理我的器材與資料。當勒布雷出現時，叮噹作響的碗盤清洗聲也戛然而止（參見圖 37、圖 38）。這名高大結實的男人，有著一頭稀疏的白髮，隨性穿搭著灰色寬鬆長褲與法蘭絨襯衫，他的外貌絲毫沒有令人畏懼之感，但他一開口說話，迅即改觀。

尙·拉尼耶擁有一副共鳴強大的嗓音，似乎可以融化他四周的牆壁，無關乎交談中所涉及的話題爲何。一開始，他努力要與往日時光重新接上線起來。當我告訴他巴斯奇耶還在世的消息，他感到意外，並說：「我們自從大戰結束分開後，就未曾再見過面了。喔，巴斯奇耶，我不知道我爲何認爲他已經過世。我之前聽說過有關他的兄弟的事情，但我卻從未聽說過任何與他有關的事。」我詢問他

圖 37
尚・拉尼耶（大約一九六五年左
右）。尚・拉尼耶提供。

圖 38
一九九五年三月三日，尚與依菲
特・拉尼耶攝於巴黎自宅。

為何沒有跟巴斯奇耶保持聯繫。

　　我們在戰俘營中的感情是很友善的。但是之後，每個人都重新過起自己的生活。這多少是因為每個人的專業所造成的障礙，不管是小提琴手、單簧管手或演員都一樣。當我們一起合作時，我們誓言友誼永遠不變。當我們分開時，我們便說：「彼此要打電話聯絡」。但我們卻從未撥過電話。我跟他之間就是這樣的事情。巴斯奇耶家族——我會說巴斯奇耶家族，是因為艾提恩並非單獨一人——他們在巴黎是一個很精英取向的小團體。那是一個音樂家的家族。所以，一講起「巴斯奇耶」，就是個複數的概念。所以我也不願貿然打擾他。我倒是跟阿科卡見過面，一起說著玩笑話……但不幸的是，他去世得太早了。

　　然後拉尼耶展現了他身為演員的魅力。「讓我感到非常開心的是，看到您隨身帶著您的單簧管，」他說；「您知道，那正是那個人（梅湘）最喜歡的樂器之一。是的，單簧管是梅湘心愛的樂器。」當我追問原因，他驚呼：「哇！我想要告訴您一些有趣的事。每一次他給我們提示那些他所喜愛的鳥鳴聲時（拉尼耶哼起《時間終結四重奏》第一樂章的主題樂段），他就會模仿單簧管非常甜美的聲音哼起來。他這麼做時真的樂在其中。」

　　然而，當訪談的主題移轉到拉尼耶被關押的時日以及之後的生涯改換跑道時，他原本頗具魅力的神采就褪色下來，從而顯露出內在所隱藏的深沉憂鬱的面貌。「我在囚禁結束之時真的非常非常心煩意亂，」他說：「我換了職業，我失去了成為小提琴家的夢想，我也失去了關於音樂的夢想。」他說他很難憶述許多有關戰爭的細

節，因爲他有意地從記憶中抹去那一切：「那些記憶都有點消失了。除了我有意想忘卻的一些特定時期的事情之外，剩下的許多事情的回憶也都變得模糊起來。畢竟那已經是五十年前的事了。除開有關音樂的部分，其他的事情我一點都不想記得。那場戰爭，喔老天，我並非唯一一個經歷過戰爭的人，但那卻是我的人生中非常惡劣的一段時期。」

當訪談持續進行，也愈發清楚地見到，拉尼耶有意地不再與某些囚禁時期的夥伴保持聯繫，因爲，這些友人會喚起他寧願永遠闔上的人生中的那一章：

> 我接下來想談的事情，可能會讓您感到震驚，不過，您大概也已經聽過類似的說法。我很討厭軍人。而且，我也討厭自己曾經做過軍人。我在戰爭中所見到的一切，與我曾經參與的一切，都讓我作嘔。所以，感謝上帝，讓我有那一段小小的音樂上的提醒，幫助我保持樂觀的心態，因為在戰爭結束時，甚至是早在我獲釋之後……總之……唯一一個我希望保留的有關戰爭的記憶，就是《時間終結四重奏》。那是我的人生中音樂發出光芒的時刻。而其餘的一切事情，我都寧願忘記。所以，我沒有軍隊上的朋友，一個都沒有。我經常遇到一些仍然與從前的上司軍官保持聯繫的人，但我沒有。我抹去了所有那一切，我再也不想有所牽扯。我整個與那一切一刀兩斷。

當被問及導致他遭到關押的事情始末時，拉尼耶詳述了敦克爾克戰役與隨後千辛萬苦嘗試回到巴黎的過程。「就是在那個時候，我們通通被抓起來，當時的情況是如此惡劣、如此醜陋，我根本一

點都不想談起這件事。」我並不願意強迫他回憶如此痛苦的往事，於是轉而詢問他受囚於戰俘營中的經歷。他回答說：「老天，那非常老掉牙，不值得談。」那個「世界對所有人來說就像個國際村，卻又很怪異陌生……讓我覺得格格不入」。

然而，正是拉尼耶最先指出，提供樂器給他們、並為他們偽造獲釋文件的德國軍官就是布呂爾這個人。他說，得利於梅湘與布呂爾之助，他才能夠擺脫戰俘營裡「折磨人的無聊生活」。

拉尼耶儘管並沒有因為遭受關押而在身體上變得形銷骨立，但他在心理上卻完全不復從前：

> 我意志消沉了很長很長的一段時間，箇中原因非常多，非常私人的原因……我在感情生活上有很大的變動。我承認，我持續了很多年處於非常糟糕的混亂狀態，我花了整整十年或十二年的時間，才得以重新站穩腳跟。不過，在身體方面，我倒是沒有變得太差。難道我因為早年身強體健所以比較承受得住？有可能。

「至於食物的話，」他補充說明：「我根本談都不想談。簡直糟透了。」他記得樂手們都被「以禮相待」，但他也記得某些囚犯只因為「偷了三顆馬鈴薯」就遭到處決；他再次重申：「總之，那就是我為何寧願不談的原因。」

然而，當拉尼耶談起梅湘，他的雙眼頓時明亮起來。悲觀的氣氛瞬間消散，談話轉而顯得深思熟慮，他開始詳述當他在戰俘營裡深陷憂鬱之中，梅湘經常安慰流淚的他，甚至使他有點興起想要皈依上帝的念頭。

對於那個寫給小提琴的出色獨奏的第八樂章，當他被問及有何

印象時，拉尼耶回答說：「那個第八樂章是某個僅僅屬於我的東西
……我很開心今天又可以跟您談談它，我也會跟朋友們談這一個樂
章，但它就像是一個只屬於我的寶石，而且再也不會屬於任何其他
人。就音樂上來說，它大概是我這輩子所曾經體驗過的最美的曲子
之一。」

訪談的最後部分，集中在勒布雷的演藝生涯之上。我詢問他是
否在參加第一次的試演甄選前，就對戲劇懷抱興趣。

我從前從未想過演戲這條路。我甚至可以這樣告訴
您：我不太喜歡演戲。我一直到我開始樂在其中，才逐漸
喜歡上這個職業。我跟著一些大人物比如杜朗、黑蒙·胡
婁（Raymond Rouleau）等人工作，他們都懂得如何取樂。
我們都過得很痛苦，他們也很痛苦，但是我們仍然苦中作
樂。您知道，演員，說起來就是個模仿者。他同時也是
個說謊的人；演員是個藉由使其他人去相信什麼而感到快
樂的人（我真的覺得「從中自娛」[s'amuser]是個正確用
語）。那是個有關娛樂的技藝。我們可以大肆操弄話語；我
們可以這樣說一套，然後又整個作廢，再說一套。正是這
樣做讓我很開心。而不是成為明星或得到掌聲；跟這種事
的相關性沒那麼高。我根本不在乎掌聲。對我來說，重要
的是自己要玩得開心。當我從戰俘營回來時，我變得有點
愚蠢。於是我做了這個傻事，儘管它相當成功。我改換跑
道，到底是對是錯？我不知道。反正，我就這麼做了。我
也沒什麼好抱怨的。因為也可能一切都不如人意。

在這次訪談與隨後幾個月彼此通信的過程中，我對於拉尼耶的

演藝生涯有了更多的了解。從他一開始在《瑪木黑》（1942）、《理查三世》（1942）、《蒼蠅》（1943）、《所多瑪與蛾摩拉》（1943）與《危險的轉角》（1944, 1947, 1953, 1958）等劇作獲得演出角色之後，他繼續接演了大量的劇場工作。而他在由黑蒙‧胡婓所導演的《危險的轉角》一劇的演出，開啟了與胡婓長達二十五年的合作關係；拉尼耶將這一段因戲結緣的情誼描述爲，他的職業生涯中最愉快的工作關係[22]。在這段時期中，他主演了包括翁德黑‧馬勒侯（André Malraux）的《人的境遇》（*La condition humaine*；1945 年 12 月 6 日）在內的許多重要戲劇作品。他也參與了一些已經成爲法國經典的電影的演出，包括《天堂的孩子》（*Les enfants du paradis*, 1945）、《去年在馬倫巴》（*L'année dernière à Marienbad*, 1961）等片。而他更是電視圈爭相邀演的炙手可熱的明星。有趣又諷刺的是，拉尼耶在劇場上所演出的最後幾個角色的其中之一是，他在一齣喜劇中出任第一小提琴手的角色；該故事講述一個四重奏樂團在排練時所遭遇的考驗與困難。「但那並不是梅湘的四重奏曲，」拉尼耶笑著說：「而是莫札特的。」莫札特的降 B 大調第十七號弦樂四重奏（作品編號 K. 458），副標題爲「狩獵」（The Hunt）。一九七五年六月，由艾希克‧威斯特法（Éric Westphal）所導演的《非常莫札特》（*Mozartement vôtre*），於巴黎的瑪黑戲劇節（Marais Festival）首演，之後又再電視上錄影轉播（參見圖 39、圖 40）。那是拉尼耶最後一次拉奏小提琴。不久之後，他就罹患了關節炎。

在訪談行將結束前，對於有關他關押在戰俘營中的經驗，或有關《時間終結四重奏》這首曲子，我詢問他是否有需要補充說明的部分。他答道：

　　沒有。我認爲講述事情不該添油加醋。我的人生結

圖 39

尚·拉尼耶（最左者）攝於《非常莫札特》一劇謝幕之時（大約一九七五年左右）。 尚·拉尼
耶與碼黑－布黑耶照片公司（Marée-Breyer）提供。九五年三月三日，尚與依菲特·拉尼
耶攝於巴黎自宅。

圖 40　尚·拉尼耶攝於教授小提琴課程之際。尚·拉尼耶提供。

束了。我是個老人，再活也不會太久了。我現在只期待過著平靜的生活。我還有時間可以重新再做什麼事嗎？沒有了。我會撥撥弄弄小提琴、做做木工聊以自娛一下。這讓我又開始親近樹林，那是我最初的愛好。

在有關《時間終結四重奏》的首演，以及他與梅湘、巴斯奇耶、阿科卡在八Ａ戰俘營的相處經驗等問題上，他之前是否曾經受訪過？令人驚訝地，他回答說：「沒有」。然後，拉尼耶再度展現他的演員魅力。「現在，」他眼神發亮地說：「輪到我來問問題了。」

在訪談結束之後，我收到來自拉尼耶的四封書信，回答我進一步提出的問題。令人印象深刻的是，儘管每一封信的內容並不相同，但書寫的筆調卻如出一轍，混合著哀傷、苦澀、譏刺與魅力。在他的第一封信中，他表達了對於沒有獲得巴黎音樂舞蹈學院的優等文憑一事，所感到的悲傷：「我必須立即指出一件事，以免您誤解：在我們的談話過程中，我因為聽力上的毛病使我給了您錯誤的答案，那是有關我在巴黎音樂舞蹈學院的文憑一事。我並沒有獲得優等文憑。這個失敗，讓我久久難以忘懷[23]。」

在他的第二封信中，他回答了我所提問的有關他的獲釋、他的第二任妻子依菲特、他在首次婚姻中所生育的子女等問題：「我並不知道這位善良、勇敢的布呂爾是如何做到讓我們的文件得以過關，但我可以向您保證，文件上的戳章完全是不合法的……我的妻子在結婚前的姓名是依菲特‧德卡寧（Yvette de Cahagne）……我的子女的名字依次是阿妮克（Annick）、尚－侯貝爾（Jean-Robert）與弗宏絲瓦絲（Françoise），而自他們出生以後，真是時光荏苒！」這封信在結束時的語調說來奇怪，竟與他最初給我的字條上的語氣如此雷同：「提起這些往日的回憶，對我很難不會激動，親愛的瑞貝

卡，誠心希望這些故事對您的鉅著多少有點幫助[24]。」

在第三封信中，拉尼耶再次爲他無法記起關押時期中的某些細節而致歉。他接著講述他在第一次世界大戰期間的童年生活，筆調也轉爲苦澀。但這是我收到的最後三封信件之一。一九九六年九月，我又寄出一封信給他，請他協助澄清有關翁西‧阿科卡逃離八A戰俘營的一些小問題。幾個星期之後，我收到他的兒子所寄給我的信件，信中說他的父親突然病重，無法回答我的詢問。

隔年夏天，我到法國度假，打了電話給拉尼耶的妻子；她向我說明了事發經過。一九九六年十月二日，就在接到我的來信的兩天之前，拉尼耶突然中風，之後就一直住在巴黎的長期照護醫院中接受治療。雖然並沒有全身癱瘓，但是他的反射神經與視力受損，最糟糕的是，也影響到他的記憶力[25]。依菲特‧拉尼耶擔心我的出現可能會喚起她的丈夫對於戰爭的回憶，因而間接引發另一次中風，於是請我打消前去探病的念頭。她一邊流淚，一邊在電話中向我解釋：

> 我的丈夫一直以來很抗拒想起戰爭的一切。他從未談起那些事，因爲覺得那些回憶太痛苦。您應該記得他要爲您講述那些往事時有多麼困難的情況。現在因爲他無法控制他的反射神經，所有那些可怕的記憶又回來了。有時候，他甚至會有幻覺，覺得戰爭還未結束。有一次，我去看他，他對我說：「妳待會要怎麼回家？外面很危險。」他擔心德國人在跟蹤他，他跟我說，他試著躲在這間地下室，以逃過德國人的追捕。「妳是怎麼找到我的？」他說：「我躲在地下室裡頭。他們還在追我。」

　　自從中風之後，依菲特說：「我們甚至在我丈夫面前，都會避免提起『戰爭』這個字[26]。」

　　我於是再也沒有機會見到尚・拉尼耶。不過，我再度在巴黎拜訪了他的妻子。她不僅因為丈夫的病況，而且因為長期照護的住院費用所突然導致的財務負擔，因而極端焦慮，一邊流淚一邊對我訴說她的困境。她之後拭去淚水，往餐桌走去，拿來一份陳舊的文件給我：那是由拉尼耶所領銜主演的舞台劇《社會新聞》（*Fait divers*）的節目單；而該劇是艾枚・德克萊爾克（Aimé Declercq）所執筆的自傳性劇作。節目單上有一篇題為〈與作者（替身）喝咖啡，或者說誰是尚・拉尼耶？〉（Un café avec l'auteur [le faux] ou Qui est Jean Lanier?）的文章；以下是該文描寫拉尼耶的段落：

　　　　他的身材高大，他的嗓音可以團團包圍你。他的雙眼發光，閃耀著寧靜的焰火。眼神凝視著遠方，是投向怎樣的夢境？拉威爾？莫里哀？莫札特或韋瓦第？無論如何，尚・拉尼耶今晚都將帶領您來到他所扮演的劇作家的天地。然後，他將回到他的小提琴、他最愛的消遣之中，親手編織流轉的樂音。對他來說，那是另一種作夢的方式。假使我必須找一個詞來描述他，那便是：「和諧」。與他成為朋友，必定很愉快。一如看他上台表演，令人歡喜。A tout de suite, Jean Lanier! Et merci（待會見，尚・拉尼耶！謝謝啦[27]）。

　　永別了，尚・拉尼耶！謝謝您。

「我們在一九二六年來到法國。我父親是一位小號演奏家，一名出色的樂手。我可以先談談我父親的事嗎[28]？」

我訪問呂西昂・阿科卡就是這麼開始的。他是翁西・阿科卡唯一還在世的兄弟，而我是從皮耶・阿科卡那兒得知他的伯父的名字；皮耶是法國抵抗運動鬥士喬治・阿科卡的兒子。巴斯奇耶告訴過我，喬治後來在巴黎成為一名內科醫生。而皮耶，他在法國音樂舞蹈學院就學時曾經修習依馮・蘿希歐的鋼琴課程；他告訴我說，他的父親最近剛過世，不過他的伯父呂西昂依然健在。他說他的伯父也是一名前戰俘，任職於與翁西相同的管弦樂團擔任樂手，他將能夠告訴我一切我需要知曉的大小事。

我在晚餐時間來到呂西昂位於夏爾勒・弗婁奎大道（avenue Charles Floquet）上的大公寓，窗外可以看見艾菲爾鐵塔；我受到這名一頭灰髮、身形矮小、相貌莊重的蓄鬍男人溫暖的接待，他一路陪同我穿過好幾個房間來到一間大廚房（參見圖 41）。他在那兒叫我放心，他說我們的談話不會受到干擾。我之前曾經對他說過，我來巴黎是為了研究《時間終結四重奏》一曲的歷史。不過，呂西昂想先談談他的父親亞伯拉罕・阿科卡。我並沒有打斷他：

> 我的父親是位傑出的樂手。我相信，如果他在年輕時就來到巴黎，他將會成為成就非凡的音樂家。他吹小號，不過他也拉小提琴、彈鋼琴，他所熟悉的音樂理論，全靠自學而來。當他十四歲的時候，有一個馬戲團經過他所住的村子。其中一名小號手生了病，無法繼續隨團巡迴演出，所以馬戲團團長到處尋找替代人選。然後有人告訴他說：「去阿科卡他家看看。他家有個年輕人吹小號吹得真好。」「他幾歲？」「十四歲。」「你也認真一點好不好？」

「你去聽聽看再說嘛。」於是他就去聽一聽。我父親可以一看譜就直接吹奏。任何樂曲都可以，很厲害。他的技巧很高超，所以他就被錄用。他的母親讓他隨團去義大利與南法演出，條件是團長必須好好照顧他。

我父親訂閱了一本雜誌叫《競賽消息》（L'écho des concours）。他在阿爾及利亞讀這本雜誌。有一天，他在雜誌上看到一則招聘啟事，在澎杰西一地需要樂手……那個地點位在塞納馬恩地區，靠近默倫，距離楓丹白露十五公里遠。那是一家壁紙工廠，提供住宿與工作，以交換在工廠的附屬樂隊中演奏的職務。這就是我們在一九二六年來到澎杰西的原因。我的哥哥翁西當時十四歲，已經會吹奏一點單簧管。而我十二歲，最小的弟弟才兩歲。我們總共是六個小孩，五個男的，一個女的。（依照出生序依次是：喬瑟夫、翁西、呂西昂、依馮、喬治與皮耶。）

我的父親希望我們所有人都成為專業音樂人，而且要獲得良好的音樂教育。這也是他帶著一大家子來到法國的原因。可以想見的是，他遭到他的其他親人的責備：「你不能就這樣隨便拎個行李就要帶著六個小孩跑到法國去，而且你最小的孩子也才兩歲大！」但他執意這麼做，而我的母親也依他。於是我們就到了馬賽，然後到了巴黎，最後去到澎杰西。因為我父親說：「人生就是要做音樂。沒有音樂，我們沒辦法過日子。」

當訪談繼續進行，話題就移轉到他的哥哥翁西身上。他笑著回憶說：「翁西在進入音樂舞蹈學院之前，就已經開始在管弦樂團中為無聲電影演奏了。他也在壁紙工廠工作了一年，所以他會在傍

晚回到家時，全身上下沾滿七彩壁紙小碎片。」呂西昂接著繼續講
述翁西的音樂生涯歷程、有關托洛斯基主義的行動、他遭關押時期
的生活，以及他英勇地逃出八Ａ戰俘營的傳奇。他也提及了自己囚
禁於德國齊根海恩的九Ａ戰俘營中的經驗。呂西昂以與有榮焉的語
氣憶述了，管弦樂團的同僚給翁西所取的暱稱「單簧管界的克萊斯
勒」，還有翁西的決心與意志（「請注意，他嘗試逃亡『兩次』後才
成功」）、政治上的激進立場，以及他的智慧與個性。他聲稱「每個
與他有所接觸的人，無不被他的想法、他的言談、他表達自己的方
式所吸引」，也包括梅湘在內。

　　呂西昂當被問及自己作為戰俘長達五年受囚於九Ａ戰俘營的經
驗時，他再次深感榮幸地列舉了許多知名的音樂家、藝術家與未來
的政治家，尤其是也關押在同一個囚營中的前總統弗宏斯瓦・密特
朗。他也明確地表示，如同八Ａ戰俘營，九Ａ戰俘營裡的音樂家也
受到德國人所給予的特別待遇：

　　　　我是在法國靠近第戎（Dijon）的地方 —— 準確地說就
　　是弗萊爾（Flers）—— 被抓到而成為囚犯的。但我並沒有
　　像翁西一樣被送往西利西亞地區，我是被送到靠近法蘭克
　　福的卡瑟爾，做了五年的囚犯。我在那兒跟一些很出色的
　　音樂家一起表演音樂，比如尚・馬丁儂，也許您聽過這個
　　人？他做過芝加哥交響樂團的指揮，也指揮過法國國家管
　　弦樂團，而他也關在同一間囚營中。另外還有作曲家墨西
　　斯・提希耶、小提琴家米榭・瓦爾婓（Michel Warlop）也關
　　在那裡。犯人中也包含有畫家，有一個人的畫作曾經獲得
　　羅馬大獎（*Grand Prix de Rome*）。還有一些出自法蘭西喜劇
　　院的演員……在囚犯當中，各種各樣的職業都有，但在我

的囚營中，藝術家所受到的待遇最好……我們會有煤塊可以取暖，我們擁有許多其他囚犯享受不到的東西，我們住在特別的營房中。那也是密特朗——他也是我們那裡的一名犯人——為何總是跟我們在一起、待在音樂家的營房中的原因，因為我們的營房比較暖和。

直到講述到這裡，呂西昂的語調才有所轉變，帶著些許的苦澀，他解釋說，納粹善待音樂家的舉措，經常是作爲一種政治宣傳工具，用來使世人相信他們用心照顧戰俘，並且也能確保法國與他們持續合作下去。然後，他回想到父親遭逮捕的經過，嚴厲抨擊這個國家居然選擇通敵合作：

　　我的父親曾經於第一次世界大戰時服役上戰場，當時他在家中還有三名年幼的孩子。有四年的時間，他據守在達達尼爾海峽，他獲得了英勇十字勳章與其他獎章。在他遭到逮捕的時候，他說：「別擔心，我是戰爭老兵，我得過英勇十字勳章。」但是他被送去奧斯維辛。而且，抓我父親的人是法國警察，並不是德國人，而是法國人。法國與德國實際上已經結盟！法國是唯一一個會與征服者合作的國家[29]！

在傍晚的訪談行將結束之際，呂西昂在談及他的哥哥的藝術品味時精神再度振奮起來，引領他自豪地總結了今日所緬懷的翁西其人其事：

　　翁西喜歡現代藝術，我待會會給您看看他的畫作。他

是超現實主義者；他是安德烈・布勒東（André Breton）的一個朋友。您知道安德烈・布勒東這個人嗎？布勒東是超現實主義之父，而他與翁西相識。安德烈・布勒東在他的一本書中，談到了他的友人「單簧管手30」。翁西對於新事物有很大的好奇心。這是為何他會如此喜歡梅湘的音樂的原因。那與我們一般所演奏的古典音樂差距甚大……

所有人都知道梅湘的一件事，就是他寫了一首聞名全世界的曲子。當我的孩子們的管弦樂團在海外巡演，總是有人會問：「阿科卡！您是指跟那一首《時間終結四重奏》的同一個阿科卡嗎？」「沒錯，我的伯父正是那首曲子首演時的一名樂手。」在巴黎、倫敦、紐約、達拉斯、莫斯科，在所有地方，人們會談起翁西・阿科卡。所以我必須說：「謝謝梅湘，我的哥哥因此也在全世界受到注意。」

隨著道出了最後一句評語，入夜後一場安靜的談話一轉而為一個興高采烈的慶典。餐桌上總計有九名賓客，包括翁西・阿科卡的兒子菲利普與女兒琦琦（Gigi），兩個人都在電影界工作；呂西昂的妻子多明妮克，她是心理學家；以及他們的孩子，小提琴手杰鴻、同父親及祖父一樣是小號手的吉爾等人。所有人開心地爭相講述這名來自名曲《時間終結四重奏》的單簧管演奏家生前所特有的怪癖與習性：比如，翁西如何全身穿著衣服洗澡的趣事（因為翁西認為這樣可以「一石二鳥」，在把自己洗乾淨的同時，也免除了妻子洗衣服的重擔）；夏天在地中海游泳時，翁西習慣用塑膠帆布包裹全身，以便使自己不致在水中失溫；他有一次嘗試顛倒上菜順序品嚐法式大餐（先喝咖啡，然後再吃甜點、乳酪、主菜與前菜），用意是想看看會發生什麼事（吃完感覺想吐）。笑聲如此具感染性，氣氛

熱烈，以至於在晚餐後，呂西昂、菲利普與我不得不走去另一個房間，以便可以在安靜的氣氛下繼續討論較爲嚴肅的話題。

「我的父親在他的一生中，從未有過一刻感到灰心喪志，」翁西的兒子菲利普說道（參見圖 42）。他描述了翁西的樂觀精神、他的逃亡嘗試、他「勇往直前」的行動力；他說，儘管梅湘拒絕了翁西一起逃跑的提議，但梅湘卻回應了單簧管演奏家對於創作的鼓勵。菲利普表示，正是因爲如此，翁西對於《時間終結四重奏》一曲的誕生具有直接的貢獻。他總結說：「我父親對於每一個他所認識的人都有很大的影響。他如此具有群衆魅力，個性如此特殊，以至於沒有人可以對他談論的事情無動於衷 [31]。」呂西昂贊同他的姪兒的說法，並且想起了翁西的一名學生的故事；翁西曾經任教於呂西昂所創立與擔任院長的菲勒納弗－聖喬治音樂學院（Conservatoire de Musique de Villeneuve-St. Georges）。他以此故事作結：

> 翁西曾經在我所管理的音樂學院中教授單簧管課程。那堂課有三個鐘頭，在那三個小時期間，你可以在某個時間來，上自己的課，也許再聽聽其他人的學習內容，然後就離開。學生們就這樣來來去去。在法國到處都這麼授課。但是有一名學生，他是法國國家鐵路公司的工程師，也是個玩樂器的業餘人士，年紀大約六十歲左右，卻擁有真正的熱情。他會上完那一整堂課！孩子們結束了自己的部分就會離開，但是這位先生會一直留在那裡整整三個鐘頭。而且他從來都不會曉課。我之後才知道其中緣由。他對我說：「您的哥哥是我這輩子所認識過的最不可思議的人物。他真的非常有趣，所以我一定準時來上課。而且我會從頭到尾跟課。因為，我不只是從他那兒學到吹單簧

圖 41
一九九五年四月二十七日，呂西昂與
多明妮克·阿科卡攝於巴黎自宅。

圖 42
二〇〇二年七月十五日，菲利普·阿
科卡攝於巴黎第十六區。

管，我也學到人生的道理[32]。」

● ● ●

　　翁西的遺孀潔內特與他的妹妹依馮・德宏住在蔚藍海岸上的尼斯。我們相約在潔內特的美麗公寓見面；從屋內可以俯瞰地中海的景致。潔內特是個七十幾歲的可愛婦人，在整場訪談期間，大半時間不發一語。或許這只是她的個性使然，但我不禁想起她的兒子菲利普私下告訴我說，丈夫之死使他的母親深受重大打擊；翁西的性格如此強烈，「沒有翁西，她根本活不下去。」不過，依馮則鉅細靡遺、熱情洋溢地詳述家族史中的悲與喜，包括翁西在巴黎音樂舞蹈學院的學習過程、他逃出八Ａ戰俘營的始末、他們一起在占領區中的生活、他們的父親遭受逮捕的事件等。她有時說話的速度如此之快，以致我很難跟上。她有一籮筐的故事要訴說，而且她希望其中的苦澀或歡欣都能被傾聽。

　　她從翁西就讀巴黎音樂舞蹈學院開始說起；由於翁西花了五年的時間才獲得優等文憑（正常的時間是三到四年），他對此深感挫折：

　　　　我的父母當初來到法國，是在一家壁紙工廠裡工作。我爸爸以前訂了一份雜誌，上面有啟事在找樂隊的樂手，那才是真正引誘他來到這裡的原因。樂隊的指揮是一位姓布西永松的先生。布西永松看出翁西很有天賦，於是開始給他授課。之後，他就帶著翁西去巴黎音樂舞蹈學院參加甄試。但是那裡有讓人痛苦的敵意關係，因為，布西永松與該學院的教授奧古斯特・沛西耶兩人的出身相同，而且

彼此間有很強的嫉妒競爭關係。所以，凡是由布西永松送到該學院的學生都被折磨得體無完膚。

　　於是，翁西走過了每個階段，第一年得到二等榮譽，然後隔年得到一等榮譽，然後是二等獎，然後第四年，什麼都沒有，最後，在最後一年，他才獲得了優等的文憑。然而每一次，他都應該得到優等。我爸爸明智地告訴他說：「他們沒給你優等也是件好事啊，因為你就可以繼續在巴黎音樂舞蹈學院學習一年了。」這是因為我爸爸是個很，怎麼說才好呢，很務實的人。不過，我想，他也很想安慰翁西。當翁西終於在讀了五年之後獲得優等，我爸爸對他說：「我覺得，未來有一天，你將成為音樂舞蹈學院的評審委員會裡面的委員。」結果，後來有一天，翁西收到文化部的來信，邀請他擔任單簧管班級的評審委員，他非常引以為榮。之後，在沛西耶先生病得很重的時候，他打電話給翁西要對他道歉。因為過去對翁西實在很不公正，他想要彌補過錯[33]。

　　當被問及翁西在八Ａ戰俘營的經歷時，依馮回想起翁西成功脫逃的往事，與那支跟著他的單簧管歷經了所有苦難仍被保留下來的奇蹟。潔內特咯咯笑著，頓時眼睛一亮，補充說：「翁西帶著那支單簧管走了一個村子又一個村子。他也帶著它跳進水溝。這件樂器想必也遍體鱗傷！」

　　已經從其他阿科卡家族聽過許多有關翁西的幽默感與健忘的特質，我請潔內特再說說其他有趣的事情。潔內特的咯咯輕笑這時一轉而為輕快的笑聲：

有一天，我們去海邊玩，翁西穿上潛水衣，當然是費了好大的勁才穿好。我們每個人看著他，很自然地會以為，他接下來會帶著氧氣筒去潛水，或是使出什麼其他的絕技。他接著就走到海水邊，伸出兩三隻腳趾頭浸在海水中，然後就轉身走回來，把潛水衣脫掉！另外一次，他受邀參加一個釣魚的旅遊。那是一趟晚間的垂釣旅行。他又再度穿上他那一套人盡皆知的潛水衣，然後到了休息時間時，他不肯脫掉。於是他就穿著潛水衣跟著幾位朋友去某個女士的屋子裡喝茶。他一喝下熱茶，因為潛水衣的關係，就開始熱得冒汗，但他又不願婉拒茶水，他說這樣拒絕人家很不禮貌。但他卻想都沒想到，其實他可以把潛水衣脫掉[34]！

回想起另一個戰爭時期的有趣事件，依馮以這個故事例證了翁西令人又氣又愛、漫不經心的一面：

在德國占領時期，經常會響起警報，地鐵會因此暫停行駛十五分鐘。而我來去各個地方都是騎單車。有一天，翁西要去靠近中央市場（Les Halles）的某個地方進行排練，然後響起了警報，翁西鐵定遲到。我非常寶貝我的單車，不過我同意借他騎。我對他說：「小心點，知不知道？」當他結束排練後回到家，他一屁股坐上沙發，然後說：「哇，剛剛地鐵真是超多人的。」原來，他完全忘了我的單車的存在，把它留在那兒，回程跑去搭地鐵。老天！他真的老是心不在焉！

姑嫂兩人都同意，翁西・阿科卡活在「他自己的世界之中」。

共享了晚餐之後，我們的對話轉趨嚴肅。我重提翁西的逃亡話題，我問說，單簧管演奏家是否曾經想過，如果他失敗被抓，所可能導致的嚴重後果。依馮堅稱，他的哥哥出逃的原因，並非因為他是猶太人，而是因為他是戰俘之故。她說，當時法國尚未開始大規模驅逐猶太人，沒有人想像得到存在有完全匪夷所思的「最終解決方案」。她加了一句：「不過從我爸爸被抓走以後，我們才變得有點半信半疑。」依馮從這裡開始詳述他們的父親遭到逮捕的痛苦往事。她深感憤怒與悲傷，嚴厲抨擊世人讓大屠殺得以發生，並且提起了她的父親在皮蒂維耶從火車上向外拋出的一張紙條：

> 當他們上了火車，他們理解到，此行將一去不回。我爸爸從火車上拋出了一小張紙條，有個人撿到並寄給我們，我不知道那個人是誰；紙條上，我爸爸說：「我要前往的目的地，我並不知道地名。」

> 整個世界都知道有集中營、滅絕營的存在，但卻對此毫無作為。有些人想方設法要揭發這個惡行，他們去到了溫斯頓・邱吉爾的辦公室，但是英國人更關心其他的事情。而當時的教宗支持希特勒，他當然一聲不吭。至於美國，也同樣毫不關心。人們有時會說，猶太人就像羔羊一樣被送進屠宰場，毫無反抗，一點反應也沒有。但是是否有人想過，為什麼盟軍不投放武器給我們，那樣我們就能保衛自己。但是什麼事情也沒有做。

不過，依馮也談起了在戰爭期間幫助她與她的兄弟的人士。尤其，她談到了艾提恩・巴斯奇耶：

　　巴斯奇耶獲釋之後，在拜訪我們的最初幾次中，有一回是去我爸媽的家。他說他真的很遺憾翁西沒有能跟他一起離開。他與他的夫人告訴我們所有的訊息，我也都跟妳提過。在德國整個占領法國的時期中，他們一直給予我們協助。我想那是因為巴斯奇耶與翁西所建立起來的友誼的關係。那真的很不一樣，因為梅湘從未來找過我們。但是巴斯奇耶夫婦，他們會留我們過夜，他們也持續與我媽媽保持聯絡[35]。

在回答我進一步提問關於巴斯奇耶與他的妻子如何在戰時幫助他們的細節時，依馮回憶道：

　　巴斯奇耶夫婦的心地很善良。他們在法國警方裡面有一些人脈，而且是暗中投入抵抗運動的人，所以他們對圍捕行動的消息一清二楚。每次他們一聽到什麼風吹草動，他們兩個人就會跑來通知我們。

　　有一天，他們對我媽媽說：「阿科卡夫人，您知道，這麼說可能會讓您很痛苦，但是，如果您不想要喬治與皮耶（他們當時分別是二十歲與十六歲，而且兩人都參與抵抗運動）被抓的話（尤其，我們的爸爸剛剛被抓走），那就必須送走他們，讓他們跟翁西待在馬賽。愈快愈好。您不用操心。他們會順利應付一切的。您絕對必須送走喬治、皮耶，甚至依馮也要一起走，讓他們去馬賽。我們有可靠的消息來源告訴我們說，有關單位即將要追捕您的孩子。阿科卡夫人，讓他們走。」當我下班回到家，我媽媽告訴我說巴斯奇耶夫婦來過一趟：「他們對我說要送走皮耶與

喬治，因為會有搜捕行動。」我說：「至於我，我是沒什麼
好怕的。我並沒有別上星形徽章 [36]。」因為我並沒有去登
記我是猶太人，我認為去做登記很愚蠢。不過，不管怎麼
說，同樣也是很危險的。

在那個時候，我們有很多方法可以穿越分界線，所以
媽媽就讓她的兒子們離開。而我也跟他們一起走。而爸爸
也已經不在了。

然後，依馮令人意外地談起了梅湘。在她的父親於一九四一年
十二月遭到逮捕之後，她在某個星期日去聖三一教堂拜訪梅湘；梅
湘當時已經重新恢復管風琴樂手的職位，並且努力回復一個作爲老
師、作曲家、管風琴手還勉強過得去的日常生活。由於相信梅湘在
法國文化界所具有的地位，她希望，依靠他的名望可以確保她的父
親 —— 一名榮獲勳章的一戰老兵 —— 獲得釋放。但是梅湘說，他無
計可施 [37]。依馮直至今日仍然備感痛苦。她那種遭到背叛的感受，
肯定是任何一個因爲大屠殺而喪失家人的人所能感同身受的一種情
緒。儘管梅湘可能的確眞的無計可施。他也可能如同被占領的歐洲
之下的其他公民一般，有鑑於行動的可能後果，因而小心翼翼以免
自己受到牽連致禍。然而，無疑也有許多法國人起身投入在很多小
小的抵抗行動之上。在占領區的巴黎，依馮・蘿希歐據稱曾在自己
的獨奏會上彈奏了孟德爾頌的樂曲作爲安可曲，以表達對納粹的不
滿 [38]。即便是如此的勇敢小行動，在當時也是極具危險的行爲。

在一九四一年十二月那個時候，梅湘如同其他的每一個人，幾
乎很難想像會有猶太人大屠殺如此的情事發生。他大概也會以爲，
直到最後，公道正義將會再度降臨世界。我們還記得，當梅湘拒絕
翁西一起從八Ａ戰俘營出逃的提議時，他即曾說過，是「上帝的意

旨」要他成為囚犯。

　　相對於主張托洛斯基主義的單簧管演奏家，梅湘的立場則是不涉政治。顯而易見，梅湘處於他的音樂與禱告的內心天地中，是比置身在整個外部世界來得自在舒適。當梅湘身在囚營中遭受飢寒與焦慮的折磨時，他會在內心中傾聽德布西的全本《佩利亞斯與梅麗桑德》歌劇，用以緩和痛苦並支撐自己的意志。他藉由將八 A 戰俘營中的經驗轉化成備受讚揚的音樂語言──成果是《時間終結四重奏》──來超越受囚的苦難，而不是起身對抗每日的現實。「我譜寫這首四重奏曲，是為了逃離大雪、逃離戰爭、逃離囚禁狀態、逃離我自己。我從這首曲子所獲得的最大益處是，在三十萬名（原文照登）的囚犯之間，我大概是唯一一個自由的人 39。」

　　對於許多戰爭老兵與前戰俘，如同尚・勒布雷的例子一般，他們所曾經經受的一切，有時由於太過駭人，以致不願回想，而逐漸從記憶中磨滅。在某個程度上，這的確可以說明，梅湘沒有出席在哥利茲所舉行的《時間終結四重奏》五十週年紀念音樂會的決定。或許，那也可以說明，梅湘為何迴避與霍普斯曼・布呂爾重新聚首，以及他為何完全沒有提及有關他的音樂夥伴的一些似乎是頗為關鍵的事實：最明顯的一點即是，翁西・阿科卡本身是名猶太人；還有，翁西逃出了八 A 戰俘營的壯舉，而且與他的弟弟、妹妹一起設法逃過了大屠殺、倖存了下來；以及，〈禽鳥的深淵〉是《時間終結四重奏》一曲第一個被譜寫完成的樂章，而且阿科卡在其中扮演了非常重要的角色。

　　依馮・德宏雖然仍舊對於梅湘沒能對父親伸出援手而感到不快，但她卻充滿著虔敬的心情談及艾提恩・巴斯奇耶與他的妻子蘇姍兩人所展現的寬大善意，感謝他們給予阿科卡一家人還有人在關切他們的感受。「我永遠記得他與他的太太對我們所表現出的人情

之美。我深信,他們是出於對翁西的愛,所以才對我們這麼好。」她熱淚盈眶,抬起眼睛注視我,然後說:「或許我們沒有好好去謝謝他們。或許我們從未對巴斯奇耶夫婦說出『謝謝』這兩個字。」

在我離開時,我謝謝她們為我所準備的美好晚餐,以及她們鼎力協助我的研究的用心。依馮回答說:「其實我們才應該感謝妳。妳打電話給我的那一天,哇,我感覺好高興。因為,不管什麼時候,當我跟菲利普(翁西與潔內特的兒子)講起我們一家子在戰爭時期的遭遇,他就會對我說:『姑姑,妳一定要把這些事情全部寫下來。』但我很懶散,我什麼事也沒做。真遺憾,因為真是個頗不尋常的故事[40]。」潔內特補充說:「翁西曾經每個夏天在沃克呂茲那裡,對他的音樂家朋友們講述他的回憶。他會把所有關於他被關與逃亡的前前後後的事情,都說給他們聽。我們很遺憾沒有把這些故事、所有那些冒險經過記錄下來,不然應該會是很棒的事。不過我們當時也從沒有想過要這樣做[41]。」

令人驚訝的是,翁西·阿科卡從未在有關《時間終結四重奏》的首演以及他與梅湘、巴斯奇耶與勒布雷台八A戰俘營中的交誼等主題上,接受過訪問。他的家人也同樣從未有人提出採訪的請求。

幾年過後,當我到法國度假,潔內特與依馮邀請我去與她們、她們的親友一起用餐,地點是潔內特位於普羅旺斯的拉科斯特的美麗屋舍(參見圖43)。在那兒,一張巨大的餐桌上擺滿紅酒、乳酪、麵包與糕餅,我坐在十幾名甥姪、姑姨、伯叔與奶奶、外婆之間,而他們在家族歷史悲歡起伏的回憶中一起嘆息與哄笑。

● ● ●

圖 43

二〇〇二年七月十四日，潔內特‧阿科卡（左）與依馮‧德宏攝於法國的拉科斯特。

圖 44

翁西‧阿科卡於三十五歲之時。呂西
昂‧阿科卡提供。

　　「我的先生總是會說：『Je suis né croyant（我生來即是信徒）』。」依馮・蘿希歐說道。我們相約在她位於瑪卡蝶街（rue Marcadet）上的可愛公寓見面，那兒靠近蒙馬特地區。蒙馬特不僅因為許多藝術家曾經出入附近街區而遠近馳名，而且，從聖心堂的台階上鳥瞰巴黎的美景同樣叫人嘆為觀止。眼前這名嬌小的迷人女士，當時年紀接近七十歲，一頭濃密的灰髮往後盤成高高隆起的髮髻（參見圖45）。依馮・蘿希歐坐在一張書桌旁，而桌子上有一幅相框，是教宗若望・保祿二世的肖像，另外還有一疊有關《時間終結四重奏》的文件，是她最近剛剛發現的文書資料。其中包含有樂譜序文的原始手稿，上面印有戰俘營的戳章。她一邊翻看文件，一邊講述起一九四二年杜宏出版社發行《時間終結四重奏》的經過。「這本樂譜很難印刷。有給印刷廠的注意事項，而樂譜中也有需要印出的許多指示。梅湘說，序文與所有的演奏指法都必須印出來。他也告訴印刷廠必須當心跨頁的問題[42]。」

　　蘿希歐強調了梅湘在囚營中所經歷的苦難創造了音樂的歷史，然後就描述了營地那裡的氣氛，顯然是她的丈夫曾經對她詳述過的種種事蹟，比如：梅湘抵達囚營時把裝著樂譜的書包揣在胸前，並且與一名企圖沒收樂譜的德國軍官起衝突的原委；由於食物匱乏，梅湘與夥伴們如何講述菜單與食譜以安慰彼此的經過；梅湘在某個早上站哨時瞥見北極光；布呂爾給他鉛筆、草稿紙與幾塊麵包，並且可能把他關到營地的廁所間以讓他安靜寫作的緣由。蘿希歐接著談起了那場知名的首演會，指稱那是在最不可能的地方出現了一連串的奇蹟所造就的美事。儘管我之後發現，其中有些細節的資訊並不正確，但是她的談話讓我對作曲家透過音樂戰勝時間的成就留下了強烈印象。

　　蘿希歐也強調，梅湘在身體與情感上所遭受的磨難，不僅是在

圖 45
依馮・蘿希歐。

受囚期間，而且也包含之前與之後的時期[43]。她一再提起，梅湘在一戰期間是由母親與外婆撫養的經過，因為父親被徵召上前線。他十八歲時，他的母親死於肺結核；而在同一時間前後，梅湘自己也生了病，經過住在奧布地區擁有農場的姑姑們的照護之後，才得以恢復健康。而他在二戰期間經過監禁與獲釋之後，由於他的妻子生病住進療養院，他必須單獨扛起照顧兒子帕斯卡的責任，同時在聖三一教堂擔任管風琴手與在巴黎音樂舞蹈學院擔任教授勉強維持家計，並且在家時還要兼顧作曲的工作[44]。

我詢問蘿希歐有關梅湘曾在某次受訪時肯定地表示，《時間終結四重奏》一曲的創作完全是當時的情勢使然；他也表明，某些類型的樂曲，尤其是弦樂四重奏，已經日漸過時：「當然，這種類型

的樂曲，在當代還是存在有幾首鉅作，」他在該次訪問時說：「比如，貝拉·巴托克（Bartok）的六首四重奏曲，與奧本·伯格（Alban Berg）的《抒情組曲》。但是現代音樂已經變得太過複雜，以至於無法以四個聲音來寫曲，尤其是四支弦樂器[45]。」這難道是梅湘沒有寫作更多的室內樂作品的原因嗎？蘿希歐指出，梅湘在戰後接受了大量的其他類型樂曲的委託案，所以，他只是沒有時間得以譜寫室內樂而已。她強調，並非因為他不喜歡室內樂，而是因為那些委託創作既能為他贏得曝光度，也能讓他維持生計。

然後，我們的談話轉到有關梅湘的作品在演奏上的問題。蘿希歐回想起在一九九〇年十一月二十一日於巴黎的黎巴嫩聖母院中所進行的《時間終結四重奏》一曲的錄音作業；當時是由克里斯多夫·玻本（Christoph Poppen）擔任小提琴手、沃爾夫岡·邁耶爾（Wolfgang Meyer）擔任單簧管手、馬紐爾·費雪－迪斯考（Manuel Fischer-Dieskau）擔任大提琴手，而蘿希歐本人擔任鋼琴演奏[46]。她提到了作曲家對於演奏樂手的意見：

> 這次錄音進行時，他一直在便條紙上做筆記，只要有不夠好的地方，他會叫我們重新再來一次。總體而言，我記得，他對於那兩個「禮讚」樂章，給了許多運弓的建議，好讓樂曲速度可以夠慢。他會說：「只要你想要，隨時都可以改變琴弓位置，因為必須拉得非常慢。」他會要求精確地做到他所想要的速度。我們有時候也會演奏幾個不同的版本，好讓他之後可以挑選在響度與強度上的最佳版本。他的要求很嚴格，但是他都和善地做出請求。他一直都是很好相處的人。我認為這一個錄音作品非常好，因為，梅湘就在現場指導，速度與強度都一如他所希望的表

現方式。

蘿希歐接著解說了梅湘對演奏的其他偏好。她說，梅湘明顯
「無法容忍」彈性速度的作法，認爲那會「扼殺節奏」。當我詢問作
曲家是否會反對，單簧管手、大提琴手與小提琴手分別把這三種樂
器擔任主角的樂章（〈禽鳥的深淵〉、〈禮讚耶穌基督的永恆〉與〈禮
讚耶穌基督的不朽〉），直接當成一首獨立完整的樂曲來演奏，而
不是把這些樂章放在《時間終結四重奏》一曲整體的脈絡中進行演
出，蘿希歐答道：

> 他絕對會反對。他會很生氣。梅湘並不希望這些樂章
> 被單獨演出。比如，在《從峽谷到群星》這個作品中，有
> 一個曲子是寫給法國號表演獨奏，那是他基於對猶他州的
> 布萊斯峽谷的印象所寫下的曲子。（在美國猶他州的帕羅
> 宛，他們以梅湘的名字為一座山命名，就叫作「梅湘山」
> ［Mount Messiaen］！）嗯，在《從峽谷到群星》這部管弦
> 樂作品中，有一支曲子是寫給無伴奏的法國號演奏的。由
> 於對於法國號來說，並沒有很多可供表演的曲目，所以所
> 有那些法國號樂手都會在他們的獨奏音樂會上吹奏這支曲
> 子。梅湘並不希望如此。他希望他的作品能夠被完整地呈
> 現。但是他的樂曲一經出版上市，我們也沒有辦法防止這
> 樣的事情發生。

「梅湘所希望的是，」蘿希歐說：「我們尊重他的作品。」她說，
這也是爲何他要求在他過世之後可以成立梅湘基金會，以便能監督
他的作品獲得適宜的傳播。而蘿希歐忠實地爲實現丈夫的另一個遺

願而努力的原因，亦如出一轍：收集與出版七大冊的《論節奏、色彩與鳥類學》—— 這是梅湘四十年的教學成果與一生的創作結晶，亦是他最後的願望與遺言。對蘿希歐而言，埋首於這個龐大的出版計畫，如同一場情感淨化的過程，她解釋說：

> 我必須告訴您，當我的丈夫過世，我感到悲痛欲絕，因為，簡單說，我失去了丈夫，我失去了老師，我失去了合作夥伴，我也失去了我的大師。我一次失去了四個人。我花了很長的時間才恢復力氣，但解救我的，正是我馬不停蹄處理他的文集的這項工作。我的丈夫在一九九一年十二月住進醫院之前，他告訴我要一盒一盒分類整理所有有關文集的資料。每一冊都統一放在一個盒子裡面。他難道知道自己活不到看到書籍出版的日子？難道他也知道自己甚至無法完全寫完？這部書代表著他四十年來的工作成果。四十年的創作與樂曲分析教材，所有這些內容都組成了他這個人。所以，當他往生，為了忘記我的哀傷，我馬上著手進行這項工作。相信我，那真是一樁非常花時間、非常辛苦的任務。比如，第五冊，我必須跟著內文脈絡去剪貼鳥類圖片。談到鳥類的部分，總共有一千三百五十頁！所以，這就是我從一九九二年五月就開始進行的活兒：我真的日以繼夜埋頭努力在這上面。

當話題又回到《時間終結四重奏》一曲，我們的談話就進入了宗教主題。蘿希歐說，一九六四年，時任文化部長的知名作家安德列・馬勒侯，邀請梅湘譜寫一首安魂曲以悼念兩次世界大戰的亡者。梅湘回覆說：「為何談論死亡？我深信死而復生[47]。」於是他

基於天主教教義，將該首樂曲命名為「而我期待死者復活」。（雖然
「梅湘非常厭惡仇恨、戰爭與邪惡，」蘿希歐在一九九三年接受彼
得・席爾（Peter Hill）的採訪時表示：「但我認為，他的意志力足以
不在作品中運用這些主題……他超越那一切之上 —— 即便他自己飽
受磨難[48]。」）然而，梅湘難道沒有思考過，他能否活著離開那座戰
俘營的問題？他沒想過或許他那時已經接近了生命終結的時日嗎？
我問道。蘿希歐回答說他沒有想過，並且由此去解釋《時間終結四
重奏》一曲中使用《啟示錄》的理由。作曲家在孩提之時，《啟示錄》
中如同神話般的意象在在使他目眩神迷，而且經文裡所涉及的時間
與永恆的概念，也啟發了他去尋找新的節奏表現方法：

> 我的先生總是會說：「我生來即是信徒。」他並不是出
> 生在一個特別講求天主教信仰的家庭。他的父母是在教堂
> 結婚，但他從很小的時候就已經在信仰上非常虔誠，他從
> 未有過絲毫疑惑。他什麼都讀，比如《福音書》、《使徒行
> 傳》等等。他讀《聖經》已經讀得滾瓜爛熟。在《新約聖經》
> 裡，最震撼他的經文是《啟示錄》。而在他還小時，他也讀
> 了大量的莎士比亞，以及許多戲劇與幻想故事。但當他發
> 現《啟示錄》時，他說那是最讓人著迷、最絕妙、最神奇的
> 神話。因為所有的內容都是真的。

> 我的丈夫總是被時間的現象所震動……他經常閱讀
> 聖多瑪斯・阿奎那（Saint Thomas Aquinas）在《神學大全》
> （Summa Theologica）中有關永恆的主題；他總是對節奏、對
> 時間充滿興趣。《啟示錄》描述了，當稱為永恆的時刻到來
> 之時，世界就不復存在。所以，梅湘讀了《啟示錄》後，
> 就啟發他去尋找新節奏的願望。準確一點說，就是那個您

在《時間終結四重奏》一曲中可以見到的「不可逆行的節
奏」。這個不可逆行的節奏是最典型的梅湘的標誌；您讀
譜時，從左向右讀或從右向左讀，音符的時值順序都是相
同的。那真是一個非比尋常的發現，因為這些節奏既是處
於時間之內，但又同時具有獨立的可能性。而在《時間終
結四重奏》（「Time」的首字母是大寫的）一曲中，梅湘想
像再也沒有時間存在的那個時刻，亦即時間已經接合上了
永恆。

蘿希歐在被問及，為何她認為《時間終結四重奏》一曲已經成
為梅湘作品中最受歡迎的樂曲之一時，她回答道：「《時間終結四重
奏》是這麼有名，原因是因為它的音樂是如此優美。而它也是一個
從神而來的啟示，因為其中含有一名虔誠音樂家的想法。梅湘帶著
對神的情感訴說著基督的永生，而我們真的感覺祂實際上活在
人間」。

當訪談接近結束之際，蘿希歐指著那些存放梅湘文集的文件盒
子，對我抱歉說房間「太凌亂了」。她親切地贈送給我一盒包裝精
美的艾克斯卡里松杏仁餅 ── 來自艾克斯普羅旺斯的特產糕餅 ──
並且領著我大致地參觀了這間公寓。她說，這裡原本是間旅館；他
們在裝修時整個加裝了隔音設備；到處都鋪設了紅色地毯。當我們
走進梅湘過去作曲時所使用的書房時，蘿希歐表示，梅湘的書桌擺
設一如他生前的樣子，鉛筆整齊地排成一列，而各種不同的眼鏡，
則是他在寫作管弦樂曲、室內樂曲、鋼琴曲與聲樂曲時配戴用。然
後她指給我看一個梅湘的書櫃；梅湘總計有六個書櫃。她說：「他
讀書勤奮」；一邊回想起他會依主題將書櫃分類，包括有神學、節
奏學、文學、音樂與鳥類學。「他什麼都讀⋯⋯而且，他從未寫出

任何不誠懇的音樂或文章[49]。」

後來，蘿希歐在她自己的音樂會、爲《論節奏、色彩與鳥類學》一書奔波以及許多其他與丈夫作品的傳播有關的活動之間，依舊騰出時間寫信回覆我好幾封的提問信件，而在此期間，還提供我好幾份重要的文件，有助於釐清《時間終結四重奏》一曲的歷史細節。而我接下來也依次拜訪了巴斯奇耶、勒布雷與阿科卡的家人，如此一點一滴，整個故事的面貌也逐漸成形。

這即是本書誕生的過程。在我查找人物、搜尋事證、釐清身分異動與辨正誤報資訊的同時，我感覺自己彷彿變成一名小說裡的偵探，企圖解開一樁音樂史中的謎團。然後我就想起了艾提恩·巴斯奇耶曾經說過的一句話。

當時高齡九十歲的巴斯奇耶逐一講述起：戰爭的影響；他與梅湘、阿科卡、勒布雷的意外相識；德國軍官的善意相助；不可思議的首演之夜；阿科卡的英勇逃亡；勒布雷之後成爲成功的演員；梅湘後來蜚聲國際的名望；以及，在一個難以想像的邪惡野蠻橫行的時代中，卻有一闋超塵出凡的樂曲將他們所有人聯結起來 —— 他最後評論道：「這就像一部偵探小說。只不過，所有的故事一點不假[50]。」

●　●　●

音樂是抽象的藝術，無須理解它的形式、結構、風格或創作歷史，也能被傾聽接納。梅湘的《時間終結四重奏》當然也能僅僅以其樂音之美廣受讚賞，然而，在此同時，這部作品卻也無法自外於它所坐落的時代。假使該曲是在其他不同時空下被譜寫而成，假使在一九四一年首演之後，並沒有發生那些事後被揭露出來的恐怖大

屠殺的話，可以肯定的是，該曲所帶有的末日啟示與濃厚的天主教
訊息，今日聽起來並不會散發出如此痛切的預言性氣氛。不過，我
們無須身為天主教徒，才能領略梅湘優美的音樂，因為它直接對所
有受苦之人吟唱。從回顧的觀點來看，《時間終結四重奏》一曲確實
隨著時間流逝而益發獲得巨大的迴響，因為，在該曲的創作史、宗
教訊息以及技巧與美學上的革新等方面，它已經成為戰爭威脅、謎
團奧義、人性嘲諷、甚至是二十世紀奇蹟的典型。

　　奧立菲耶‧梅湘的親友圈已經日漸凋零。曾經見證《時間終結
四重奏》一曲的肇生與相關歷史的人物也已屈指可數，一切行將曲
終人散。本書所走訪的大部分見證人在受訪之後即相繼作古。尚
健在者也都邁入九十歲高齡。在艾提恩‧巴斯奇耶去世兩年後，
尚‧勒布雷於一九九九年八月九日在長期的昏迷狀態中離世。他
的妻子依菲特於二〇〇二年一月二十二日過世。呂西昂‧阿科卡
在一連串嚴重的中風發作後，於一九九八年六月二十八日辭世。
依馮‧蘿希歐於二〇一〇年五月十七日去世，而依馮‧德宏則於
二〇一四年三月十一日過世。

　　在本書寫作計畫開展之初，立即明顯感受到時間緊迫的壓力。
然而，隨著一年又一年逝去，《時間終結四重奏》一曲繼續經受著時
間的考驗，而參與它的歷史的人物則藉由重新敘說的行動，依然生
氣勃勃地活在我們心中。

　　一九四一年一月十五日，在西利西亞地區的一座德國戰俘營
中，音樂戰勝了時間；它不僅打破了節奏的囿限，並且讓一個由法
籍囚犯所組成的四重奏樂團及其聽眾，從他們所處時代的恐怖威脅
中解放出來。《時間終結四重奏》已經在西方音樂的歷史中贏得了
經典的地位，然而，更為重要的是，它也在我們心中落地生根。它
所表達出的音樂之美，既可怖又崇高，激發了聽者，也鼓舞了演奏

人，而有關它的萌生的故事，則成爲一篇動人的遺言，訴說著：正是音樂與人性意志所展現的力量，帶領著我們超越了最駭人的時代。

圖 46
奧立菲耶·梅湘攝於一九八八年。依馮·蘿希歐提供。

附錄A
作曲家的樂譜序文

一、樂曲主題與各樂章的註解

> 「我看見另一名力大無窮的天使從天上下來，周身纏
> 繞雲霞，頭頂則有一道彩虹；他的臉龐如同太陽，他的雙
> 腿形同兩根火柱⋯⋯他的右腳踩在大海中，他的左腳踏在
> 大地上⋯⋯他挺立在大海與大地之上，然後他舉起右手朝
> 向上天，對著長生無疆的祂起誓⋯⋯說：『再也沒有時間
> 存在了；但在第七名天使吹起小號的時日中，上帝的奧祕
> 將被應驗』。」
>
> 《啟示錄》，第十章

《時間終結四重奏》一曲是我在受囚期間構思與譜寫的作品，
並於一九四一年一月十五日於八A戰俘營中舉行首演；當日的表
演，由尚・勒布雷擔任小提琴手、翁西・阿科卡擔任單簧管手、艾
提恩・巴斯奇耶擔任大提琴手，而我則負責鋼琴的演出。這首曲
子是直接受到上述引自《啟示錄》的經文段落所啟發，因而撰寫
而成[1]。該曲的音樂語言在根本上不涉人世；它直探性靈層面，而
且屬於天主教信仰。在旋律與和聲上，它實現了某種調性並存的調
式，可以引領聽者更加接近空間上的無垠與永恆。而無關乎節拍的
特殊節奏，則有力地促成了抹除時間的效果。（然而，有鑑於樂曲主

題的龐大與嚴肅，以上說法僅止於作為某種嘗試性的初步解釋而已！）

　　這首《時間終結四重奏》包含了八個樂章。原因為何？「七」是個完美的數字，神造萬物花了六天的時間，然後由一個神聖的安息日所認可；這個休養生息的第七日將延伸進永恆之境，成為充滿永恆之光的第八日，洋溢恆久不變的平和與安詳。

　　❶〈晶瑩的聖禮〉在清晨三點與四點之間，鳥群醒來：一隻烏鶇或夜鶯即興領唱，四周環繞著啁啾的喧囂漩渦，一圈圈泛音消失在高聳的樹梢之巔[2]。把這一切轉換成宗教層面：你就擁有天國的祥和寧謐。

　　❷〈無言歌，獻給宣告時間終結的天使〉第一與第三段落（兩者為時甚短），提及了那名力大無窮的天使的威力；他頭頂有一輪彩虹，身披雲霞，一腳踩在大海中，一腳踏在大地上。而「中間」（第二）段落，則喚起了那種天國難以觸及的安詳感。鋼琴的部分：帶有藍影的橘色所緩慢匯流而成的淙淙和弦瀑布，以其遙遠的排鐘（carillon）的旋律，包圍著由小提琴與大提琴所拉奏的如同教會素歌（plainchant）一般的樂聲。

　　❸〈禽鳥的深淵〉無伴奏的單簧管獨奏。深淵即是時間，瀰散出陰沉與憂鬱的氣氛。鳥類則是時間的對立物：牠們象徵著我們對光、星辰與彩虹的嚮往，也是我們對歡騰之歌的渴望！

　　❹〈間奏曲〉詼諧曲形式；比起其他樂章，帶有更為奔放的個性，但藉由「旋律上的喚起」，依然與其餘樂章擁有相關性。

　　❺〈禮讚耶穌基督的永恆〉在此，耶穌被視為是「聖言」（Word of God）。大提琴拉奏出悠長的樂句，一種無止無盡的緩慢，滿懷摯愛與崇敬，用以禮讚這則永恆長存、全能而慈祥的聖言，「祂的年歲絕不會枯竭」。旋律莊嚴地展開，如同自柔彩而富麗的地平線上

升起。「萬物之始即是聖言，聖言在上帝心中，聖言即是上帝。」

❻〈顛狂之舞，獻給七隻小號〉在節奏上，它是這一系列樂章中最獨特者。四種樂器合奏，創造出銅鑼與小號的效果（《啟示錄》中的前六支小號出現後，各種災禍即接踵而至，而第七名天使的小號則宣告出上帝的奧秘將被應驗）。本樂章使用了附加時值法、時值增減法，與不可逆行的節奏。如同石塊的音樂，如同龐大的、響亮的花崗岩的音樂；是永動中的鋼鐵，是永動中的一塊塊巨大的、紫色的暴烈，是永動中的一塊塊巨大的、冰凍的狂喜。尤其，在樂章接近尾聲之際，去傾聽那在逐漸增強與改變音域中所奏出的儡人心魄的主題段落的最強音。

❼〈彩虹紛陳，獻給宣告時間終結的天使〉此處的某些段落會令人想起第二樂章。力大無窮的天使現身；而特別的是，他戴在頭上的彩虹（彩虹是和平、智慧、所有明亮的聲音與振動的象徵）。在夢中，我傾聽經過歸類的和弦與旋律，並且觀看常見的顏色與造型。接著，經過了這個短暫的時期之後，我墜入了一片失真迷離之間，於狂喜中，我遭逢聲音與色彩的漩渦；這些聲音與色彩迴旋交融，超乎常人的感知之外。這些火焰之劍，這些藍色交雜橘色的流淌的熔岩，這些驟然飛掠的星光：這就是混沌，這種種就是彩虹！

❽〈禮讚耶穌基督的不朽〉小提琴的悠長獨奏，這是對應於第五樂章的大提琴獨奏。為何要有第二次禮讚？本樂章致力於更明確地陳述耶穌的第二個面向：耶穌是人，是肉身的聖言，他復活而永生，是為了告訴我們他的一生。本樂章是純粹之愛。朝向極端高音音域的漸進爬升，代表著凡人向他的天主飛升而去，代表著上帝之子向他的天父飛升而去，代表著神聖化的凡人朝向天堂的飛升。

──我再重複一次稍早前的陳述：「有鑑於樂曲主題的龐大與嚴肅，以上說法僅止於作為某種嘗試性的初步解釋而已！」

二、我的節奏語言的簡要理論

如同在我的其他作品中一般，本樂曲採用了特殊的節奏語言。除了我對於質數（比如五、七、十一等）的祕密偏好之外，節拍與速度的概念在此處均被一種短小的音符時值（比如十六分音符）及自由地運用其倍增形式所取代；它同樣也被某些其他「節奏樣式」所取代，比如：附加時值法、時值增減法、不可逆行的節奏，與持續重複的節奏（rhythmic ostinato）。

ⓐ 附加時值法。將一個短時值附加至另一節奏之上，無論是使用音符、休止符或附點音符等作法皆可行。

附加一個音符：

附加一個休止符：

附加一個附點：

一般而言，如同上述列出的例子，節奏幾乎永遠立即尾隨一個附加時值，而不會在它的簡單形式中先被聽到。

ⓑ 時值增減法。一個節奏可以依照各種形式，立即尾隨一個經過增減的時值；在此列出幾個範例（以下每個例子中的第一小節皆是正常的節奏，而第二小節則是對其或增或減的結果）：

增加原本時值的三分之一：

減少原本時值的四分之一：

添加附點：

刪除附點：

標準的增加法：

標準的刪除法：

增加原本時值的兩倍：

減少原本時值的三分之二：

增加原本時值的三倍：

減少原本時值的四分之三：

也能採用不精確的增加或減少。

比如：

這個節奏包含三個八分音符（三個四分音符經過標準刪除法的結果），並添加了一個附點（附加時值法），造成了一種不精確的時值減少效果。

● 不可逆行的節奏。無論從左至右讀譜，或是從右至左讀譜，兩者的時值順序皆相同。這個特徵存在於所有具有以下性質的節奏之中：亦即，可以分割成兩組互為逆行關係的節奏，並且這兩組節

奏以一個「共有的」中心時值相連接。

比如：

連續出現的不可逆行的節奏（每一小節皆包含這種節奏）：

這個節奏形式被使用在《時間終結四重奏》的第六樂章〈顛狂之舞，獻給七隻小號〉（參見樂譜上的 F 樂段）。

ⓓ 持續重複的節奏。這是一個獨立自主的節奏，它堅持不懈地不斷進行重複，而且對於圍繞著它的其他節奏，完全無動於衷。

《時間終結四重奏》的第一樂章〈晶瑩的聖禮〉，在鋼琴的部分，是奠基於以下的節奏片段：

這個片段本身的多次重複，完全無關於小提琴、單簧管與大提琴的節奏，就構成了一種「重複性的節奏」。

三、對演出人士的建議

首先，讀一讀上述的那些「註解」與「簡要理論」。但是在演奏時，就不要專注在那些說法上面：只要去演奏音樂、那些音符與確切的時值，並忠實地跟隨所指示的強度，如此就已足夠。對於諸如〈顛狂之舞，獻給七隻小號〉這樣非節拍化的樂章，為了幫助自己，

您可以在心中默數十六分音符，但只有在開始練習時這麼做，因爲這個過程可能會妨礙公開演出的表現；所以，您應該在心中保留節奏時值的感受，僅此即可。不用擔憂誇大強度、漸快、漸慢等等使演出詮釋更爲活潑、細膩的一切標示。尤其，在〈禽鳥的深淵〉的中段，演奏時務必充滿想像力。而那兩個極端緩慢的樂章，〈禮讚耶穌基督的永恆〉與〈禮讚耶穌基督的不朽〉，要頑固地對如此的速度堅持不移。

奧立菲耶・梅湘

（由筆者英譯而成）

附錄 B
樂曲錄音選粹

　　以下按照字母順序所列出的《時間終結四重奏》一曲的錄音作
品，是依照演出樂團名稱或參與演出的小提琴手的姓氏排列而成。
所有資訊是從實體唱片、史旺目錄（Schwann catalogue）、迪亞巴榮
目錄（Diapason catalogue）與巴黎的國家圖書館的視聽資料庫中取
得。其中五件加註了星號（*）的錄音作品，是由奧立菲耶・梅湘擔
任藝術指導，因此堪稱頗具歷史參考價值。然而，這並不意謂，這
五件錄音成品必然遵行了樂譜上所註記的速度與強度，包含由梅湘
本人所灌錄的一張唱片在內（請參考附錄 C 的補充說明中對這個錄
音的說明）。這部樂曲擁有許多優秀的錄音作品，而彼此之間的差
異亦頗大，想要一次全部納入勢必連篇累牘。在此僅能指出，以下
所列出的錄音作品是備受推薦的佳作。

　　對於經過重新發行的作品，僅會列出最新的目錄編號。除非
特別註記，編號皆指稱雷射唱片格式（CD）。假使資訊能夠取得的
話，亦會列出錄音灌製與／或版權的日期，並加註該張唱片上的其
他樂曲的名稱。

　　由於作曲家偏好《時間終結四重奏》一曲在演出時必須出之以
完整版本，為了表達對他的尊重，以下僅列出全本完整演出的錄音
作品。而且，由於單獨錄製〈禽鳥的深淵〉、〈禮讚耶穌基督的永恆〉
與〈禮讚耶穌基督的不朽〉等樂章的作品數量多到不可勝數，實務
上亦無法全部收錄。從這個錄音選粹目錄所包含的唱片數量，更見

證了《時間終結四重奏》一曲廣受歡迎的程度；它也是梅湘作品中
迄今最常被灌製的樂曲。

<p style="text-align:center">●　　●　　　●</p>

Amici Chamber Ensemble: Scott St. John, violin; Joaquin Valdepeñas, clarinet; David Hetherington, cello; Patricia Parr, piano. Naxos 54824. Recorded in Ontario, Canada, December 15–16, 1999, re-released 2001.

Amici Quartet: Shmuel Ashkenasi, violin; Joaquin Valdepeñas, clarinet; David Hetherington, cello; Patricia Parr, piano. Summit SMT 168. Copyright 1995. With Chan Ka Nin, *I Think that I Shall Never See*.

Joshua Bell, violin; Michael Collins, clarinet; Steven Isserlis, cello; Olli Mustonen, piano. Decca 452 899-2. Copyright 1997. With Shostakovich, Piano Trio no. 2.

Vera Beths, violin; George Pieterson, clarinet; Anner Bijlsma, cello; Reinbert de Leeuw, piano. Philips 422 8342. Copyright 1980; remastered 1989. With Messiaen, *Et exspecto resurrectionem mortuorum*.

Chamber Music Northwest: Jonathan Crow, violin; David Krakauer, clarinet; Matt Haimovitz, cello; Geoffrey Burleson, piano. Oxingale Records. Copyright 2017. With Krakauer *Akoka* and Socalled *Meanwhile*.

Per Enoksson, Ensemble Incanto: Marietta Kratz, violin; Ralph Manno,

clarinet; Guido Schiefen, cello; Liese Klahn, piano, EBS 6024. Copyright 1992.

Ensemble Walter Boeykens: Marjeta Korosec, violin; Walter Boeykens, clarinet; Roel Dieltiens, cello; Robert Groslot, piano. Harmonia Mundi 7901348. Copyright 1990.

＊Huguette Fernandez, violin; Guy Deplus, clarinet; Jacques Neilz, cello; Marie-Madeline Petit, piano. Erato 4509-91708-2. Recorded in Paris, 1963. Copyright 1963, 1968, 1995. Re-released 2003. With Messiaen, *Cinq Rechants*. Remastered.[1]

Saschko Gawriloff, violin; Hans Deinzer, clarinet; Siegfried Palm, cello; Aloys Kontarsky, piano. Angel CDCB 47463. With Messiaen, *Turangalîla-symphonie*.

Philippe Graffin, violin; Charles Neidich, clarinet; Colin Carr, cello; Pascal Devoyan, piano. Cobra Records, 0014. Recorded 27–29 April 2005 in the Netherlands. Copyright August 2005. With Hindemith Quartet (same instrumentation).

Erich Gruenberg, violin; Gervase de Peyer, clarinet; William Pleeth, cello; Michel Béroff, piano. EMI Classics 7639472. Recorded in London, 1968, remastered 1991. With Messiaen, *Le merle noir*. Same performers, EMI Classics. Copyright 2008. With Messiaen, *Chronochromie*.

Emilie Haudenschild, violin; Fabio di Casola, clarinet; Emeric Kostyak, cello; Ricardo Castro, piano. Accord 201772 MU/750. Recorded 26–28 December 1990. Copyright 1990. Re-released 1996.

Houston Symphony Chamber Players: Eric Halen, violin; David Peck, clarinet; Desmond Hoebig, cello; Christoph Eschenbach, piano. Koch International Classics 7378. Copyright 1999.

Janine Jansen, violin; Martin Fröst, clarinet; Torleif Thedéen, cello; Lucas Debargue, piano. Sony. Copyright 2017. Recorded July 1991. EBS 6024.

Oleg Kagan, violin; Eduard Brunner, clarinet; Natalia Gutman, cello; Vassily Lobanov, piano. Live Classics LC LCL 712. Recorded live at Kuhmo Festival, in Finland, 27 July 1984. Re-released 1997. Same performers, Melodiya. Copyright 2015. With Berg, *Four Pieces*.

Ilya Kaler, violin; Jonathan Cohler, clarinet; Andrew Mark, cello; Janice Weber, piano. Ongaku Records, 024–119. Recorded 27–28 April 2002 in Mechanics Hall, Worcester, MA. Copyright 2008.

Kontraste Ensemble: Kathrin Rabus, violin; Reiner Wehle, clarinet; Christophe Marks, cello; Friederike Richter, piano. Thorofon CTH 2232. Recorded in Hannover, Germany, October 1993, June 1994.

Maryvonne Le Dizes, violin; Alain Damiens, clarinet; Pierre Strauch,

cello; Pierre-Laurent Aimard, piano. ADDA 581.029. Recorded in Paris, 1–3 October 1986. Copyright 1986. Re-released 1992.

LINensemble: Christina Astrand, violin; Jens Schou, clarinet; John Ehde, cello; Erik Kaltoft, piano. Kontrapunkt KPT 32232. Copyright 1996.

Madeleine Mitchell, violin; David Campbell, clarinet; Christopher van Kampen, cello; Joanna MacGregor, piano. Collins Classics 1393. With Zygmunt Krauze, *Quatuor pour la Naissance*. 1994.

Martin Mumelter, violin; Martin Schelling, clarinet; Walter Nothas, cello; Alfons Kontarsky, piano. Koch Schwann SCH 311882. Recorded in March 1991 at the Bayerischen Rundfunk, Munich. Re-released 1996. With Dünser: *Tage- und Nachtbücher.*

New York Philomusica Chamber Ensemble: A. Robert Johnson, director; Isidore Cohen, violin; Joseph Rabbai, clarinet; Timothy Eddy, cello; Robert Levin, piano. Candide CE 31050. Copyright 1972. With Messiaen, *Le merle noir*. Re-released in 1994 as *Music for Winds* with works by Barber, Bozza, Français, Ibert, and Poulenc. 2-CD set.

Osiris Trio and Harmen de Boer, clarinet; Peter Brunt, violin; Larissa Groeneveld, cello; Ellen Corver, piano. Cobra Records, 0001. Recorded May 2000 in the Netherlands. Copyright September 2000. With Shostakovich *Seven Romances after Poems by Alexander Blok*, Op 127, Osiris Trio with Charlotte Riedijk, soprano.

* Jean Pasquier, violin; André Vacellier, clarinet; Etienne Pasquier, cello, Olivier Messiaen, piano. Club Français du Disque. Musidisc 34429. Recorded in 1956 at the Scola Cantorum, Paris. Club Français du Disque, 1956. Remastered 2001 by Universal Music/Accord, 461 744–2.

Régis Pasquier, violin; Jacques di Donato, clarinet; Alain Meunier, cello; Claude Lavoix, piano. Arion ARN 38453. Recorded in 1978. 33⅓ LP.

* Christoph Poppen, violin; Wolfgang Meyer, clarinet; Manuel Fischer-Dieskau, cello; Yvonne Loriod, piano. EMI Classics CDC 54395. Recorded in the Eglise de Liban, Paris, 19–21 November 1991. Copyright 1991. Re-released 2005. With Messiaen, *Thème et variations*. Re-released 2005.

* Quatuor Olivier Messiaen: Alain Moglia, violin; Michel Arrignon, clarinet; Réné Benedetti, cello; Jean-Claude Henriot, piano. Cybelia. Reissued by Pierre Verany 794012. Recorded May 1987. Copyright 1987, 1994.

Gil Shaham, violin; Paul Meyer; clarinet; Jian Wang, cello; Myung-Whun Chung, piano. Deutsche Grammophon 289-469-052-2. Recorded at the Maison de la Radio, Studio 103 in Paris, June 1999. Copyright 2000.

Reykjavik Chamber Ensemble members: Rut Ingolfsdottir, violin; Gunnar Egilson, clarinet; Nina Flyer, cello; Thorkell Sigurbjornsson, piano. AC Classics, AC 99036. Released 1999.

Tashi: Ida Kavafian, violin; Richard Stoltzman, clarinet; Fred Sherry,

cello; Peter Serkin, piano. RCA Gold Seal 7835-2-RG. Recorded in 1975. Copyright 1976, 1988. Remastered. Re-released 1989.

Trio Fontenay and Eduard Brunner, clarinet. Teldec 9031-73239-2. Copyright 1993. Re-released 1993 on Elektra label.

Trio Wanderer and Pascal Moragues, clarinet. Harmonia mundi. Copyright 2008. With Messiaen, *Thème et variations.*

Carolin Widmann, violin; Jörg Widmann, clarinet; Nicolas Altstaedt, cello; Alexander Lonquich, piano. Orfeo International. Copyright 2012.

* Luben Yordanoff, violin; Claude Desurmont, clarinet; Albert Tetard, cello; Daniel Barenboim, piano. Deutsche Grammophon (20th Century Classics) 23247. Recorded in Paris, April 1978. Copyright 1979. Re-released 1990.

附錄 C
補充說明

　　以下所增補的資訊，是為了補充說明《時間終結四重奏》一曲於八Ａ戰俘營所舉行的首演會，並討論維琪政府與作曲家的關係，以及《時間終結四重奏》的巴黎首演、它早期所受到的評價與戰爭期間的其他演出等資料。我也納進了有關《時間終結四重奏》樂譜首次出版的訊息，並簡短討論了梅湘作為該曲的演奏者與監督人所灌製的一個錄音作品。

八Ａ戰俘營的首演（第五章的注釋 45）

　　八Ａ戰俘營所批准發行的一份囚營報紙，名稱叫作《微光報》（法文報名 Le lumignon 的原意是「殘燭」或「昏光」）。這份報紙在命名上即包含某種顛覆的意圖，因為，在一座精神荒涼的囚營中，它提供給那些遭受囚禁的人一個發表感受的園地，而「殘燭」（即指稱報紙上的文章）的暗示，則使人想起了那些在進行祈求或紀念的禱告後所點燃的教堂蠟燭。這份囚營的報紙再度向我們顯示了，使梅湘能夠自由譜曲並表演作品的那種來自德國當局的刻意寬容的態度。

　　以下是兩篇於一九四一年四月一日刊登在《微光報》上的文章的節選。第一篇是選自作曲家談及自己作品的文章；第二篇則是一名聽眾所寫的評論。作曲家的文章在某個程度上是改寫那篇樂譜前的序文（參見附錄Ａ），但也包含對整首作品的整體性介紹文字，以

及他在每個樂章表演之前,所即席講述的那些說明。該份報紙的名稱已經在無意中點出了,梅湘的評述正是提供了「微光」,用以闡明他自己的創作。以下兩篇文章的段落,是由荷內・摩黑勒從法文迻譯而來。

ⓐ 在這篇文章中,梅湘寫到了樂團是「由小提琴(吟唱元素)、單簧管(色彩元素)、大提琴(動力元素),與鋼琴(包覆元素)所組成的四重奏」。

ⓑ 梅湘的說明也清楚顯示了,第六與第八樂章的標題經過改動。第六樂章原本題為「號角響起」(Fanfare),而第八樂章原先則是「再次禮讚耶穌基督的永恆」(Second Paean to the Eternity of Jesus)。(題辭譯文參見第五章圖 24。)

ⓒ 梅湘以諷刺的語調評述了他的感知處境:「如果可以這麼說的話,我不得不活在全然由顏彩與信仰所築起的內在世界中,以創作出如同這樣的一首樂曲;第三樂章〈禽鳥的深淵〉是在鐵鎚擊打廢鐵的可怕噪音中譜寫而成。」

ⓓ 梅湘在《微光報》上的文章進一步解釋了他的節奏理論:「由於人體擁有二元組成的特色(兩隻眼睛、兩隻手、兩隻腳等),假使走路的方式產生了可以劃分成兩拍的節奏,那麼,心臟的律動或時間的流動,卻在心理層次上遠遠更為複雜許多;以脖子與手的五根指頭跳舞的印度教徒,則將一個整體分成五等分。我要求我的樂手超越所有的節拍與速度,去默記一個極短的節奏時值及其多重自由變化的感受,因為演奏要求精確的規則。」

ⓔ 梅湘對第四樂章的說明,使用了我們在印行的樂譜序文上所未讀到的說法。他說:「〈間奏曲〉:詼諧曲形式 —— 這意謂著,它是一段給予聽者的休息時間。那是個對位法遊戲 —— 堅定的,而且機靈的[1]。」

258

ⓕ 一九四一年四月一日的《微光報》上，刊登了一名聽眾對首演會的評論文章，既具分析性又情感洋溢；該作者的署名僅以姓名首字母 V.M. 表示：

　　我們何其有幸，能夠在囚營中體驗到大師級作品所帶來的奇蹟。

　　異乎尋常的是，在一棟囚犯的營房中，我們居然可以感受到某些作品在首演時會激起的騷亂與意見分歧的氣氛，隱隱湧動著熱情的讚揚與憤懣的毀謗。儘管某些長椅上散發出叫好的激動，但是也可感受到在其他座位上的惱怒情緒。回想起另一個時代的另一場事蹟──一九一一年（原文照登）的某個晚上，香榭麗舍劇院上演了首場的《春之祭禮》──我們知道，將會有一場風暴發生[2]。一部作品偉大與否的標記，經常正是取決於，在它降生的那一刻，能否引發衝突而定。

　　從作曲家一開始的介紹性說明中，我們理解到，他的樂曲有著許多大膽之舉。梅湘這個人，如此謹慎低調，幾乎很少露面，我欣喜地在他的作品中感受到一種特出的純熟技藝。或許他滿腦子縈繞著那些樂音，他沉迷其中，別無其他。

　　然後，這首奇異的音樂降臨在廳堂之中。一開始倉促又帶著敵意，然而隨著樂曲的演進開展，它的曲名所懷抱的驕傲的承諾，可以說完全獲得實現……我無須在技巧層次深入《時間終結四重奏》一曲之內，而我也不會批評它，說它作為一首樂曲，完全與這個世界所具有的多面向之美背道而馳。有些作品，如同一座橋樑，被起造來跨越絕對

真理，嘗試超越時間的圍限。當梅湘已經在此向我們闡明了他的目標與企圖，我為何還要冒險提出了無新意的論點？我只希望描述我的喜悅，指出表演完後並沒有立即響起如雷的掌聲。隨著最後一枚音符而來的肅靜無聲，那一刻的靜默，正是由爐火純青的技藝所確立起來的成就。

我深信，《時間終結四重奏》一曲確實瀰漫著上帝的意念，因為作曲家秉持著堅強的信念與無比謙卑的心情搜尋著它。在樂章之間的交替時刻，我們尋思：「這首樂曲讓我們所有人深感榮耀」。這即是真正的崇高的本質所在，這首樂曲吸引我們傾聽它……

音樂會結束之後，所有對該作品興奮不已的人簇擁在梅湘身邊。當他們全然拜服的敬意與友誼吞沒了多少有點不知所措的年輕大音樂家，我們中的一些人也感受到了那愉快的一刻。

有一個人說：「這是對我們所有人的報復。」不無道理。那是對囚禁、平庸，尤其是對我們自身的報復。還能夠有怎樣的評論，可以比這個十足深奧、悲痛的想法，表達出更好的讚美嗎？「聆聽完如此的樂曲後，至為緊要的事是，不要退回至我們的落腳之處，而要回歸我們的本色[3]。」

在馬爾賽勒・艾德悉克與夏爾勒・儒達內各自的評論文章中（參見第五章的節錄段落），他們也都節選了若干 V.M. 的評述。

維琪政權與作曲家

第六章的注釋 26：有關維琪政府與作曲家獲得巴黎音樂舞蹈學院錄用兩者之間的關係，以及當時的局勢問題，引發了諸多議論。

奈傑爾・西梅爾納寫道：

　　說「梅湘獲得巴黎音樂舞蹈學院的教職，是維琪政府
的反閃族政策所導致的結果」──這樣的說法如果被證明
為真的話，那將會是對當事人相當不利的因果論證。但我
並不認為必然如此，因為，梅湘在他從八Ａ戰俘營寄出的
第一封寫給（首任妻子）克萊爾的家書中，已經認真地談到
了在該學院任職的可能性；這封信寫於一九四○年八月，
那是在維琪政府首度頒布邪惡至極的「猶太人地位法案」
的兩個月之前。而他在戰爭爆發之前與校方的接觸，無
論如何也已經變得益發熱切。不過，這個可怕的反閃族法
令確實在聘雇程序中扮演了一個讓人苦惱的小角色：如同
維琪政權下所有其他試圖在教育機構應徵教職的人一般，
梅湘必須簽署一項聲明，保證自己未曾參與祕密組織，並
且，本人與近親親屬皆非猶太人[4]。

　　萊絲麗・史普勞特強烈反對下述說法：因為校方為了遵行維琪
法國的反閃族法令，所以翁德黑・布洛科的「解職」是由於猶太人
的身分之故。她引用了研究梅湘的學者尚・布瓦方的說法而主張：
「布洛科當時已屆退休年齡，而且，事實上，法國國家檔案館裡的
布洛科的教職員資料上也確證了，當時的音樂舞蹈學院院長克羅
德・迭勒凡古，由於被要求依法行事，於是請布洛科申請退休，而
非解聘他，藉以平息事端[5]。」
　　第七章的注釋16：史普勞特對我的下述說法有所異議：「在維
琪政權之下，新進作曲家的作品很難獲得演出機會」；她主張：「從
戰爭期間的報刊概覽顯示，總體而言，在戰時法國，經常可見有關

法國當代音樂的報導，尤其，其中也有梅湘作品演出成功的消息[6]。」

《時間終結四重奏》的巴黎首演、早期評價，與戰爭期間的其他演出

ⓐ 巴黎首演（第六章的注釋 45）：我看過一張一九四一年六月二十四日巴黎首演的傳單，上面寫道：「奧立菲耶・梅湘在重回法國之際，獻上他於受囚期間所譜寫的《時間終結四重奏》一曲的首次公演。」該場音樂會的票價是十至三十法郎不等[7]。

ⓑ 《時間終結四重奏》的早期評價（第七章的注釋 19）：無論如何，西梅爾納說，重要的是，要記得「《時間終結四重奏》樂譜的出版，相對而言，並沒有受到太多延宕，它的初版印行於一九四二年五月 —— 在那個年代，紙張的供應匱乏經常使得一些重要作品面世的時間延遲好幾年（特別是梅湘的《阿門的幻象》與《上帝臨在的三個小聖禮》）。由此可推測，《時間終結四重奏》這個作品受到某種重視的程度[8]。」

ⓒ 《時間終結四重奏》在戰爭期間的其他演出（第七章的注釋 23）：之後的音樂會包括有，一九四二年一月十七日於博蒙伯爵的宅邸中的沙龍所舉行的售票演出，並印有附上作曲家解說的節目單。同樣由巴黎首演團隊擔綱，亦即巴斯奇耶兄弟、翁德黑・法瑟里耶與梅湘本人。同一團隊又分別於一九四四年六月八日與一九四五年五月二十五日，於奇伊－貝爾納・德拉皮耶的家中舉行私人性演出[9]。

《時間終結四重奏》樂譜初版（第六章的注釋 41）

一九四二年七月十日，一篇對於初版的《時間終結四重奏》樂譜的評論，論點極為正面：

我無法在幾行文字之內就做到給您一個有關這本《時

間終結四重奏》樂譜的準確說法；該樂曲是奧立菲耶・梅
湘先生在受囚期間，受到使徒約翰所撰寫的《啟示錄》的啟
發，因而譜寫給小提琴、單簧管、大提琴與鋼琴的作品；
他也將這首曲子獻給一起受苦受難的同伴。該樂曲所涉及
的面向之廣，所高舉的目標如此真誠與崇高，在在足以使
作曲家甚至吸引到，那些可能會批評那種在譜寫風格、和
聲語言與哲學關懷上表現怪異的人士。儘管某些節奏部分
似乎有點蓄意為之，並且顯得有些單調，但在諸如第五與
第八樂章的神祕樂段中，卻在技藝表現上擁有某種風格與
個性；那是來自天生具有珍貴才情的藝術家才懂得調動的
技巧，而我們必定希望這樣的藝術家能夠在任何既定的體
系之外徹底實現他的天命。就此而言，這本《時間終結四
重奏》肯定會受到所有感興趣的器樂演奏者與聽眾的持續
關注，因為他們會在音符之外尋覓一首樂曲的詩意生命 [10]。

《時間終結四重奏》的首次錄音（第七章的注釋 35）

儘管巴斯奇耶對該錄音成果持正面看法，但是這次錄音並非完
全無懈可擊足供範例之用。〈禽鳥的深淵〉開場段落的速度，幾乎是
樂譜上所載明的速度的兩倍。第五樂章大提琴獨奏的速度同樣也比
樂譜上快很多。第四與第六樂章的速度則比樂譜上慢。最後，第一
樂章多少有點不穩定，整個樂團的表現有時無法同步。然而，就音
樂呈現來說，在強度對比與表情演示上，這卻是一個最佳的錄音
版本。

作者註

序曲 一張邀請卡

1 艾提恩・巴斯奇耶，訪談紀錄，一九九四年六月六日。

2 梅湘的獻辭原文：「À Étienne Pasquier—la magnifique pierre de base du Trio de même nom!—J'ose espérer qu'il n'oubliera jamais les rythmes, les modes, les arcs-en ciel et les ponts sur l'au-delà jetés par son ami dans l'espace sonore; car il apporta tant de fini, de précision, d'émotion, de foi même et de perfection technique, à l'exécution de mon 'quatuor pour fin du Temps' que l'auditeur aurait pu croire qu'il avait joué toute sa vie une telle musique! Merci, et en Toute affection, Olivier Messiaen.」

3 克羅德・薩繆埃爾（Claude Samuel），《奧立菲耶・梅湘：音樂與色彩，與克羅德・薩繆埃爾的談話錄》（*Olivier Messiaen: Music and Color: Conversations with Claude Samuel*, Portland, Ore.: Amadeus Press, 1986），湯瑪士・葛拉梭（E. Thomas Glasow）譯，頁 26。

4 同上，頁 15。

5 保羅・葛瑞菲茨（Paul Griffiths），《梅湘與時間的音樂》（*Olivier Messiaen and the Music of Time*, Ithaca, N.Y.: Cornell University Press, 1985），頁 23。

6 同上，頁 25。

7　梅湘，引自薩繆埃爾，《音樂與色彩》（*Music and Color*），頁 23。

8　《哈佛音樂辭典》（*Harvard Dictionary of Music*, 1972 年版），詞目「青年法蘭西」之下，頁 444。

9　葛瑞菲茨，《梅湘與時間的音樂》，頁 90。

10　梅湘，〈奧立菲耶・梅湘現身說法：分析《時間終結四重奏》〉（Olivier Messiaen analyse ses œuvres: *Quatuor pour la fin du Temps*），引自《向奧立菲耶・梅湘致敬》（*Hommage à Olivier Messiaen: La Recherche Artistique, November–December 1978*, France），藝術指導：克羅德・薩繆埃爾，頁 31。

11　翁端恩・果雷阿，《與奧立菲耶・梅湘的晤談》（*Rencontres avec Olivier Messiaen*, Paris: René Juilliard, 1960），頁 63。

12　葛瑞菲茨，《梅湘與時間的音樂》，頁 90。

13　奧立菲耶・梅湘，《時間終結四重奏》袖珍版樂譜（*Quatuor pour la fin du Temps*, Paris: Durand, 1942），書名頁。

14　馬爾科姆・海耶斯（Malcolm Hayes），〈一九四八年的器樂作品、管弦樂團作品與聖歌作品〉（Instrumental, Orchestral and Choral Works to 1948），收錄於《梅湘指南》（*The Messiaen Companion*, Portland, Ore.: Amadeus Press, 1995），彼得・席爾（Peter Hill）主編，頁 180。

15　葛瑞菲茨，《梅湘與時間的音樂》，頁 91。

第一章 四重奏啼聲初試

1　葛瑞菲茨，《梅湘與時間的音樂》，頁 90。

2　梅湘，引自果雷阿，《與奧立菲耶・梅湘的晤談》，頁 59。

3　巴斯奇耶，訪談紀錄，一九九四年六月六日。

4　巴斯奇耶，訪談紀錄，一九九四年六月六日。

5　「巴斯奇耶三重奏樂團」，新聞稿（紐約：科伯特－拉柏吉［Colbert-LaBerge］音樂會經紀公司，日期不明）。

6　阿嵐・巴立（Alain Pâris）主編，《二十世紀演奏家與音樂展演辭典》（*Dictionnaire des Interprètes et de l'Interprétation Musicale au XXe Siècle,* Paris: Robert Laffont, 1989），詞目「巴斯奇耶三重奏樂團」之下，頁 1047。皮耶爾納根據巴斯奇耶三重奏樂團三人的名字容、皮耶與艾提恩，來發展他的《三闋三重奏》（*Trois pièces en trio*）的主旋律。

7　巴斯奇耶，訪談紀錄，一九九四年六月六日。

8　巴斯奇耶，訪談紀錄，一九九四年六月十日。

9　依馮・德宏（Yvonne Dran），訪談紀錄，一九九五年十二月二十二日。

10　呂西昂・阿科卡，訪談紀錄，一九九五年三月二十二日。

11　法國當時尚未實行禁用童工或對雇用兒童作出限制的勞動法。

12　呂西昂・阿科卡，訪談紀錄，一九九五年三月二十二日。

13　巴斯奇耶，訪談紀錄，一九九四年六月十日。

14　巴斯奇耶，訪談紀錄，一九九五年六月十九日。

15　巴斯奇耶，訪談紀錄，一九九四年六月十日。

16　巴斯奇耶，訪談紀錄，一九九四年六月六日。

17　巴斯奇耶，〈向奧立菲耶・梅湘致敬：艾提恩・巴斯奇耶〉（Hommage à Olivier Messiaen: Étienne Pasquier），引自《奧立菲耶・梅湘：信仰之人；審視梅湘的管風琴樂曲》（*Olivier Messiaen: homme de foi: Regard sur son œuvre d'orgue,* Paris: Édition St. Paul, Trinité Média Communication, 1995），頁 91。

18　菲利普・阿科卡，訪談紀錄，一九九五年三月二十二日。

19　菲利普・阿科卡，訪談紀錄，一九九五年三月二十二日。

20　參與《時間終結四重奏》的巴黎首演與首次錄音的喜歌劇院（Opéra Comique）助理首席單簧管手翁德黑·法瑟里耶（André Vacellier）所吹奏的聲音，同樣如同阿科卡一般有著明亮的音色。梅湘在心中保留了對這兩者樂音的記憶（奇伊·德卜律，訪談紀錄，一九九五年一月十七日）。

21　德卜律，訪談紀錄，一九九五年一月十七日。亦可參見附錄B：音樂選粹目錄。

22　米榭·阿希儂，訪談紀錄，一九九四年四月二十七日。亦可參見附錄B。

23　〈依馮·蘿希歐的訪談〉（Interview with Yvonne Loriod），引自席爾主編的《梅湘指南》，頁 290-91。

24　潔內特·阿科卡，訪談紀錄，一九九五年十二月二十二日。

25　呂西昂·阿科卡，訪談紀錄，一九九五年三月二十二日。

26　菲利普·阿科卡，訪談紀錄，一九九五年三月二十二日。

27　梅湘，引自果雷阿，《與奧立菲耶·梅湘的晤談》，頁 60。

28　依馮·蘿希歐，引自席爾主編的《梅湘指南》，頁 291。

29　帕特西克·柴思諾維基（Patrick Szersnovicz），〈奧立菲耶·梅湘：彩虹的聖禮〉（Olivier Messiaen: La Liturgie de l'Arc-en-Ciel），《音樂世界雜誌》（Le Monde de la Musique, July–August 1987），頁 33。

30　梅湘，引自果雷阿，《與奧立菲耶·梅湘的晤談》，頁 62。

31　梅湘，引自果雷阿，《與奧立菲耶·梅湘的晤談》，頁 62。

32　安東尼·波普，《梅湘：時間終結四重奏》（Cambridge: Cambridge University Press, 1998），頁 9。

33　梅湘，引自果雷阿，《與奧立菲耶·梅湘的晤談》，頁 62。

34　依馮·蘿希歐於一九九五年五月十三日告訴筆者。

35　巴斯奇耶，訪談紀錄，一九九五年三月二十一日。

36　波普，《梅湘：時間終結四重奏》，頁 10-11。

第二章 囚營中的四重奏

1　羅伯特‧帕克斯頓（Robert Paxton），《維琪法國：老衛隊和
　　新秩序，一九四〇年至一九四四年》（Vichy France: Old Guard
　　and New Order: 1940–1944，莫寧賽［Morningside］版本；原印
　　於 1972 年，重印於 1982 年［New York: Columbia University
　　Press］），頁 19。

2　同上。

3　巴斯奇耶，訪談紀錄，一九九五年三月二十一日。

4　韓娜蘿爾‧勞爾華德，〈時間終結四重奏：哥利茲的戰俘奧立
　　菲耶‧梅湘〉（Quartett auf das Ende der Zeiten: Olivier Messiaen
　　als Kriegsgefangener in Görlitz），《管弦樂團雜誌》（Das Orchester,
　　May 1995），頁 17。

5　犯人全身脫光、個人財物全遭沒收的情景，經常連結於人們對
　　於準備送進毒氣室的猶太人的印象。但是八 A 戰俘營並非滅
　　絕營。它是數百個散布在德國與歐洲占領區中的戰俘營的其中
　　一個，專為關押軍官以下的士官兵戰犯。這些戰俘營大多數都
　　只是暫時監禁與強制勞動的地方，而命令犯人全身脫光顯然只
　　是德國的標準處理程序。但這並非意謂，戰犯並無遭受飢餓、
　　寒冷與神經性抑鬱等痛苦，也不是說他們沒有偶爾蒙受嚴重惡
　　待，更不是說某些囚營就不會更合人意。比如，由於在地理位
　　置、氣候條件與執行規定上的差異，八 A 戰俘營比起在它北
　　邊一百五十英里遠的九 C 戰俘營，就擁有比較好的聲譽。然
　　而，大體上，這些戰俘營的情況非常相似。（引自尚‧布

侯薩爾［Jean Brossard］寫給韓娜蘿爾‧勞爾華德的信文，一九九二年二月十六日，勞爾華德提供影本。）

6　梅湘，引自果雷阿，《與奧立菲耶‧梅湘的晤談》，頁 61。

7　梅湘，引自李歐‧薩瑪瑪（Leo Samama）的採訪，〈與奧立菲耶‧梅湘的對談〉（Entretien avec Olivier Messiaen），收錄於影片《時間終結四重奏》（Messiaen:Quartet for the End of Time），導演阿斯特麗德‧沃特波爾（Astrid Wortelboer），長度六十分鐘的錄影帶，阿瑪雅公司（Amaya）於一九九三年發行。

8　依馮‧蘿希歐，訪談紀錄，一九九三年十一月二十五日。

9　勞爾華德，《一九三九至四五年間德國戰俘檔案：哥利茲－莫依斯的八A戰俘營》（Dokumentation Kriegsgefangene in Deutschland 1939–1945: Stalag VIII A Görlitz-Moys），勞爾華德的個人收藏，哥利茲，德國，頁 9。

10　同上，頁 6。

11　紅十字國際委員會（Comité International de la Croix-Rouge）告訴勞爾華德，一九九二年三月十六日，勞爾華德提供訪問稿影本。

12　勞爾華德，〈時間終結四重奏：在哥利茲的戰俘奧立菲耶‧梅湘〉，頁 17。

13　勞爾華德，《一九三九至四五年間德國戰俘檔案》，頁 6。

14　蘿希歐，訪談紀錄，一九九三年十一月二十五日。

15　巴斯奇耶，訪談紀錄，一九九四年六月十日。

16　巴斯奇耶，訪談紀錄，一九九四年六月六日。

17　蘿希歐，訪談紀錄，一九九三年十一月二十五日。

18　勞爾華德，《一九三九至四五年間德國戰俘檔案》，頁 10。奧立菲耶‧梅湘直到被允許可以寄出一張明信片給父親之前，他

的父親皮耶在好幾個月期間都沒有兒子的音訊。皮耶收到信後，於一九四〇年十月，寫信給巴斯奇耶的妻子蘇姍，希望她能夠協助奧立菲耶獲得釋放。不幸的是，巴斯奇耶女士不只對自己丈夫的境遇無計可施，遑論幫助他的友人，即便這名友人恰巧是位知名的作曲家。

19　勞爾華德，《一九三九至四五年間德國戰俘檔案》，頁6。

20　同上，頁7。

21　巴斯奇耶，訪談紀錄，一九九五年六月十九日。

22　勞爾華德，〈時間終結四重奏：在哥利茲的戰俘奧立菲耶·梅湘〉，頁17上的圖10提到，可容納一百二十六至二百二十二名囚犯居住。

23　夏爾勒·儒達內，〈梅湘在戰俘營中譜寫《時間終結四重奏》〉（Messiaen créait *Quatuor pour la fin du Temps* au stalag），《尼斯早報》（Nice-matin），二〇〇一年一月十五日。

24　梅湘，引自〈與奧立菲耶·梅湘的對談〉，李歐·薩瑪瑪採訪。

25　巴斯奇耶，訪談紀錄，一九九五年六月十九日。

26　勞爾華德，《一九三九至四五年間德國戰俘檔案》，頁7。

27　同上，頁20。

28　這份平面圖描繪了梅湘離開後的營地規劃，而他所居住的十九A營房如今由俄羅斯人與義大利人入住。

29　勞爾華德，《一九三九至四五年間德國戰俘檔案》，頁11、15。

30　勞爾華德，〈時間終結四重奏：在哥利茲的戰俘奧立菲耶·梅湘〉，頁18。

31　勞爾華德，《一九三九至四五年間德國戰俘檔案》，頁11。報紙一開始是以雙週刊的形式出版。報紙上有一篇由營地囚犯執筆的小故事〈夜間會談〉（*Entretien nocturne*），是一個反猶言論

的有趣例子；文章中的法國敘述者講述，他與一名典型刻板印象中的猶太人的會面，結果發現對方是魔鬼的使者。讓敘述者大感驚訝的是，這名猶太人否認對於這場戰爭與所有歐洲人所遭受的苦難負有責任。歐波勒（O'Bole），〈夜間會談〉，《微光報》（八A戰俘營月報，一九四二年七月八日），勞爾華德的個人收藏，哥利茲。

32　居勒・勒弗布爾，引自〈戰俘營：針對戰俘的研究〉（Les Stalags: Enquête concernant les P.G.），巴黎：法國國家檔案館，一九五六年六月二十九日，72AJ298，6C。

33　勞爾華德，《一九三九至四五年間德國戰俘檔案》，頁9。

34　巴斯奇耶，訪談紀錄，一九九五年六月十九日。值得玩味的是，在圖14上，並未標記屬於波蘭人的營房。

35　菲利普・阿科卡，訪談紀錄，一九九五年三月二十二日。

36　呂西昂・阿科卡，訪談紀錄，一九九五年三月二十二日。

37　尚・馬丁儂（1910–1976）以擔任一九六三至六八年的芝加哥交響樂團（Chicago Symphony Orchestra）的音樂總監而聲譽卓著。他也在歐洲指導過許多管弦樂團，包括法國國家管弦樂團（Orchestre National de France）在內。

38　呂西昂・阿科卡，訪談紀錄，一九九五年三月二十二日。

39　蘿希歐，訪談紀錄，一九九三年十一月二十五日。

40　亞歷克斯・羅斯（Alex Ross），〈然而，音樂中沒有捷報〉（In Music, Though, There Were No Victories），《紐約時報》（New York Times），一九九五年八月二十日。羅斯寫道：「有幾位才情數一數二的捷克年輕作曲家來到特萊西恩施塔特，並且被允許繼續寫作。後來推出了一部影片，片名叫作《領袖送給猶太人一座城市》（The Führer Presents the Jews With a City）；在該

片中，可以看見住居區中的住民似乎開心地參與勞動。該片還拍攝了卡雷爾・安塞爾（Karel Ančerl）指揮著帕維爾・哈斯的作品《給弦樂器的習作》（*Study for Strings*）。該樂曲強力的賦格律動，訴說著反抗的精神。但這股令人驚異的勃勃生氣卻因為政治宣傳目的而遭到惡劣扭曲：樂曲因而傳達出猶太人安全無虞的錯覺。一個月之後，哈斯就命喪奧斯維辛集中營。」

41　勞爾華德，〈時間終結四重奏：在哥利茲的戰俘奧立菲耶・梅湘〉，頁 17。

42　巴斯奇耶，訪談紀錄，一九九四年六月十日。

43　巴斯奇耶，訪談紀錄，一九九五年六月十九日。

44　蘿希歐，訪談紀錄，一九九三年十一月二十五日。

45　梅湘，引自薩瑪瑪的採訪，〈與奧立菲耶・梅湘的對談〉。

46　儒達內，〈梅湘在戰俘營中譜寫《時間終結四重奏》〉。

47　巴斯奇耶，訪談紀錄，一九九四年六月六日。

48　蘿希歐，訪談紀錄，一九九三年十一月二十五日。

49　巴斯奇耶，訪談紀錄，一九九四年六月六日。

50　梅湘，引自果雷阿，《與奧立菲耶・梅湘的晤談》，頁 61-62。

51　梅湘，引自薩瑪瑪的採訪，〈與奧立菲耶・梅湘的對談〉。

52　引自大衛・果胡朋寫給筆者的信文，一九九五年八月八日。

53　尚・勒布雷，訪談紀錄，一九九五年三月三日。

54　引自果胡朋寫給筆者的信文，一九九五年八月八日。

55　帕克斯頓，《維琪法國》，頁 174。法律「排除猶太人進入民選機構，他們也不能在公務機關、司法部門、軍事單位擔任職務，同樣不能擔任具有文化生活影響力的職位（公立學校教師、報紙記者或編輯、電影或電台節目的指導人）。」

56　勞爾華德，《一九三九至四五年間德國戰俘檔案》，頁 23。

57　帕克斯頓，《維琪法國》，頁 181。

第三章　排練四重奏

1　勒布雷，引自他寫給筆者的信文，一九九五年三月二十日。

2　勒布雷，引自他寫給筆者的信文，一九九五年七月三十一日。

3　勒布雷，訪談紀錄，一九九五年三月三日。

4　勒布雷，引自他寫給筆者的信文，一九九五年三月二十日。

5　勒布雷，訪談紀錄，一九九五年三月三日。

6　勒布雷，引自他寫給筆者的信文，一九九五年七月三十一日。

7　勒布雷，訪談紀錄，一九九五年三月三日。

8　勒布雷，引自他寫給筆者的信文，一九九五年六月七日。

9　勒布雷，訪談紀錄，一九九五年三月三日。

10　勞爾華德，《一九三九至四五年間德國戰俘檔案》，頁 11。

11　勒布雷，訪談紀錄，一九九五年三月三日。

12　布侯薩爾，引自他寫給勞爾華德的自傳故事，頁 3。勞爾華德
　　提供影本。

13　布侯薩爾，引自他寫給勞爾華德的信文，一九九二年三月十三
　　日。勞爾華德提供影本。

14　勞爾華德，《一九三九至四五年間德國戰俘檔案》，頁 9。

15　巴斯奇耶，訪談紀錄，一九九四年六月十日。

16　巴斯奇耶，訪談紀錄，一九九五年三月二十一日。

17　巴斯奇耶，訪談紀錄，一九九五年三月二十一日。

18　梅湘，引自果雷阿，《與奧立菲耶・梅湘的晤談》，頁 62。

19　同上。如同在第一章中所解釋的，梅湘並未詳述其他樂章在譜
　　寫或排練上的次序。音樂學者安東尼・波普（《梅湘：時間終結
　　四重奏》，頁 11）猜測，從樂曲複雜度與對演奏者的技術要求

的角度來看，第一樂章很可能最後才撰寫完成。

20　勞爾華德，〈時間終結四重奏〉，頁 18。

21　同上。馬帝與菲亞勒一同繪製過一幅畫：《鎖鏈中的貞德》
　　（*Jeanne aux Fers*）。而它的複製品懸掛在法國靠近土魯斯
　　（Toulouse）一地的彤黑米大教堂（Basilica of Domrémy）的地下
　　室中。

22　儒達內，〈梅湘在戰俘營中譜寫《時間終結四重奏》〉。

23　勞爾華德，〈時間終結四重奏〉，頁 18。

24　儒達內，〈梅湘在戰俘營中譜寫《時間終結四重奏》〉。

25　勞爾華德，〈時間終結四重奏〉，頁 18。

26　巴斯奇耶，訪談紀錄，一九九四年六月六日。

27　巴斯奇耶，訪談紀錄，一九九五年六月十九日。勞爾華德，〈時
　　間終結四重奏〉，頁 18；她推測，在一座自殺率已經相當高的
　　戰俘營中，藝術活動可能有助於避免憂鬱症與神經官能症的
　　發生。

28　巴斯奇耶，訪談紀錄，一九九四年六月六日；勒布雷，引自他
　　寫給筆者的信文，一九九五年六月七日。

29　儒達內，〈梅湘在戰俘營中譜寫《時間終結四重奏》〉。

30　巴斯奇耶，訪談紀錄，一九九四年六月六日。

31　勞爾華德，《一九三九至四五年間德國戰俘檔案》，頁 13。

32　梅湘，引自果雷阿，《與奧立菲耶・梅湘的晤談》，頁 62-3。

33　梅湘，引自布熹姬特・瑪尚（Brigitte Massin），《奧立菲耶・梅
　　湘：奇蹟詩學》（*Olivier Messiaen: Une poétique du merveilleux*, Aix-
　　en-Provence: Editions Alinéa, 1989），頁 154。

34　布侯薩爾，引自他寫給勞爾華德的信文，一九九二年三月十三
　　日。勞爾華德提供影本。

35　梅湘，引自果雷阿，《與奧立菲耶·梅湘的晤談》，頁 63。

36　巴斯奇耶，〈向奧立菲耶·梅湘致敬〉，頁 91-2。

37　布侯薩爾，引自他寫給勞爾華德的信文，一九九二年十一月四日。勞爾華德提供影本。

38　巴斯奇耶，訪談紀錄，一九九四年六月六日。

39　巴斯奇耶，訪談紀錄，一九九五年六月十九日。

40　巴斯奇耶，訪談紀錄，一九九四年六月十日。

41　巴斯奇耶，訪談紀錄，一九九五年六月十九日。

42　巴斯奇耶，〈向奧立菲耶·梅湘致敬〉，頁 92。

43　巴斯奇耶，訪談紀錄，一九九四年六月六日。

44　勒布雷，引自他寫給筆者的信文，一九九五年八月三日。

45　勒布雷，訪談紀錄，一九九五年三月三日。

46　勒布雷，引自他寫給筆者的信文，一九九五年八月三日。

47　勒布雷，訪談紀錄，一九九五年三月三日。

48　梅湘，《時間終結四重奏》，頁 iv。

49　勒布雷，訪談紀錄，一九九五年三月三日。

50　勒布雷，訪談紀錄，一九九五年三月三日。

51　巴斯奇耶，訪談紀錄，一九九四年六月六日。

52　巴斯奇耶，訪談紀錄，一九九五年三月二十一日。

53　巴斯奇耶，訪談紀錄，一九九四年六月六日。

54　巴斯奇耶，訪談紀錄，一九九五年三月二十一日。

55　梅湘，引自薩繆埃爾，〈奧立菲耶·梅湘現身說法〉，頁 31。

56　勒布雷，訪談紀錄，一九九五年三月三日。

57　勒布雷，訪談紀錄，一九九五年三月三日。

58　巴斯奇耶，訪談紀錄，一九九四年六月六日。

59　巴斯奇耶，引自傑哈·龔迭（Gérard Condé），〈艾提恩·巴斯

奇耶的回憶〉（Les souvenirs d'Étienne Pasquier），《世界報》（*Le Monde*），一九九五年八月三日，頁 22。

60 巴斯奇耶，訪談紀錄，一九九四年六月六日。

61 巴斯奇耶，訪談紀錄，一九九五年三月二十一日。

62 巴斯奇耶，訪談紀錄，一九九四年六月六日。

63 勒布雷，訪談紀錄，一九九五年三月三日。

64 勒布雷，訪談紀錄，一九九五年三月三日。

65 勒布雷，訪談紀錄，一九九五年三月三日。

66 勒布雷，訪談紀錄，一九九五年三月三日。

67 勒布雷，訪談紀錄，一九九五年三月三日。

68 巴斯奇耶，訪談紀錄，一九九四年六月十日。

69 巴斯奇耶，訪談紀錄，一九九四年六月六日。

70 巴斯奇耶，訪談紀錄，一九九四年六月十日。

71 梅湘，引自瑪尚，《奧立菲耶·梅湘：奇蹟詩學》，頁 154。

72 巴斯奇耶，訪談紀錄，一九九四年六月六日。

73 勒布雷，訪談紀錄，一九九五年三月三日。

74 勒布雷，訪談紀錄，一九九五年三月三日。

75 巴斯奇耶，訪談紀錄，一九九四年六月十日。

76 呂西昂·阿科卡，訪談紀錄，一九九五年三月二十二日。

77 呂西昂·阿科卡，訪談紀錄，一九九五年三月二十二日。

78 依馮·德宏，引自她寫給筆者的信文，一九九六年十月十日；潔內特·阿科卡，於尼斯的訪談紀錄，一九九五年十二月二十二日。夏訶勒本身是演員出身，曾籌辦戰俘營劇院裡的綜藝表演。巴斯奇耶很感激夏訶勒協助他從勞動小隊的粗活中，轉派至營地中擔任較輕鬆的廚工工作。

79 呂西昂·阿科卡，訪談紀錄，一九九五年三月二十二日。

80 勒布雷，訪談紀錄，一九九五年三月三日。

81 巴斯奇耶，訪談紀錄，一九九四年六月十日。

82 呂西昂・阿科卡，訪談紀錄，一九九五年三月二十二日。正是因爲這個理由，所以呂西昂從未企圖逃離他所關押的戰俘營 —— 在齊根海恩一地的九A戰俘營；他一直待在那兒，直到美國人於一九四五年四月解放了他與其他在押的戰俘。

83 巴斯奇耶，訪談紀錄，一九九四年六月十日。

84 巴斯奇耶，訪談紀錄，一九九四年六月六日。

85 呂西昂・阿科卡，訪談紀錄，一九九五年三月二十二日。

86 菲利普・阿科卡，訪談紀錄，一九九五年三月二十二日。

87 巴斯奇耶，訪談紀錄，一九九四年六月十日。

88 依馮・德宏，訪談紀錄，一九九五年十二月二十二日；呂西昂・阿科卡，訪談紀錄，一九九五年三月二十二日。

89 依馮・德宏，訪談紀錄，一九九五年十二月二十二日。

90 德卜律，訪談紀錄，一九九五年一月十七日。

91 呂西昂・阿科卡，訪談紀錄，一九九五年三月二十二日。

92 菲利普・阿科卡，訪談紀錄，一九九五年三月二十二日。

93 菲利普・阿科卡，訪談紀錄，二〇〇二年七月十五日。

94 呂西昂・阿科卡，訪談紀錄，一九九五年三月二十二日。翁西在三十歲時，只是爲了向自己證明自己的能力，他去參加了法國的高中畢業會考（在法國，通過這項艱難的考試後，才可以取得同等學力的高中畢業文憑），結果他通過了考試。

95 呂西昂・阿科卡，訪談紀錄，一九九五年三月二十二日。

96 巴斯奇耶，訪談紀錄，一九九四年六月十日。

第四章　間奏曲

1　梅湘，引自薩繆埃爾，《奧立菲耶・梅湘：音樂與色彩》，頁 20-1。

2　依馮・蘿希歐，訪談紀錄，一九九三年十一月二十五日。

3　梅湘，《時間終結四重奏》，頁 i。

4　羅傑・尼可斯，《梅湘》（Messiaen，二版；Oxford: Oxford University Press, 1986），頁 29。

5　梅湘，引自果雷阿，《與奧立菲耶・梅湘的晤談》，頁 64。

6　同上；梅湘，引自瑪尚，《奧立菲耶・梅湘：奇蹟詩學》，頁 154。

7　梅湘，引自薩瑪瑪，〈與奧立菲耶・梅湘的對談〉。

8　由於梅湘並無完整說出該書書名，推測應是托馬斯・肯皮斯（Thomas à Kempis）所寫作的《師主篇》（Imitation of Christ）。

9　梅湘，引自瑪尚，《奧立菲耶・梅湘：奇蹟詩學》，頁 154。

10　梅湘，引自薩瑪瑪，〈與奧立菲耶・梅湘的對談〉。

11　梅湘，引自果雷阿，《與奧立菲耶・梅湘的晤談》，頁 65。

12　同上，頁 64。

13　梅湘，引自薩繆埃爾，〈奧立菲耶・梅湘現身說法〉，頁 31。

14　翁德黑・布辜黑栩里耶夫（André Boucourechliev），〈奧立菲耶・梅湘〉，出自《新格羅夫音樂與音樂家辭典》（The New Grove Dictionary of Music and Musicians, London: Macmillan, 1980），史丹利・薩迪（Stanley Sadie）主編，頁 205。

15　梅湘，〈一九七一年六月二十五日於阿姆斯特丹的伊拉斯謨獎授予典禮上的講話〉（Address Delivered at the Conferring of the Praemium Erasmianum on 25 June 1971, in Amsterdam），出自阿樂姆特・侯絲勒（Almut Rössler），《奧立菲耶・梅湘的精神世界的內涵》（Contributions to the Spiritual World of Olivier Messiaen, Duisberg, Germany: Gilles and Francke, 1986），由芭芭

拉・妲格（Barbara Dagg）等人翻譯，頁 40。

16　依馮・蘿希歐，訪談紀錄，一九九三年十一月二十五日。「彈性速度」指稱一種靈活變換的速度，可以依照樂句的線條做出巧妙地加快或放慢的調整，經常可見於浪漫主義樂派的表演之中。「rubato」是義大利文，字義是「搶劫」，也就是說，從某個地方減去拍子，然後再把它加入另一個地方。彈性速度的反對者聲稱，如此的作法「搶奪」了音樂的節奏。

17　梅湘，〈伊拉斯謨獎授予典禮上的講話〉，頁 40-1。

18　梅湘，引自薩繆埃爾，〈奧立菲耶・梅湘現身說法〉，頁 40。

19　梅湘，引自果雷阿，《與奧立菲耶・梅湘的晤談》，頁 65。

20　梅湘，引自克羅德・薩繆埃爾，《與奧立菲耶・梅湘對談》（*Conversations with Olivier Messiaen*, London: Stainer and Bell, 1976），菲利克斯・阿普拉漢米安（Felix Aprahamian）譯，頁 43。

21　梅湘，引自薩繆埃爾，〈奧立菲耶・梅湘現身說法〉，頁 40。

22　梅湘，引自薩繆埃爾，《奧立菲耶・梅湘：音樂與色彩》，頁 80。

23　葛瑞菲茨，《梅湘與時間的音樂》，頁 91。

24　梅湘，引自果雷阿，《與奧立菲耶・梅湘的晤談》，頁 64。

25　梅湘，《時間終結四重奏》，頁 i。

26　葛瑞菲茨，《梅湘與時間的音樂》，頁 101。

27　梅湘，《時間終結四重奏》，頁 i。

28　梅湘，〈伊拉斯謨獎授予典禮上的講話〉，頁 40。

29　梅湘，《時間終結四重奏》，頁 i。

30　梅湘，〈伊拉斯謨獎授予典禮上的講話〉，頁 42-3。

31　梅湘，引自薩繆埃爾，《奧立菲耶・梅湘：音樂與色彩》，頁 62。

32　同上，頁 61。

33　布辜黑栩里耶夫，〈奧立菲耶・梅湘〉，出自《新格羅夫音樂與

音樂家辭典》，頁 206。

34　梅湘，引自薩繆埃爾，《奧立菲耶・梅湘：音樂與色彩》，頁 64。

35　梅湘，引自薩繆埃爾，〈奧立菲耶・梅湘現身說法〉，頁 40。

36　梅湘，引自薩繆埃爾，《與奧立菲耶・梅湘對談》，頁 18。

37　布辜黑栩里耶夫，〈奧立菲耶・梅湘〉，出自《新格羅夫音樂與音樂家辭典》，頁 206。

38　梅湘，引自薩繆埃爾，《奧立菲耶・梅湘：音樂與色彩》，頁 43。德羅內使用抽象色彩造型進行節奏般的交互作用所達到的美學效果，大大地影響了抽象藝術的發展。肯尼士・希爾佛（Kenneth E. Silver）與羅米・郭藍（Romy Golan），《一九〇五至四五年，巴黎蒙帕納斯的猶太藝術家圈子》（*The Circle of Montparnasse Jewish Artists in Paris: 1905–1945*, New York: Universe Books, 1985），頁 98。

39　梅湘，〈一九七七年十二月四日於聖母院講座的演講〉（Conférence de Notre Dame Delivered on 4 December 1977），引自侯絲勒，《奧立菲耶・梅湘的精神世界的內涵》，頁 60。

40　梅湘，〈一九七九年四月二十三日於巴黎與奧立菲耶・梅湘的對話〉（Conversation with Olivier Messiaen on 23 April 1979, in Paris），來源同上，頁 78。

41　梅湘，引自薩繆埃爾，《與奧立菲耶・梅湘對談》，頁 17-8。

42　梅湘，〈伊拉斯謨獎授予典禮上的講話〉，頁 43-4。

43　梅湘，〈一九七九年四月二十三日於巴黎與奧立菲耶・梅湘的對話〉，頁 79

44　梅湘，《時間終結四重奏》，頁 ii：「Dans mes rêves, j'entends et vois accords et mélodies classés, couleurs et formes connues; puis, après ce stade transitoire, je passe dans l'irréel et subis avec

extase un tournoiement, une compénétration giratoire de sons et couleurs surhumains. Ces épées de feu, ces coulées de lave bleu-orange, ces brusques étoiles: voilà le fouillis, voilà les arcs-en-ciel !」

45　梅湘，〈伊拉斯謨獎授予典禮上的講話〉，頁 44。

46　羅伯特・舍洛・強生（Robert Sherlaw Johnson），〈鳥歌〉（Birdsong），收錄於席爾主編的《梅湘指南》，頁 249。

47　梅湘，引自薩繆埃爾，《奧立菲耶・梅湘：音樂與色彩》，頁 85。

48　強生，〈鳥歌〉，引自《梅湘指南》，頁 249。

49　葛瑞菲茨，《梅湘與時間的音樂》，頁 166。

50　崔佛・侯德（Trevor Hold），〈梅湘的鳥兒〉（Messiaen's Birds），《音樂與文學》（*Music and Letters,* Vol. 52, no. 2 [April 1971]），頁 113。

51　強生，〈鳥歌〉，引自《梅湘指南》，頁 249。

52　梅湘，引自薩繆埃爾，《奧立菲耶・梅湘：音樂與色彩》，頁 97。

53　梅湘，引自薩繆埃爾，《奧立菲耶・梅湘：音樂與色彩》，頁 86-87。

54　葛瑞菲茨，《梅湘與時間的音樂》，頁 170。

55　侯德，〈梅湘的鳥兒〉，頁 114。

56　梅湘，引自薩繆埃爾，《奧立菲耶・梅湘：音樂與色彩》，頁 88。

57　同上，頁 95。

58　強生，〈鳥歌〉，引自《梅湘指南》，頁 249。

59　梅湘，《時間終結四重奏》，頁 i。參見附錄 A，注釋 2。

60　梅湘，《時間終結四重奏》，頁 i。

61　強生，〈鳥歌〉，引自《梅湘指南》，頁 251。

62　同上，頁 252。

63　梅湘，引自薩繆埃爾，〈奧立菲耶・梅湘現身說法〉，頁 40。

64　梅湘，《時間終結四重奏》，頁 i。

65　伊恩・馬瑟森（Iain Matheson），〈時間的終結：梅湘《時間終結四重奏》中的聖經主題〉（The End of Time: A Biblical Theme in Messiaen's *Quatuor*），引自席爾主編的《梅湘指南》，頁 235。

66　梅湘，引自薩繆埃爾，〈奧立菲耶・梅湘現身說法〉，頁 40。

67　參見附錄 B。

68　米榭・阿希儂，訪談紀錄，一九九四年四月二十七日。

69　梅湘，引自侯德，〈梅湘的鳥兒〉，頁 122。

70　梅湘，引自侯德，〈梅湘的鳥兒〉，頁 122。

第五章　首演之夜

1　巴斯奇耶，訪談紀錄，一九九四年六月六日。

2　依馮・蘿希歐於一九九五年五月十三日的信件中告訴筆者；她引述了布賀東於一九六八年所寫的信文。布賀東之後成為巴黎藝術教育局（Bureau of Art Education）的主任。

3　巴斯奇耶，訪談紀錄，一九九四年六月六日。從巴斯奇耶所持有的相同節目單來判斷，布賀東很可能是獨自徒手製作邀請卡，因為，這些邀請卡不僅一張張之間有些許設計上的相異之處，而且也包含偶爾出現的拼寫與複製上的失誤而不盡完美：巴斯奇耶手上的版本把鋼琴家的名字寫成「Messian」（應該是「Messiaen」），而蘿希歐的版本則拼寫正確；巴斯奇耶的版本上，樂曲的名稱無誤，而蘿希歐的版本則寫成「Quatuor de la fin du Temps」（應該是「Quatuor pour la fin du Temps」）。

4　巴斯奇耶，訪談紀錄，一九九五年六月十九日。

5　巴斯奇耶，訪談紀錄，一九九四年六月六日。

6 蘿希歐，引自她寫給筆者的信件，一九九五年五月十三日。

7 在薩瑪瑪的訪談中，梅湘評論道：「觀眾人山人海，戰俘營中的所有囚犯可能並沒有全部都來，但還是有好幾千人。」而在另一個訪談中，作曲家提到了有五千名觀眾（引自果雷阿，《與奧立菲耶·梅湘的晤談》，頁 63）。蘿希歐估計出席的人數有三千名（訪談紀錄，一九九三年十一月二十五日）。

8 巴斯奇耶，引自弗宏斯瓦·拉馮（François Lafon），〈艾提恩·巴斯奇耶，最後一名見證者〉（Étienne Pasquier, le dernier témoin）《音樂世界雜誌》（七八月號，1977），頁 60；巴斯奇耶，引自勞爾華德，〈他與戰俘奧立菲耶·梅湘一起演奏〉（Er musizierte mit Olivier Messiaen als Kriegsgefangener），《管弦樂團雜誌》（47, I [1999]），頁 22。

9 勒布雷，引自他寫給筆者的信文，一九九五年三月二十日。

10 巴斯奇耶，引自〈向奧立菲耶·梅湘致敬：艾提恩·巴斯奇耶〉，頁 92。

11 勞爾華德，〈時間終結四重奏〉，頁 18。

12 布侯薩爾，引自勞爾華德，〈時間終結四重奏〉，頁 19。

13 勒布雷，訪談紀錄，一九九五年三月三日。

14 勞爾華德，〈時間終結四重奏〉，頁 18。

15 巴斯奇耶，訪談紀錄，一九九四年六月十日。

16 亞歷山大·李切斯基（Aleksander Lyczewski），由查爾斯·博德曼·瑞（Charles Bodman Rae）引述，出自馬爾科姆·海耶斯，〈一九四八年的器樂作品、管弦樂團作品與聖歌作品〉，收錄於席爾主編的《梅湘指南》，頁 199-200。

17 梅湘，引自果雷阿，《與奧立菲耶·梅湘的晤談》，頁 63。

18 巴斯奇耶，訪談紀錄，一九九五年六月十九日。

19　勒布雷，訪談紀錄，一九九五年三月三日。

20　梅湘，引自果雷阿，《與奧立菲耶・梅湘的晤談》，頁 63。

21　勒布雷，訪談紀錄，一九九五年三月三日。

22　梅湘，引自果雷阿，《與奧立菲耶・梅湘的晤談》，頁 63-4。

23　馬爾賽勒・艾德悉克，〈八 C（原文照登）戰俘營的一場偉大首演會：奧立菲耶・梅湘發表《時間終結四重奏》〉（Une grande première au Stalag VIII C〔sic〕: Olivier Messiaen présente son Quatuor pour la fin des〔sic〕Temps），《費加洛報》，一九四二年一月二十八日，頁 2。

24　梅湘可能是指 A 弦，因爲大提琴沒有 E 弦。

25　梅湘，引自薩瑪瑪，〈與奧立菲耶・梅湘的對談〉。

26　巴斯奇耶，訪談紀錄，一九九五年三月二十一日。

27　巴斯奇耶，訪談紀錄，一九九四年六月六日。

28　巴斯奇耶，訪談紀錄，一九九五年六月十九日。

29　巴斯奇耶，引自勞爾華德，〈他與戰俘奧立菲耶・梅湘一起演奏〉，頁 23。

30　勞爾華德，〈時間終結四重奏〉，頁 18。

31　萊絲麗・史普勞特；該篇論文發表在二〇〇二年十一月三日於美國俄亥俄州哥倫布市的美國音樂學學會的年度會議上，頁 11。

32　蘿希歐，訪談紀錄，一九九三年十一月二十五日。

33　查爾斯・博德曼・瑞，引自海耶斯，〈一九四八年的器樂作品、管弦樂團作品與聖歌作品〉，收錄於席爾主編的《梅湘指南》，頁 199-200。

34　儒達內，〈梅湘在戰俘營中譜寫《時間終結四重奏》〉。

35　呂西昂・阿科卡，訪談紀錄，一九九五年三月二十二日。

36　羅曼・弗拉德（Roman Vlad），《史特拉汶斯基》（Stravinsky,

2nd ed. London: Oxford University Press, 1967），弗 雷 德 里 克
與 安・孚 勒（Frederick and Ann Fuller）譯，頁 28。史特拉汶
斯基描述了這場聞名的首演情景如下：「從表演一開始，就可
以聽到對音樂指指點點的輕微抗議聲。然後，當帷幕拉起，
看見一群膝蓋向內彎、編著長髮辮的少女跳上跳下（〈少女之
舞〉樂章），風暴於是一觸即發。我聽見『閉上狗嘴！』的喊叫
聲此起彼落從我身後傳來。我也聽到弗洛弘・施米特（Florent
Schmitt）大吼：『您們這些十六區的婊子！請閉嘴！』；當然，
來自十六區的『婊子』，肯定是巴黎最優雅的女人。不過，
騷亂愈演愈烈，幾分鐘之後，我滿腔怒火地離開了劇院。」
伊果・史特拉汶斯基與羅伯特・克拉夫特（Robert Craft），
《解說與發展》（*Expositions and Developments*, Garden City, N.Y.:
Doubleday, 1962），頁 143。

37　布侯薩爾，引自他寫給勞爾華德的信文，一九九二年三月十三日。

38　勒布雷，訪談紀錄，一九九五年三月三日。

39　艾德悉克，頁 2。

40　梅湘，引自果雷阿，《與奧立菲耶・梅湘的晤談》，頁 63。

41　梅湘，引自薩瑪瑪，〈與奧立菲耶・梅湘的對談〉。

42　史普勞特，頁 10。

43　巴斯奇耶，〈向奧立菲耶・梅湘致敬〉，頁 92。

44　巴斯奇耶，訪談紀錄，一九九四年六月六日。

45　艾德悉克，頁 2。參見附錄 C 的補充說明。

46　巴斯奇耶，訪談紀錄，一九九四年六月六日。

47　依馮・蘿希歐收藏這些簽名題辭。

第六章　四重奏獲釋

1　阿朗·沛齊耶，《梅湘》（*Messiaen*, France: Éditions du Seuil, 1979），頁 61。

2　巴斯奇耶，訪談紀錄，一九九五年三月二十一日。不過，在薩瑪瑪的訪談中，梅湘聲稱，在他「獲釋的幾天之前」舉行了首演。無論如何，史普勞特寫道：「我們可以確定的是，梅湘最晚在一九四一年三月十日之前，人就到了納薩訶克（Neussargues）；這是他寄給作曲家友人、之前的學校同學克羅德·阿璽優（Claude Arrieu）的信件上，所註明的日期」（史普勞特，〈梅湘的時間終結四重奏〉，頁 5）。梅湘聲稱，他在一九四一年四月開始任教於巴黎音樂舞蹈學院。奈傑爾·西梅爾納，〈梅湘與七星音樂會：「某種反抗德國占領的祕密式報　復」〉（Messiaen and the Concerts de la Pléiade: 'A Kind of Clandestine Revenge against the Occupation'）《音樂與文學》（Vol. 81, no. 4 [November 2000]），頁 556-7。然而，尚·布瓦方（Jean Boivin）與一些其他資料來源卻肯認，梅湘實際上是在一九四一年五月才開始在該校教書，而他的這個職銜的職位則直到該年秋季才生效。尚·布瓦方，《梅湘講堂》（*La Classe de Messiaen*, France: Christian Bourgois, 1995），頁 32。

3　布瓦方，頁 32。

4　布侯薩爾，引自他寫給勞爾華德的信文，一九九二年三月十三日。

5　勞爾華德，〈時間終結四重奏〉，頁 19。

6　史普勞特，〈梅湘的時間終結四重奏〉，頁 6。

7　巴斯奇耶，訪談紀錄，一九九四年六月六日。

8　參見圖 17。

9　巴斯奇耶，訪談紀錄，一九九五年六月十九日。

10 同上。

11 同上。

12 巴斯奇耶，訪談紀錄，一九九五年三月二十一日。

13 勒布雷，引自他寫給筆者的信文，一九九五年六月七日。

14 巴斯奇耶，訪談紀錄，一九九五年六月十九日。

15 巴斯奇耶，訪談紀錄，一九九五年三月二十一日。

16 巴斯奇耶，訪談紀錄，一九九五年六月二十六日。

17 依馮・德宏，引自她寫給筆者的信文，一九九六年十月十日。

18 「翁西習慣逗我們開心；他會說，他在進行割禮的時候，割禮師（mohel）不小心失手，以至於他的陰莖看上去就像是過度使用與歷經性虐待的結果。這是他愛開玩笑的風趣。」德宏，引自她寫給筆者的信文，一九九六年十月十日。

19 德宏，訪談紀錄，一九九六年十二月二十二日。

20 呂西昂・阿科卡，訪談紀錄，一九九五年三月二十二日。

21 德宏，訪談紀錄，一九九五年十二月二十二日。

22 巴斯奇耶，訪談紀錄，一九九五年六月十九日。

23 巴斯奇耶，訪談紀錄，一九九四年六月六日。

24 蘿希歐，訪談紀錄，一九九三年十一月二十五日。

25 海耶斯，〈一九四八年的器樂作品、管弦樂團作品與聖歌作品〉，收錄於席爾主編的《梅湘指南》，頁 187；奈傑爾・西梅爾納，〈戰後〉（Après la guerre），評論筆者所著《為時間終結而作：梅湘四重奏故事》（For the End of Time: The Story of the Messiaen Quartet），《音樂時代》（The Musical Times），二○○四年春季號，頁 92。

26 麥可・馬魯斯（Michael R. Marrus）與羅伯特・帕克斯頓，《維琪法國與猶太人》（Vichy France and the Jews, New York: Basic

Books, 1981），頁 3。參見附錄 C 的補充說明。

27　蘿希歐，引自布瓦方，《梅湘講堂》，頁 31-2。

28　〈採訪依馮‧蘿希歐〉（Interview with Yvonne Loriod），收錄於
　　席爾主編的《梅湘指南》，頁 289。

29　蘿希歐，訪談紀錄，一九九三年十一月二十五日。

30　德宏，訪談紀錄，一九九五年十二月二十二日。

31　呂西昂‧阿科卡，訪談紀錄，一九九五年三月二十二日。

32　德宏，訪談紀錄，一九九五年十二月二十二日。

33　菲利普‧阿科卡，訪談紀錄，一九九五年三月二十二日。

34　德宏，訪談紀錄，一九九五年十二月十四日。

35　菲利普‧阿科卡，訪談紀錄，一九九五年三月二十二日。

36　巴斯奇耶，訪談紀錄，一九九四年六月十日。他並不記得那名
　　醫生的名字。

37　翁端涅特－翁潔麗‧阿科卡（Antoinette-Angéli Akoka），《爸
　　爸說那肯定是個猶太人》（C'est surement un Juif dit Papa, Paris:
　　Éditions Lescaret, 1991），頁 59。

38　呂西昂‧阿科卡，訪談紀錄，一九九五年三月二十二日。

39　德宏，訪談紀錄，一九九五年三月二十二日。

40　德宏，訪談紀錄，一九九五年十二月二十二日。

41　梅湘，樂譜〈時間終結四重奏〉（Quatuor pour la fin du Temps,
　　Paris: Éditeurs Durand, 1941），參考郵票戳記。參見附錄 C 的
　　補充說明。

42　梅湘，《時間終結四重奏》袖珍版樂譜；梅湘，樂譜〈時間終
　　結四重奏〉。第一樂章現在標記的速度是 54，而原本是 66；
　　第三樂章的主要速度是 44，一開始則是 63；第四樂章現在的
　　速度是 96，而原本是 88；第五樂章的速度，現在是 44，以前

是 50；第六樂章的速度，現在是 176，以前是 160；第七樂章的速度，現在是 50，以前是 60；而第八樂章的速度，現在是 36，以前是 44。

43　蘿希歐，訪談紀錄，一九九五年十一月二十五日。蘿希歐實際上講錯了首演的日期，她講成一九四二年六月二十四日。正確的日期是一九四一年六月二十四日。馬塞爾・德拉華（Marcel Delannoy）在《新時代報》（*Les nouveaux temps*）中的評論，以及《音樂週訊》（*L'Information musicale*）上的一九四一年的音樂會清單，皆提及了這個日期。以上引自史普勞特寫給筆者的電子郵件，二〇〇三年四月二十八日。許多其他資料來源也都誤報了首演日期，所以蘿希歐的失誤並非特例。卡德希恩・瑪熙（Catherine Massip）指稱是一九四一年六月二十六日。瑪熙主編，《奧立菲耶・梅湘的肖像》（*Portrait(s) d'Olivier Messiaen*, Paris: Bibliothèque national de France, 1996），頁 12。西梅爾納提及的日期是一九四二年六月二十六日。奈傑爾・西梅爾納，《奧立菲耶・梅湘：梅湘作品索引目錄：首版與首演大全，附有書名頁、節目單與文件圖示》（*Olivier Messiaen: A Bibliographical Catalogue of Messiaen's Works: First Editions and First Performances, with Illustrations of the Title Pages, Programmes, and Documents*, Tutzing: H. Schneider, 1998），無標注頁碼。薇爾吉妮・桑克－比雍琦尼（Virginie Zinke-Bianchini）僅提及年月：一九四二年六月；而她也寫錯梅湘任職巴黎音樂舞蹈學院為一九四二年。 桑克－比雍琦尼主編，《奧立菲耶・梅湘，音樂作曲家與節奏學家：傳略與出版的作品詳細目錄》（*Olivier Messiaen, compositeur de musique et rhythmicien: Notice biographique, catalogue détaillé des œuvres éditées*, Paris: L'Emancipatrice,

1949），頁 71。

44　梅湘，《我的音樂語言的技巧》（Paris: Alphonse Leduc, 1956），
約翰・施特菲爾德（John Satterfield）譯，頁 8。

45　蘿希歐，訪談紀錄，一九九三年十一月二十五日。參見附錄 C
的補充說明。

46　同上。

47　史普勞特，〈梅湘的時間終結四重奏〉，頁 6-7。

48　賽吉・莫河，〈瑪度杭劇院：梅湘的作品〉，《音樂週訊》第
三十三期，一九四一年七月十一日，頁 759。

49　賽吉・莫河，〈瑪度杭劇院：梅湘的作品〉，《音樂週訊》第
三十三期，一九四一年七月十一日，頁 759。

50　「六人團這個名字，是指稱一九二〇年的一個法國作曲家
團體，這六個人分別是路易・杜雷（Louis Durey）、阿合度
爾・歐內格、大流士・米堯、蕾爾蔓・姐伊費爾（Germaine
Tailleferre）、喬治・奧希克（Georges Auric）與弗宏西斯・普
朗克（Francis Poulenc）。他們在一九一六年，基於擁護艾瑞
克・薩提（Erik Satie）的美學理念，而組成了這個鬆散的音樂
團體。雖然他們彼此間的個人風格差異甚大，但他們全都共同
反對印象主義含糊不清的作風，而為當時開始萌芽的新古典主
義運動的簡明、清晰與其他特色背書。」《哈佛音樂辭典》，頁
779。

51　阿合度爾・歐內格，〈奧立菲耶・梅湘〉，《喜劇週報》，
一九四一年七月十二日，頁 3。

52　同上。

53　馬塞爾・德拉華，〈從神祕主義到腦力激盪〉，《新時代報》，
一九四一年七月十三日，頁 2。

54 同上。

55 西梅爾納，〈梅湘與七星音樂會〉，頁 557。

56 葛瑞菲茨，《梅湘與時間的音樂》，頁 91、107。

57 帕克斯頓，《維琪法國》，頁 175。

58 馬魯斯與帕克斯頓，《維琪法國與猶太人》，頁 6-7。

59 法國雖然在一九四〇年六月對德國投降，但是逃往英國的夏爾・戴高樂將軍（Charles de Gaulle）在六月十八日透過電台廣播仍舊敦促國人起身抗敵。凡是回應了他的呼籲的法國人，被稱作「自由法國人」（Free French）。

60 引自德宏寫給筆者的信文，一九九六年十月十日。

61 呂西昂・阿科卡，訪談紀錄，一九九五年三月二十二日。

62 翁端涅特－翁潔麗・阿科卡，《爸爸說那肯定是個猶太人》，頁 47。翁端涅特是依馮的弟弟喬治・阿科卡的妻子，而喬治參與了法國抵抗運動。翁端涅特在一九四二年不顧父母反對，於非占領區嫁給了喬治；她的父母擔心女兒的安危，苦苦求她等到戰爭結束後再結婚不遲。她的著作詳述了自己在德國占領時期的回憶。

63 蘇珊・祖柯蒂（Susan Zucotti），《猶太人大屠殺、法國人與猶太人》（*The Holocaust, the French, and the Jews*, New York: Basic Books, 1993），頁 89。

64 德宏，訪談紀錄，一九九五年十二月二十二日。

65 賽吉・克拉斯費爾德，《被流放的法國猶太人的紀念冊》（Paris: Beate and Serge Klarsfeld, 1979），頁碼無標示。

66 勒布雷，訪談紀錄，一九九五年三月三日。

67 八 A 戰俘營由於經常缺乏看守之故，逃亡情事於是屢見不鮮。一名曾關押在該地的囚犯西夏爾・帕斯卡・薩諾（Richard

Pascal Sanos）如此聲稱：「在勞動時間中，監督人員的缺乏使得逃脫行動多少有點容易。就逃亡的案例來看，最難之處是如何到達邊界地帶……大多數的逃亡者（十個中即有八個）都被抓獲。」西夏爾·帕斯卡·薩諾，引自《針對關押在戰俘營中的前戰俘的問卷調查》（*Questionnaire pour les anciens prisonniers de guerre internés en Stalag*），法國國家檔案館，文件 72AJ298。

68　勒布雷，引自他寫給筆者的信文，一九九五年七月三十一。

69　勒布雷，訪談紀錄，一九九五年三月三日。

70　同上。

71　同上

72　在他的私人生活中，兩個姓氏都為人所知。

73　同上。

74　同上。

第七章　四重奏分飛

1　帕克斯頓，《維琪法國》，頁 316。

2　德宏，訪談紀錄，一九九五年十二月十四日。

3　德宏，訪談紀錄，一九九五年十二月二十二日。

4　德宏，訪談紀錄，一九九五年十二月十四日。

5　德宏，訪談紀錄，一九九五年十二月十四日。

6　翁端涅特－翁潔麗·阿科卡，《爸爸說那肯定是個猶太人》，頁 60。

7　呂西昂·阿科卡，訪談紀錄，一九九五年三月二十二日。

8　阿嵐·巴立主編，《二十世紀演奏家與音樂展演辭典》，詞目「巴斯奇耶三重奏樂團」之下，頁 1047。

9　巴斯奇耶，訪談紀錄，一九九四年六月十日。

10　梅湘，引自布瓦方，《梅湘講堂》，頁 46。梅湘將《我的音樂語

言的技巧》（1944）一書題獻給德拉皮耶。

11　同上；蘿希歐，引自席爾主編的《梅湘指南》，頁 291。史特拉汶斯基儘管遭受詆毀中傷，但他聲稱，他的作品並未全然被納粹禁止。事實上，在他與羅伯特・克拉夫特聯合執筆的回憶錄《主題與插曲》（*Themes and Episodes*, New York: Alfred A. Knopf, 1966）一書中，他談到，一九四二年，納粹實際上在巴黎音樂舞蹈學院主辦了一場音樂會，曲目即是《春之祭禮》。

12　果雷阿，《與奧立菲耶・梅湘的晤談》，頁 60。

13　蘿希歐，引自席爾主編的《梅湘指南》，頁 291。

14　葛瑞菲茨，《梅湘與時間的音樂》，頁 108。

15　同上，頁 108、266-7。

16　奈傑爾・西梅爾納，〈梅湘與七星音樂會：「某種反抗德國占領的祕密式報復」〉，頁 551。參見附錄 C 的補充說明。

17　史普勞特，〈梅湘的時間終結四重奏〉，頁 4-5。

18　同上，頁 5-6。

19　同上，頁 7。參見附錄 C 的補充說明。

20　史普勞特，〈「新時代」的音樂：一九三六至四六年，法國的作曲家與國家認同〉（Music for a 'New Era': Composers and National Identity in France, 1936-1946），博士論文，加州大學柏克萊分校，二〇〇〇年，頁 176-7。

21　史普勞特，〈梅湘的時間終結四重奏〉，頁 7。

22　布瓦方，頁 45；西梅爾納，〈梅湘與七星音樂會〉，頁 566。

23　史普勞特，〈梅湘的時間終結四重奏〉，頁 7。參見附錄 C 的補充說明。

24　史普勞特，〈梅湘的時間終結四重奏〉，頁 8。

25　史普勞特，〈梅湘的時間終結四重奏〉，頁 8。史普勞特，〈「新

時代」的音樂〉，頁 185。

26　梅湘，引自果雷阿，《與奧立菲耶‧梅湘的晤談》，頁 67。

27　參見圖 32。

28　呂西昂‧阿科卡，訪談紀錄，一九九五年三月二十二日。

29　德宏，訪談紀錄，一九九五年十二月二十二日。哈榭樂在丈夫
　　被逮捕後有好幾個月的時間隻身一人。當時，她的兒子喬瑟夫
　　與呂西昂一直關押在德國，而翁西、喬治、依馮與皮耶則都前
　　往非占領區的馬賽避難。哈榭樂本身是個糖尿病患者，在絕望
　　之中，她停止服用藥物。

30　潔內特‧阿科卡，訪談紀錄，一九九五年十二月二十二日。

31　呂西昂‧阿科卡，訪談紀錄，一九九五年三月二十二日。

32　巴斯奇耶，訪談紀錄，一九九四年六月十日。

33　巴斯奇耶，訪談紀錄，一九九四年六月六日。

34　參見附錄 B。

35　參見附錄 C 的補充說明。

36　巴斯奇耶，訪談紀錄，一九九五年三月二十一日。

37　梅湘寫給法瑟里耶，原始文件由法瑟里耶之子收藏；影本由德
　　卜律提供。請注意，梅湘誤植巴黎首演年分爲一九四二年，實
　　際上應是一九四一年。法瑟里耶於一九九四年十二月過世。德
　　卜律，訪談紀錄，一九九五年一月十七日。

38　巴斯奇耶，訪談紀錄，一九九四年六月十日。

39　引自李切斯基寫給梅湘的信文，一九八四年十二月；蘿希歐提
　　供影本。

40　引自果胡朋寫給筆者的信文，一九九五年八月八日。

41　引自果胡朋寫給梅湘的信文，一九六八年九月二十一日；蘿希
　　歐提供影本。

42 引自果胡朋寫給筆者的信文，二〇〇二年七月八日。

43 引自蘿希歐寫給筆者的信文，一九九五年五月十三日。

44 呂西昂・阿科卡，訪談紀錄，一九九五年三月二十二日。

45 潔內特・阿科卡，訪談紀錄，一九九五年十二月二十二日。

46 呂西昂・阿科卡，訪談紀錄，一九九五年三月二十二日。

47 呂西昂・阿科卡，訪談紀錄，一九九五年三月二十二日。

48 菲利普・阿科卡，訪談紀錄，一九九五年三月二十二日。

49 翁端涅特－翁潔麗・阿科卡，《爸爸說那肯定是個猶太人》，頁 59。

50 引自梅湘寫給潔內特・阿科卡的信文，一九七五年十二月五日；潔內特・阿科卡提供影本。

51 布辜黑栩里耶夫，〈奧立菲耶・梅湘〉，《新格羅夫音樂與音樂家辭典》，頁 204。

52 葛瑞菲茨，《梅湘與時間的音樂》，頁 255。

53 布瓦方，《梅湘講堂》，頁 410-32。

54 卡德希恩・瑪熙主編，《奧立菲耶・梅湘的肖像》，頁 173。

55 引自墨西斯・維爾納寫給勞爾華德的信文，一九九〇年十二月十九日。勞爾華德提供影本。

56 勞爾華德，〈時間終結四重奏〉，頁 56。

57 引自保羅・多爾納寫給依馮・蘿希歐－梅湘的信文，一九八九年二月十六日；蘿希歐提供影本。

58 勞爾華德，〈時間終結四重奏〉，頁 19。

59 蘿希歐，訪談紀錄，一九九三年十一月二十五日。

60 蘿希歐，引自席爾主編的《梅湘指南》，頁 301-2、頁 545。

61 蘿希歐，引自席爾主編的《梅湘指南》，頁 284-5。

62 七大冊的《論節奏、色彩與鳥類學》（*Tráite de rythme, de couleur. et d'ornithologie*），相繼於一九九四至二〇〇二年間出版。

63　蘿希歐，訪談紀錄，一九九三年十一月二十五日。

64　《奧立菲耶·梅湘基金會》（*Fondation Olivier Messiaen*, Paris: Fondation de France, 1994），頁 6-7；西梅爾納，〈戰後〉，頁 92。

65　蘿希歐，訪談紀錄，一九九三年十一月二十五日。

第八章　永恆之境

1　梅湘，《時間終結四重奏》，頁 i。

2　弗宏斯瓦·拉馮，〈艾提恩·巴斯奇耶，最後一名見證者〉，《音樂世界雜誌》（七八月號，1977），頁 58。

3　巴斯奇耶，訪談紀錄，一九九四年六月六日。

4　巴斯奇耶，訪談紀錄，一九九四年六月十日。

5　巴斯奇耶，訪談紀錄，一九九五年三月二十一日。

6　巴斯奇耶，訪談紀錄，一九九四年六月六日。

7　同上。

8　巴斯奇耶，訪談紀錄，一九九五年六月十九日。

9　巴斯奇耶，訪談紀錄，一九九四年六月十日。

10　巴斯奇耶，訪談紀錄，一九九四年六月六日。

11　巴斯奇耶，訪談紀錄，一九九五年六月十九日。

12　巴斯奇耶，訪談紀錄，一九九四年六月十日。

13　巴斯奇耶，訪談紀錄，一九九四年六月十日。

14　巴斯奇耶，訪談紀錄，一九九五年六月十九日。

15　原詩：「J'étais là, admiratif, ému, dans ce jardin superbe,/en pleine évolution printanière./J'avais une très jeune petite voisine,/qui s'amusait à donner des miettes aux pigeons./Cet enfant était la grâce même./Casquée d'or fin (toute blonde) et possédant les yeux les plus beaux du monde enfantin dont elle semblait être la petite

reine./Merveille de l'enfance/qui n'a pas connu encore la pollution de l'esprit.」

16　巴斯奇耶，訪談紀錄，一九九四年六月十日。

17　同上。

18　巴斯奇耶三重奏樂團於一九七四年退休，然後由新一代的巴斯奇耶家族接續薪火成立「新巴斯奇耶三重奏樂團」，成員包括大提琴手侯隆・皮度（Roland Pidoux），以及原本的小提琴手皮耶・巴斯奇耶的兩名兒子黑吉斯（小提琴手）與布須諾（中提琴手）；兄弟兩人同樣是國際知名的獨奏演奏家與管弦樂團樂手，並同時在巴黎音樂舞蹈學院擔任老師。巴立主編，《二十世紀演奏家與音樂展演辭典》，詞目「巴斯奇耶三重奏樂團」，頁1047；詞目「新巴斯奇耶三重奏樂團」，頁1045。

19　訃聞，〈艾提恩・巴斯奇耶〉，《世界報》，一九九七年十二月十七日，頁16。

20　引自拉尼耶寫給筆者的信文，一九九五年一月十二日。

21　除非特別註記，拉尼耶的所有引言均取自一九九五年三月三日的訪談紀錄。

22　引自拉尼耶寫給筆者的信文，一九九五年三月二十日。

23　同上。

24　引自拉尼耶寫給筆者的信文，一九九五年六月七日。

25　依菲特・拉尼耶，訪談紀錄，一九九七年七月九日。

26　同上。

27　亞克・裘艾爾（Jacques Joël），〈與作者（替身）喝咖啡，或者說誰是容・拉尼耶〉，載於《社會新聞》一劇的節目單（布魯塞爾：拱廊皇家劇院［Théâtre Royal des Galeries］，日期無標示），頁碼無標示。

28 除非特別註記，呂西昂・阿科卡的所有引言均取自一九九五年三月二十二日的訪談紀錄。

29 從廣義上遵行命令的作法觀之，歐洲大部分被納粹占領的國家都可以說有通敵合作之實；他們屈服於納粹要求驅逐猶太人的指令。事實上，有些國家比如拉脫維亞、立陶宛與烏克蘭，明顯可見是主動協助德國人去屠殺猶太人（參見丹尼爾・約拿・戈爾德荷根［Daniel Jonah Goldhagen］，《希特勒的自願劊子手：尋常德國人與大屠殺》［Hitler's Willing Executioners: Ordinary Germans and the Holocaust, New York: Alfred A. Knopf, 1996］，頁 409）。然而，法國卻是唯一一個在政治意義上與納粹合作的國家：它所建立的政府是特別以協助與支持占領勢力為目的。

30 呂西昂不記得該書書名。

31 菲利普・阿科卡，訪談紀錄，一九九五年三月二十二日。

32 呂西昂・阿科卡，訪談紀錄，一九九五年三月二十二日。

33 德宏，訪談紀錄，一九九五年十二月二十二日。

34 潔內特・阿科卡，訪談紀錄，一九九五年十二月二十二日。

35 德宏，訪談紀錄，一九九五年十二月二十二日。

36 直至一九四二年六月七日為止，在占領區中超過六歲的猶太人，都必須在外衣的左側別上一枚黃色的大衛之星徽章，上面會以黑色字體寫上「Juif」（猶太男性）或「Juive」（猶太女性）字樣。馬魯斯與帕克斯頓，《維琪法國與猶太人》，頁 236。

37 德宏，訪談紀錄，一九九五年十二月二十二日。

38 在維琪法國，完全禁止公開表演諸如孟德爾頌等猶太裔作曲家的作品（西梅爾納，〈梅湘與七星音樂會〉，頁 551）。而有關蘿希歐此舉的資料出處，由於提供者要求匿名，在此不便明示。

39　梅湘，引自果雷阿，《與奧立菲耶・梅湘的晤談》，頁 67。

40　德宏，訪談紀錄，一九九五年十二月二十二日。

41　潔內特・阿科卡，訪談紀錄，一九九五年十二月二十二日。

42　除非特別註記，依馮・蘿希歐的所有引言均取自一九九三年十一月二十五日的訪談紀錄。

43　然而，我們需要記得的重要一點是，誠如梅湘的一名同事（該位人士要求匿名）所指出的，儘管梅湘早年受苦，但他仍然是個安詳而快樂的人，在藝術成就與待人處事上，受到普遍的讚揚，而且受惠於無比幸福的婚姻。

44　蘿希歐，訪談紀錄，一九九三年十一月二十五日。

45　梅湘，引自帕特西克・柴思諾維基，〈奧立菲耶・梅湘：彩虹的聖禮〉，頁 33。

46　參見附錄 B。

47　引自蘿希歐，訪談紀錄，一九九三年十一月二十五日。

48　〈依馮・蘿希歐的訪談〉，引自席爾主編的《梅湘指南》，頁 295。

49　蘿希歐，訪談紀錄，一九九三年十一月二十五日。

50　巴斯奇耶，訪談紀錄，一九九四年六月十日。

附錄 A 作曲家的樂譜序文

1　對於《啟示錄》第十章第一至七節的引用，梅湘綜合了不同的版本，並做出些微變動。雖然在第六節的經文上，最普及的版本是「Il n'y aura plus de délai」（再也沒有延遲了），但梅湘選擇了較不常見的版本，以「temps」（時間）替代「délai」（延遲）。支持如此解讀方式的版本，比如可以在《艾彬敦聖經注釋》（*The Abingdon Bible Commentary*, 1929）一書中見到以下譯

法：「There shall be time no longer」（再也沒有時間存在了；
頁 1384）；在一八六一年的一部法文《聖經》（*La Sainte Bible*,
London）中，則見到：「Il n'y aurait plus de Temps」（再也沒有
時間存在了）；而在一本改版過的《牛津聖經》（*Oxford Bible*）則
是：「There shall be time no longer」（再也沒有時間存在了）。

2　梅湘的這個句子，原本是寫成「un halo de trilles」（一圈圈的
顫音），但實際上那是個錯誤。烏鶇與夜鶯的獨奏聲部，分別
由單簧管與小提琴演奏，兩者被大提琴所發出的「一圈圈的泛
音」——而非顫音——所環繞。因此，梅湘於克羅德·薩繆埃
爾的《向奧立菲耶·梅湘致敬》一書中，所作的一篇針對《時間
終結四重奏》一曲的較爲廣泛的分析中，更正了這個錯誤；他
在該文中，改寫成「一圈圈的泛音」。梅湘，引自薩繆埃爾，
〈奧立菲耶·梅湘現身說法〉，頁 40。

附錄 B 樂曲錄音選粹

1　這件錄音作品是一套十七張的雷射唱片中的一張，由 Erato 唱
片公司重新發行兩次；第一次是爲了祝賀作曲家八十歲大壽，
第二次則是在他過世之後。

附錄 C：附加註釋

1　奧立菲耶·梅湘，〈時間終結四重奏〉（Quatuor pour la Fin du
Temps），《微光報》（八 A 戰俘營的雙週報，一九四一年四月
一日），頁 3。奈傑爾·西梅爾納提供影本。

2　事實上，《春之祭禮》的首演是在一九一三年。

3　V.M.，〈囚營中的首演會〉（Première au camp），《微光報》（VIII
A 戰俘營的雙週報，一九四一年四月一日），頁 3-4。西梅爾納

提供影本。

4　西梅爾納，〈戰後〉，頁 92-3。

5　萊絲麗‧史普勞特，〈瑞貝卡‧莉欽所著《為時間終結而作：梅湘的四重奏故事》的評論〉（review of *For the End of Time: The Story of the Messiaen Quartet*, by Rebecca Rischin），《音符：音樂圖書館協會季刊》（*Notes: Quarterly Journal of the Music Library Association*），二〇〇四年十二月，頁 425。

6　同上。

7　「時間終結四重奏」，巴黎首演傳單，一九四一年六月二十四日，瑪度杭劇院。西梅爾納提供影本。

8　西梅爾納，〈戰後〉，頁 93。

9　同上。

10　卡萬納（Gawanne），〈奧立菲耶‧梅湘所著的《時間終結四重奏》初版評論〉（review of the first edition of the *Quartet for the End of Time* by Olivier Messiaen），《音樂週訊》，一九四二年七月十日，頁 1029。西梅爾納提供影本。

參考書目

作者訪談

Akoka, Dominique. 22 March 1995.

Akoka, Jeannette. 22 December 1995.

Akoka, Lucien. 22 March 1995.

Akoka, Philippe. 22 March 1995, 15 July 2002.

Arrignon, Michel. 27 April 1994.

Deplus, Guy. 6 May 1994, 17 January 1995.

Dran, Yvonne. 22 March, 14 December, 22 December 1995.

Lanier, Jean [Jean Le Boulaire]. 3 March 1995.

Lanier, Yvette. 9 July 1997.

Loriod, Yvonne. 25 November 1993.

Muraro, Roger. 8 May 1994.

Nagano, Kent. 21 May 1995.

Pasquier, Etienne. 6 June, 10 June 1994, 21 March, 19 June, 26 June
 1995.

未出版參考書目

Brossard, Jean. Letters to Hannelore Lauerwald, 16 February, 13 March,
 4 November 1992.

——. Memoirs to Hannelore Lauerwald.

Comité International de la Croix-Rouge. Letter to Hannelore Lauerwald, 16 March 1992.

Dorne, Paul. Letter to Yvonne Loriod-Messiaen, 16 February 1989.

Dran, Yvonne. Letter to author, 10 October 1996.

Gorouben, David. Letters to author, 8 August 1995, 8 July 2002.

——. Letter to Olivier Messiaen, 21 September 1968.

Lanier, Jean. Letters to author, 12 January, 20 March, 7 June, 31 July, 3 August 1995.

Lanier, Jean and Yvette. "Partial List of Dramatic Productions Featuring Jean Lanier, 1995.

Lauerwald, Hannelore. "Dokumentation Kriegsgefangene in Deutschland 1939 — 1945: Stalag VIII A Görlitz-Moys."

Loriod, Yvonne. Letters to author, 25 January, 13 May, 2 June 1995.

Lyczewski, Aleksander. Letter to Olivier Messiaen, December 1984.

Messiaen, Olivier. Letter to Jeannette Akoka, 5 December 1975.

Messiaen, Pierre. Letter to Suzanne Pasquier, 3 October 1940.

Quatuor pour la fin du Temps, handbill from Paris premiere, 24 June 1941, Théâtre des Mathurins. Copy courtesy of Nigel Simeone.

Sprout, Leslie. E-mails to author, 28 and 29 April 2003.

Werner, Maurice. Letter to Hannelore Lauerwald, 19 December 1990.

主要參考書目

Bernard-Delapierre, Guy. "Souvenirs sur Olivier Messiaen." *Formes et couleurs*, 1945, unpaginated, [10] pages.

Boulez, Pierre, Alain Louvier, and Serge Nigg. "L'hommage des compositeurs au pédagogue: témoignages." In *L'hommage du*

Conservatoire à Olivier Messiaen: Saison 1987–8. Paris: Centre de Documentation de la Musique Contemporaine, 1988.

"Fondation Olivier Messiaen" (pamphlet). Paris: Fondation de France, 1994.

Goléa, Antoine. *Rencontres avec Olivier Messiaen*. Paris: René Juilliard, 1960.

Haedrich, Marcel. "Une grande première au Stalag VIII C [sic]: Olivier Messiaen présente son *Quatuor pour la fin des* [sic] *Temps*." Le Figaro, 28 January 1942, 2.

Hill, Peter. "Interview with Yvonne Loriod." In *The Messiaen Companion*. Portland, Ore.: Amadeus Press, 1995.

Joel, Jacques. "Un café avec l'auteur (le faux) ou Qui est Jean Lanier?" Program for *Faits Divers* by Aimé Declercq. Brussels: Théâtre Royal des Galéries, n.d.

Jourdanet, Charles. "Messiaen créait *Quatuor pour la fin du temps* au stalag." *Nice-matin*, 15 January 2001, Nice, France, 9.

"Kammerkonzert in der Krypta der Peterskirche": *Quatuor pour la fin du Temps*(program). St. Peters Church, Görlitz, 15 January 1991.

Lafon, François. "Etienne Pasquier, le dernier témoin." *Le monde de la musique*(July–August 1997): 58–60.

Lauerwald, Hannelore. "Er musizierte mit Olivier Messiaen als Kriegsgefangener." *Das Orchester*(47:1), 1999: 21–23.

M., V. "Première au camp." *Le lumignon: bi-mensuel du Stalag VIIIA* (April 1941): 3–4. Copy courtesy of Nigel Simeone.

Messiaen, Olivier. *"Quatuor pour la fin du Temps."* Score. 1941. Editeurs

Durand, Paris.

———. "Quatuor pour la fin du Temps." *Le lumignon: bi-mensuel du Stalag VIIIA* (April 1941): 3–4. Copy courtesy of Nigel Simeone.

———. *Quatuor pour la fin du Temps*. Miniature score. Paris: Editeurs Durand, 1942.

———. *The Technique of My Musical Language*. Trans. John Satterfield. Paris: Alphonse Leduc, 1956. Originally published as *Technique de mon langage musical*. Paris: Alphonse Leduc, 1944.

O'Bole. "Entretien nocturne." *Le lumignon: Journal mensuel du Stalag VIIIA* (July 1942): 8.

Pasquier, Etienne. "Hommage à Olivier Messiaen: Etienne Pasquier." In *Olivier Messiaen: homme de foi: Regard sur son oeuvre d'orgue*, 91–92. Paris: Edition St. Paul, Trinité Média Communication, 1995.

Rössler, Almut, ed. *Contributions to the Spiritual World of Olivier Messiaen: With Original Texts by the Composer*. Trans. Barbara Dagg, Nancy Poland, Timothy Tikker, and Almut Rössler. Duisburg, Germany: Gilles and Francke, 1986.

Samama, Leo. "Entretien avec Olivier Messiaen." In *Messiaen: Quartet for the End of Time*. Dir. Astrid Wortelboer. 60 min. Amaya, 1993. Videocassette.

Samuel, Claude. *Conversations with Olivier Messiaen*. Trans. Felix Aprahamian. Paris: Editions Pierre Belfond, 1967; London: Stainer and Bell, 1976.

———. "Olivier Messiaen analyse ses oeuvres: *Quatuor pour la fin du Temps*." *In Hommage à Olivier Messiaen*. Paris: La Recherche Artistique, 1978.

——. *Olivier Messiaen: Music and Color: Conversations with Claude Samuel.* Trans. E. Thomas Glasow. Portland, Ore.: Amadeus Press, 1986.

"Les Stalags: Enquête concernant les P.G." In *Séries modernes et contemporaines, Série AJ, Second guerre mondiale: La captivité de guerre.* Paris: Archives nationales de France, 72AJ298, 6C.

Szersnovicz, Patrick. Olivier Messiaen: La Liturgie de l'Arc-en-Ciel. *Le Monde de la Musique* (July–August 1987): 29–35.

Stravinsky, Igor, and Robert Craft. *Expositions and Developments.* 1st ed. Garden City, N.Y.: Doubleday, 1962.

"Trio Pasquier" (press release for Pasquier Trio). New York: Colbert-LaBerge

Concert Management, date unlisted.

Le Trio Pasquier. Paris: Bureau de Concerts Marcel de Valmalette, n.d.

次要參考書目

Akoka, Antoinette-Angéli. *"C'est sûrement un juif," dit Papa.* Paris: Editions Lescaret, n.d.

Baker, Allison. Review of *For the End of Time: The Story of the Messiaen Quartet,* by Rebecca Rischin. *The Instrumentalist* (June 2004): 58.

Bell, Carla Huston. *Olivier Messiaen.* Boston: Twayne Publishers, 1984.

Boivin, Jean. *La classe de Messiaen.* France: Christian Bourgois, 1995.

Condé, Gérard. "Les souvenirs d'Etienne Pasquier." *Le monde,* 3 August 1995, 22.

Delannoy, Marcel. "Depuis le mysticisme jusqu'au sport." *Les nouveaux temps,* 13 July 1941, 2.

Dingle, Christopher. Review of *For the End of Time: The Story of the*

Messiaen Quartet, by Rebecca Rischin. *BBC Music Magazine* (February 2004): 99.

Durand, Yves. *La vie quotidienne des prisonniers de guerre dans les Stalags, les Oflags et les Kommandos, 1939–1945*, France: Hachette, 1987.

"Etienne Pasquier" (obituary). *Le Monde*, 17 December 1997, 16.

Gawanne. Review of the first edition of Messiaen's *Quartet for the End of Time*. *L'information musicale* (10 July 1942): 1029. Copy courtesy of Nigel Simeone.

Goldhagen, Daniel Jonah. *Hitler's Willing Executioners: Ordinary Germans and the Holocaust*. New York: Alfred A. Knopf, 1996.

Griffiths, Paul. *Olivier Messiaen and the Music of Time*. Ithaca, N.Y.: Cornell University Press, 1985.

Hayes, Malcolm. "Instrumental, Orchestral and Choral Works to 1948." In *The Messiaen Companion*, ed. Peter Hill. Portland, OR: Amadeus Press, 1995.

Hold, Trevor. "Messiaen's Birds." *Music and Letters* 52, no. 2 (April 1971): 113–122.

Honegger, Arthur. "Olivier Messiaen." Comoedia, 12 July 1941, 3.

Hull, A. Eaglefield. *The Great Russian Tone-Poet Scriabin*. New York: AMS Press, 1916.

Johnson, Robert Sherlaw. "Birdsong." In *The Messiaen Companion*, ed. Peter Hill. Portland, Ore.: Amadeus Press, 1995.

———. *Messiaen*. Berkeley: University of California Press, 1975; reprinted 1980; first paperback printing 1989.

Kelly, Thomas Forest. *First Nights: Five Musical Premieres*. New Haven, Conn.: Yale University Press, 2000.

Klarsfeld, Serge. *Memorial de la Déportation des Juifs de France*. Paris: Beate and Serge Klarsfeld, 1979.

Lauerwald, Hannelore. *Im Fremdem Land: Kriegsgefangene im Stalag VIIIA Görlitz 1939–1945*. Görlitz, Germany: Viadukt Verlag, 1996.

———. "*Quartett auf das Ende der Zeiten*: Olivier Messiaen als Kriegsgefangener in Görlitz." *Das Orchester* 43, no.5 (1995): 17–19.

Marrus, Michael R., and Robert O. Paxton. *Vichy France and the Jews*. New York: Basic Books, 1981.

Massin, Brigitte. *Olivier Messiaen: Une poétique du merveilleux*. Aix-en-Provence: Editions Alinéa, 1989.

Massip, Catherine, ed. *Portrait(s) d'Olivier Messiaen*. Paris: Bibliothèque Nationale de France, 1996.

Matheson, Iain. "The End of Time: A Biblical Theme in Messiaen's *Quatour*." In The Messiaen Companion, ed. Peter Hill. Portland, Ore.: Amadeus Press, 1995.

"Messiaen, Olivier." *Diapason catalogue général classique* (1997; 2005): 255–257.

"Messiaen, Olivier." *Schwann Opus* 8, no. 3 (Summer 1997; 2005): 546–548.

Moreux, Serge. "Théâtre des Mathurins: Oeuvres de Messiaen." *L'Information musicale* 33, 11 July 1941, 759.

Nichols, Roger. *Messiaen*. 2nd ed. Oxford Studies of Composers. Oxford: Oxford University Press, 1986.

Paxton, Robert. *Vichy France:* Old Guard and New Order: 1940–1944. 1972; reprint, New York: Columbia University Press, 1982.

Périer, Alain. *Messiaen*. Paris: Editions du Seuil, 1979.

Pople, Anthony. *Messiaen: Quatuor pour la fin du Temps*. Cambridge: Cambridge University Press, 1998.

Ross, Alex. "In Music, Though, There Were No Victories." *New York Times*, 20 August 1995, 25–31.

———. "Musical Events: Revelations: The Story behind Messiaen's *Quartet for the End of Time*." *The New Yorker*, 22 March 2004, 96–97.

Silver, Kenneth E., and Romy Golan. *The Circle of Montparnasse Jewish Artists in Paris: 1905–1945*. New York: Universe Books, 1985.

Simeone, Nigel. "Messiaen and the Concerts de la Pléiade: 'A Kind of Clandestine Revenge against the Occupation.'" *Music and Letters* 81 (November 2000): 551–84.

———. *Olivier Messiaen: A Bibliographical Catalogue of Messiaen's Works: First Editions and First Performances, with Illustrations of the Title Pages, Programmes, and Documents*. Tutzing: H. Schneider, 1998.

———. "Après la guerre." Review of *For the End of Time: The Story of the Messiaen Quartet*, by Rebecca Rischin. The Musical Times (Spring 2004): 91–94.

Sprout, Leslie. "Messiaen's *Quatuor pour la fin du Temps*: Modernism, Representation, and a Soldier's Wartime Tale." Paper presented at the annual meeting of American Musicological Society, Columbus, Ohio, 3 November 2002.

———. "Music for a 'New Era': Composers and National Identity in France, 1936–1946." Ph.D diss., University of California, Berkeley, 2000.

——. Review of *For the End of Time: The Story of the Messiaen Quartet*, by Rebecca Rischin. *Notes: Quarterly Journal of the Music Library Association* (December 2004): 423–425.

Steinhardt, Arnold. "Cover to Cover: The Stalag VIIIA Quartet." *Chamber Music*, June 2004, 52–55.

Vlad, Roman. Stravinsky. Trans. Frederick and Ann Fuller. 2nd ed. London: Oxford University Press, 1967.

Zinke-Bianchini, Virginie. *Olivier Messiaen, compositeur de musique et rhythmicien: Notice biographique, catalogue détaillé des oeuvres éditeés*. Paris: L'Emancipatrice, 1949.

Zucotti, Susan. *The Holocaust, the French, and the Jews*. New York: Basic Books, 1993.

作者
瑞貝卡・莉欽 Rebecca Rischin

自從一九九四年於波蘭的克拉科夫（Kraków）贏得第一屆國際單簧管競賽首獎以來，集單簧管獨奏演奏家、教育家與作家於一身的她，早已享譽國際。她巡迴歐洲、加拿大與美國各地演出；二〇一四年三月，她於卡內基音樂廳（Carnegie Hall）所初次舉行的個人獨奏會，獲得當晚聽眾起立喝采的榮耀。二〇一七年，由半人馬唱片公司（Centaur Records）發行，她與鋼琴家金有美（Youmee Kim）聯合灌錄的雷射唱片《單簧管奇想》（*Clarinet Fantasies*），以浪漫派樂風呈現寫給單簧管與鋼琴的幻想曲，在《號角雜誌》（*Fanfare*）上獲得高度評價：莉欽「以她純熟的技藝……令人激賞的連奏技巧……美麗動人的樂句」贏來讚美；「莉欽擁有高超的技巧與得以匹配如此才能的音樂品味；她的連奏樂句洋溢喜悅之情，如同一名歌手般讓旋律千變萬化……這張唱片不可思議地具有提升性靈的妙處」。而莉欽的無伴奏單簧管樂曲唱片《獨一無二》（*One of a Kind*；半人馬唱片公司，二〇〇九年）同樣佳評如潮。

莉欽目前是俄亥俄大學（Ohio University，位於美國俄亥俄州雅典市）的單簧管教授；二〇〇二年，她榮獲該校的藝術學院傑出教師獎的殊榮。她所教授的的學生，除了來自全美各地，還包括來自墨西哥、亞洲與南美州等地的國家，而且學生們表現優異，屢獲國內外獎項的肯定。她在美國各地的大學與音樂學院教授碩士班課程並擔任一對一培訓指導。她出版了許多文章，包括刊登在《單簧管期刊》（*The Clarinet*）上知名的「碩士班課程」系列之中（一九九九年三月），以及《美國音樂教師期刊》（*The American Music Teacher*）的教學法系列之中（二〇〇二年，十月、十一月）。本書作爲她的開創

性著作（康乃爾大學出版社，二○○三年；二○○六年），普獲評論界盛讚，被譽爲是相關主題上的一部權威性論著；她在世界各國以英語與法語就本書進行巡迴演講。除開中文譯本，該書已被譯成法文、日文與義大利文，並已改編成劇本，即將籌拍電影。

　　莉欽生於美國舊金山，十七歲時，經單簧管演奏家理查・史托茲曼（Richard Stoltzman）選拔爲一九八五年舊金山市長專場演出音樂會中的獨奏樂手。莉欽以優等成績獲得藝術學士學位，之後獲得耶魯大學的音樂碩士學位，然後是佛羅里達州立大學（Florida State University）的音樂博士學位。一九九三年，她獲得海麗特・海爾・伍列獎助金（Harriet Hale Woolley Scholarship）的支持，前往巴黎深造（該獎助金在該年度僅核准連同莉欽在內的三名視覺與表演領域的藝術家），獲得巴黎高等音樂師範學院（École Normale de Musique de Paris）的演奏文憑。指導她的教授包括有：大衛・施弗瑞（David Shifrin）、奇伊・德卜律（Guy Deplus）、弗蘭克・卡瓦爾斯基（Frank Kowalsky）、唐納德・卡羅爾（Donald Carroll）、帕斯卡・摩哈克（Pascal Moragues）、格雷戈里・史密斯（Gregory Smith）、瓦昆・瓦爾德佩納斯（Joaquin Valdepeñas）、大衛・韋伯（David Weber）等人。

譯者
沈台訓

清大社人所畢業。自由編輯與書籍翻譯。譯作有《開放的心》等。

為時間終結而作：梅湘四重奏的故事

For the end of time: the story of the Messiaen quartet

作者　　　　瑞貝卡·莉欽 Rebecca Rischin
翻譯　　　　沈台訓
編輯　　　　李　潔
封面設計　　莊謹銘
內頁設計　　張家榕
行銷　　　　劉安綺
發行人　　　林聖修

出版　　　　啟明出版事業股份有限公司
地址　　　　台北市敦化南路二段 59 號 5 樓
電話　　　　02-2708-8351
傳眞　　　　03-516-7251
網站　　　　www.cmp.tw
服務信箱　　service@cmp.tw

法律顧問　　北辰著作權事務所
印刷　　　　漾格科技股份有限公司

總經銷　　　紅螞蟻圖書有限公司
地址　　　　台北市內湖區舊宗路二段 121 巷 19 號
電話　　　　02-2795-3656
傳眞　　　　02-2795-4100

初版　　　　2018 年 10 月 1 日
ISBN　　　　978-986-96532-3-7
定價　　　　新台幣 420 元　港幣 120 元

國家圖書館出版品預行編目（CIP）資料

為時間終結而作：梅湘四重奏的故事 / 瑞貝卡‧莉欽
(Rebecca Rischin) 作；沈台訓譯 . -- 初版 . -- 臺北市：啟明，
2018.09

面；　公分

譯自 : For the end of time : the story of the Messiaen quartet

ISBN 978-986-96532-3-7（平裝）

1. 梅湘 (Messiaen, Olivier, 1908-1992.) 2. 室內樂

3. 四重奏 4. 作曲家

912.24　　107012465